U0018700

THE BIRTH OF ARCHITECTURE

建築的誕生

15位傳奇大師的生命故事，
161件影響世界美學的不朽作品

圖・文｜金弘澈　　譯｜陳品芳

【熱愛建築　深刻推薦】

建築是遮風避雨的場所，也是編織夢想的地方。建築是科技、社會，也是藝術、人文。《建築的誕生》細數百年來東西方著名建築師的情感世界、設計理念與傳世作品。一本具有知性美的書，帶領讀者進入建築的殿堂。

＿國立臺灣大學建築與城鄉研究所教授　畢恆達

房地產代銷公司借用的大師名號和建築理念專有名詞，其實都源於建築師真實人生的生命經驗。本書作者敘事幽默流暢，精確描繪經典建築作品並融入漫畫的功力深厚，對20世紀以來建築典範的移轉演變過程有深入完整的介紹。

＿建築文資工作者 凌宗魁

《建築的誕生》一書由韓國建築師金弘澈所繪製，以漫畫的方式介紹歷史上知名建築師的生平、設計理念與重要作品，讀起來簡明易懂，同時充滿趣味！因為作者是建築師，所以在建築圖的呈現上也十分真確，並且抓到經典建築的重點，可說是寫實與趣味兼具的漫畫。非常適合青少年或建築初學者閱讀！

＿建築作家 李清志

建築師的出生、理念，甚至是日常生活，都影響著他們對於設計的作法與堅持，也因此發展出只屬於他們的獨特建築風格。《建築的誕生》藉由生動的漫畫介紹著20世紀建築史中15位重要建築師，讓讀者輕鬆了解建築史裡重要的人物與作品。

＿東京建築女子 李昀蓁

本書收錄了15位20世紀的重要建築師及其作品，閱讀本書就像是與這些建築師們一同吃飯聊天，透過他們的故事，感受建築獨有的魅力。

＿歷史Youtuber　Cheap

建築是回答「該怎麼活才能活得美麗」這個問題的過程，而建築師是透過水泥與鋼鐵、磚頭與玻璃思考這個問題的一群人。因此我認為欣賞建築物最好的方法，就是嘗試去想「建築師在這裡用了什麼巧思、居住於此的人又希望過上怎樣的生活」。本書中介紹的建築師與建築物，也都與這個問題息息相關，雖然尋找答案是各自的事情，而且建築的種類也非常多，但希望各位在欣賞建築時，能自然地去思考這個問題：「我究竟想過怎樣的生活？」
__建築師 吳英旭

大多數人都不了解與日常生活密不可分的建築故事，但只要開始認識，很快就會陷入這些建築的魅力以及故事之中。越是了解這些名聲顯赫的建築師與他們的作品，就會越覺得有趣。《建築的誕生》不只是一本大眾建築入門書，更是能夠吸引大眾對建築師產生好奇心的著作。
__建築師 李日勳

《建築的誕生》介紹了20世紀建築史上最重要的15位建築師。本書以深入淺出的方式介紹這些建築師重要的作品，並且完整傳達他們的理念。書中介紹的故事涵蓋了政治、經濟、文化與藝術，相信只要是對當代藝術有興趣的人，都能夠從這本書中獲得不少幫助。
__弘益大學美術學院藝術學系教授 鄭延心

序

萬物都有意義。
有意義的事物便有故事，
有故事的一切都是鮮活的存在。

建築並非只是因需求而存在於世界上。建築的存在就像人的生命，它們陪伴人類的生與死，也用於展現個人累積的財富和權力，時而是獻給神的美麗藝術傑作，時而是渴望更靠近神的挑戰。在漫長的歷史中，建築和人類一起與時俱進。

工業革命以來，國與國的競爭越發劇烈，許多人因兩次世界大戰流離失所，公共設施遭到破壞，必須全部重建。自此，一切便有所不同。經濟衰敗的國家必須盡快重建，斷然以重建速度為主要訴求，於是無論是工業產品還是建築，都必須統一形式、大量生產。過去要花上數十年甚或數百年才能完成的建築裝飾，如今已毫無用武之地，於是方正的六面體成了這時代最合理的建築型態，也成了全球建築的統一標準，這也是目前遍及全球，所謂現代主義建築的誕生背景。

近現代建築型態大幅改變，在吸收近代急功近利思想的同時完成了戰後重建，人們終於得以喘口氣，平淡無奇、一片荒涼的建築終於再次有機會穿上華麗的外衣。如今的建築已不再追求華麗的裝飾，而是追求以自由形式表現個性之美。不再要求統一，而是基於個人理論建造而成，型態多元的建築如雨後春筍般誕生，變得更加雄偉高大，也由於人們的需求更多元化，使得建築更加複雜、智慧，這些智慧型的複雜建築集合在一起，便形成了現代都市，如今我們便居住在這樣的城市中。

建築師多采多姿的生活，其實也與一般人無異，他們會遭受挫折、會感到幸福，更會為了宗教、心愛的女人或是家人設計建築。無論建築師設計一座建築是基於什麼理由，他們都是用屬於自己的方式，在這塊土地上建造起獨具意義的作品。

克林姆的畫作《朱蒂絲》，描繪的是在砍下敵軍首領後表情十分平靜的女性，若沒有事先了解相關背景就觀賞這幅畫，肯定不會輕易察覺畫中的女性竟拿著敵人的首級，但聽完朱蒂絲的故事後，會讓人在畫前駐足許久，建築亦然。所以我一直很希望能讓更多讀者，認識一直以來被當成背景不受重視的建築，以及那些大家不太認識的建築師，想讓大家看見建築的價值。為達到此目的，我認為融入建築師個人建築哲學與人生故事的建築最為重要。我翻閱無數的書籍與資料，從近代建築到現代解構主義建築當中，選出15位劃時代且極具影響力的建築師，共161件建築作品。

我突然想起剛開始寫書時的事。那時一直很煩惱，包括該如何下筆、要用哪些資訊當成素材作畫等等，文字修改了無數次，同時也嘗試用漫畫、一般的繪畫來呈現。雖然寫書的過程中經歷不少痛苦，但也因為有家人朋友對我的支持，才能讓我撐到最後。在此也要向企劃本書、跟我一起奮戰的出版社Ruby Box致謝。

期待各位讀完本書後，能夠拉近跟建築的距離，並多少改變一些對建築的看法。

金弘澈

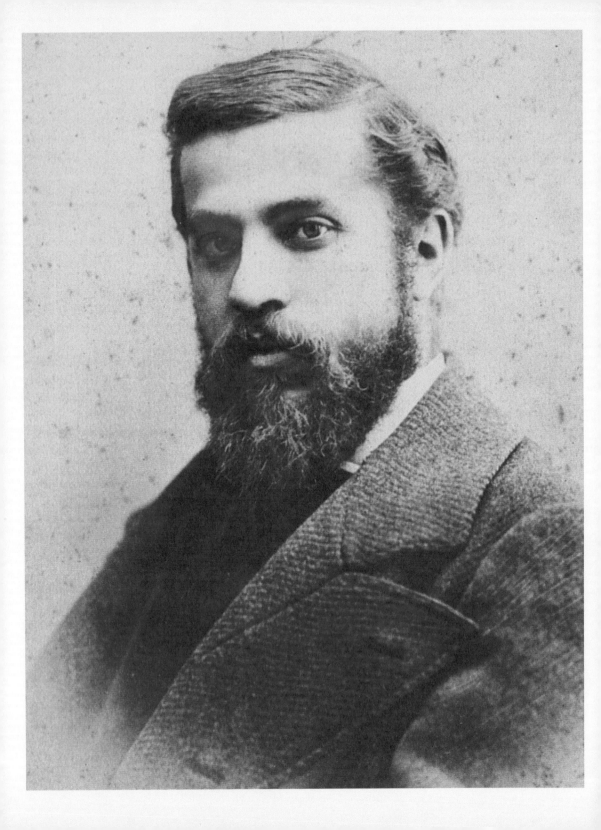

1

Antoni Gaudi

安東尼・高第

1852~1926

「直線屬於人類，曲線屬於上帝。」
拜大自然為師，
為建造聖家堂奉獻一生的西班牙建築師。

西班牙最具代表性的建築家高第，建造包括聖家堂、奎爾公園、米拉之家、文森之家等登記於聯合國教科文組織的世界文化遺產，將西班牙巴塞隆納打造成一座專屬於他的建築展示場。

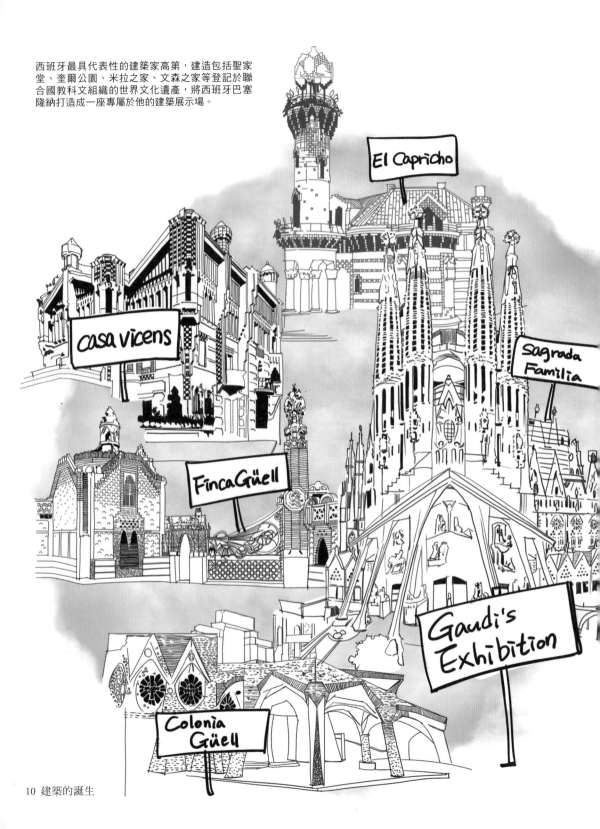

El Capricho

Casa Vicens

Sagrada Familia

FincaGüell

Gaudi's Exhibition

Colonia Güell

高第於1852年誕生於西班牙東部加泰隆尼亞地區的雷烏斯，父親法蘭契斯柯·高第是位銅匠，母親名叫安東妮亞·柯爾奈。

自幼體弱多病的高第，從小就受肺病和風濕所苦。

身體不好的高第無法好好與人來往，經常獨處的他將大自然當作朋友，度過許多美好的時光。

我住在一個充滿花朵、葡萄樹、橄欖樹的地方，可以一邊聽著鳥兒的鳴叫聲、昆蟲拍動翅膀的聲音，一邊欣賞普拉德山～

也因為繼承到父親的才華，他很快學會了父親的手藝。

我會教你如何操控火，還有煉銅、熔鐵的方法。

22歲時高第進入巴塞隆納市立建築學校就讀。

但由於家中經濟不寬裕，他只能同時為多位工匠打工，以延續自己的學生生涯。

男人就是要學鑄鐵。

這時學會的技術使高第更有創造力，這些經驗也為高第的建築師之路打下厚實的基礎。

高第一直希望總有一天能打造自己設計的建築。

他認真讀書，通過了所有的建築考試。

我要讀書，我要讀書。

在這個過程中，年僅25歲，自幼便跟他感情很好的哥哥及母親接連離世。

留在巴塞隆納的高第，只能獨自面對痛苦的每一天。

為了戰勝悲傷，他進入建築公司當學徒，埋首於工作。

別再難過了，該工作了。

就在這時，高第得知自己並未通過市立建築學校的畢業考。

Graduate Work
FAIL!!

但我還是要走自己的路，不屬於我的建築方法一點用也沒有～

幸好有幾位認為高第資質匪淺的教授願意再給他機會。

雖然特立獨行，但他很有才華啊，再給他一次機會吧。

最後高第還是合格了。

雖然不知道建築師資格證是給天才還是傻瓜的，但總之我考過了。

畢業之後，高第立即在1878年開了建築設計事務所。

高第常光顧而認識的的柯美拉（Comella）手套製造商委託他設計玻璃展場，他也認真投入。

就在這時，一位紳士出現在正埋首工作的高第面前。

請問，這裡是高第的辦公室嗎？

我在經營一間小小的磚頭公司，你設計的玻璃展場實在太棒了。

這不是奎爾先生？他可是這裡最成功的富豪！要好好表現！

再見～

Eusebi Güell i i ria.

歐塞比・奎爾
Eusebi Güell（1846～1918）

老年的奎爾

奎爾是巴塞隆納加泰隆尼亞地區最成功的紡織商人，同時也是位頗具名望的事業家。

我最棒！

高第做夢都沒想到，他往後會因為這座玻璃展場，得到奎爾先生全面的贊助。

手套製造商柯美拉的玻璃展場於1878年巴黎世界博覽會展出，也吸引了許多人的關注。

高第透過這場世界博覽會打響了名號，參加要設置在巴塞隆納市皇家廣場的路燈競圖。

他分別提交裝有三盞燈、六盞燈的兩種路燈設計。

獲得大獎！

他將路燈的中央支柱，設計成希臘神話中荷米斯的翅膀頭盔，頭盔下方還有一條張著大口的蛇環繞。

但在設計路燈的時候，他遭遇到一個問題。

嗯……高第先生，因為這是瓦斯燈，用玻璃的話會花很多錢。

於是巴塞隆納政府變更了原本要在整個市區設置路燈的計畫，改成只在廣場設置兩座路燈，也沒有支付全額獎金給高第，這也使得後來高第再也不願意替政府做事。

因為要設置的範圍很大，所以也要考量是否經濟實惠。不如就在皇家廣場的噴水池旁設置兩座您設計的路燈吧。

哇！第一次看到這種設計的路燈吧。

了不起，真是了不起！

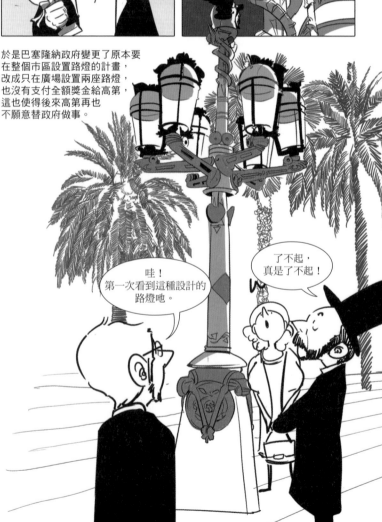

皇家廣場的路燈（Lamp post for the placa Reial）巴塞隆納，西班牙，1878
目前廣場上的路燈是複製品，與皇家廣場的椰子樹完美融合在一起。

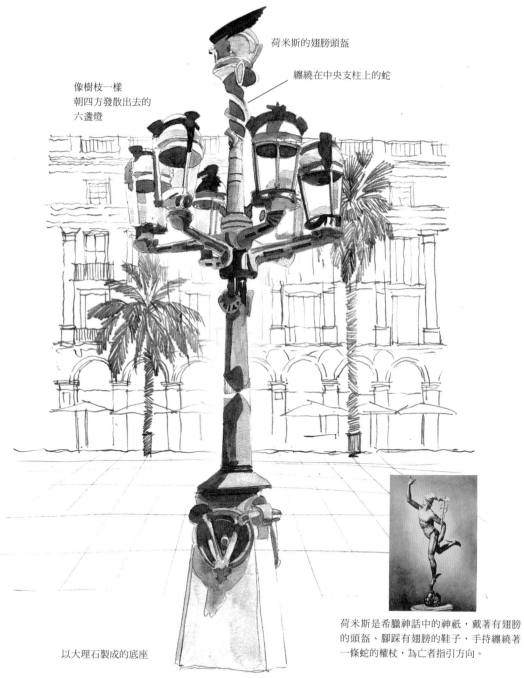

荷米斯的翅膀頭盔

纏繞在中央支柱上的蛇

像樹枝一樣
朝四方發散出去的
六盞燈

荷米斯是希臘神話中的神祇，戴著有翅膀
的頭盔、腳踩有翅膀的鞋子，手持纏繞著
一條蛇的權杖，為亡者指引方向。

以大理石製成的底座

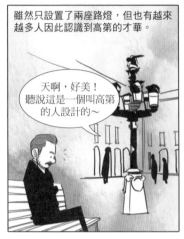

雖然只設置了兩座路燈，但也有越來越多人因此認識到高第的才華。

天啊，好美！聽說這是一個叫高第的人設計的～

高第成為業主之間經常討論的建築師之一。

高第這位年輕的建築師最近好像很紅，要不要委託他來做事？

能力獲得認可的高第，開始為富豪設計房子，發展出屬於自己的建築風格。

高第～

高第～該幫我設計房子了吧？

文森之家（Casa Vicens）巴塞隆納，西班牙，1883～1888
文森之家是高第獨立完成的第一件作品，由於業主本身經營磁磚工廠，也令他得以毫無後顧之憂地使用磁磚。這件作品比較不像高第的風格，使用了很多直線，可說是在他開始運用曲線之前的過渡期作品。

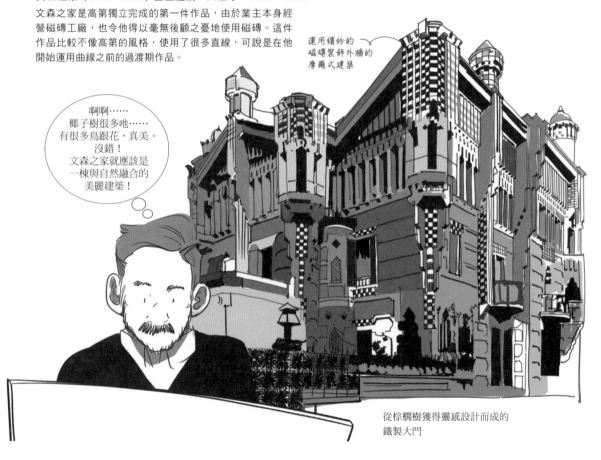

運用繽紛的磁磚裝飾外牆的摩爾式建築

啊啊……椰子樹很多吔……有很多鳥跟花，真美。沒錯！文森之家就應該是一棟與自然融合的美麗建築！

從棕櫚樹獲得靈感設計而成的鐵製大門

奇想屋（El Capricho）卡米亞斯，西班牙，1883～1885

這座夏季別墅是馬西摩委託建造，他是卡米亞斯的安東尼奧‧羅培茲（奎爾先生的岳父）
侯爵的姊夫。性情反覆無常的馬西摩在別墅落成前逝世，高第便沒有以業主的名字為作品
取名，而是將別墅取名為「奇想屋」，這個名字具有「善變」之意。奇想屋矗立在山坡
上，與大自然完美融合，彷彿是山峰的一部分。屋子以溫室為中心，一樓有個人臥室、客
廳、餐廳、洗手間，二樓則設計成閣樓，半地下室則作為傭人的房間和餐廳使用。

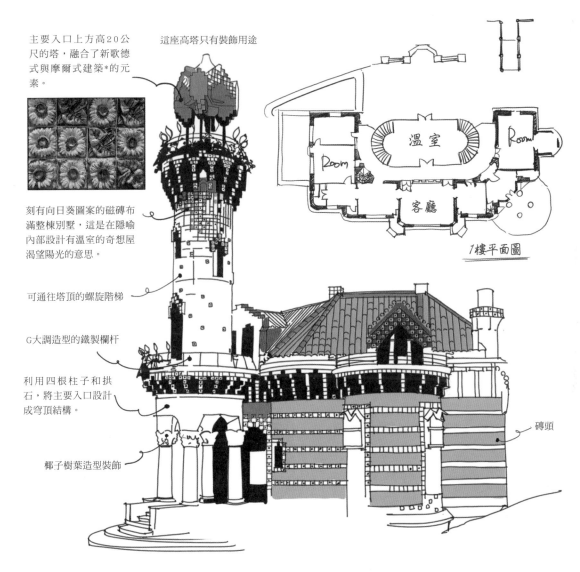

主要入口上方高20公
尺的塔，融合了新歌德
式與摩爾式建築*的元
素。

這座高塔只有裝飾用途

溫室

Room

Room

客廳

1樓平面圖

刻有向日葵圖案的磁磚布
滿整棟別墅，這是在隱喻
內部設計有溫室的奇想屋
渴望陽光的意思。

可通往塔頂的螺旋階梯

G大調造型的鐵製欄杆

利用四根柱子和拱
石，將主要入口設計
成穹頂結構。

磚頭

椰子樹葉造型裝飾

* 摩爾式建築：西班牙的伊斯蘭風基督教建築樣式。

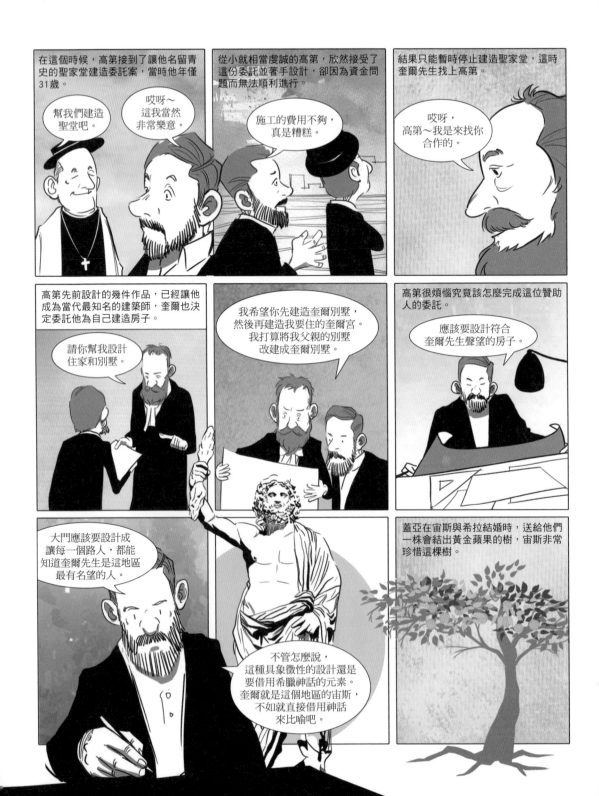

在這個時候，高第接到了讓他名留青史的聖家堂建造委託案，當時他年僅31歲。

幫我們建造聖堂吧。

哎呀～這我當然非常樂意。

從小就相當虔誠的高第，欣然接受了這份委託並著手設計，卻因為資金問題而無法順利進行。

施工的費用不夠，真是糟糕。

結果只能暫時停止建造聖家堂，這時奎爾先生找上高第。

哎呀，高第～我是來找你合作的。

高第先前設計的幾件作品，已經讓他成為當代最知名的建築師，奎爾也決定委託他為自己建造房子。

請你幫我設計住家和別墅。

我希望你先建造奎爾別墅，然後再建造我要住的奎爾宮。我打算將我父親的別墅改建成奎爾別墅。

高第很煩惱究竟該怎麼完成這位贊助人的委託。

應該要設計符合奎爾先生聲望的房子。

大門應該要設計成讓每一個路人，都能知道奎爾先生是這地區最有名望的人。

不管怎麼說，這種具象徵性的設計還是要借用希臘神話的元素。奎爾就是這個地區的宙斯，不如就直接借用神話來比喻吧。

蓋亞在宙斯與希拉結婚時，送給他們一株會結出黃金蘋果的樹，宙斯非常珍惜這棵樹。

宙斯命亞特拉斯三個女兒赫斯珀里得斯姊妹，以及名叫拉頓的不死巨龍守護這棵黃金蘋果樹，避免遭到海克力斯的竊取，但沒有成功守護黃金蘋果樹的赫斯珀里得斯姊妹，分別變成了白楊樹、柳樹和榆樹守在原地。高第想要借用這個神話來建造奎爾別墅，也因此將奎爾別墅的入口，設計成一頭張著大口的巨龍，這頭鐵製的巨龍，也令行經的路人倍感威脅。

奎爾別墅（Los Pabellones de la Finca Güell）巴塞隆納，西班牙，1884～1887
現在主建築物、閣樓、練馬場都已經毀損，只剩下入口和馬廄尚未被破壞。

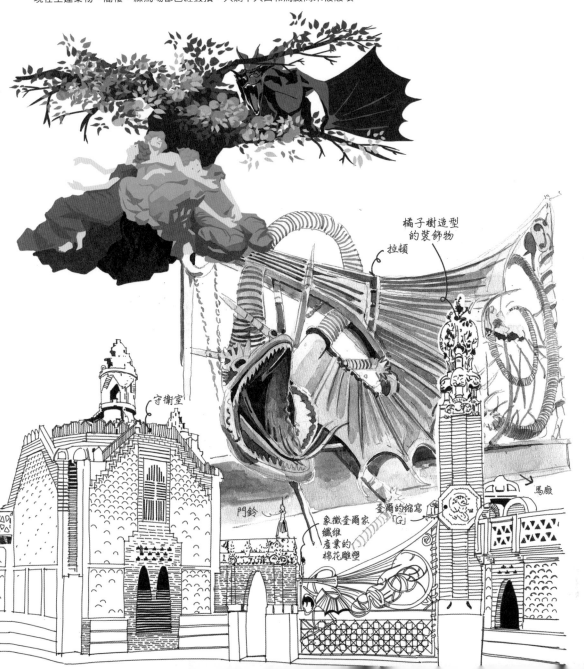

橘子樹造型
的裝飾物

拉頓

守衛室

馬廄

門鈴

奎爾的縮寫
「G」

象徵奎爾家
纖維
產業的
棉花雕塑

高第同時設計奎爾別墅與奎爾宮，也再三思考究竟該怎麼呈現奎爾宮。

高第～
我來囉～

高第，你不要在意錢的事情，一定要做最棒的設計，我這麼做是有用意的，而且一定要在1888年以前建造完成。

由於完全不用擔心錢的問題，高第非常興奮，他再一次融入了神話的元素，著手打造當代最頂級的豪華住宅。

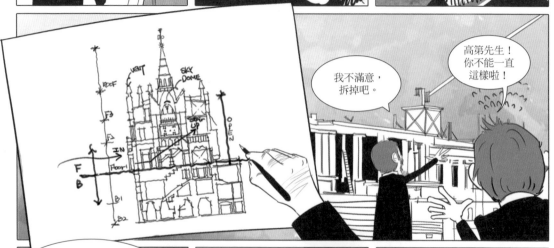

我不滿意，拆掉吧。

高第先生！
你不能一直這樣啦！

奎爾先生，高第先生說他不滿意，所以把馬廄拆掉重蓋了，這樣下去會把錢花光的！

你說什麼？
高第花了很多錢？

之後就讓他花兩倍的錢吧！會計師先生，以後你要是再來說高第花太多錢的事，你的工作就不保囉～

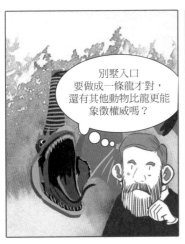

別墅入口
要做成一條龍才對，
還有其他動物比龍更能
象徵權威嗎？

神話動物中，
有沒有哪些適合用來象徵
加泰隆尼亞地區的
永恆與繁盛呢……

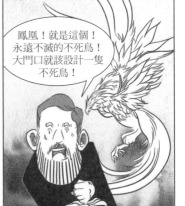

鳳凰！就是這個！
永遠不滅的不死鳥！
大門口就該設計一隻
不死鳥！

奎爾宮的入口，也跟別墅入口一樣，用足以
象徵奎爾家威望的鐵製不死鳥做裝飾。

嘎啊

奎爾宮成了當地前所未見的頂級豪華
住宅，而奎爾先生之所以這麼做，自
然有他的原因。

1888年
要做什麼？

西班牙
要第一次舉辦
世界博覽會啊。

而且是要在
巴塞隆納舉辦！這麼一來，
身為當地最知名人士的我，
就必須要接待貴賓，
甚至連國王都會到訪。

Hm...

高第在建造奎爾別墅與奎爾宮的時
候，也確立了自己的建築風格，奎爾
宮就成了後來高第的傑作「聖家堂」
的前身。

這一切
都是為了
聖家堂……

奎爾宮（Palau Güell）巴塞隆納，西班牙，1886～1890

十分信賴高第的奎爾，為了將高第打造成為當代最棒的建築
師，同時也希望確立自己加泰隆尼亞大富豪的地位，便積極
推動奎爾宮的建造。奎爾宮入口有象徵奎爾家權勢的鐵製不
死鳥裝飾，另外還融入了加泰隆尼亞國旗的花樣，入口則分
別刻有代表歐塞比・奎爾的「E」與「G」兩個字母。

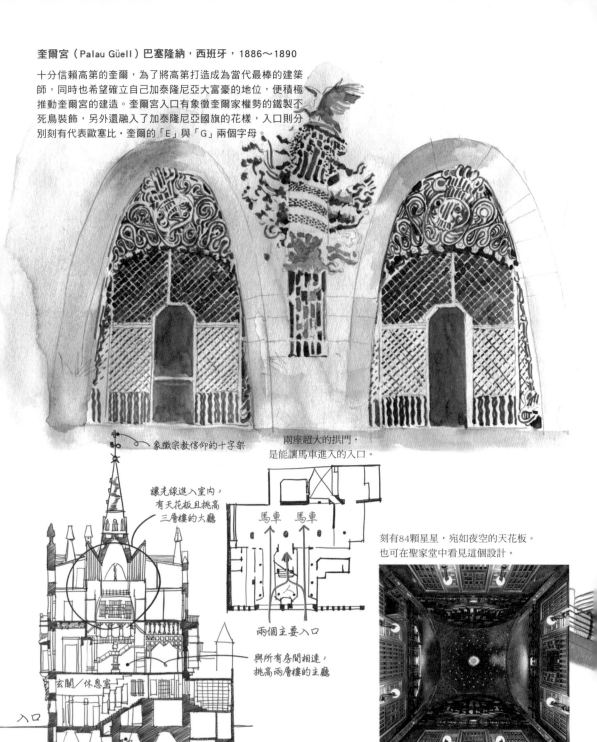

象徵宗教信仰的十字架

兩座超大的拱門，
是能讓馬車進入的入口。

讓光線進入室內，
有天花板且挑高
三層樓的大廳

馬車　馬車

刻有84顆星星，宛如夜空的天花板。
也可在聖家堂中看見這個設計。

兩個主要入口

與所有房間相連，
挑高兩層樓的主廳

玄關／休息室

入口

螺旋燈
為馬打造的地下空間

首次在奎爾宮嘗試的馬賽克拼貼技巧

馬賽克拼貼（trencadís）技巧，是用碎玻璃或大理石碎片拼貼外觀的技巧。

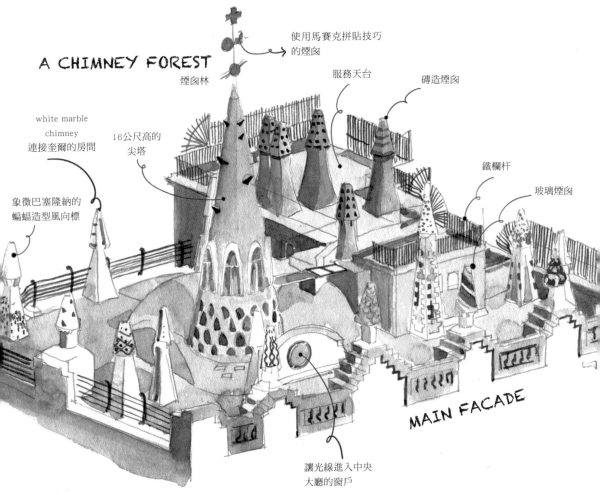

A CHIMNEY FOREST

使用馬賽克拼貼技巧的煙囪

煙囪林

服務天台

磚造煙囪

white marble chimney
連接奎爾的房間

16公尺高的尖塔

象徵巴塞隆納的蝙蝠造型風向標

鐵欄杆

玻璃煙囪

MAIN FACADE

讓光線進入中央大廳的窗戶

1888年世界博覽會時真如奎爾所說，國王與眾多貴賓都為奎爾宮所感動，使奎爾的影響力更加強大。

哈哈哈！我就說吧！從現在開始我就是最厲害的人！

應該還能蓋點什麼，像我的別墅一樣宏偉……

不管怎麼想都想不出其他的方法了，我得去一趟英國。

奎爾在英國旅行途中，受到倫敦公園很大的感動，並下定了決心。

哦！就是這個！

高第！我到處在找適合建造花園城市的地方，發現一塊讓我很滿意的土地，所以就買下來了！哈哈！

我要把那裡打造成花園城市再出售，你覺得我的想法怎麼樣？

很棒！可以試著把那座山丘，打造成像希臘神話中的奧林帕斯山，重現希臘的德爾菲！

高第想像了一個建造在山丘上，脫離現實的夢幻世界。

有沒有什麼會讓人覺得，這裡不同於其他地方，是個神祕的童話空間呢？

從離家冒險的童話中找找靈感呢？三隻小豬？木偶奇遇記？還有什麼？

適合我想要的馬賽克磁磚的房子……啊！把糖果屋裡用點心做成的房子蓋出來應該會很有趣。

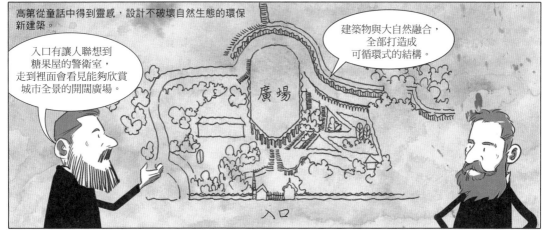

高第從童話中得到靈感，設計不破壞自然生態的環保新建築。

入口有讓人聯想到糖果屋的警衛室，走到裡面會看見能夠欣賞城市全景的開闊廣場。

建築物與大自然融合，全部打造成可循環式的結構。

廣場

入口

25

奎爾公園（Parc Güell）巴塞隆納，西班牙，1900～1914

這是奎爾一直夢想打造的英式庭園風田園住宅區，同時也仿照
英式風格取名。將自然的循環與型態融入建築中，展現高第對
大自然的熱愛。奎爾公園於1984年獲指定為世界文化遺產。

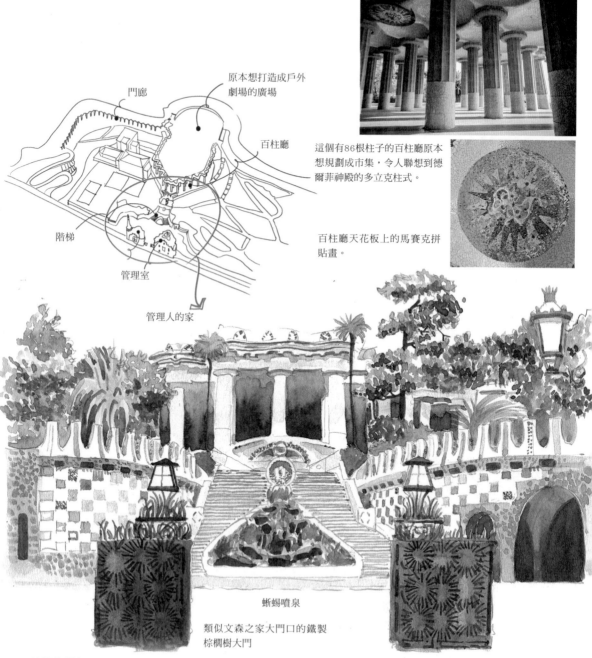

原本想打造成戶外
劇場的廣場

門廊

百柱廳

這個有86根柱子的百柱廳原本
想規劃成市集，令人聯想到德
爾菲神殿的多立克柱式。

階梯

百柱廳天花板上的馬賽克拼
貼畫。

管理室

管理人的家

蜥蜴噴泉

類似文森之家大門口的鐵製
棕櫚樹大門

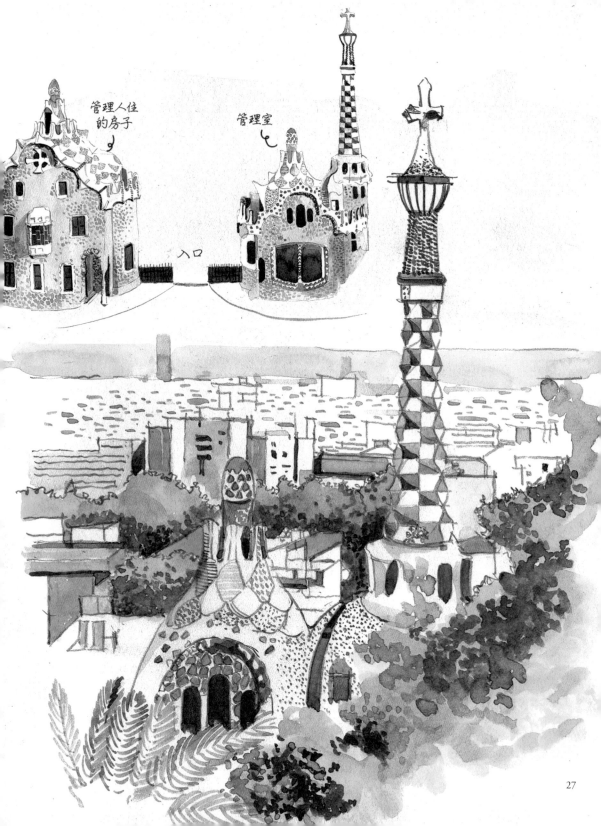

管理人住
的房子

管理室

入口

27

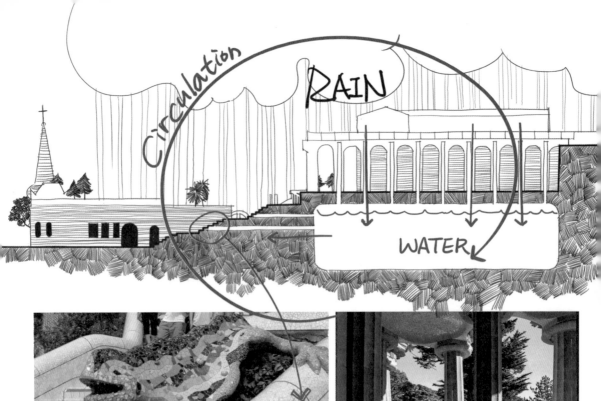

Circulation

RAIN

WATER

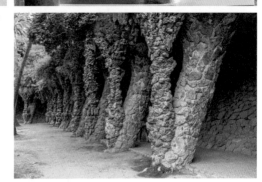

奎爾公園的馬賽克拼貼變色龍噴泉，是在天然的淨化槽中將水淨化，然後再將淨化過的水噴出來。

高第在奎爾公園中實際運用了自然循環系統。從高架渠道（Viaducto）上流下的雨水，蓄積在百柱廳的屋頂上，引流至地底下的蓄水池並以此灌溉花草樹木，這些水也以「多斯留斯」之名（Dosrius，兩條河之意，也是巴塞隆納省的城市名）販售給遊客。

以雨、雲、海浪為靈感打造的百柱廳（上）
奎爾公園的高架渠道（下）

為了要拿破碎的磁磚，以馬賽克拼貼技法來為建築物做最後的裝飾，高第訂了很多磁磚。

這些是品質優良的威尼斯磁磚，我們非常小心搬運，費了很多功夫。

這叫做品質優良？

據說高第當場就把業者遠道送來的昂貴磁磚打碎，讓送貨的人非常驚慌。

碎裂！

OMG.

走進奎爾公園裡寬大的廣場，就能看見以馬賽克拼貼技法裝飾的拼貼長椅。這張長椅由高第的徒弟若熱普－瑪麗亞・茹若爾（Josep Maria Jujol）設計，據說達利非常喜歡這裡，也對立體派大師畢卡索的畫作帶來很大的影響。

居然是馬賽克磁磚！很好，我的畫就應該用這種方式來呈現！

坐在這裡，我的創作靈感就源源不絕。

大哥，我也是。

而高第為了讓整座公園盡可能與自然環境融合，便將施工時挖出來的石頭用來當作建材。

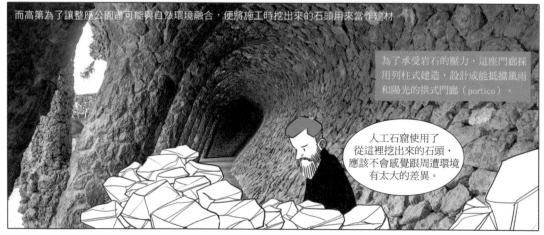

為了承受岩石的壓力，這座門廊採用列柱式建造，設計成能抵擋風雨和陽光的拱式門廊（portico）。

人工石窟使用了從這裡挖出來的石頭，應該不會感覺跟周遭環境有太大的差異。

終於，奎爾公園建造完成，
奎爾也開始房屋出售。

大家來買吧～
這可是最好的機會！！

奎爾庭園城市

合理的價格
最奢華的品質

跨世紀建築師
高第的傑作！！

大家的反應
怎麼樣？

等等看吧。

再等一下
看看吧～

還沒反應嗎？

但最後他嘗到了失敗的滋味。總共只
賣出了三棟房子，而且還是高第、奎
爾以及奎爾的朋友出資購買的。

這可怎麼辦……

……

奎爾的住宅園區夢想雖然受挫，但奎爾的子
女在繼承這座園區之後，決定將住宅園區打
造成公園。

很好，
這樣說不定
比較好。

這樣下去不行，
不如把庭園城市
改造成公園
怎麼樣？

於是1922年巴塞隆納市議會決議買
下奎爾伯爵持有的這塊土地，隔年它
便搖身一變成為市立公園。

這是明智的
決定。

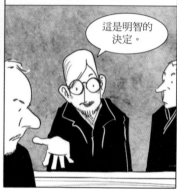

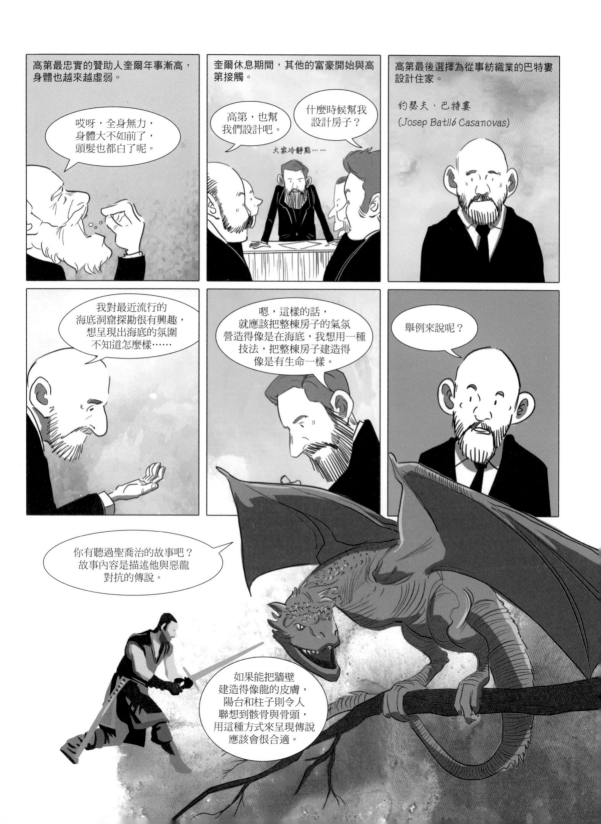

巴特婁之家（Casa Batlló）巴塞隆納，西班牙，1904～1906

「Casa」在西班牙文就是「家」的意思，Casa Batlló則是巴特婁之家的意思。依照巴特婁的要求，高第營造出宛如置身海底的氛圍，並將房子打造成容易令人聯想到聖喬治與惡龍對抗的傳說。

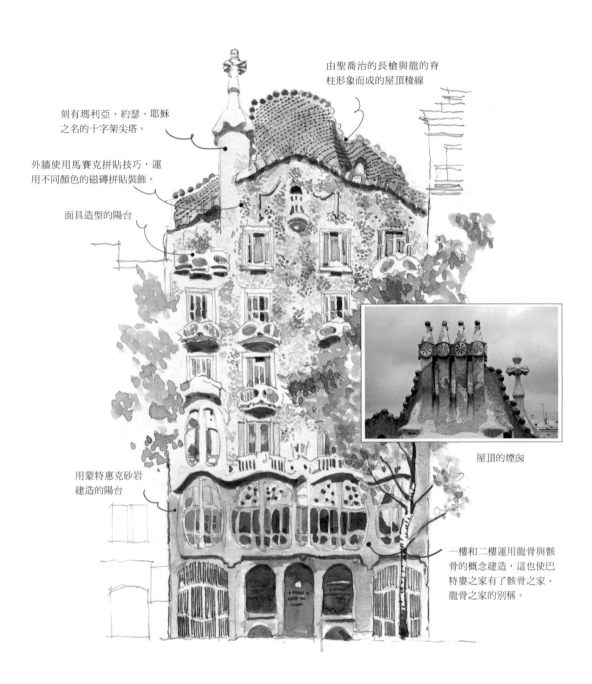

由聖喬治的長槍與龍的脊柱形象而成的屋頂稜線

刻有瑪利亞、約瑟、耶穌之名的十字架尖塔。

外牆使用馬賽克拼貼技巧，運用不同顏色的磁磚拼貼裝飾。

面具造型的陽台

屋頂的煙囪

用蒙特惠克砂岩建造的陽台

一樓和二樓運用龍骨與骸骨的概念建造，這也使巴特婁之家有了骸骨之家、龍骨之家的別稱。

上面接收光線較多的地方使用較深的藍色，而下方
光線少的地方使用較淺的藍色，人們由下而上仰望
時，便會覺得藍色看起來一樣。

考慮到光線會由上往下越來越弱的空間特性，
越往下層窗戶就越大，換氣窗也是越下層越
大，讓建築內部可以維持空氣流通。

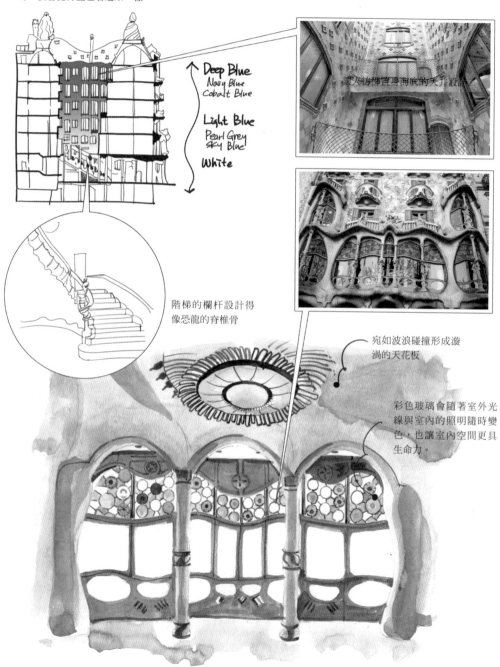

Deep Blue
Navy Blue
Cobalt Blue

Light Blue
Pearl Grey
Sky Blue!

White

讓人彷彿宣身海底的天井設計

階梯的欄杆設計得
像恐龍的脊椎骨

宛如波浪碰撞形成漩
渦的天花板

彩色玻璃會隨著室外光
線與室內的照明隨時變
色，也讓室內空間更具
生命力。

有趣的是，巴特婁之家目前由加倍佳棒棒糖公司所有。

奎爾不在之後，大家開始爭先恐後來委託我蓋房子，工作突然變多了。

現在高第的主要工作就是為該地區的富豪設計住宅。

這次換我家了！不，是我們先來的！

其中巴特婁的鄰居米拉，一直虎視眈眈地等著巴特婁之家的施工結束。

啊……到底什麼時候才結束啊？

我不想看了啦，嗚嗚。

終於等到巴特婁之家竣工，米拉便立刻去找高第。

高第先生！請先幫我設計房子吧！是我介紹巴特婁給你的啊～

這是要給我太太的禮物。

由高第來蓋應該沒問題吧？他的建築實在太有獨創性了……

佩雷·米拉
羅瑟·塞吉蒙

夫人，您有看見來自蒙特塞拉特山岩壁中的聖靈嗎？若我將巴特婁之家打造成大海，那麼這次我想嘗試將米拉之家打造成山岳。

真是了不起，我相信高第先生。

除了將米拉之家打造成住宅之外，高第還希望能夠建成跟蒙特塞拉特山一樣莊嚴的宗教建築，於是便協議在建築物內放置聖母瑪利亞與十字架。

屋頂上一定要放聖母瑪利亞像。

哦，好。

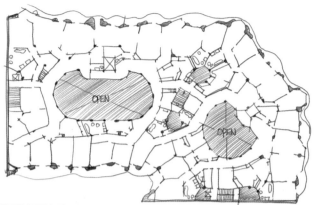

他選擇不使用耐力壁，而是以柱子支撐建築，打造出型態自由不受限的平面，
另外也設計了兩座天井（共同住宅的院子），讓光線能夠進入住家內部。

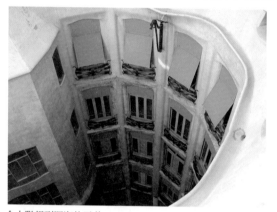

令人聯想到深海的天井

但米拉之家的設計並不順利……

高第先生，
您怎麼可以直接拿
石膏模型來取代
設計圖呢？

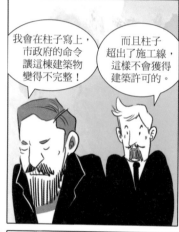

我會在柱子寫上，
市政府的命令
讓這棟建築物
變得不完整！

而且柱子
超出了施工線，
這樣不會獲得
建築許可的。

最後高第跟市政府為了建築物打了一
場官司。

我要提告！

不，不，不。

法院的判決偏向高第。

高第的建築
具備出色的藝術價值，
本席建議市政府讓步。

但事情並沒有像高第所想的那樣順利
進行。

這樣真的
沒辦法做事！

就在這個時候發生了非常嚴重的暴動，反對摩洛哥戰爭的勞工上街反抗，反戰運動與反宗教運動接連發生，勞工開始焚燒部分教會。

害怕的羅瑟‧塞吉蒙拜託高第，不要把當初說好的聖母瑪利亞像放上去。

把十字架放到後面去，讓大家看不見，也千萬別放聖母瑪利亞像。

為什麼？

高第無法接受這個提議，便打算放棄這個建案，後來在一位神父的仲裁下重新開始施工……

哎呀，大家別這樣嘛～

我不幹了！

羅瑟‧塞吉蒙一開始就對高第的設計非常不滿，後來又對施工費用提出很多意見，使得兩人起了紛爭。

又怎麼了？

高第過去和從不計較施工費的奎爾一起工作，所以在建造米拉之家時，同樣也毫不考慮施工費用的問題。

要更雄偉、更有品味！

最後兩人打了官司，法院判高第勝訴，高第在建築完工後四年，也就是1916年拿到這筆費用。

米拉請支付高第所有剩餘的施工費用！

給我錢。

拿到拖欠的施工費用，高第便把那筆錢全部捐贈給聖家堂作為施工費，然後決定要專心完成這個工作。

請全部用於教堂施工吧。

好吧！

米拉之家（Casa Milà）巴塞隆納，西班牙，1906～1912

1898年至1912年，高第共完成了三棟私人住宅（卡佛之家、巴特婁之家、米拉之家），其中米拉之家的完成度之高令高第十分自豪。這是他專心建造聖家堂前的最後一件建築作品，在1984年獲聯合國指定為世界文化遺產。建築物本身是以不同形狀的石灰岩雕塑堆疊而成，外型彷彿是用一整塊岩石打造而成，所以也被稱為採石場，西班牙文稱它為La Pedrera。

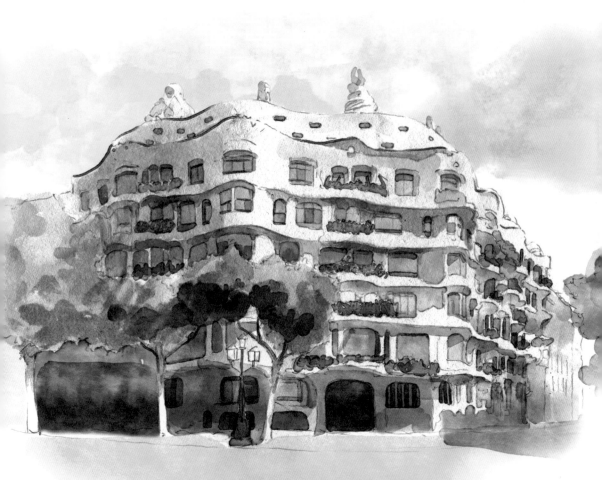

原本要放聖母瑪利亞像與聖彌額爾、聖加俾厄爾大天使像的屋頂

其實這棟房子本身只是雕像的底座而已，但因為違反了嚴謹的建築規範，再加上悲劇的暴動，使得這個計畫以失敗告終，就成了現在我們看見的屋頂。

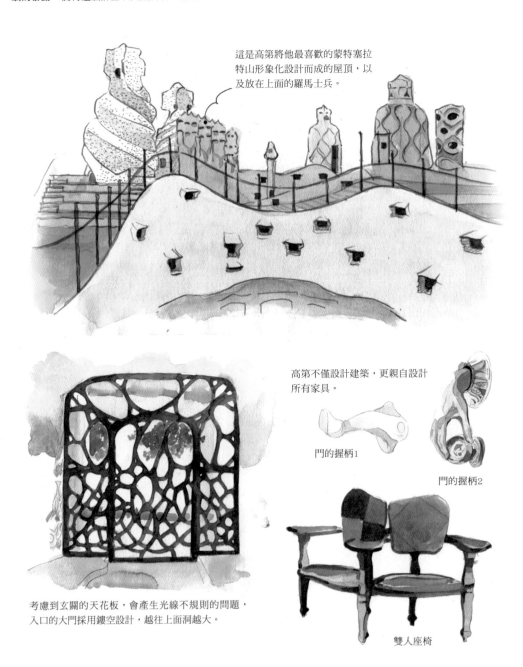

這是高第將他最喜歡的蒙特塞拉特山形象化設計而成的屋頂，以及放在上面的羅馬士兵。

高第不僅設計建築，更親自設計所有家具。

門的握柄1

門的握柄2

考慮到玄關的天花板，會產生光線不規則的問題，入口的大門採用鏤空設計，越往上面洞越大。

雙人座椅

奎爾教堂、米拉之家、巴特婁之家、奎爾別墅和奎爾宮等高第的作品，都和聖家堂有關。

巴特婁之家

奎爾教堂

米拉之家

雖然高第早在31歲那年就接到教堂的建造委託，但施工卻因為經費問題而經常中斷。

沒有錢可以施工，沒辦法繼續蓋了！

……

於是他也主動發起募款運動，但仍是杯水車薪。

我們正在為上帝建造教堂，需要各位出一分力。

大教堂募款

大教堂募款

不過高第並沒有放棄，
不光是建造巴特婁之家、米拉之家期間，
他在承接奎爾的委託等其他許多工作時，
仍不忘研究教堂該如何建造。

31歲時接到教堂的建造委託，當時我就覺得那是我的命運，所以便用之後的所有建築來做實驗。

高第開始將透過眾多建築實驗學會的技巧，運用在教堂的建造上。

讓我看看……

雖然他的老師，建築師維拉已經完成基礎施工，但高第為了將教堂打造成更雄偉的建築，便擴張基礎架構。

我要試著建造像蒙特塞拉特山那樣雄偉的建築，只靠維拉打下的基礎根本不可能，得從頭來過。

擴張

擴張

高第

維拉

擴張

擴張

高第開始在沒有設計圖的情況下，以自己的風格將所有設計建成模型並開始施工。

為了規劃聖家堂的結構，高第親自製作
出來研究的模型。

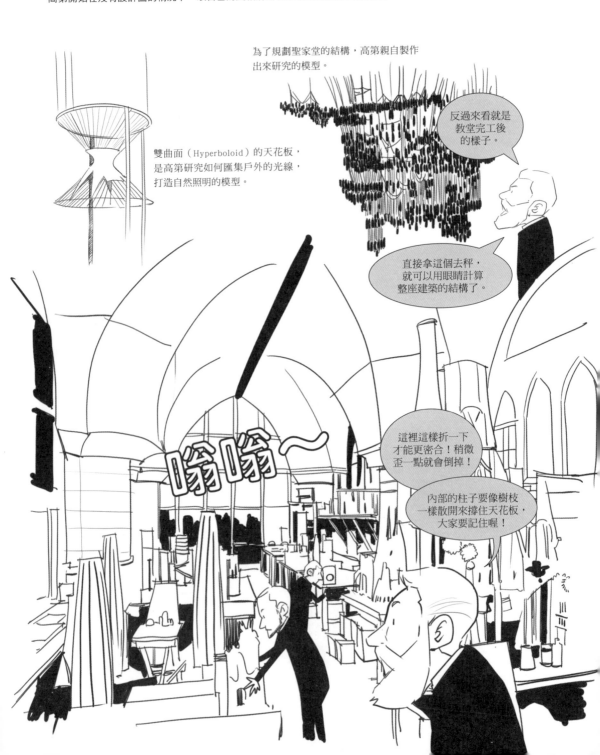

雙曲面（Hyperboloid）的天花板，
是高第研究如何匯集戶外的光線，
打造自然照明的模型。

反過來看就是
教堂完工後
的樣子。

直接拿這個去秤，
就可以用眼睛計算
整座建築的結構了。

嗡嗡～

這裡這樣折一下
才能更密合！稍微
歪一點就會倒掉！

內部的柱子要像樹枝
一樣散開來撐住天花板，
大家要記住喔！

聖家宗座聖殿暨贖罪殿（聖家堂，Templo Expiatorio de la Sagrada Familia）巴塞隆納，西班牙，1882～

高第經過眾多研究之後，開始向人們說明聖家堂的建造理念，終於在1883年動工。聖家堂主要分為三個立面，分別描繪耶穌的一生，各面都有四座尖塔，象徵耶穌的12名弟子，另外還有象徵耶穌、聖母瑪利亞與四大福音書著者的尖塔，預計共建造18座尖塔。目前已經完成了8座鐘塔。教堂的規模預計為寬60公尺，長90公尺，高約170公尺。

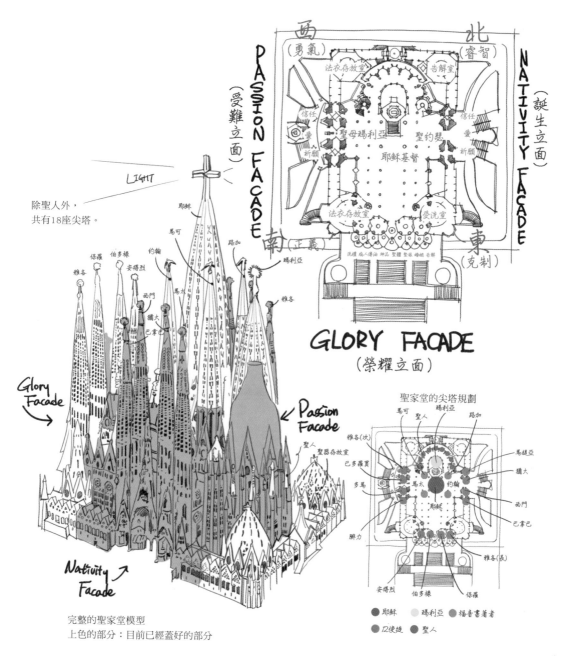

完整的聖家堂模型
上色的部分：目前已經蓋好的部分

誕生立面（Nativity Facade）高第在世時完工

三個入口分別為希望之門（Hope）、慈悲之門（Charity）、
信仰之門（Faith），上方為象徵十二使徒之馬提亞、猶大、
西門、巴拿巴的四座圓形尖塔。

慈悲之門：耶穌誕生的故事
希望之門：約瑟的故事
信仰之門：瑪利亞的故事

誕生立面正中央的生命之樹，
則象徵耶穌永恆的愛。

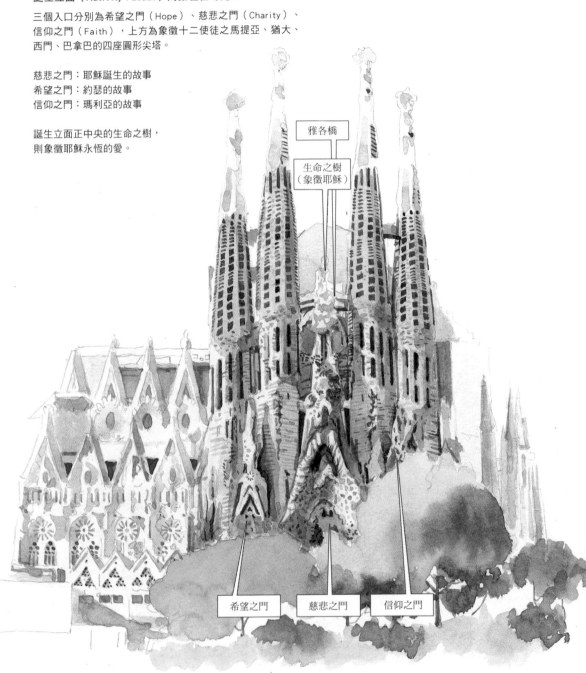

雅各橋

生命之樹
（象徵耶穌）

希望之門

慈悲之門

信仰之門

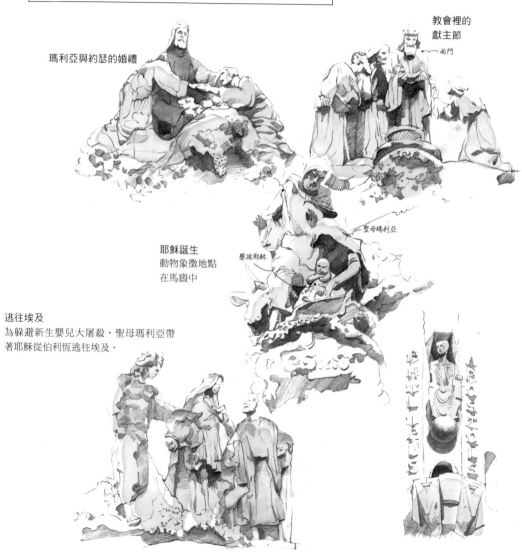

瑪利亞與約瑟的婚禮

教會裡的獻主節

西門

耶穌誕生
動物象徵地點
在馬廄中

聖母瑪利亞

嬰孩耶穌

約瑟

逃往埃及
為躲避新生嬰兒大屠殺，聖母瑪利亞帶
著耶穌從伯利恆逃往埃及。

受難立面（Passion Facade）1954～1976

受難立面為當代雕刻家蘇比拉克斯（Josep Maria Subirachs i Sitjar）以現代雕刻技巧完成。這些雕塑作品分別代表彼拉多的審判、苦路與最後的晚餐等耶穌受難的過程。受難立面上的尖塔分別是雅各、巴多羅買、多馬、腓力。

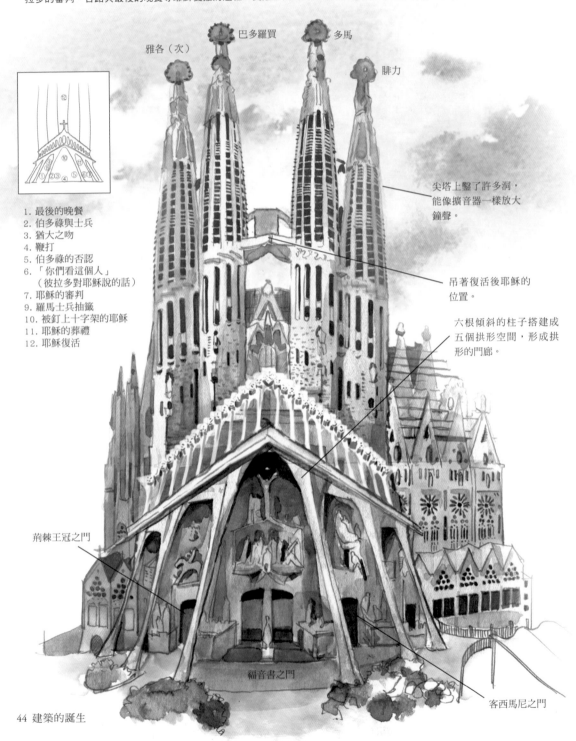

雅各（次）
巴多羅買
多馬
腓力

1. 最後的晚餐
2. 伯多祿與士兵
3. 猶大之吻
4. 鞭打
5. 伯多祿的否認
6. 「你們看這個人」
 （彼拉多對耶穌說的話）
7. 耶穌的審判
9. 羅馬士兵抽籤
10. 被釘上十字架的耶穌
11. 耶穌的葬禮
12. 耶穌復活

尖塔上鑿了許多洞，能像擴音器一樣放大鐘聲。

吊著復活後耶穌的位置。

六根傾斜的柱子搭建成五個拱形空間，形成拱形的門廊。

荊棘王冠之門

福音書之門

客西馬尼之門

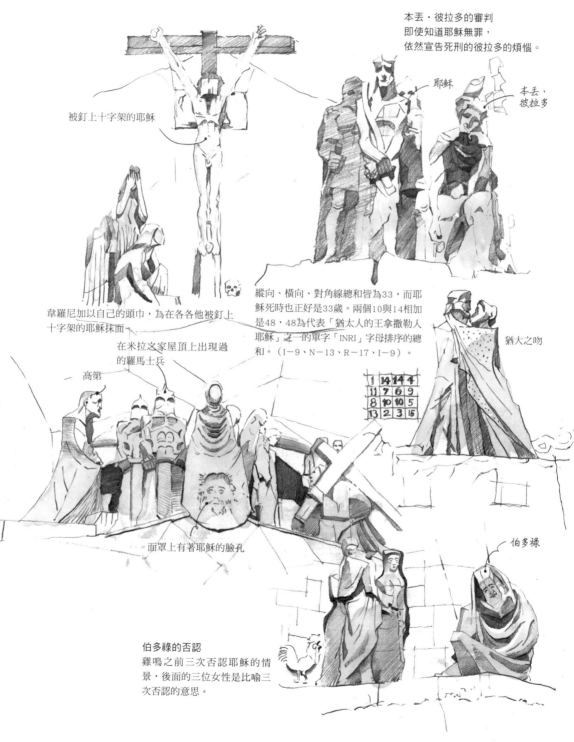

被釘上十字架的耶穌

本丟・彼拉多的審判
即使知道耶穌無罪，
依然宣告死刑的彼拉多的煩惱。

耶穌

本丟・
彼拉多

韋羅尼加以自己的頭巾，為在各各他被釘上
十字架的耶穌抹面

縱向、橫向、對角線總和皆為33，而耶
穌死時也正好是33歲。兩個10與14相加
是48，48為代表「猶太人的王拿撒勒人
耶穌」之一的單字「INRI」字母排序的總
和。（I－9、N－13、R－17、I－9）。

猶大之吻

在米拉之家屋頂上出現過
的羅馬士兵

高第

1	14	14	4
11	7	6	9
8	10	10	5
13	2	3	15

面罩上有著耶穌的臉孔

伯多祿

伯多祿的否認
雞鳴之前三次否認耶穌的情
景，後面的三位女性是比喻三
次否認的意思。

45

光榮立面（Glory Facade）2002～

未來將成為聖家堂正門的光榮立面，因為
2002年才動工建造，所以目前仍在施工中。

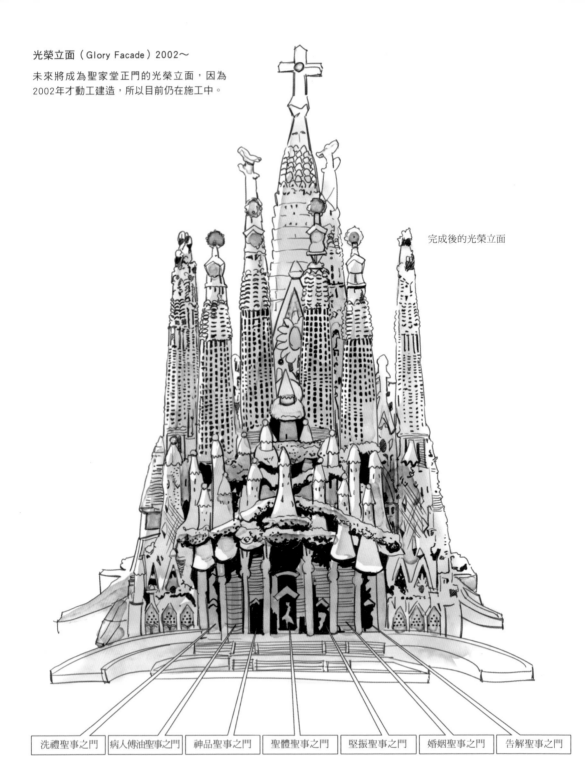

完成後的光榮立面

| 洗禮聖事之門 | 病人傅油聖事之門 | 神品聖事之門 | 聖體聖事之門 | 堅振聖事之門 | 婚姻聖事之門 | 告解聖事之門 |

聖家堂內部的天花板與柱子

高第從小就很喜歡在森林裡，享受從樹木枝枒之間灑落的陽光。
聖家堂內部自2010年11月開放，以森林的概念打造而成，讓人彷彿置身森林之中。

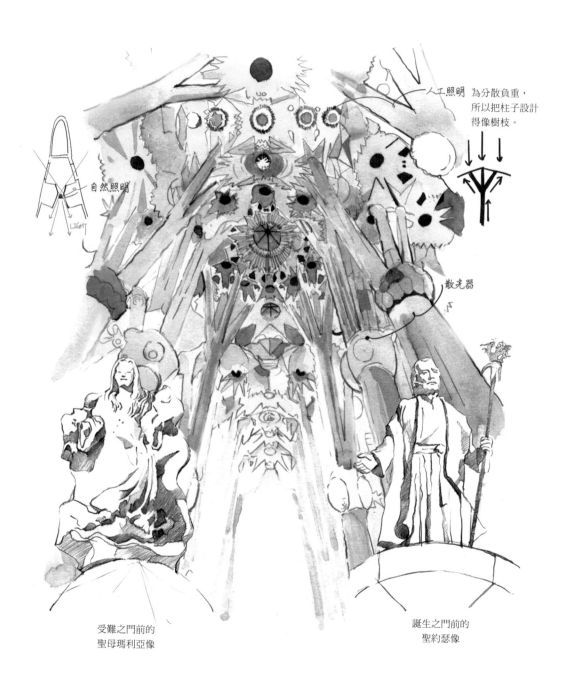

自然照明

人工照明 為分散負重，
所以把柱子設計
得像樹枝。

散光器

受難之門前的
聖母瑪利亞像

誕生之門前的
聖約瑟像

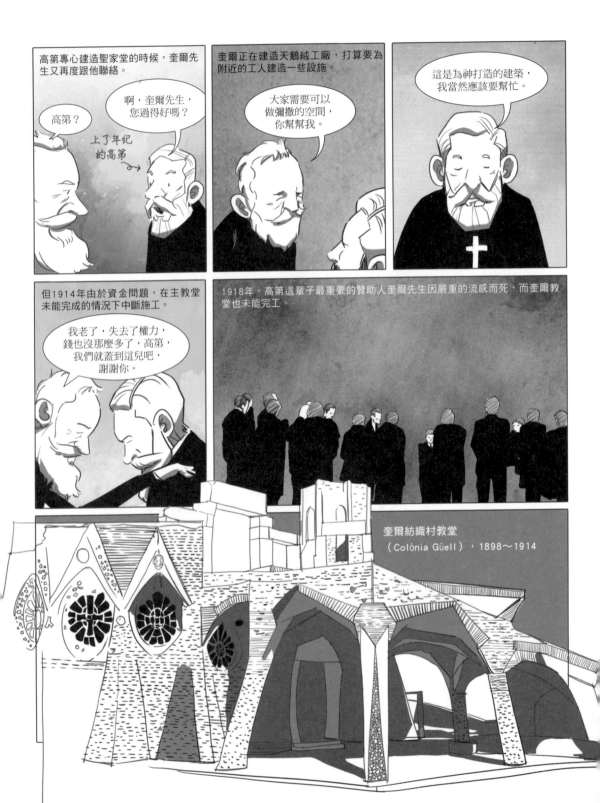

高第專心建造聖家堂的時候，奎爾先生又再度跟他聯絡。

高第？

上了年紀的高第

啊，奎爾先生，您過得好嗎？

奎爾正在建造天鵝絨工廠，打算要為附近的工人建造一些設施。

大家需要可以做彌撒的空間，你幫幫我。

這是為神打造的建築，我當然應該要幫忙。

但1914年由於資金問題，在主教堂未能完成的情況下中斷施工。

我老了，失去了權力，錢也沒那麼多了，高第，我們就蓋到這兒吧，謝謝你。

1918年，高第這輩子最重要的贊助人奎爾先生因嚴重的流感而死，而奎爾教堂也未能完工。

奎爾紡織村教堂
（Colònia Güell），1898～1914

有力的贊助者奎爾離世後，高第的心境有了很大的轉變。

接下來就是我了，為了離上帝更近一點，我要把自己的一切奉獻在建造教堂上。

高第漸漸變得虛弱，不僅瘦了很多，也開始駝背，大家都認不出他是曾經叱吒風雲的建築師高第。

天啊，怎麼會有乞丐在工地進進出出啊？

你不要亂講，他可是高第先生！

就像住在修道院的修士一樣，高第放下自己的一切，全心全意地投注在教堂的施工上，完全沒有時間注意自己的情況。

上帝，請祢照看我。

1926年6月7日，聖家堂仍在施工中，高第為了去見朋友而離開教堂。

高第先生，您要去哪裡？

我要去跟一個老朋友見面～明天要做更有趣的事喔！明天見吧！

高第做夢都沒想到，那是他人生的最後一段路。

讓開！！

BANG

49

沒有人認出被電車撞倒的高第，他就這麼倒在路邊，被送到醫院時大家都以為他是街頭的流浪漢。

那個人是誰？好像是流浪漢耶。

咦？這不是高第先生嗎？

認出他的人建議他轉去國立醫院治療，但高第認為自己不能享有特權便拒絕了。

高第先生，您的狀況很不好，一定要轉院到國立醫院治療。

這樣就是給我特別待遇了，我不能這麼做。

高第的狀況越來越差，醫生也無計可施，最後他就靜靜地在病床上離世。

現在我終於能夠去到上帝身邊了，各位，聖家堂就拜託你們了。

人們都想為自己的生命賦予意義。
造訪聖家堂的遊客，會在這裡感到平靜。
若你心中懷抱著疑問、思索我們究竟為何在這裡、該如何活下去，
聖家堂會幫助你找到答案。
聖家堂會幫助人們找到自己，
為心靈帶來平靜與安穩。
並且讓這份平靜與安穩，能在生命中延續。

節錄自EBS記錄片《安東尼‧高第》

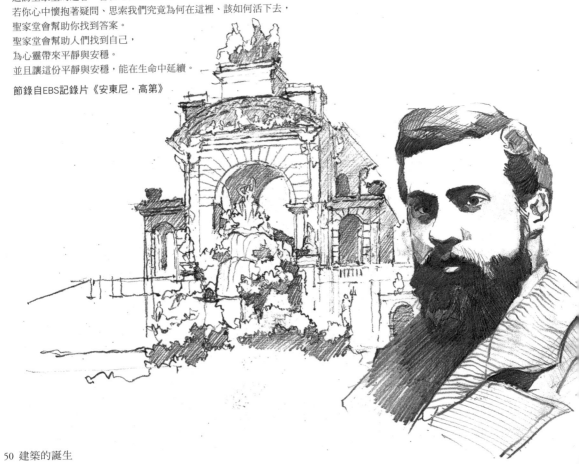

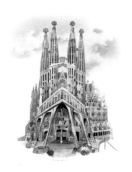

1874 高第向唯一的摯愛告白失敗，此後便終身未娶
1876 母親與哥哥去世（相隔兩個月）
1875～1878 入伍當兵（因體力很差，所以都待在家）
1876～1878 撰寫《建築美學》
1878 接受建築學系再評價考試後畢業

1852 於西班牙雷烏斯出生
1863～1868 就讀小學（雷烏斯）
1868 移居至巴塞隆納
1870 進入巴塞隆納高等建築學校就讀

1878 在巴塞隆納開設建築事務所
1878 取得建築師執照，與歐塞比‧奎爾的命運相會
1879 高第姊姊過世，高第代為扶養她的孩子
1883 前往法國南部旅行
1883 獲任命為聖家堂的官方建築師

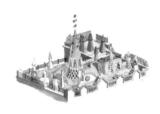

1852　　　　**1874**　**1878**　　**1883**

1870 修復西班牙巴塞隆納波夫萊特修道院
1874～1884 加入馬塔羅工會
1875～1877 建築師學徒時期提出許多企劃案
　　　── 墓園大門、港灣設施、加泰隆尼亞廣場
　　　噴泉、大學講堂

1883 開始建造位於西班牙巴塞隆納的聖家堂
　　── 誕生立面（2005年登錄為世界文化遺產）
1883～1885 西班牙卡米亞斯奇想屋
1883～1888 西班牙巴塞隆納文森之家（2005年登錄為世界文化遺產）
1884～1887 規劃聖家堂地窖
1884～1887 西班牙巴塞隆納的奎爾別墅入口建築
1886～1890 西班牙巴塞隆納的奎爾宮（1984年登錄為世界文化遺產）
1887～1893 西班牙阿斯托加的阿斯托加主教座堂
1888～1889 西班牙巴塞隆納的聖德蘭文大學
1892～1893 西班牙萊昂的波堤內之家（世界文化遺產）
1895～1897 西班牙巴塞隆納的奎爾酒窖
1895～1904 法蘭西斯‧巴仁古爾設計的奎爾釀酒廠，高第於設計圖上簽名
1898～1900 西班牙巴塞隆納的卡佛之家（1900年獲得年度最佳建築賞，為世界文化遺產）

1878 規劃部分城市公園
1878 柯美拉手套商店玻璃展示架，巴黎世界博覽會
1878 皇家廣場路燈

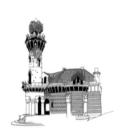

1890～1894　前往萊昂和阿斯托加旅行
1899　加入聖路易斯藝壇
1901　以卡佛之家榮獲巴塞隆納城市建築獎
1906　搬到奎爾公園，父親過世

1912、1914　姪子逝世
1918　歐塞比‧奎爾逝世
1924　參與反對禁止加泰隆尼亞語示威而入獄，以珠寶換取自由
1926.6.10　因電車車禍死亡（當時74歲，長眠於聖家堂地底）

1909　西班牙悲劇的一週
1911　因馬爾他熱休息養病，並留下遺言

1900　　　　**1909**　　　　　　　　**1926**

1908～1914　西班牙巴塞隆納的奎爾紡織村教堂地下祭壇（2005年登錄為世界文化遺產）
1909　西班牙巴塞隆納的聖家堂小學校
1914～1926　專心建造聖家堂

1900～1909　西班牙巴塞隆納的美景屋
1902　西班牙巴塞隆納的Cafe Torino內部裝潢
1904～1906　西班牙巴塞隆納的巴特婁之家（2005年登錄為世界文化遺產）
1905～1906　西班牙巴塞隆納的阿蒂加斯花園
1906～1912　西班牙巴塞隆納的米拉之家（1984年登錄為世界文化遺產）

2

Mies Van der Rohe

密斯・凡德羅

1886 ~ 1969

「Less is More」意即「少即是多」。
在千篇一律的新古典主義建築界，
掀起現代建築風潮，
建造起讓紐約天際線脫胎換骨的摩天大樓，
是前無古人的開創者。

* 現代主義（Modernism）：1920年代興起的近代藝術風格統稱。
* 極簡主義（Minimalism）：追求單純、簡潔的藝術風格。

18世紀發源自歐洲的工業革命浪潮，徹底改變全世界的產業。

在這波浪潮之下，社會隨著生產方式工業化而快速發展，進而推動城市化、標準化。在急速的技術創新與改變潮流之下，催生出現代主義*，而這也在許多文化藝術的領域帶來改變。

但建築形式依然固守著傳統，一直到19世紀後半葉，現代主義才終於開始進入建築界。

由於建築的特性與一般工業產品不同，施工時間短則幾年長則數十年，也因此對流行的反應較慢。故一直到20世紀初期，建築的風格仍停留在古典形式，是最晚受到現代主義影響的藝術領域。

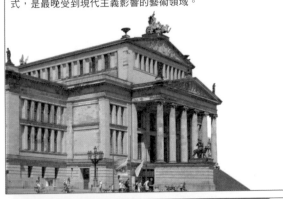

在這樣的情況下，一位推動現代主義建築加速發展的大師登場。

時代已經變了，建築也應該隨著時代潮流改變。

他就是現代建築之父，也是現代主義與極簡主義*的代表人物，建築師密斯·凡德羅。他所留下的名言「Less is More」徹底改變了世界建築的型態，少即是多，這句乍聽之下相互矛盾的話，是最能簡短說明極簡主義的一句話。

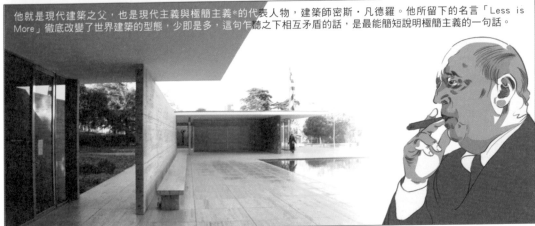

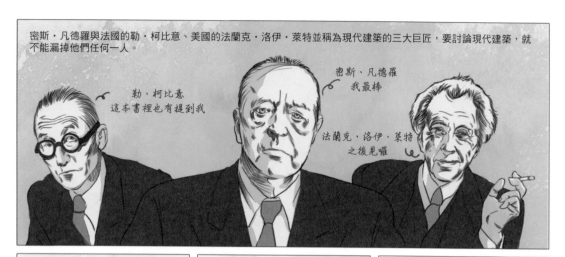

密斯·凡德羅與法國的勒·柯比意、美國的法蘭克·洛伊·萊特並稱為現代建築的三大巨匠，要討論現代建築，就不能漏掉他們任何一人。

勒·柯比意
這本書裡也有提到我

密斯，凡德羅
我最棒

法蘭克·洛伊·萊特
之後見囉

凡德羅於1886年出生在德國亞琛的一戶石匠人家，原名馬利亞·路德維希·密夏埃爾·密斯。

他的夢想是成為像父親一樣的石匠。

小時候上天主教學校和職業學校時，很認真地思考過自己未來的出入。

我覺得打磨石頭更有趣。

青年時期的密斯開始在父親手下工作，後來考上了建築製圖工的資格，便進到地方的建築事務所就職。

後來雖受到徵召而入伍，卻因為罹患肺炎而免疫，這時他遇見了布魯諾·保羅（1874～1968）。

身體這麼虛弱，完全不能用，你立刻回家吧！

身為德國建築師，同時也是家具設計師的保羅，讓密斯了解到家具在建築中的價值與重要性。

受到他的影響，家具成了密斯建築作品中的一部分，是讓空間更加完整的元素。

布魯諾·保羅

密斯

你有建築的才能，要不要跟我一起做建築？

好，我當然沒問題，這是我想做的事。

保羅看出了密斯的才能，某天突然向他提議。

正好有人請我幫他蓋房子，你去見見他們吧。

但委託人夫妻卻對實力未受檢驗的密斯感到不安。

你是新手？保羅先生呢？

他沒來，只有我一個人來。

我們不能把房子交給沒有經驗的你，我們不希望自己的房子變成實驗品。

如果大家都只想要有經驗的人，那我到死都不可能有機會，請相信我，交給我吧！

被這句話說服的委託人，就是哲學家阿羅伊斯·李爾。也因為這個委託案，使他對密斯的想法帶來深遠的影響。

人類與自然合而為一的時候就實現了一元論！

這就是尼采的精神！

密斯21歲時成功建造了第一個設計作品「李爾住宅」。

真了不起！看來是我白擔心了。

58 建築的誕生

李爾住宅（Riehl house）德國，波茨坦，1907

這是密斯‧凡德羅的第一件作品。巨大的屋頂、天窗與塗抹了大理石灰的牆壁，是19世紀流行的新畢德麥雅風*建築。李爾住宅最大的宗旨，就是要讓風景與空間合而為一，這個概念也影響到凡德羅後來在巴塞隆納設計的展覽館與范斯沃斯別墅。

* 新畢德麥雅（Neo-Biedermeier）風：19世紀德國擺脫政治上的壓迫，重回過去文藝復興時期那種浪漫、舒適的風格，稱為畢德麥雅風。新畢德麥雅風則是保留舒適與居家的特色，更加凸顯簡單與實用功能的建築風格。

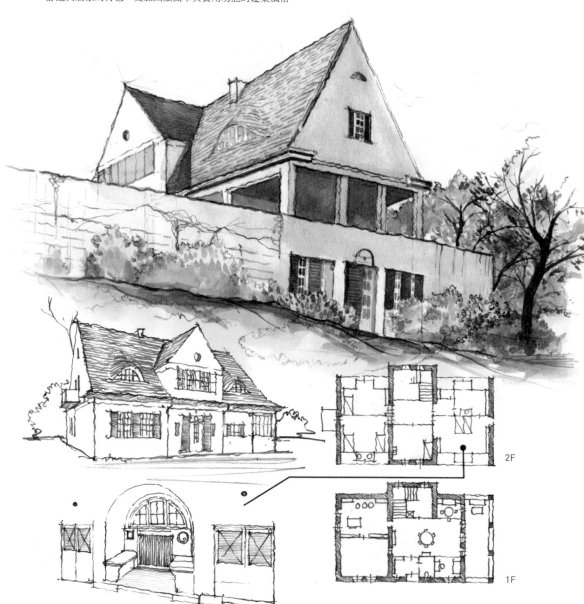

2F

1F

59

李爾住宅引起當時最優秀的建築師彼得‧貝倫斯的注意，密斯也因而獲得跟他合作的機會。

彼得‧貝倫斯為德國電器公司AEG設計商標、產品、工廠建築，是全球第一個提出CI概念的人，確立企業形象與產品必須有統一的設計，而密斯也參與了這個計畫。

不光是密斯，華特‧葛羅培斯、勒‧柯比意等引領現代建築潮流的顯赫人物，也都曾經效力於彼得‧貝倫斯的建築事務所。

這個時期，密斯在貝倫斯手下工作，設計出他早期的作品，大多都受到古典或哥德式建築的影響，幾乎看不到現代主義的色彩。

那麼，密斯究竟是如何選擇了現代主義？

當時是從新古典主義過渡到現代主義的時期，出現了很多由不同思潮交雜、拼貼而成的風格。

正在煩惱全新建築型態的密斯，受到19世紀德國新古典主義建築家卡爾‧弗里德里希‧申克爾的影響。申克爾的作品強調比例、單純與大膽，這種純粹的新古典主義獲得很高的評價。

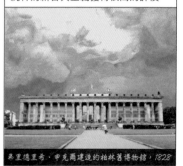

弗里德里希‧申克爾建造的柏林舊博物館，1828

* 結構主義：起自荷蘭的建築思潮，是主張將自古流傳下來，人們已經習慣的圖案運用為建築的結構，不是以功能為導向，而是以恢復人性為主要訴求。

荷蘭的現代建築先驅伯爾拉赫受到結構主義*的影響，認為應該拒絕任何不符基本結構的形式。

好簡易。

伯爾拉赫設計的阿姆斯特丹證券交易所，1903

最後，密斯開始批判自己走古典主義路線的老師彼得・貝倫斯。

你的想法太陳腐了。

當時正在準備開建築事務所的密斯，拋棄了過去的風格，開始埋頭於現代主義，改變自己的建築設計。

另一方面，第一次世界大戰終戰後，很多人開始討論德國應該要建一些高樓大廈。

這是為了藉著高樓大廈，來恢復因敗戰而跌落谷底的民族自尊心。

1912年便在這樣的風氣下，舉辦了弗里德里希大街摩天大樓公開競圖，密斯在這次競圖中以進步的設計案獲得矚目。

弗里德里希大街摩天大樓
（Friedrichstrasse office building），1921

雖然並沒有建造完成，但卻是20世紀最重要的建築物之一。運用玻璃與鋼鐵的設計，是走在時代尖端的概念，也對現代摩天大樓帶來極大的影響。

為了讓光線能夠進入內部空間中心*，便將大樓設計成三角形，並且全部使用玻璃！

這個設計完全沒有考慮主辦單位提出的條件，沒關係嗎？

反正他們也不會蓋啦，但這是一個好機會，讓全世界的人知道這就是我想打造的新建築。

* 中心（core）：建築物的中心，通常是樓梯間、電機室的所在。

藉著公開徵集展響名號的密斯，展開了相當活躍的社交活動，他大多數的活動都圍繞著德國工藝聯盟*進行。

某天，密斯獲得了政府的提案。

密斯先生，
跟我們一起
工作吧。

第一次世界大戰結束後，德國政府正面臨大量求職人口移居城市，導致住宅需求遽增的問題。

給我們房子住！
快活不下去了！

密斯獲得斯圖加市的補助，開始招募建築師建造社區住宅。

各位建築師，
來吧！讓我們合力，
建造可以改變
人類生活的住宅！

但是密斯的個性太悠閒，以至於計畫……

您又在
這裡休息，
應該要快點開始
才對……

差不多該開始
了吧？柯比意有
聯繫了嗎？

您還沒跟他
聯絡嗎？期限就
快到了說……

最後以密斯為中心召集了16名各國知名建築師，擬定一個前所未有的計畫，
可說是密斯在1920年最了不起的成就。

各位！
設計的必備條件是
平坦的屋頂、白色的牆壁，
以人為中心的最短動線，
尤其廚房，要讓人能在
半徑八公尺以內的活動範圍
解決所有事情！

彼得‧貝倫斯

勒‧柯比意

華特‧葛羅培斯

白院聚落（Weissenhofsiedlung）德國斯圖加，1925～1927

是近現代建築史上最出名的社區住宅。在密斯的指揮之下，於3,000
坪的腹地上建造33棟房屋，共可容納63戶入住，也創造了全新的居住
型態。密斯與16位建築師希望住宅這樣貼近生活的空間，也能與高度
技術化且具合理性的近代世界接軌。過去的房子並不是專為居住所打
造，而是為了炫耀財力的「裝飾品」，而白院聚落捨棄所有不必要的
元素，考慮最有效的動線，以功能為主規劃所有的配置，完成以人為
中心的實用空間。對現代的我們來說這是理所當然的事，但在
當時卻相當創新，我們可以說這是現代空間最早的型態。
居住的本質是「生活」，藉著凸顯這個特色，
決定了現代建築的大方向，在建築史上
可說是一個全新的里程碑。

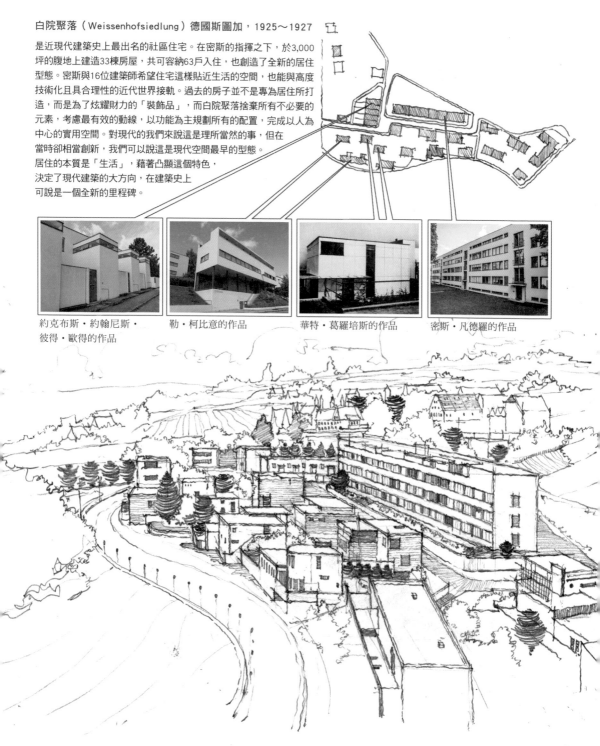

約克布斯‧約翰尼斯‧
彼得‧歐得的作品

勒‧柯比意的作品

華特‧葛羅培斯的作品

密斯‧凡德羅的作品

*展覽館（pavilion）：原意是蝴蝶（papillon）的意思，代表帳篷，指的是以展示為目的所建造的建築物。

白院聚落的展示場一天有兩萬人造訪，是非常成功的計畫，密斯也因這個計畫享譽全球。

出名後的密斯獲得邀請，為德國設計巴塞隆納世界博覽會的德國館，這也催生出知名的巴塞隆納展覽館*。

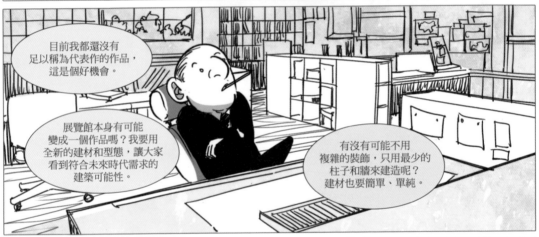

目前我都還沒有足以稱為代表作的作品，這是個好機會。

展覽館本身有可能變成一個作品嗎？我要用全新的建材和型態，讓大家看到符合未來時代需求的建築可能性。

有沒有可能不用複雜的裝飾，只用最少的柱子和牆來建造呢？建材也要簡單、單純。

玻璃、金屬、天然的石頭……但只靠這些，好像還沒辦法增加建築的分量，讓作品更特別。

?

就是這個！黃褐色的紋狀大理石！既華麗又能反射多種光線，用這種來自羅馬的大理石，

一定可以徹底扭轉建築物的室內氛圍！

雖然很貴，但還是一次付清吧！就算要花時間切割這些石頭，我也要讓大家看到最美的圖案！我會讓你們看到石匠兒子的真正價值！

64 建築的誕生

巴塞隆納展覽館（The Barcelona Pavilion）西班牙巴塞隆納，1928～1929（1986年重建）

巴塞隆納展覽館，是為了1929年巴塞隆納世界博覽會所建造的德國展示館，也是目前現代建築的標準。

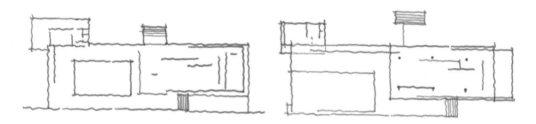

展覽館的第一、二版平面設計

一開始是採用沒有柱子，只靠牆壁來負重的設計，但到了第二版的設計時，改成用六根柱子與牆面共同分擔負重。最終版本的設計是將牆面的數量減到最少，改為八根細鐵柱來支撐整座建築。

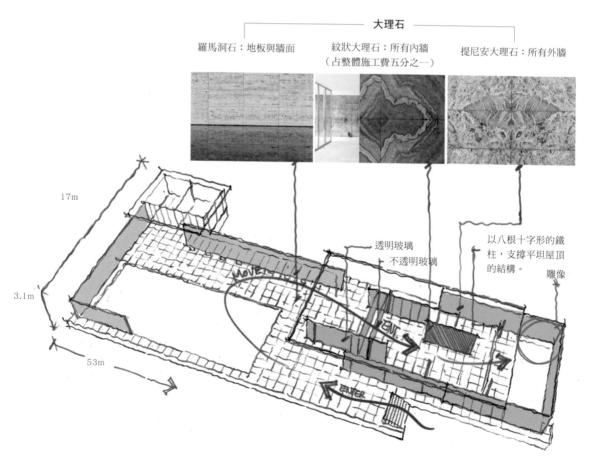

─── 大理石 ───

羅馬洞石：地板與牆面　　紋狀大理石：所有內牆　　提尼安大理石：所有外牆
　　　　　　　　　　　　（占整體施工費五分之一）

17m

3.1m

53m

透明玻璃
不透明玻璃

以八根十字形的鐵柱，支撐平坦屋頂的結構。

雕像

展覽館內有一座雕像和淺淺的蓮池，以達到視覺平衡效果。這樣的設計為近代
建築形式開創了一條新的道路，極具紀念意義，是唯一能與古代帕德嫩神廟、
萬神殿並稱的現代建築。

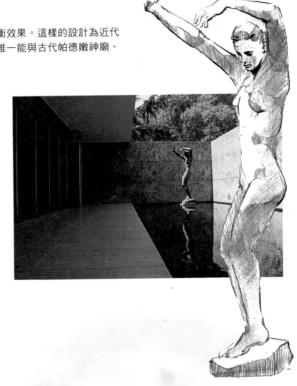

展覽館的戶外有許多淺淺的蓮池，蓮池中的水如鏡子
一般反射出大理石建材，讓空間變得更加豐富。

格奧爾格・柯爾貝的雕塑作品《Alba》，看起來就像
為遮蔽熾熱的陽光而將雙手高舉起來，放在戶外的水
池中，營造出宛如古代神殿般的崇高氛圍。

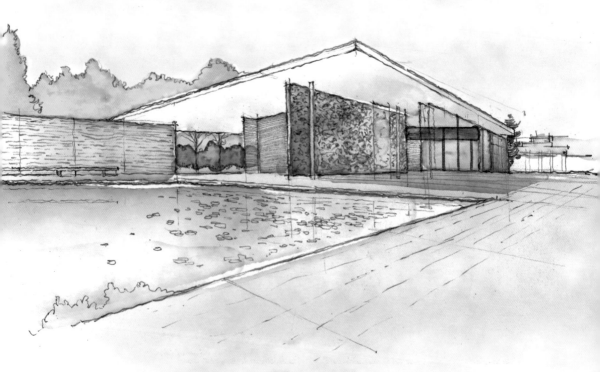

這座展覽館本身就是一個展示作品，與其他國家清一色採用新古典主義的展覽館有著截然不同的風格。這座展覽館展現全新的美學空間概念，吸引了所有人的目光，引起廣大迴響。

人聲鼎沸

受到展覽館感召的法蘭克・洛伊・萊特，寫信給密斯的好朋友菲利浦・強森，留下了他的評價。

我想說服密斯，把會影響到展覽館美觀而且看起來很危險的細柱拆掉。

拆掉柱子屋頂就會塌下來，而且我偷偷跟你說，牆壁裡面其實還有隱藏的柱子。

巴塞隆納展覽館中還有另一個傑作，那就是密斯親自設計的巴塞隆納椅（Barcelona Chair）。

哇，好特別，好舒服。

對啊～這是誰做的啊？

西班牙國王阿方索13世

可惜的是，展覽館在世界博覽會結束後，便於1930年拆除。

拆除

但在建築史上的意義與藝術性獲得認可，後來在1986年以留存下來的記錄重建。

把當時的照片蒐集起來～

在巴塞隆納展覽館之後，密斯的名聲更加響亮，許多受到展覽館感動的業主，開始委託密斯建造房子。

這個空間就像音樂一樣充滿節奏，我以後要拜託他幫忙蓋房子。

可以幫忙建造我女兒格里塔和她先生根哈特要住的房子嗎？拜託啦～！

圖根哈特別墅（Tugendhat House）捷克布爾諾，1928～1930

這是密斯在歐洲設計的最後一棟住宅。他利用斜坡的地勢，將房子的正面與背面區隔為公共與私人空間，內部的桌椅也都由他親手設計。1969年被指定為國家文化遺產，2001年登錄為聯合國教科文組織世界文化遺產。

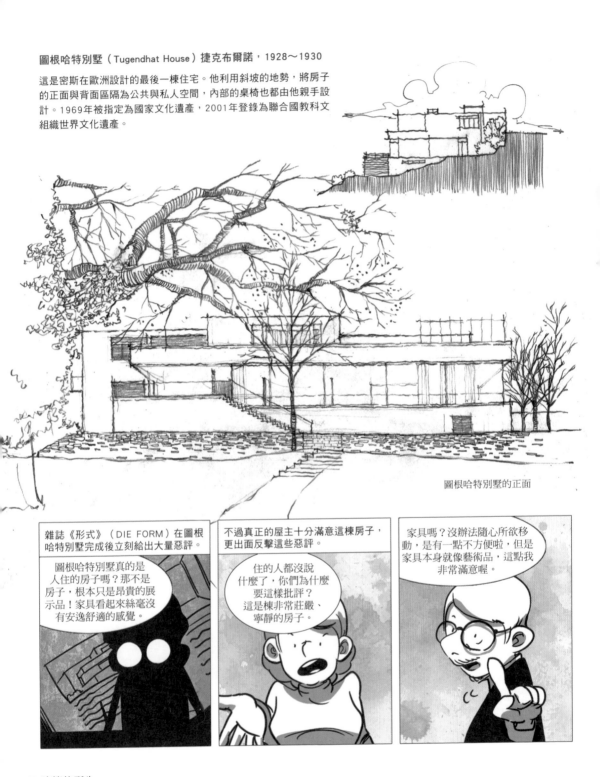

圖根哈特別墅的正面

雜誌《形式》（DIE FORM）在圖根哈特別墅完成後立刻給出大量惡評。

圖根哈特別墅真的是人住的房子嗎？那不是房子，根本只是昂貴的展示品！家具看起來絲毫沒有安逸舒適的感覺。

不過真正的屋主十分滿意這棟房子，更出面反擊這些惡評。

住的人都沒說什麼了，你們為什麼要這樣批評？這是棟非常莊嚴、寧靜的房子。

家具嗎？沒辦法隨心所欲移動，是有一點不方便啦，但是家具本身就像藝術品，這點我非常滿意喔。

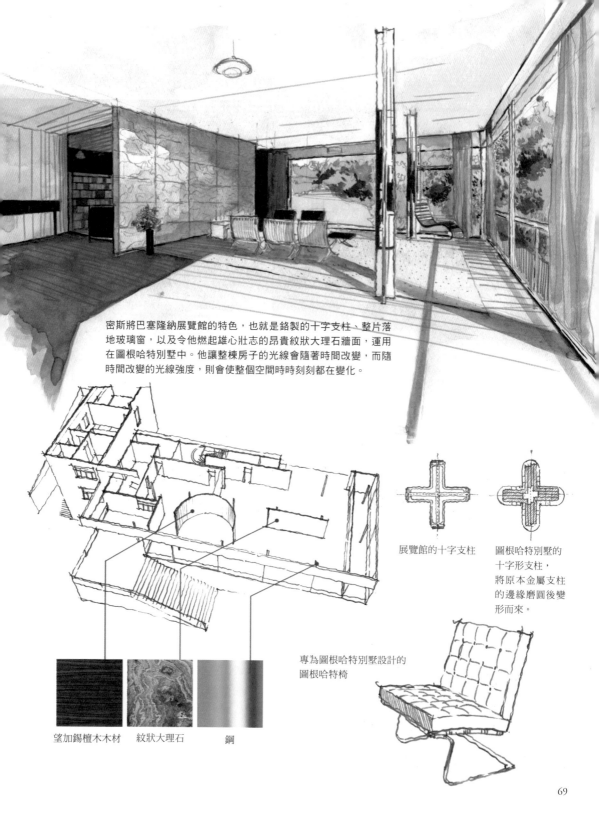

密斯將巴塞隆納展覽館的特色，也就是鉻製的十字支柱、整片落地玻璃窗，以及令他燃起雄心壯志的昂貴紋狀大理石牆面，運用在圖根哈特別墅中。他讓整棟房子的光線會隨著時間改變，而隨時間改變的光線強度，則會使整個空間時時刻刻都在變化。

展覽館的十字支柱

圖根哈特別墅的十字形支柱，將原本金屬支柱的邊緣磨圓後變形而來。

望加錫檀木木材　　紋狀大理石　　　　鋼

專為圖根哈特別墅設計的圖根哈特椅

登記為世界文化遺產的圖根哈特別墅，也是一棟有很多故事的建築物。房子建好八年後，這棟房子就成了慕尼黑協定的導火線，進而引發第二次世界大戰造成國家分裂，圖根哈特家族逃離當時的捷克斯洛伐克。

這棟空屋被蓋世太保徵收，當成公寓兼辦公室使用。

後來蘇聯士兵與馬夫也曾經來此停留，並把家具當柴來燒，還在大理石牆上烤肉吃。

戰爭徹底毀了圖根哈特別墅，讓世人再也認不出它原來的樣子，但終戰之後有部分經過修繕，之後數十年一直當成兒童物理治療中心及舞蹈學院使用。

1967年回到此地的格里塔‧圖根哈特，看到這棟殘破的房子後，便請密斯芝加哥事務所的首席建築師協助修復。

到了2007年，圖根哈特的繼承人便針對第二次世界大戰猶太人大屠殺期間遭沒收的藝術作品，與建築物修復過程中發現不可逆的損壞提起訴訟要求賠償。

圖根哈特別墅歷經1980年、1985年、2012年三次修復，終於恢復原來的面貌，目前是一座博物館。

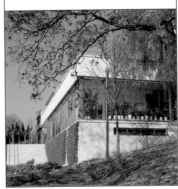

在建造了圖根哈特別墅之後,密斯便成為擁有悠久歷史傳統的建築學校「包浩斯」的第三代校長。

第一代校長華特·葛羅培斯因為政治立場遭辭退,第二代校長漢斯·邁耶也很快被撤換。

這是我創立的學校,為什麼這麼急著把我趕走?

最後在1930年選擇了沒有沾染政治色彩的密斯擔任第三代校長。

我們推薦密斯先生當校長!

如果真的需要我,我願意。

但他並沒有擔任校長太久。隨著希特勒掌權,納粹開始找包浩斯的麻煩。

包浩斯不單純!給我徹底搜一遍!

最後近代設計與建築的搖籃包浩斯被迫關門,密斯的名望也遭遇危機。

CLOSED

我居然成了最後一任校長……!但還是希望可以維繫包浩斯的命脈……

就在這時,菲利浦·強森伸出了援手。

TADA~

嗨!我一直有在注意你的建築喔,我支持你～

他說服密斯前往美國。

密斯,你得到美國去從事建築設計,現在歐洲已經沒辦法做任何事了。

菲利浦·強森是榮獲第一屆普立茲克建築獎*的知名建築師,也是第一個提出國際風格*這個概念的人物。

AMERICAN DREAM

* 普立茲克建築獎(Pritzker Prize):建築界的諾貝爾獎,會頒發獎項給對人類與環境有重大貢獻的建築師。
* 國際風格(International Style):在近現代建築當中,超越個人或地區的特殊性,改以普遍性、全球共通性為主的一種風格。

71

抵達美國的密斯，為了適應美國生活而出席一些聚會，進而認識了伊迪絲·范斯沃斯。

你就是那位知名的密斯先生啊？

身為醫師的她，為了在週末能夠享受拉小提琴、翻譯詩作等個人興趣，便請密斯幫忙建造度假別墅。

能不能為我建造一棟漂亮的房子呢？如果我們可以一起住，那就更好了，呵呵～

1945年兩人便以此為契機展開一段甜蜜戀情，這時兩人還以為等著他們的是光明璀璨的未來……

因工作而結緣的兩人關係越來越親密，房子的設計進度非常緩慢，花了好幾年的時間才完成。密斯身兼業主、不動產簽約人的角色，好像這是自己的房子一樣慎重。

但就在別墅將要完成的時候，密斯與伊迪絲發生了嚴重的衝突。

我看看～總共是74,000美元。

什麼？我們不是說好58,400美元嗎？我沒那麼多錢！

這樣我很困擾，我們法院見吧。現在因為韓戰，全世界物價都在上漲，這也是沒辦法的！

施工拖了這麼久，建築物又不實用，完全沒辦法保護私生活，整個室內空間都暴露在外吔！

最後法院判密斯勝訴。

伊迪絲女士必須支付剩餘款項給密斯先生。

而您提起的訴訟本庭不予受理。砰砰！

據說自此之後，兩人就再也沒見過面了。

永遠不見！以後再也不要見面了。

咬牙切齒

這之後的21年，伊迪絲一直把這棟房子當成週末度假的別墅使用，許多知名建築師也經常造訪。到了2003年，伊利諾州便透過募資買下范斯沃斯別墅。

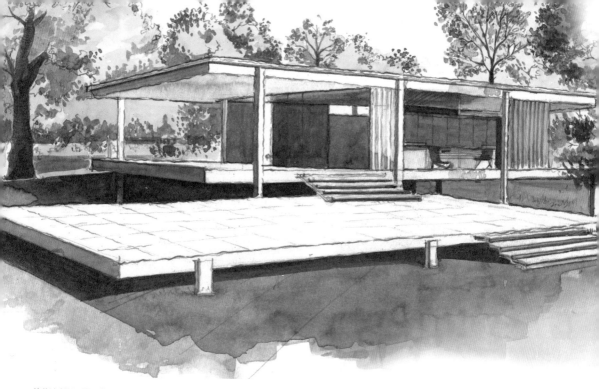

范斯沃斯別墅（Farnsworth House）美國伊利諾州普萊諾，1946～1951

范斯沃斯別墅雖擁有美麗的外型，卻有個不怎麼美好的結局。整棟房子除了洗手間以外全都是開放空間，在房子裡也能接觸到大自然。建築師菲利浦‧強森受到感動，便建造了與范斯沃斯別墅相似的玻璃屋，並在那裡度過餘生，可見范斯沃斯別墅的影響力之大。范斯沃斯別墅現在被指定為國家文化遺產，當作住宅博物館使用中。

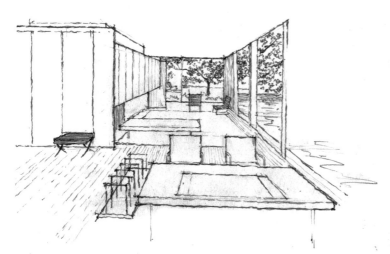

由於經常淹水，所以採用了底層架空的設計將陽台地板架空，
另外也跟巴塞隆納展覽館一樣，使用了八根鋼柱支撐（H形）。

封閉空間（洗手間、廚房、倉庫）

此外其他都是開放空間

透過自己的建築人生實現許多事情的密斯，還有一個夢想沒有實現，那就是建造摩天大樓。

除了之前的競圖之外就沒有機會了，而且他們最後還沒蓋，好想蓋超高的建築物喔。

某天，菲利浦・強森提議要跟他共同作業。

西格集團給了很多資金，說要請我幫他們蓋大樓，你要不要跟我一起？

哦！摩天大樓嗎？我當然要啊！

沒有大學畢業證書的密斯，差點因為不符資格而無法參與工程。

密斯先生，您沒有大學畢業啊？這樣可是無法參與建造工程的喔。

你說什麼！

最後他好不容易用小時候在亞琛讀書的學歷參與工程。

密斯先生，終於拿到建築執照了！

但一著手設計，他們就遇到了難題。

建築物的占地面積不能超過25%，所以紐約的建築物才會長得像蛋糕一樣。

我想蓋這樣……

最後只能額外購買土地，一半作為建築用地，另外一半則打造成廣場，當作給市民的休息空間。

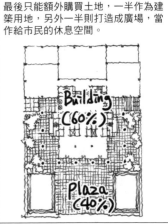

Building (60%)

Plaza (40%)

摩天大樓是密斯一輩子的夢想，設計時密斯認為最重要的就是簡單與細節，即使是眼睛不會看見的部分，他也希望能夠完美呈現。

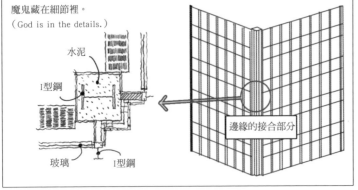

魔鬼藏在細節裡。
（God is in the details.）

水泥

I型鋼

玻璃　　I型鋼

邊緣的接合部分

他不喜歡從外看過去雜亂的樣子，所以還設計了能夠自動開關的窗簾。

只能選擇全開、半開還是要全關，就這樣。

西格拉姆大廈（The Seagram Building）美國紐約，1954～1958

在酒商西格公司的委託下，他們設計了38層樓、157公尺高的辦公大樓，這棟有著琥珀色窗戶與公共廣場的建築物，是密斯最大的建築作品。由於紐約的建築法有諸多限制，所以又另外買了很多土地，才有辦法依照設計建造完成。

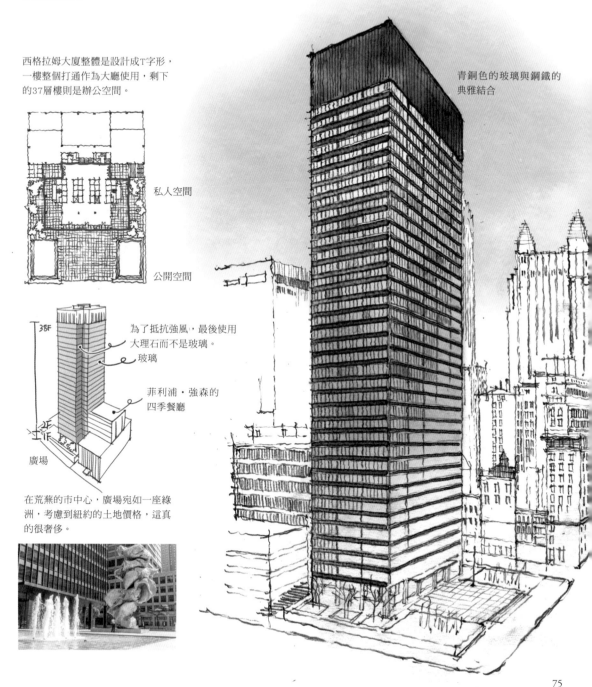

西格拉姆大廈整體是設計成T字形，一樓整個打通作為大廳使用，剩下的37層樓則是辦公空間。

私人空間

公開空間

38F

為了抵抗強風，最後使用大理石而不是玻璃。

玻璃

菲利浦・強森的四季餐廳

2F
1F

廣場

在荒蕪的市中心，廣場宛如一座綠洲，考慮到紐約的土地價格，這真的很奢侈。

青銅色的玻璃與鋼鐵的典雅結合

西格拉姆大廈完工後，其受歡迎的程度與影響力，使它成為了一種建築潮流。

密斯後來又以類似西格拉姆大廈的風格，設計了IBM大樓與多倫多道明中心。之後西格拉姆大廈的模仿作品，也如雨後春筍般出現在以紐約為首的世界各地。由建築師金重業為韓國設計的三一路大樓，也受到了西格拉姆大廈的影響。

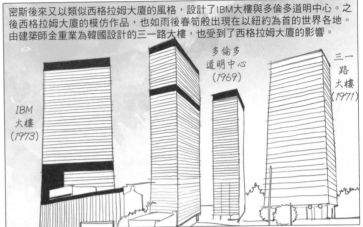

多倫多道明中心（1969）

IBM大樓（1973）

三一路大樓（1971）

後來密斯又設計了柏林新國家美術館（1968）等，展現他老當益壯的過人之處。

不過人不可能活到永遠，密斯最後於1969年與世長辭，留下了馬丁路德博士紀念圖書館（1972）這最後一個作品。

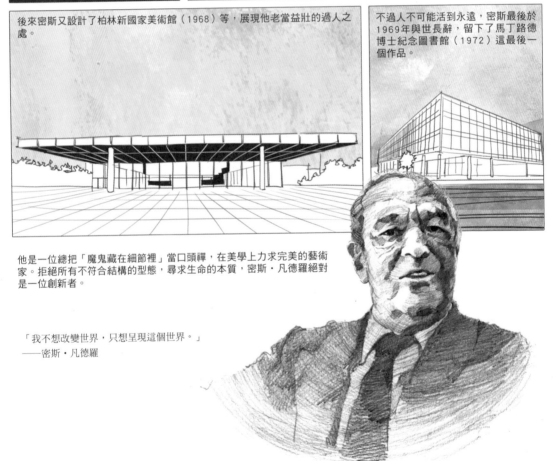

他是一位總把「魔鬼藏在細節裡」當口頭禪，在美學上力求完美的藝術家。拒絕所有不符合結構的型態，尋求生命的本質，密斯・凡德羅絕對是一位創新者。

「我不想改變世界，只想呈現這個世界。」
——密斯・凡德羅

1908～1911 於彼得・貝倫斯的事務所實習，
在這裡和勒・柯比意與華特・葛羅培斯共事
1913 開設密斯事務所，與艾黛爾・奧古斯特・布倫結婚（有三個女兒）

1921 將名字改為路德維希・密斯・凡德羅
1923 參與雜誌《G》的發行
1925 與德國設計師莉莉・萊希（Lilly Reich）相遇（正式的事業夥伴）
1928 與24歲的菲利浦・強森（第一屆普立茲克建築獎得獎者）相遇
1929 全球經濟大蕭條

1886 出生於德國亞琛
1899～1901 就讀兩年制學校
1905 移居柏林
1905 於布魯諾・保羅的公司工作

1915 第一次世界大戰爆發，被徵召入伍
1917 軍旅生涯中有了私生子
1920 與太太離婚

| **1886** | | **1908** | **1915** | | **1921** |

1907 德國波茨坦的李爾住宅
1911 德國柏林的佩爾斯住宅
1913 德國柏林的黑爾街住宅
1917 德國波茨坦的歐爾比住宅

1921 弗里德里希大街摩天大樓
1926 德國波茨坦的莫司勒住宅
1927 德國斯圖加的白院聚落居住區計畫
1929 為西班牙巴塞隆納萬國博覽會建造巴塞隆納展覽館（1986年重建）
1930 捷克布爾諾的圖根哈特別墅，2001年登錄為世界文化遺產

1930 就任為包浩斯第三任校長
1932 納粹撤換包浩斯校長，
　　　將包浩斯搬到柏林的廢棄工廠
1932 國際風格建築展，MoMA
1933 遭到蓋世太保襲擊，包浩斯被迫關閉

1947 MoMA舉辦密斯·凡德羅展
1959 獲頒英國皇家建築師協會獎
1960 榮獲美國建築師學會（AIA）金獎
1963 榮獲總統自由勛章（the President Medal of Freedom）
1966 榮獲德國建築協會金獎

1937 移居美國
　　　在塔里耶森認識法蘭克·洛伊·萊特
1939 獲任命為IIT理工學院建築學系系主任
1940 認識一輩子的伴侶，洛拉·馬克思（Lora Marx）
1944 成為美國公民

1969 治療食道癌過程中逝世
　　　公司由姪子繼承

1930　**1937**　　　　　**1947**　　**1969**

1939～1958 美國芝加哥伊利諾理工學院校園
1949 美國芝加哥海角公寓
1951 美國芝加哥湖濱公寓
1951 美國伊利諾州范斯沃斯別墅
1956 美國芝加哥伊利諾理工大學皇冠大廳
1958 美國紐約西格拉姆大廈
1959 美國底特律拉法葉公園
1960 美國紐華克柱廊公寓
1960～1964 美國芝加哥聯邦中心
1961 墨西哥墨西哥城巴卡迪辦公大樓
1962 美國巴爾的摩查爾斯中心
1964 美國巴爾的摩高第住宅公寓
1965 美國芝加哥大學社會服務管理學院
1965 美國匹茲堡里查·金·梅隆館
1967 加拿大魁北克韋斯蒙特廣場
1968 德國柏林新國家美術館
1967～1969 加拿大多倫多道明中心

1969 加拿大魁北克加油站
1972 美國華盛頓特區馬丁路德·金恩博士紀念館
1973 美國芝加哥IBM廣場

3

Frank Lloyd Wright

法蘭克・洛伊・萊特

1867～1959

「要從自然中學習、熱愛自然、接近自然，
這樣一來你絕對不會失敗。」
他是發展出有機建築，
實現結合自然、人與建築的理想，
培養建築師的美國近代建築先驅。

生平傳過無數次緋聞、歷經三次婚姻，家人死於縱火犯殺人案件，這裡有一位人生過得比電影還要精采的建築師。
他就是渴望實現人類、自然與建築合而為一的野心建築師，也是建造全球知名美術館之一「所羅門・R・古根漢美術
館」的建築師，法蘭克・洛伊・萊特。

萊特於1867年6月8日出生於美國的
威斯康辛州里奇蘭中心。

他出生、成長的地方曾經是印第安人的故鄉，那是一片被翠綠大地環抱的肥
沃土地，擁有相當美麗的自然環境。

在母親寵愛下長大的萊特，是個驕傲的王子。

這是英國的大教堂，很雄偉吧？希望你成為了不起的建築師。

萊特就在熱愛音樂的傳教士父親，以及期待他成為建築師的母親扶養下長大。

母親安娜十分熱中教育，即使經濟不寬裕，仍努力為兒子打造最好的成長環境。

她送萊特去上私立學校，並教導他讀詩、學習音樂。還買了福祿貝爾恩物教具，而這也成為日後萊特提出的建築理論的重要基礎。

都是託這套積木的福，我才能在建築學上創下這些豐功偉業。

OCCUPATION MATERIAL
FOR THE
KINDERGARTEN.
GIFT No. 6.
Manufactured by
Milton Bradley Co.,
SPRINGFIELD, MASS.

打好單元系統
(unit system) 的基礎！

雖然萊特衣食無缺地長大，但他家中的經濟卻每況愈下。

無可奈何之下，父母只能在他11歲時，將他送到舅舅在威斯康辛的農場。

妹妹，你別擔心，我會好好教導這孩子。

接著他便在舅舅嚴明的管教下生活了五年。

清晨四點起床！跟我一起開始到農場工作！知道嗎？

Yes, Sir!

在這裡度過的時光雖然辛苦，但擁有美麗四季的自然環境以及勞動體驗，都對萊特的成長帶來長足的影響，更成了他靈感的泉源。

* 芝加哥建築學派（Chicago school）：由在芝加哥地區活躍的建築師所組成的團體，強調以合理與功能性為依據的建築，是近代建築的領頭羊。

萊特也沒有忘記努力學習成為建築師的夢想，他進入威斯康辛大學並成為一位製圖師。

當時發生一件事情讓萊特有所領悟，那就是威斯康辛議事堂崩塌，導致許多人喪命的意外。

天啊……建築師真的需要為自己設計的建築物負責到底。

懷抱著這樣的信念，平安無事結束三年半的正規教育課程，萊特為了獲得更多經驗前往芝加哥。

CHUF CHUF

他進入芝加哥建築學派*的路易斯‧沙利文（Louis H. Sullivan）的公司工作，這時沙利文告訴萊特的有機建築*，成了萊特一輩子的建築哲學。

形隨機能
（form follows function）

開始工作沒多久，22歲的萊特便遇見第一位太太凱薩琳，兩人很快結婚。

結婚後需要工作空間，可以借用一點錢嗎？

借吧，別忘了我是誰。

接著他便在芝加哥郊外的橡樹園鎮上，建造一座英國傳統的安妮女王風格建築，當成工作室兼住家使用。

現在我也是有房子的男人了。

就這樣，法蘭克‧洛伊‧萊特展開了他的建築人生。

是往地獄的路，還是往天堂的路？先走再說吧。

START

* 有機建築：彷彿有生命一般，與自然環境完美融合的建築物。

萊特之家兼工作室（Wright's house & studio）
美國芝加哥橡樹園，1889～1890

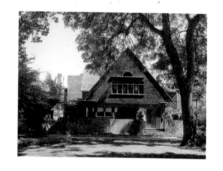

萊特與妻子在這裡生養了六名子女，這同時也是萊特的工作室。採用傳統英國安妮女王風設計，也是他開始發展出知名的草原風格*、實現個人理念的建築物。以幼年時期的玩具福祿貝爾恩物積木的造型為基礎設計，包括了三角形的屋頂、四方形與多邊形平面。在全球正式進入汽車時代後，他也透過這棟房子首度實現在住家旁建造車庫的創舉。萊特一直在這裡住到1909年，期間也曾經將房子大幅改造、擴建，我們可以從這棟房子身上，看見許多他的實驗性風格。這棟房子目前是美國的國家古蹟，被指定為文化遺產。

溫斯洛故居（William H. Winslow House）美國伊利諾州河林市，1893～1894

這是萊特生涯初期另一件作品，也是草原風格的傑作。草原風格的特徵就是低矮平緩的屋頂，以及藉著低水平線強調水平的力量，這能夠讓人聯想到萊特故鄉那寧靜的廣大平原，也對美國20世紀的居住型態產生重大影響。

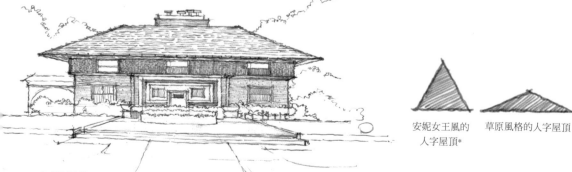

安妮女王風的　　草原風格的人字屋頂
人字屋頂*

* 草原風格（prairie）：對美國都市人口急遽增加以及都市發展提出反駁的建築形式，帶著渴望回歸自然的心，開始建造低矮的田園建築，而這也是反映自然特性的其中一個建築分支。
* 人字屋頂（gable）：人字形的厚重木板搭成的屋頂，看起來就像一本書翻開後倒放著的樣子。

雖然萊特家的屋頂比其他人的家矮一些，但書房與製圖室卻挑高到二樓，天花板非常高。

我的身高才174公分，這是我家，沒人有意見吧？

他也以壁爐為中心規劃居住空間，因為他認為壁爐是象徵家庭和睦與和平的「家的心臟」。

萊特家中的壁爐上面寫著這樣一句話：「真理就是人生，我的朋友，別在這座壁爐邊誹謗別人。」

Good friends, around these hearth stones, speak no evil word of any creature

家中的特色之一就是高高的餐桌椅。不僅扮演遮蔽視線的角色，同時也能強化家人之間的連結，這也是萊特特別用心的地方。

不僅是外觀，就連內部的裝潢、所有的家具，都是傾注心血設計的作品。

這是我跟家人要住的房子，我不想交給別人。

雖然對這個家投注了這麼多愛，但後來他卻留下家人離開這棟房子，留下來的家人為了維持生計，便把二樓改造成宿舍出租。

再見，我的家，總覺得好像永遠不會再回來了。

厭倦婚姻生活的他，跟曾經的委託人梅瑪・錢尼展開一段不倫之戀。

我愛你，錢尼。

但妻子不願意跟他離婚，引起爭議的兩人最後只好為愛逃到歐洲。

我們逃到遠方去吧，為了我們的愛！

不過就在一年的隱居生活之後，萊特開始思念故鄉，便跟錢尼一起回到美國。

我有嚴重的鄉愁，不行了，錢尼，我們回美國蓋個新的小窩吧。

東塔里耶森（Taliesin East）美國威斯康辛，1911～1925

坐落在萊特的故鄉，威斯康辛的春綠溪谷山丘上。「塔里耶森」是西元六世紀威爾斯詩人的名字，在古威爾斯語中有著「發亮的額頭」之意。如同渴望尋找全新的人生移居美國的外公一樣，萊特也希望在這裡展開新的生活，這也是萊特所追求的理想住家，是草原風格的集大成作。

利用地勢建造外牆，屋頂也漆成銀灰色，以和大樹融合。

設計了許多窗戶，讓陽光一整天都能照進所有的房間。

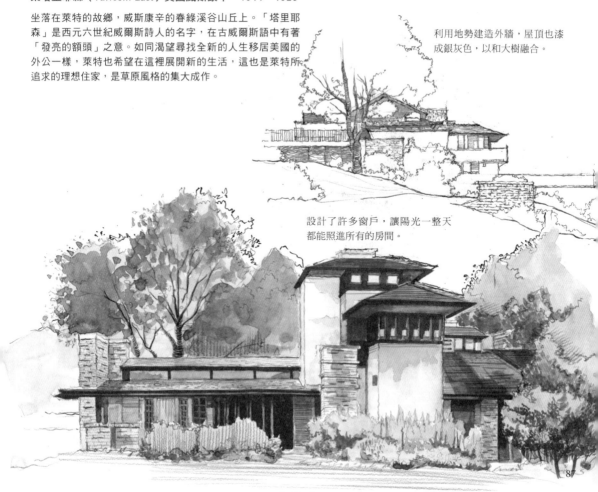

東塔里耶森一樓內部——客廳

石獅子雕像

曾經熱愛收集亞洲文物的萊特，將他的收藏品安置在東塔里耶森內外，營造出東洋風情。

在建造房子的時候，萊特最先想到的是家人的重要性以及家的寧靜舒適，所以他設計的房子，總是會有為家人打造的壁爐。

一切都低矮、平坦又舒適，可以在這個舒適的地方找到朋友。

塔里耶森會溫暖地迎接帶著幸福的微笑，前來尋找小窩的人。

我覺得這是非常人性化的房子。

但殘酷的命運正等待著這棟房子。1914年這裡發生了駭人聽聞的殺人事件。

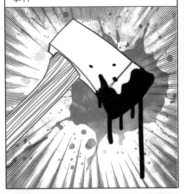

擔任宅邸管家的朱利安·卡爾登遭到資遣，他無法忍受這股憤怒，便將所有的出入口都鎖起來，只留下一扇門後便放火燒房子。

竟敢解雇我？我要把你們都殺了！

然後他拿著斧頭，砍死每一個從那扇門逃出來的人，除了錢尼與兩名子女之外，還有四位宅邸的員工遭到殺害。

巨大的打擊與悲傷擊垮了萊特，令他陷入谷底。

OMG

這是一起令他難以東山再起的事件，但他卻為了擺脫這個打擊，開始瘋狂尋找工作機會。

再這樣下去我會瘋掉。

正好他接到一個來自日本的飯店計畫。

日本人要找我？好，我願意去。

萊特曾經是日式版畫（浮世繪）的狂熱者，這也是當時西歐藝術家之間的一股潮流。

如果只能帶三樣東西去無人島，那我要帶沙利文老師、福祿貝爾積木還有浮世繪！

對日本懷抱著憧憬的萊特對這個案子很有興趣，立刻便著手進行。

家具、玻璃製品、餐桌布、亞麻布等，所有飯店的器具都要由我親手打造！

但計畫進行的過程中，卻因為施工費用超過太多，再加上日程延宕過久，導致案主對萊特產生諸多不滿。

萊特先生，到底什麼時候才會完工？

對不起，我非常喜歡這個案子，投注了很多心血，所以才這樣。

但也要適可而止啊，你知道你害我蒙受多少損失嗎？

你真是不懂藝術！那我就做到這裡吧，剩下請你公司的員工收尾。

WHAT?

萊特在完工前抽手，而帝國飯店就這麼完工了。

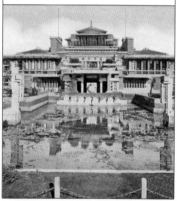

1923年9月1日開幕那天，在奇特的偶然之下，日本發生了史上最大規模地震之一的關東大地震，那時在地震造成的一片斷垣殘壁之中，只有萊特建造的帝國飯店屹立不搖。

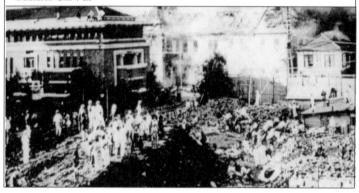

幾天後，萊特收到一封來自帝國飯店的信。

Dear. Wright.F.L
Thank you for your help.

萊特先生：日本發生了非常大的地震，只有我們帝國飯店屹立不搖，您真的非常用心，非常謝謝您。

帝國飯店（Imperial Hotel）日本東京，1923

迷上日本文化的萊特於東京所建造的建築物，人們讚賞他雖是一位美國建築師，卻完美體現日本的靈魂與精神。本館的靈感來自馬雅遺跡，考慮到日本地震頻仍，萊特花了好幾個月研究如何因應地震，對地質的研究加上萊特淵博的建築技術，使得帝國飯店即便遭逢關東大地震仍屹立不搖，帝國飯店因此揚名全球，更使萊特的聲望達到高峰。

後來1945年的東京大空襲導致帝國飯店遭受嚴重破壞，1968年決定拆除。不過最後日本人決定，將這棟受到國人廣大喜愛的建築物每個零件都拆下來，並於1970年在名古屋的明治村博物館完整重現。

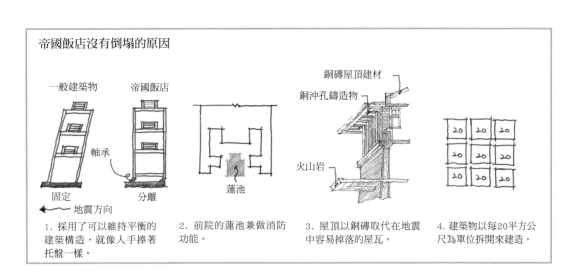

帝國飯店沒有倒塌的原因

一般建築物　帝國飯店

軸承

固定　　分離

◀— 地震方向

1. 採用了可以維持平衡的建築構造，就像人手捧著托盤一樣。

蓮池

2. 前院的蓮池兼做消防功能。

銅磚屋頂建材

銅沖孔鑄造物

火山岩

3. 屋頂以銅磚取代在地震中容易掉落的屋瓦。

4. 建築物以每20平方公尺為單位拆開來建造。

帝國大飯店開幕後，萊特終於結束維持了22年的婚姻關係，與曾經是支持者的米麗安再婚。

要跟我結婚嗎？我們一起住在新建的塔里耶森吧。

但這段婚姻也沒有維持很久，米麗安有嚴重的藥物成癮問題。

在兩段短暫的婚姻都以失敗告終之後，萊特希望能夠擁有安定的生活。

AH~

後來他在劇場認識了一位新的女子。

演出結束後要不要喝杯咖啡？

OK

萊特在60歲那年認識歐吉凡娜，她也成了萊特的第三任妻子，後來便一輩子陪伴在他身邊，成為萊特生命中最愛惜的女人。

第一任妻子凱薩琳

錢尼

第三任妻子歐吉凡娜

第二任妻子米麗安

但就在這時，美國遭遇經濟大蕭條，塔里耶森還因為雷擊而發生火災，萊特的經濟狀況受到巨大打擊。

天啊，我的塔里耶森怎麼一直遇到問題？

等待東塔里耶森重建的銀行與媒體開始不斷折磨萊特。

什麼時候還錢？

活不下去了！老婆，我們暫時去躲一下吧！

ESCAPING WRIGHT!!

CLICK! CLICK!

你們要逃嗎？應該是心虛吧？我要寫成報導！

1932年，為了解決財務問題，萊特夫婦想出了一個方法。

老公，要不要培養一些建築實習生，順便賺錢呢？

好點子！塔里耶森實習生。

藉著實習生制度改善經濟狀況的同時，萊特也跟這些實習生一起發展出屬於自己的建築理論。

萊特認為，大蕭條時期最適合美國的住宅形式，是專為庶民建造，價格合理的住宅。

UP

GREAT DEPRESSION

DOWN

於是他研發出專為庶民打造的實用型「美國風*」住宅。由於使用的是正三角形、正方形、正六角形等標準規格化的單位建材，所以能夠大量生產，此外他也實現了美國史上首創的地暖設備。雖然很簡單，但卻很創新的這種建築形式，開始普及到美國全境。

這種房子價格很便宜吧！

我也要蓋！

就在這時，塔里耶森實習生的其中一位，介紹了他父親考夫曼給萊特認識。

很榮幸見到你，萊特先生。

我想要建造一座能與附近的瀑布自然融合在一起的週末度假別墅，您要親自去看看嗎？

怎麼樣？景色很棒吧？

* 美國風（Usonian）：靈感來自塞繆爾‧巴特勒的烏托邦小說《烏有之鄉》（Erewhon）（1917）中，代表美國的「Usonia」，萊特經常會用Usonia來指美國。

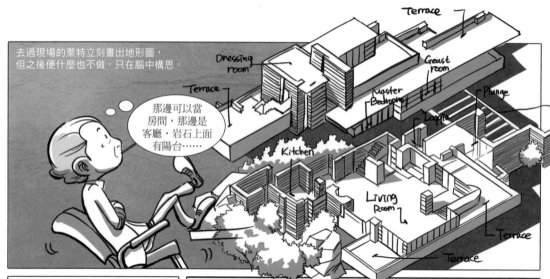

去過現場的萊特立刻畫出地形圖，
但之後便什麼也不做，只在腦中構思。

那邊可以當房間，那邊是客廳，岩石上面有陽台……

就這樣到了第三個月，案主考夫曼跟他聯絡。

萊特先生，設計得怎麼樣了？希望今天可以看一下設計圖！

當時萊特其實什麼都沒畫，考夫曼出發去找他的時候，
他立刻拿出紙來花三小時完成設計圖，
這個小插曲成了建築界非常知名的趣事。

天啊！真的都畫好了嗎？才幾個小時而已啊？

幾點了？完蛋了，要再快一點！

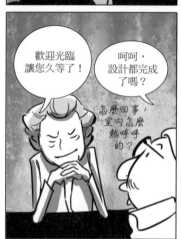

歡迎光臨讓您久等了！

呵呵，設計都完成了嗎？

怎麼回事，室內怎麼熱呼呼的？

天啊，這是什麼？怎麼會把房子蓋在瀑布正上方？這有可能嗎？

當然可以，不要只是欣賞瀑布，試著和瀑布一起生活怎麼樣？

我也會用您的家人曾經一起在上面玩樂的大石頭，建造一座壁爐。

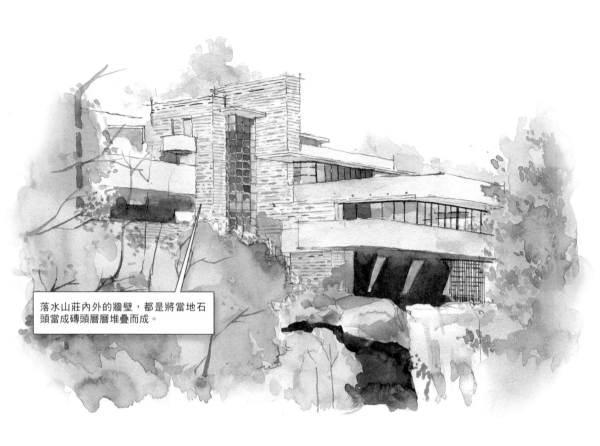

落水山莊內外的牆壁，都是將當地石頭當成磚頭層層堆疊而成。

落水山莊（Fallingwater）美國賓夕法尼亞州，1935～1937

萊特在擁有匹茲堡百貨公司的艾德格‧J‧考夫曼的委託下，建造了度假用的別墅，這也是萊特留下最知名的作品之一。落水山莊的目的不是單純欣賞自然風景，而是能夠讓人生活在自然當中，完美保留了地形與岩石的特性，內外牆使用的磚頭，也都是直接取用當地石材製作而成。這棟房子也幫助了草原風格的發展。

在後面的大岩石上規劃了一個很大的支撐平台，以支撐整棟建築物（懸臂構造）。

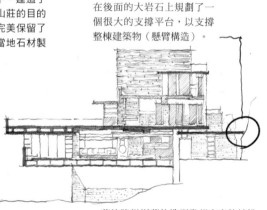

萊特將從樹葉的造型發想出來的結構，運用在陽台與露台上。

落水山莊後來因為懸臂構造有部分傾斜，必須進行大幅的整修工程，同時也因為水聲實在太大而讓人睡不著，考夫曼先生決定將這棟別墅當成藝術品捐贈給國家。

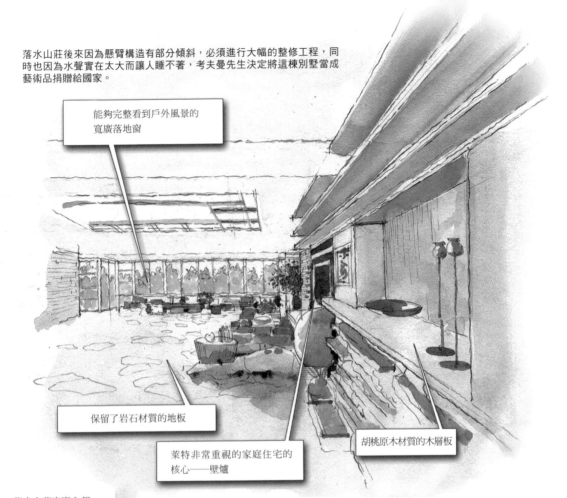

能夠完整看到戶外風景的寬廣落地窗

保留了岩石材質的地板

萊特非常重視的家庭住宅的核心──壁爐

胡桃原木材質的木層板

落水山莊客廳內部

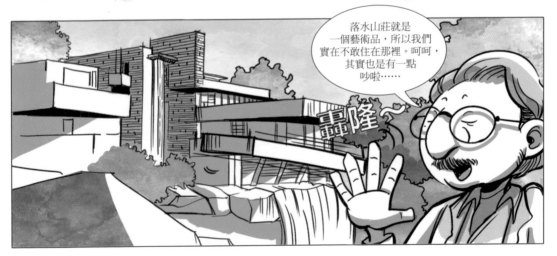

落水山莊就是一個藝術品，所以我們實在不敢住在那裡。呵呵，其實也是有一點吵啦⋯⋯

轟隆～

* 1928～1929年，萊特在亞利桑那的沙漠組織了一個基地，進行亞利桑那巴爾的
摩飯店的設計，卻因為經濟大蕭條而沒能完成。

不知不覺間，萊特已經年近70了。

在塔里耶森迎接威斯康辛過分寒冷的冬天，可能是因為這樣，萊特不知何時罹患了嚴重的肺炎。

> 萊特先生，
> 搬到溫暖一點的地方
> 休養……

到處尋找哪個地方冬天比較溫暖的萊特，想起因為亞利桑那巴爾的摩飯店*而首次接觸的沙漠。

> 還有比沙漠
> 更溫暖的地
> 方嗎？

在關閉了威斯康辛的東塔里耶森後，他便帶著34位實習生到亞利桑那的沙漠去，臨時組建了一個基地，而這就是西塔里耶森的開始。

那裡就是一個只有黃沙的沙漠，但熾熱的太陽、乾淨的空氣，以及被群山環繞的雄偉景致，讓萊特迷上了那個地方。

> 就決定
> 是你了。

基地由15個各自獨立、功能完善且具有三角形屋頂的小木屋組成。

> 屋頂是紅色的，
> 看起來就像福桂樹的花，
> 就把這裡取名為福桂樹吧。

他們在福桂樹臨時工作室做了許多實驗，最後終於完成了西塔里耶森的雛型。萊特最後的旅程，終於在亞利桑那的沙漠中央展開。

> 跟我一起在這裡
> 度過餘生吧。

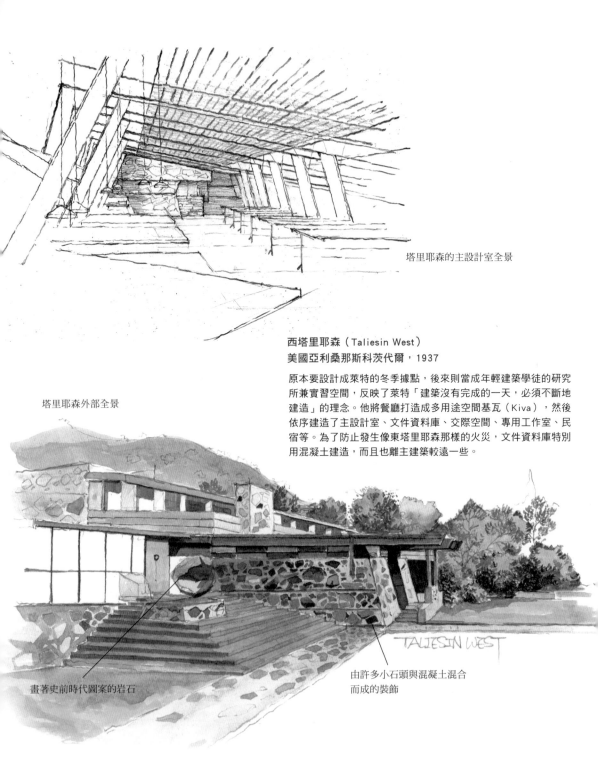

塔里耶森的主設計室全景

西塔里耶森（Taliesin West）
美國亞利桑那斯科茨代爾，1937

原本要設計成萊特的冬季據點，後來則當成年輕建築學徒的研究所兼實習空間，反映了萊特「建築沒有完成的一天，必須不斷地建造」的理念。他將餐廳打造成多用途空間基瓦（Kiva），然後依序建造了主設計室、文件資料庫、交際空間、專用工作室、民宿等。為了防止發生像東塔里耶森那樣的火災，文件資料庫特別用混凝土建造，而且也離主建築較遠一些。

塔里耶森外部全景

TALIESIN WEST

畫著史前時代圖案的岩石

由許多小石頭與混凝土混合而成的裝飾

透過西塔里耶森，年老的萊特再一次登上全世界最佳設計師的寶座，還在現代美術館（MoMA）開了個人展，向世界宣告他的地位屹立不搖。

某天，他收到一封來自古根漢美術館策展人希拉・瑞貝的信件。

To. 萊特先生

佩姬・古根漢女士
很想跟萊特先生您見一面

From 策展人希拉・瑞貝

P.S. 她很有錢

鋼鐵大亨富豪班傑・古根漢因鐵達尼號船難不幸葬身大海後，女兒佩姬・古根漢便繼承了其龐大的遺產。

佩姬・古根漢用那些遺產買了許多知名藝術品，而班傑明・古根漢的哥哥，所羅門・R・古根漢則希望打造一座美術館展出這些作品。

佩姬，蓋一座美術館吧，把作品放在裡面展出你覺得怎麼樣？

接到這個委託之後，萊特便畫了幾張設計草稿，這也是20世紀最了不起的建築傑作——所羅門・R・古根漢美術館誕生的時刻。

老年的萊特對圓形結構很有興趣，古根漢美術館則是讓他這段時間的研究發光發熱的好機會。於是他便在市容千篇一律的紐約市中心，設計了一座圓形漏斗狀的建築物。

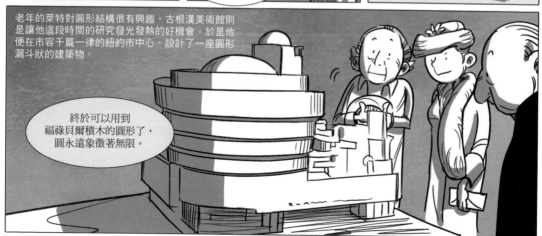

終於可以用到福祿貝爾積木的圓形了，圓永遠象徵著無限。

但這獨特的設計，卻使得建造工程遭遇重重困難。

第一次看到這種建築物，紐約沒有這樣的建築物，完全不符合市府的規範。

這種螺旋形的傾斜通道，真的有辦法好好展出作品嗎？

再加上所羅門・古根漢於1949年離世，早就虎視眈眈的輿論排山倒海而來，1956年美術館完工之前經歷了不少次危機。

所羅門・R・古根漢美術館（Solomon R. Guggenheim Museum）美國紐約，1943～1956

克服了無數的關注與重重阻礙，萊特終於完成了他的代表作，
這座美術館也成了全球最受喜愛的建築物之一。眾人不斷對前所未見的螺旋形設計提出質疑，
但在經過16年的抗爭之後，終於還是建造完成。透過不斷上升的螺旋形內部空間與傾斜的步道
這些特殊造型的結合，呈現出絕妙之美，也催生出在建築史上留名的建築型態。
不過同時也有人將這座美術館比喻為洗衣機、田螺，質疑其作為美術館的合適性。
1992年在建築師查爾斯・格瓦思梅與羅伯特・西格爾的合作之下，
增建了後面十層樓高的大樓。

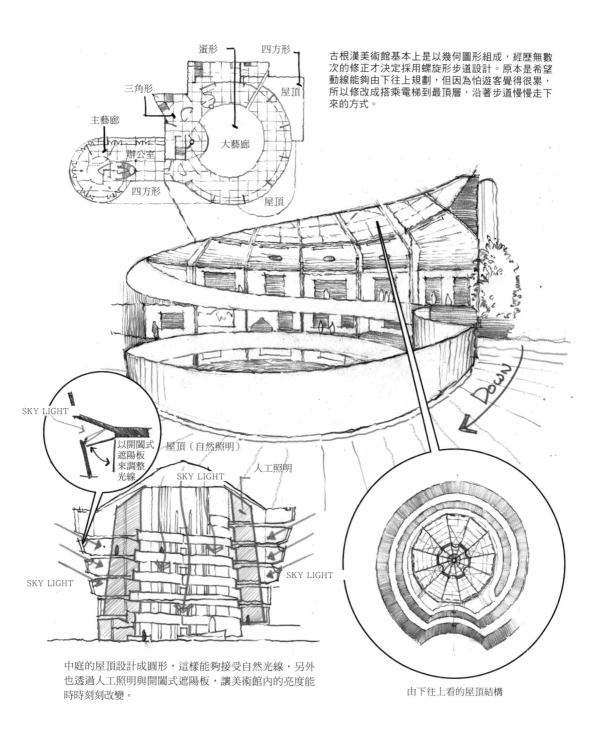

蛋形

四方形

三角形

主藝廊

辦公室

四方形

大藝廊

屋頂

屋頂

古根漢美術館基本上是以幾何圖形組成，經歷無數次的修正才決定採用螺旋形步道設計。原本是希望動線能夠由下往上規劃，但因為怕遊客覺得很累，所以修改成搭乘電梯到最頂層，沿著步道慢慢走下來的方式。

DOWN

SKY LIGHT

以開闔式遮陽板來調整光線

屋頂（自然照明）

人工照明

SKY LIGHT

SKY LIGHT

SKY LIGHT

中庭的屋頂設計成圓形，這樣能夠接受自然光線，另外也透過人工照明與開闔式遮陽板，讓美術館內的亮度能時時刻刻改變。

由下往上看的屋頂結構

101

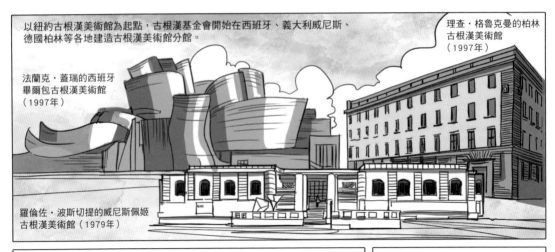

以紐約古根漢美術館為起點，古根漢基金會開始在西班牙、義大利威尼斯、德國柏林等各地建造古根漢美術館分館。

法蘭克・蓋瑞的西班牙畢爾包古根漢美術館（1997年）

理查・格魯克曼的柏林古根漢美術館（1997年）

羅倫佐・波斯切提的威尼斯佩姬古根漢美術館（1979年）

但萊特卻沒能看到他嘔心瀝血的古根漢美術館完工，因為他在美術館完工的六個月前，也就是1959年的4月，以92歲高齡離世。

死亡前幾週還在亞利桑那州立大學藝術中心進行計畫的他，雖然年事已高但仍十分活躍，這突如其來的逝世消息令很多人感到悲傷。

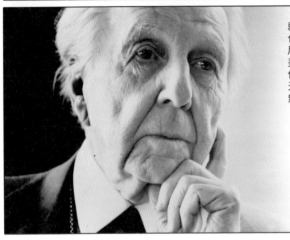

就這樣，古根漢美術館成了法蘭克・洛伊・萊特的遺作，最後他便在一輩子都在他心中占有一個角落的錢尼身邊長眠。如果沒有萊特堅定的信念，那麼古根漢美術館這樣獨特的建築物就不會出現在世界上。雖然他的私生活滿是緋聞與各種意外，但對建築的熱情與天生的才能，令他留下許多偉大的建築物，帶給世人無盡的感動。

1887　移居芝加哥，成為約瑟夫・萊曼・席爾斯比（Joseph Lyman Silsbee）公司的見習生
1888～1893　成為路易斯・沙利文公司的見習生（簽約5年）
1889　與凱薩琳結婚（為了蓋房子而跟路易斯・沙利文借錢）
1893　為了籌措不足的資金，開始偷偷個人接案，被沙利文從公司趕出去
1894　因拒絕建築師丹尼爾・伯納姆（Daniel Burnham）的法國美術學院教育職位而十分後悔

1903　萊特遇見他的第二個女人，梅瑪・錢尼
1909　與錢尼為愛奔走歐洲
1910　回到美國，因為道德敗壞而遭逮捕並短暫入獄

1896　離開席勒劇院大樓，將辦公室搬
　　　遷到附近新蓋的史坦威大樓
1867　出生於美國威斯康辛
1870　全家移居美國麻塞諸塞州韋茅斯
1876　認識福祿貝爾積木的樂趣
1885　14歲，萊特父母離婚，進入麥迪遜高中
1898　為了家庭，把住宅兼工作室的辦
　　　公空間，改造成以家人為主的空間

1867　　　　**1887**　**1896**　　　　　　　**1903**

1889～1909　美國橡樹園法蘭克・洛伊・萊特住家兼工作室
1894　美國河林市溫斯洛故居

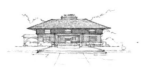

1900～1914　草原風格住宅
1901　美國橡樹園法蘭克・W・托馬斯故居
1901　美國高第公園沃德・W・威利茲故居
1902　美國春田市達納・托馬斯之家
1903　美國紐約拉金行政辦公大樓
1903　美國橡樹園愛德溫・H・錢尼之家
1903～1905美國紐約達爾文・馬丁之家
1908　美國梅森城斯托克曼之家
1909　美國芝加哥羅比之家
1910　美國梅森城歷史公園飯店

1932 開始塔里耶森協會
1932 MoMA舉辦法蘭克‧洛伊‧萊特展覽
1932 出版自傳《消失的城市》（The Disappearing City）
1937 帶著家人和協會成員移居西塔里耶森
1939 出版《有機建築》（An Organic Architecture）

1911 跟母親要了春田市的土地，在那裡蓋了塔里耶森
1914 塔里耶森發生駭人聽聞的縱火殺人案（造成錢尼等多人死亡）
1922 獲准與凱薩琳離婚
1923 發生關東大地震，帝國飯店毫髮無傷
1923 萊特母親過世
1923 與米麗安（Miriam Noel）再婚，但不到一年便離婚
1928 與歐吉凡娜（Olga Ivanovna Lazović）結婚

1953 出版《建築的未來》（The Future of Architecture）
1955 出版《美式建築》（An American Architecture）
1957 立遺囑
1959 萊特逝世

1911 **1932** **1953**

1911 美國春田市東塔里耶森Ⅰ（1911）、Ⅱ（1914）、Ⅲ（1925）
1913 美國芝加哥中途花園
1919～1921 美國洛杉磯蜀葵之家
1923 美國洛杉磯恩尼斯住宅
1923 日本東京帝國飯店
1926 美國紐約格雷克里夫莊園
1929 美國土爾沙的理查‧洛伊德‧瓊斯故居

1954 美國埃爾金斯公園貝斯索隆猶太教堂
1958 美國克洛凱的Lindholm服務站
1943～1956 美國紐約所羅門‧R‧古根漢美術館
1941～1958 太陽之子佛羅里達南部分校
1956～1960 馬歇爾‧埃爾德曼組合式住宅群
1956～1961 美國沃瓦托薩聖母領報希臘正教會
1957～1966 美國聖拉斐爾馬林郡市政中心
1923～2000 美國普盧莫斯縣高爾夫度假村聚會所

1936 美國拉辛的莊臣公司總部
1936～1937 美國麥迪遜赫伯特與凱薩琳‧雅各布一世府
1937 美國風點展翼
1937 美國斯科代爾爾西塔里耶森（Taliesin West）
1935～1937 美國熊奔溪落水山莊（艾德格‧考夫曼別墅）
1948 美國舊金山莫里斯禮品商店──萊特第一座螺旋型態的建築
1930s～1950s 美國風建築
1951 美國羅克福德市肯尼斯‧勞倫特住宅
1951～1953 美國蘭卡斯特的派翠克與瑪格麗特‧金妮故居

4

Le Corbusier

勒・柯比意

1887~1965

「住房是居住的機器。」
以建築五原則、模矩論、多米諾骨架理論，
徹底顛覆建築標準，是建築師中的建築師。

戴著黑框圓形眼鏡的一位老人，為了定期檢查前往醫院。

您的心臟功能變差不少，再怎麼喜歡做海水浴，現在也應該要稍微節制一下。

呼！

好，來去游泳吧！

one two

哈！早安啊！

天啊，醫師不是叫你不要去游泳嗎？

沒關係啦～你看我還非～常生龍活虎啊，我腦海中已經規畫好未來100年的計畫了，我先走囉！

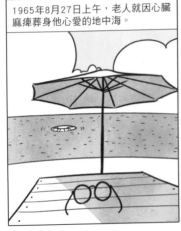

1965年8月27日上午，老人就因心臟麻痺葬身他心愛的地中海。

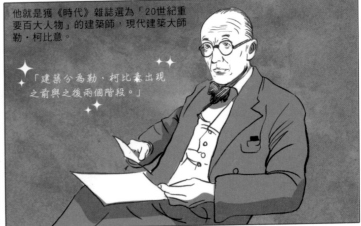

他就是獲《時代》雜誌選為「20世紀重要百大人物」的建築師，現代建築大師勒·柯比意。

「建築分為勒·柯比意出現之前與之後兩個階段。」

勒‧柯比意1887年出生於瑞士鐘錶產業重鎮拉紹德封。

嗚哇～

你的名字就叫做查爾‧艾德華‧讓納雷！

SWISS

年幼的勒‧柯比意很有繪畫天分，鐘錶琺瑯工匠的父親帶給他許多影響。

讓納雷，今天要不要也跟爸爸一起到山上畫畫？

好啊！我喜歡畫樹木跟動物。

瑞士的山岳、草原、美麗的自然，就是他的朋友與模特兒。

變色龍，今天就決定畫你了，你不要動喔。

小時候的他，理所當然地覺得自己會繼承家業，跟父親走上同一條路。

他發揮了藝術天分，進入藝術學校就讀，開始學習鐘錶裝飾與雕刻工藝。

當時是全球已經邁入工業化的19世紀末。

當時的老師夏爾‧勒普拉涅斯看出了他的才能，給了他一個意外的建議。

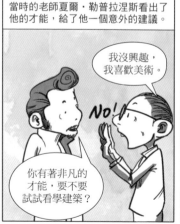

我沒興趣，我喜歡美術。

NO!

你有著非凡的才能，要不要試試看學建築？

但在老師鍥而不捨的努力之下，他終於被說服，最後選擇了建築這條路。

學學看建築嘛

試試看，不行再來跟我說。

NO!

學建築吧。

NO!

哇～老師，我認同你的毅力。

就這樣開始學建築的柯比意，以17歲的年輕之姿建造了第一棟房子。

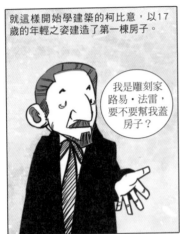

我是雕刻家路易‧法雷，要不要幫我蓋房子？

這棟屋頂很高，且有些傾斜的房子，採用瑞士當地傳統建築風格。

法雷別墅（Villa Fallet）1905
這裡後來成了柯比意的老師，勒普拉涅斯的住家。

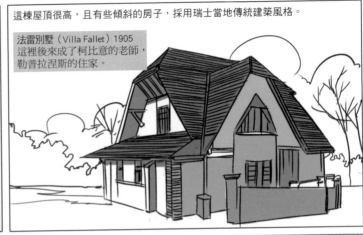

雖然蓋了房子，但我覺得自己實力不夠好，我想要看看更不一樣的世界，多累積一些經驗，好好學習。

這座村子對你來說太小了，要不要趁這機會到歐洲各地旅行？

好啊！正好我也拿到蓋法雷別墅的錢了。

1907年出發去旅行的柯比意，在瑞士邊境繞了一圈後便前往義大利，義大利的中世紀建築物帶給他很大的感動。

艾瑪修道院！真是個了不起的地方！也很適合人們在這裡居住。

之後的四個月內，他便在維也納與布達佩斯停留，也在這時候遇見畫家古斯塔夫‧克林姆。

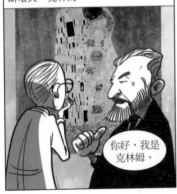

你好，我是克林姆。

1907年他前往巴黎，並在奧古斯特‧佩雷的建築事務所工作。

錢花完了，該工作了。

佩雷引進了鋼鐵混凝土工法，是一位開創全新建築樣式的法國建築師。

奧古斯特‧佩雷

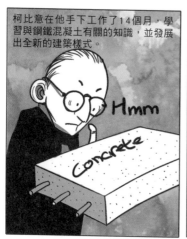

柯比意在他手下工作了14個月，學習與鋼鐵混凝土有關的知識，並發展出全新的建築樣式。

Hmm

Concrete

當時全世界同時有許多不同的建築樣式並存，而柯比意非常厭倦過度裝飾的建築風格。

Decoration

他辭去了佩雷事務所的工作，同時也寫了封信給老師。

親愛的勒普拉涅斯老師，
我在這裡學到很多東西，
但我覺得很混亂，
建築樣式究竟有什麼用，
型態又有什麼用呢…

後來他在密斯·凡德羅與華特·葛羅培斯曾經待過的德國貝倫斯事務所工作五個月，但也沒有待太久。

你搞什麼？

我覺得貝倫斯先生這裡好像沒什麼好學的，我想要有些不一樣的體驗。

Sorry

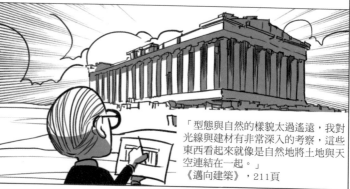

再度踏上旅程的他往東邊前進，途經塞爾維亞、羅馬尼亞、保加利亞與土耳其，最後抵達了希臘，他在雅典衛城獲得極大的啟發，並在雅典停留了數週，確立了他對自然的信念。

「型態與自然的樣貌太過遙遠，我對光線與建材有非常深入的考察，這些東西看起來就像是自然地將土地與天空連結在一起。」
《邁向建築》，211頁

旅行途中，他也沒忘記素描和構想，漸漸發展出屬於自己的建築。

在走過拿坡里與羅馬之後，他結束了這段旅程，決定返回瑞士。

現在是時候了，該開始屬於我的建築。

* 將拉丁文中的domus（家）和innovation（創新）拼成的單字。

* L'Esprit Nouveau，意思是代表「新的精神」。

柯比意在母校擔任建築學講師，開始專心研究建築理論。1914年第一次世界大戰後，他為了重建而發展出的理論，就是柯比意建築的主要基礎「多米諾」（Dom-ino）*系統。

這個系統在當時的建築界引起很大的迴響，甚至讓世界各地的建築學徒蜂擁而至，希望能夠接受他的指導，韓國建築師金重業也是其中之一。

現代的大部分建築，也都套用了這套系統。

建築的構造從傳統的地板（平板）、樓梯、鋼鐵混凝土柱、耐力壁，轉變為以柱子支撐，也使得現代建築更能夠自由設計、大量生產。

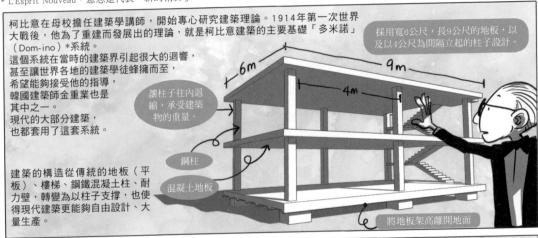

採用寬6公尺，長9公尺的地板，以及以4公尺為間隔立起的柱子設計。

讓柱子往內退縮，承受建築物的重量。

鋼柱

混凝土地板

將地板架高離開地面

進入20世紀的1917年，柯比意離開瑞士移居法國。

1920年至1925年他與法國畫家阿梅代・奧增法特創立純粹主義（Purism）雜誌《新精神》（L'Esprit Nouveau）*，這本雜誌共發行28期。雜誌屏棄所有過度裝飾的藝術型態，強調功能主義，不僅刊登音樂、文化、建築相關的內容，更涉及政治、科學等領域。

他1923年將曾經刊載於《新精神》中的部分文章出版成書，那就是現代建築人必讀的《邁向建築》（Vers une architecture），這本書共有七個章節。

我們要拋棄過去的建築形式，在機械主義的時代必須創造出全新的建築型態！

工程師的美學，建築

對建築師們的三項提醒——量體、表面、平面

建築或革命

規線

系列化住屋

視而未見的眼睛——輪船、汽車、飛機

建築——羅馬的啟示，平面的錯覺，精神的純粹創造

柯比意跟堂弟皮埃爾‧讓納雷一起開設建築事務所（1922），專心於住宅設計。這段時期他們只蓋白色的建築物，所以也稱為白色住宅時期。這段時期他完成了兩項建築理論，一是「四種住宅組合」，另一個則是翻轉整個建築界的「新建築五點」。在專心設計住宅的時期，柯比意也於1925年參加巴黎裝飾藝術博覽會，建造了新精神館，實現自己的建築理論。之後也參與由密斯‧凡德羅主導的白院聚落住宅園區計畫，蓋了兩棟住宅，並於1927年7月完成「新建築五點」。

四種住宅組合

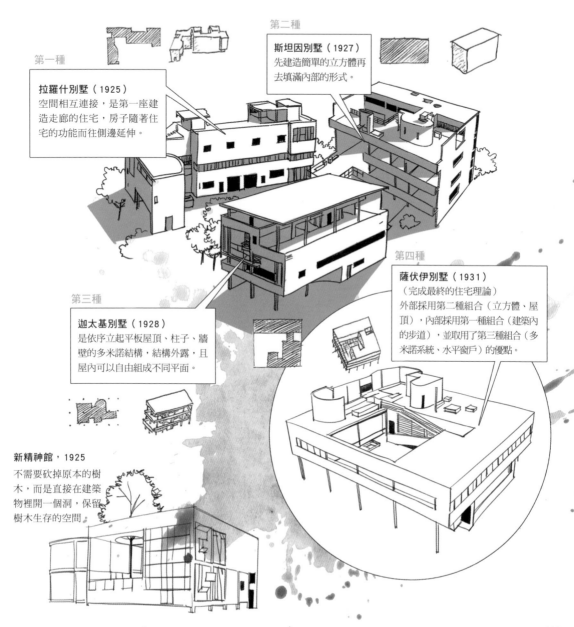

第二種

斯坦因別墅（1927）
先建造簡單的立方體再去填滿內部的形式。

第一種

拉羅什別墅（1925）
空間相互連接，是第一座建造走廊的住宅，房子隨著住宅的功能而往側邊延伸。

第四種

薩伏伊別墅（1931）
（完成最終的住宅理論）
外部採用第二種組合（立方體、屋頂），內部採用第一種組合（建築內的步道），並取用了第三種組合（多米諾系統、水平窗戶）的優點。

第三種

迦太基別墅（1928）
是依序立起平板屋頂、柱子、牆壁的多米諾結構，結構外露，且屋內可以自由組成不同平面。

新精神館，1925
不需要砍掉原本的樹木，而是直接在建築物裡開一個洞，保留樹木生存的空間。

113

底層架空（Les Pilotis）

指的是用柱子來支撐建築物。先立起支撐建築物的柱子後，再讓建築物懸空以釋放地面空間，建築物也不會妨礙人在地面的行動。也是因為有鋼柱能夠支撐這些重量，所以才能夠創造出這種新的建築形式。

屋頂花園（Le Toit-Terrasse）

利用底層架空的方式空出一樓的地面空間後，運用屋頂來建造花園，以擴大空間、取代損失的面積，讓人們能在建築物內與自然互動。由於屋頂已經是一個平面，而非傳統的屋頂型態，所以才能完成這個設計。

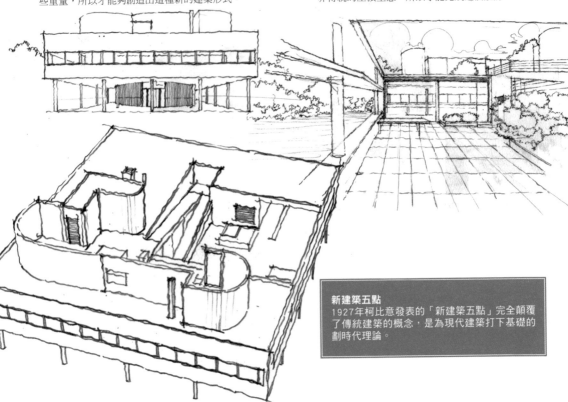

新建築五點
1927年柯比意發表的「新建築五點」完全顛覆了傳統建築的概念，是為現代建築打下基礎的劃時代理論。

橫向長窗（La Fenêtre en Longueur）

傳統以磚頭建成的建築物，牆壁必須要支撐建築物，所以窗戶的設置便會受限，但柯比意改以柱子取代牆壁來支撐建築物，柱子可規劃在建築物內部，建築師便能更自由地設計對外窗，建築物外觀的設計也更加多元。窗戶不受限制的連接，讓更多光線進入室內，室內也能夠享受到更寬廣的景色。

自由立面（La Façade Libre）

窗戶的形狀變多元後，建築物的立面也能更自由地設計。

自由平面（Le plan Libre）

開始用柱子支撐建築物後，牆壁便可以不需要支撐建築物的重量，因此更能自由分割空間，這樣一來就能夠讓空間更具有連續性，打造不受限制的開闊空間。

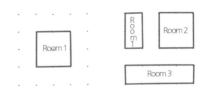

牆壁自由配置的範例

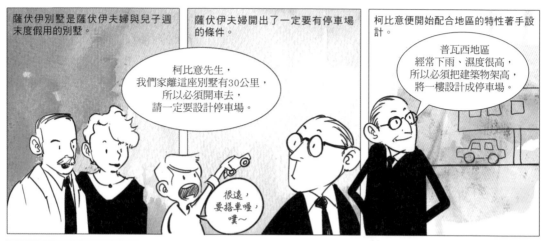

薩伏伊別墅是薩伏伊夫婦與兒子週末度假用的別墅。

柯比意先生，我們家離這座別墅有30公里，所以必須開車去，請一定要設計停車場。

很遠，要搭車嘎，噗～

薩伏伊夫婦開出了一定要有停車場的條件。

柯比意便開始配合地區的特性著手設計。

普瓦西地區經常下雨，濕度很高，所以必須把建築物架高，將一樓設計成停車場。

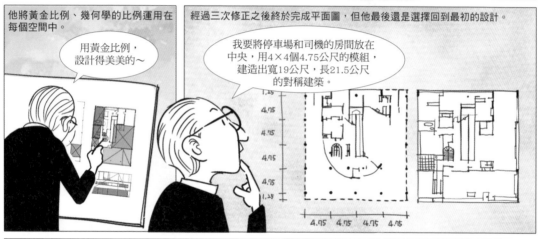

他將黃金比例、幾何學的比例運用在每個空間中。

用黃金比例，設計得美美的～

經過三次修正之後終於完成平面圖，但他最後還是選擇回到最初的設計。

我要將停車場和司機的房間放在中央，用4×4個4.75公尺的模組，建造出寬19公尺，長21.5公尺的對稱建築。

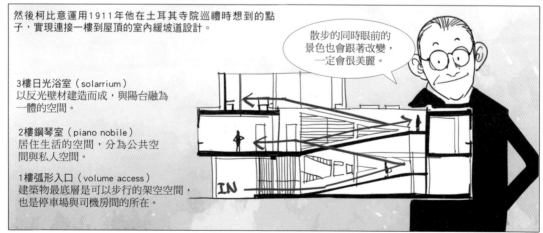

然後柯比意運用1911年他在土耳其寺院巡禮時想到的點子，實現連接一樓到屋頂的室內緩坡道設計。

散步的同時眼前的景色也會跟著改變，一定會很美麗。

3樓日光浴室（solarrium）
以反光壁材建造而成，與陽台融為一體的空間。

2樓鋼琴室（piano nobile）
居住生活的空間，分為公共空間與私人空間。

1樓弧形入口（volume access）
建築物最底層是可以步行的架空空間，也是停車場與司機房間的所在。

IN

薩伏伊別墅（Villa Savoye）
法國普瓦西，1928～1931

柯比意秉持著「住房是居住的機器」的想法，認為住宅就像是提供給人們舒適感的機器，也因此他認為住宅需要以人為主、更有效率。

薩伏伊別墅是柯比意運用他想出來的多米諾系統、新建築五點建造的房子中，完成度最高的建築物。此後便是現代建築的時代，當時相當於在建築界掀起一陣革命，可說是被建築界奉為聖經，也相當於建築學徒入門教材的建築物。1965年被指定為法國古蹟，被認為是最初的近代主義建築物。

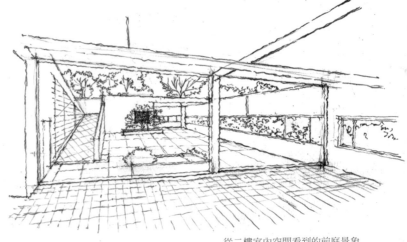

從二樓室內空間看到的前庭景象

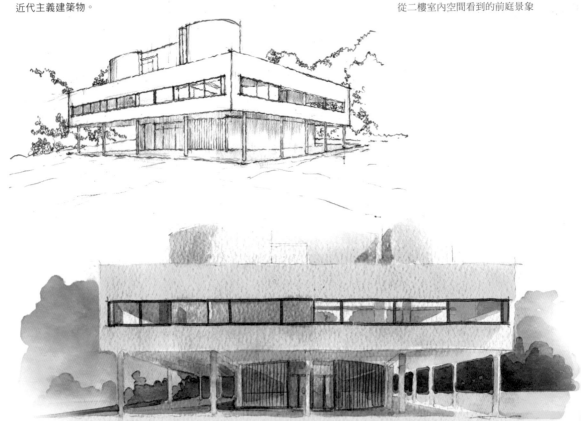

這棟建築底層架空的設計支撐了笨重的正六面體，但同時也有著不均衡的趣味之處，就像是一件雕塑品獨自漂浮在寬廣綠色大地上。

透過從一樓通往屋頂的上坡步道，緊密地連接上下空間，將居住者漸漸帶往建築物的深處，盡情享受自然。

但是薩伏伊別墅並非完美的建築。作家艾倫·狄波頓在著作《幸福的建築》中就曾經狠狠批評過這棟建築物。

那裡下雨時會漏水。

那是真的。因為當時沒有現代的防水技術，所以只要下雨薩伏伊別墅就會漏水，柯比意甚至曾因此遭到案主提告。

我以為在屋頂花園鋪泥土就能解決這件事……弄乾就好啦。

但薩伏伊別墅仍然是打響現代建築第一炮的作品，更是為之後的現代建築開拓方向的象徵性建築物，也是建築史上的傑作。

柯比意在1931年完成薩伏伊別墅後，便開始將心力放在設計救世軍會館（1933）、瑞士學生會館（1930）、蘇聯中央消費合作社（1933）等公共設施上。

由於這個時期人口暴增，人們居住的設施嚴重不足。

大家都跑到都市裡來，低收入階層都沒地方住了。

這麼多人聚集在同個地方，需要多一點住的空間。

柯比意開始思考，有什麼地方能讓人們聚集，又擁有最棒的科技，像是飛機或大型蒸汽船，能讓一大群人在一起生活。

他曾經於1925年在雜誌《新精神》當中提出300萬人口的現代城市（Une Ville Contemporaine）計畫，是因應人口密度日益升高的巴黎重建計畫的一環，後來他在1935年於《光輝城市》（La Ville radieuse）重新發表了一次這項提案。

拆除1920年代混亂、骯髒的巴黎市中心，建立起能讓人們居住的垂直建築，建築物之間規劃綠地空間、機場、車站等。

他曾經在巴黎郊外和馬賽建造公寓社區，但卻貧民窟化，導致計畫失敗。

他也在1931年為了法國統治阿爾及爾100週年活動上，提出了新的都市計畫，規劃了又大又長的巨型結構（mega structure），這對他後期的作品帶來很大的影響，也是在現代建築與都市計畫中最具影響力，且留下最多研究範例的重要計畫。

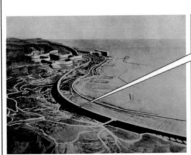

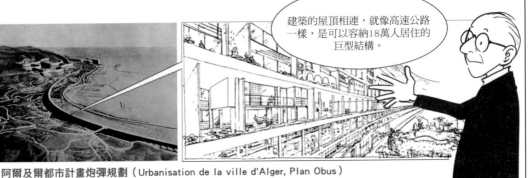

建築的屋頂相連，就像高速公路一樣，是可以容納18萬人居住的巨型結構。

阿爾及爾都市計畫炮彈規劃（Urbanisation de la ville d'Alger, Plan Obus）

即便這所有的都市計畫都沒有實現，但柯比意仍然對垂直建築充滿熱忱。

他打算把一部分未能實現的阿爾及爾都市計畫，拿來用在其他地方。

把阿爾及爾都市計畫中的一部分拿來，做成一棟棟的建築物吧。

努力要打造一棟能讓很多人在同一個地方生活的建築物，結果便催生出馬賽公寓。

柯比意認為在建築中，比例非常重要。

建築就像是人類創造的宇宙，必須要有一定的秩序。

以公制或英制為標準設計的建築物太不方便了，如果想讓一般的平民能在狹窄空間裡過得舒適，那就必須要以人的行動半徑為主要的思考方向。

全世界必須使用共通的模組系統。

首先在鋼筋架構之間，將雙層樓中樓的空間上下堆疊，兩者之間產生出的空間，就能夠用來建造走道（street）。

所有空間都設計成雙層樓中樓。

street

庭園　健身中心

餐廳／游泳池

育兒室
幼兒園
健康中心
教育中心

兒童教育中心

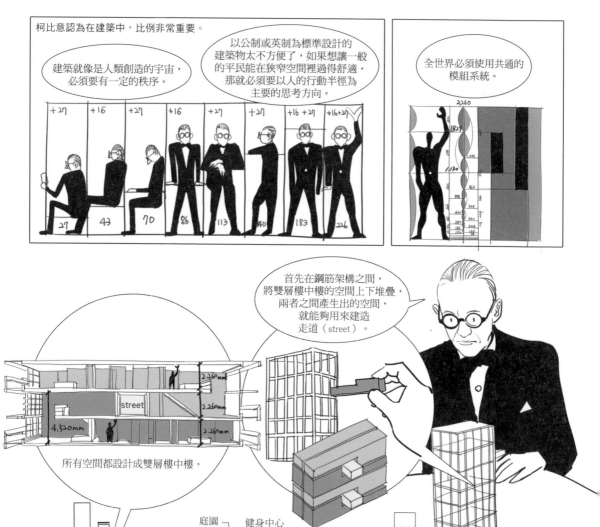

馬賽公寓（Unitè d'Habitation）法國馬賽，1947～1952

為解決城市居住問題的權宜之計，也體現了勒·柯比意對未來建築的展望。是史上前所未見的垂直住宅，也是相當創新的建築型態，原本是想要沿著海岸線建造好幾棟。這棟長130公尺、高56公尺的長方形混凝土建築，共有23種不同的平面空間，可讓獨居者到擁有六名子女的家庭入住，樓高14層共可容納337戶，中間的樓層有商店、飯店客房、洗衣店、藥局等服務設施。屋頂的陽台有幼兒園、日光浴場、游泳池、輕食餐廳、300公尺的跑道、換氣裝置等。

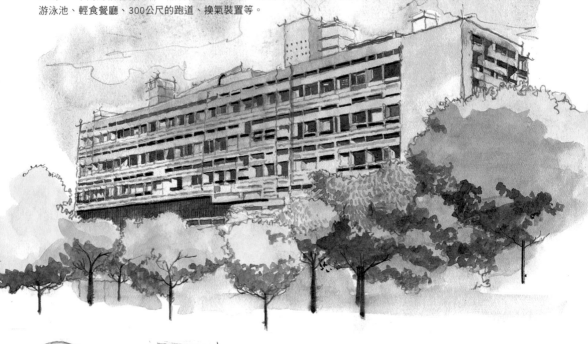

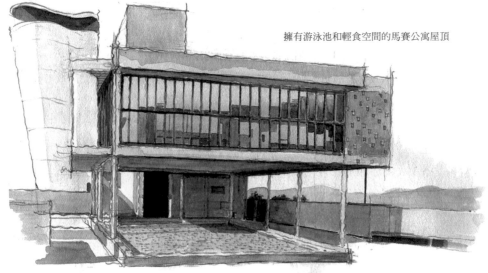

擁有游泳池和輕食空間的馬賽公寓屋頂

* 艾倫・考提耶：將當代藝術家與保守的天主教世界融合在一起的人物，
也曾經委託畫家馬諦斯進行旺斯禮拜堂（馬諦斯禮拜堂）的整體裝飾。

在同一時期，戰爭也使法國廊香地區的教堂受損，考提耶神父*便委託柯比意重建。

BOOM

請幫我蓋教堂吧。

我是無神論者，只蓋公寓，我很忙喔，就這樣。

膽小鬼！頑固的傢伙！

信徒們需要慰藉的空間，這跟你有沒有宗教信仰一點關係都沒有。

那我就幫你蓋吧⋯⋯

由於考提耶神父說服教會的反對者，柯比意才能負責廊香教堂的重建，柯比意也為了考察前往廊香地區。

天啊，這座山丘跟雅典衛城的山丘一模一樣！

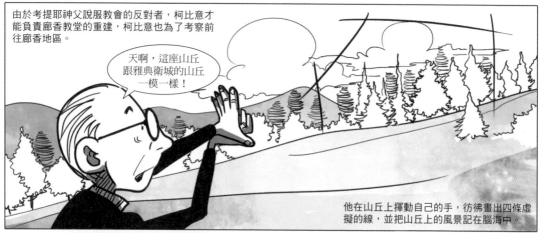

他在山丘上揮動自己的手，彷彿畫出四條虛擬的線，並把山丘上的風景記在腦海中。

他曾經跟他的老師勒普拉涅斯做過一個約定。

我要將一生奉獻給讚頌自然的紀念碑。

要打造一個讓土地與畜牧之神法烏努斯，還有花之女神佛洛拉願意前來的地方。

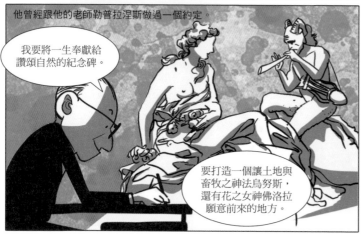

繼薩伏伊別墅之後，廊香教堂變成了柯比意建築人生的第二個轉捩點。

我就是這麼厲害。

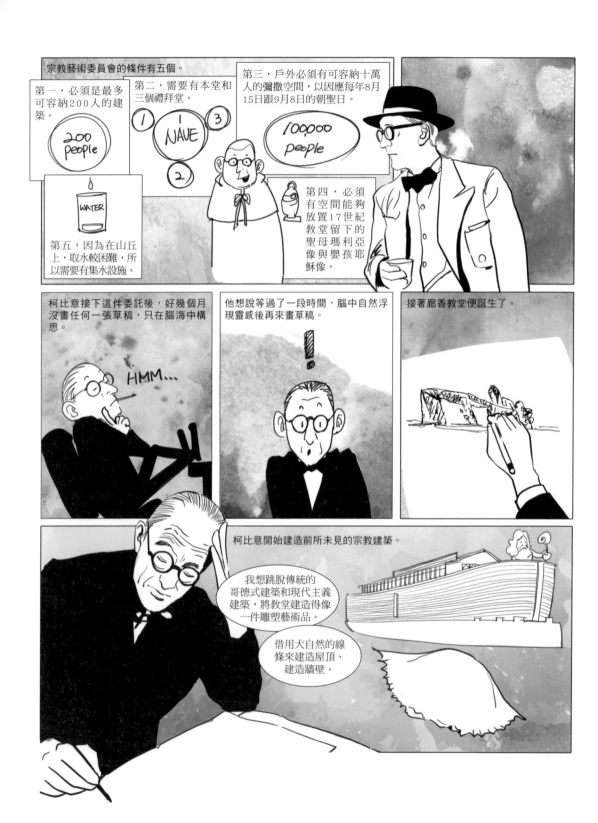

宗教藝術委員會的條件有五個。

第一，必須是最多可容納200人的建築。

200 people

第二，需要有本堂和三個禮拜堂。

NAVE 1 2 3

第三，戶外必須有可容納十萬人的彌撒空間，以因應每年8月15日跟9月8日的朝聖日。

100,000 people

第四，必須有空間能夠放置17世紀教堂留下的聖母瑪利亞像與嬰孩耶穌像。

WATER

第五，因為在山丘上，取水較困難，所以需要有集水設施。

柯比意接下這件委託後，好幾個月沒畫任何一張草稿，只在腦海中構思。

HMM...

他想說等過了一段時間，腦中自然浮現靈感後再來畫草稿。

接著廊香教堂便誕生了。

柯比意開始建造前所未見的宗教建築。

我想跳脫傳統的哥德式建築和現代主義建築，將教堂建造得像一件雕塑藝術品。

借用大自然的線條來建造屋頂、建造牆壁。

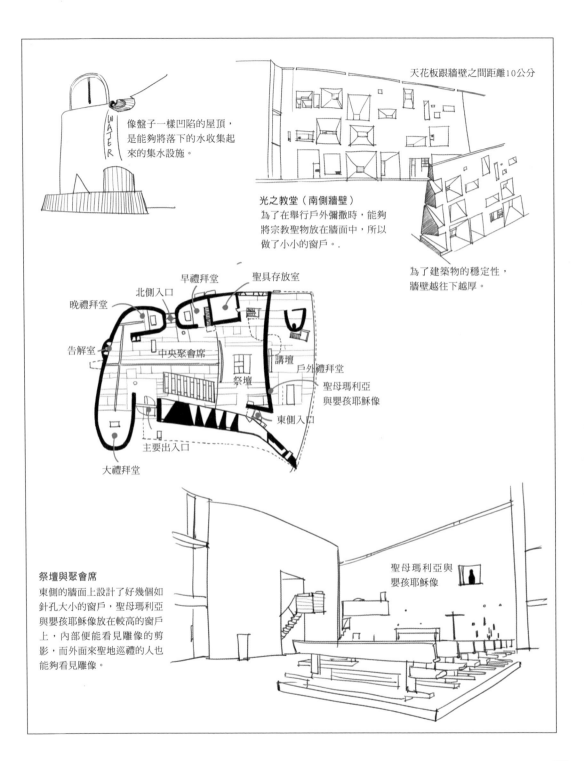

像盤子一樣凹陷的屋頂，
是能夠將落下的水收集起
來的集水設施。

天花板跟牆壁之間距離10公分

光之教堂（南側牆壁）
為了在舉行戶外彌撒時，能夠
將宗教聖物放在牆面中，所以
做了小小的窗戶。.

為了建築物的穩定性，
牆壁越往下越厚。

晚禮拜堂
北側入口
早禮拜堂
聖具存放室
告解室
中央聚會席
講壇
戶外禮拜堂
祭壇
聖母瑪利亞
與嬰孩耶穌像
東側入口
主要出入口
大禮拜堂

祭壇與聚會席
東側的牆面上設計了好幾個如
針孔大小的窗戶，聖母瑪利亞
與嬰孩耶穌像放在較高的窗戶
上，內部便能看見雕像的剪
影，而外面來聖地巡禮的人也
能夠看見雕像。

聖母瑪利亞與
嬰孩耶穌像

廊香教堂（Notre-Dame du Haut）法國廊香，1950～1955

過去這裡曾是古代太陽神殿的所在地，西元四世紀時建立教堂，13世紀時由聖地巡禮者
將教堂重建，但第二次世界大戰使教堂遭破壞，而後由勒‧柯比意接手重建。雖然因為
是一座前所未見的宗教建築，當時被很多人批評為異端，但現在被奉為全世界最棒的宗
教建築。

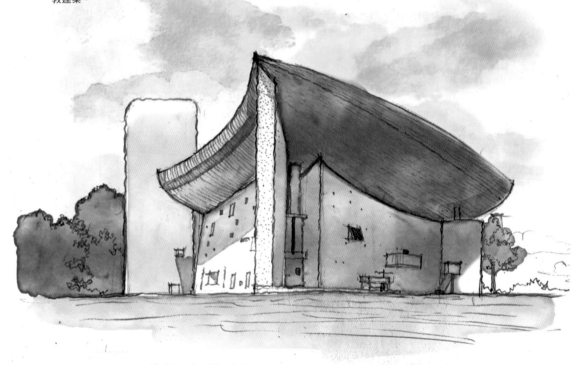

柯比意利用教堂遭炮擊毀損後留下的
石塊重建，讓教堂能夠充分地融入自
然環境中。

但柯比意卻完全沒設計暖氣設備，
這是因為他認為應該要像中世紀的
教徒那樣，苦行似的恭敬禮拜才
對。

在信仰面前，
寒冷根本不算
什麼。

你不是
無神論者嗎？

此外，廊香教堂也是完美體現柯比意
基準尺度理論的建築物。

廊香教堂蓋得如火如荼的1952年，考提耶神父又委託柯比意另外一件事情。

NO!

好嗎？

柯比意先生，您應該忙著建築施工的事吧？道明會也很期待喔！

所以啊，廊香教堂蓋完之後，您要不要蓋修道院呢？

但是……我是無神論者……

哎呀，沒關係啦！

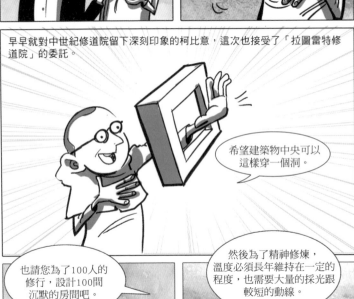

早早就對中世紀修道院留下深刻印象的柯比意，這次也接受了「拉圖雷特修道院」的委託。

希望建築物中央可以這樣穿一個洞。

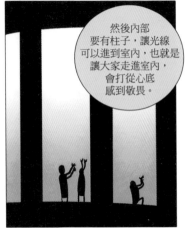

然後內部要有柱子，讓光線可以進到室內，也就是讓大家走進室內，會打從心底感到敬畏。

也請您為了100人的修行，設計100間沉默的房間吧。

100

柯比意想要考提耶神父的條件，同時也想用上自己提出的所有建築符合理論。

然後為了精神修煉，溫度必須長年維持在一定的程度，也需要大量的採光跟較短的動線。

還有，希望您能去一趟多宏內修道院，那是一座非常簡單，一點也不奢華的修道院。

原來修士們需要的是沉默與和平啊。

還有，請以純幾何學的方式來建造。

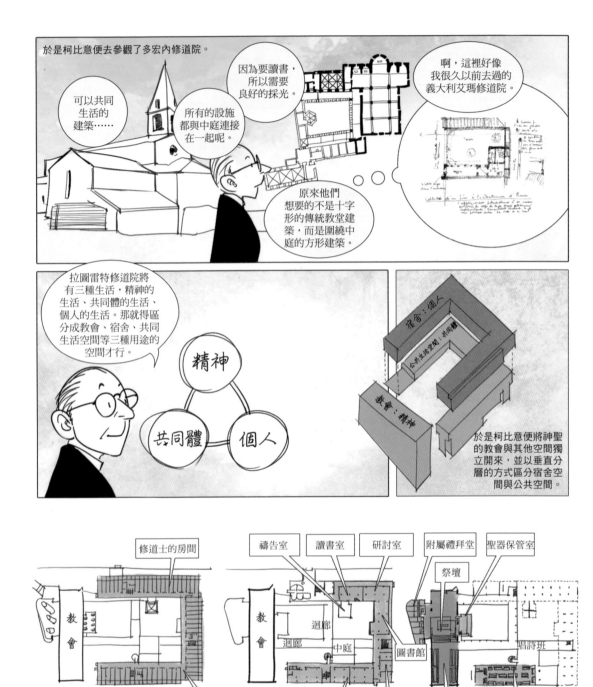

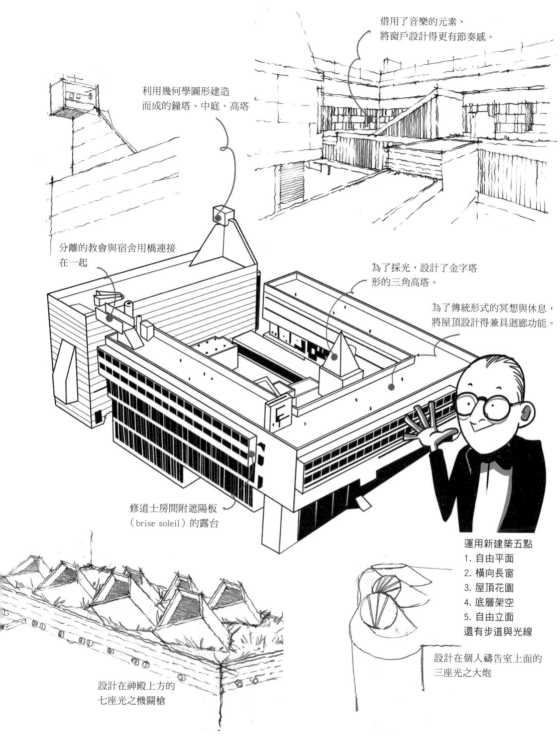

借用了音樂的元素，
將窗戶設計得更有節奏感。

利用幾何學圖形建造
而成的鐘塔、中庭、高塔

分離的教會與宿舍用橋連接
在一起

為了採光，設計了金字塔
形的三角高塔。

為了傳統形式的冥想與休息，
將屋頂設計得兼具迴廊功能。

修道士房間附遮陽板
（brise soleil）的露台

運用新建築五點
1. 自由平面
2. 橫向長窗
3. 屋頂花園
4. 底層架空
5. 自由立面
還有步道與光線

設計在個人禱告室上面的
三座光之大炮

設計在神殿上方的
七座光之機關槍

拉圖雷特修道院（Monastery of Sainte Marie de la Tourette），法國里昂，1953～1960

勒·柯比意的第二座宗教建築，在考提耶神父的推薦之下為道明會修士設計建造修道院，靈感來自於過去旅行時看過的艾瑪修道院。下層有餐廳，中層有作業空間、休息室、圖書館等公共空間，上層則有100個獨立房間，屋頂則是為冥想與運動設計的庭園。

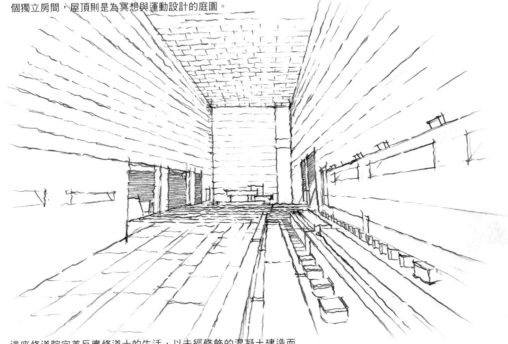

這座修道院完美反應修道士的生活，以未經修飾的混凝土建造而成，就像一座要塞，彷彿遺世獨立一般，但從修道士的房間陽台又能夠眺望戶外風景。

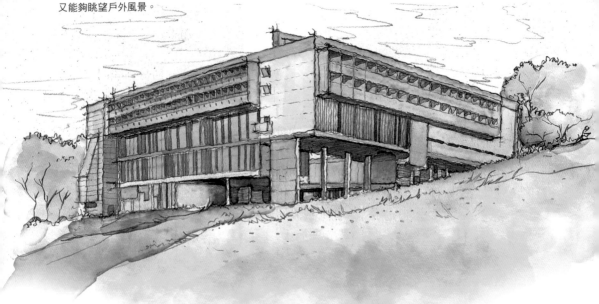

不過完工之後，修道士卻有很多不滿。

還說什麼人體比例的，根本不舒服，而且房間太狹窄，我沒辦法住在這裡。

修道者的房間之所以窄，並不是比例不對，而是要壓抑人的本性，象徵能夠遺忘俗世與自我的生活，阿門。

修道士們最後放棄抗議，終於進駐拉圖雷特修道院。

我把這些單人房取名叫「修道士的小房間」。

這裡用到「cell」這個字，就是指小房間的意思，就像個監獄……

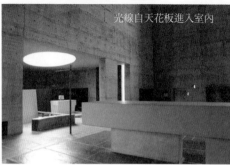

光線自天花板進入室內

禮拜堂被牆壁包圍，是個簡單又昏暗的空間，側面的禮拜堂則可透過「光之大炮」、「光之機關槍」這些構造，將室外光線導入室內，讓整個空間的光影變化更劇烈。

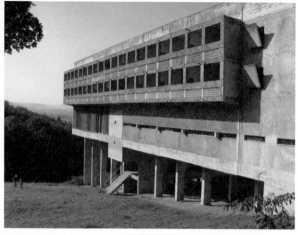

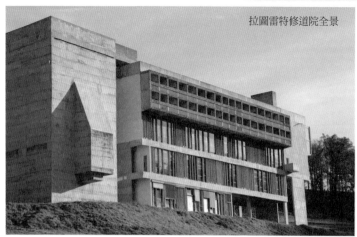

拉圖雷特修道院全景

拉圖雷特修道院在滿足委託人條件這點上，可說是無庸置疑的完美作品。

To Do List

每一項都完美！

柯比意後來又在斯德哥爾摩、布宜諾斯艾利斯、巴黎、日內瓦、柏林等地，為該國執行都市計畫。

巴黎的城市問題很複雜，必須要在市中心建造高樓，打造都市叢林，然後再在每一棟建築之間規劃車站、機場等，讓交通更加便利。

雖然柯比意辛苦提出的都市計畫都無疾而終，也讓他非常難過，但最後終於有一個機會讓他能實現理想。

R
R
R

印度政府委託他來設計第二次世界大戰以後最大的都市計畫。

先生，請幫幫我們。

當時才剛脫離英國殖民的印度，打算在昌迪加爾進行大型都市計畫，向全世界宣告他們獨立。

先生，請幫幫我們。

我之前規劃的都市都沒有實現喔，不知道有沒有辦法再做都市計畫。

我們不一樣，為了印度好，我們需要您的幫助。

好，我知道了。

柯比意拿出過去的都市計畫，打算用在昌迪加爾上。

我看看，綜合瓦贊、聖迪耶和阿爾及爾的都市計畫怎麼樣？

柯比意為實現夢想已久的都市計畫，便結合瓦贊計畫的幾何學秩序、阿爾及爾都市計畫與聖迪耶計畫的
扇形城市，完成昌迪加爾的都市計畫。

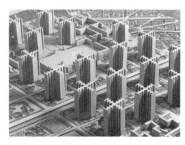

瓦贊計畫（Plan Voisin de Paris）1930
以人口密度高的巴黎為背景

聖迪耶計畫（Saint Diè）1945
重建世界大戰時摧毀的城市

阿爾及爾計畫（Urbanisation de la
ville d'Alger, Plan Obus）阿爾及爾，
1930～1932
紀念法國統治100週年的都市計畫

幾何學秩序＋扇形城市
以及
人類的身體
頭、胸、知性、肺、循環、內臟

1. 總督官邸（未建設）
2. 國會大廈（立法）
3. 高等法院（司法）
4. 綜合大樓（行政）
5. 開掌紀念碑

昌迪加爾的主要建築，全都遵照勒・柯比意的建築理論，原本計畫要建造五個大型建築，但總督府與知識博物館只停留在設計階段，沒有實際建造完成。

國會大廈（Assembly）1963

屋頂上有喜馬拉雅造型的窩棚，象徵人與原始自然的共存，建造在行政區內，位置與高等法院對稱。

主要高等法院（High Court）1955

昌迪加爾第一個完工的建築物，在造型上相當顯眼。優雅的拱型屋頂，以及正門前高18公尺的綠色、黃色、紅色混凝土石板，給人愉快的感覺，也象徵法律的力量與權威。

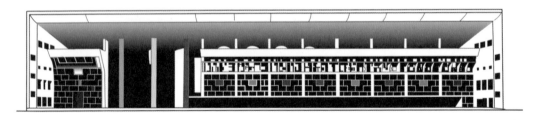

綜合大樓（Secretariat）1958

象徵印度傳統宗教中，代表結束便是新開始的西方，靈感來自代表「完成」的數字8，設計過程中甚至一度畫出了擁有8條腿的牛，最後設計出廳舍中央的立面。

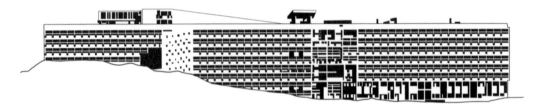

國會大廈與高等法院之間，有個寬440公尺的超大廣場，有人批評這象徵權威，但也可以說是重現印度自然風光的結果。走過以垂直、水平交叉形成的軸線為中心行程的廣場後，便能看見喜馬拉雅山脈與廣闊的印度草原在眼前開展。

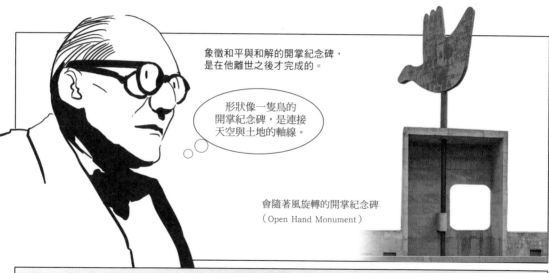

象徵和平與和解的開掌紀念碑，
是在他離世之後才完成的。

形狀像一隻鳥的
開掌紀念碑，是連接
天空與土地的軸線。

會隨著風旋轉的開掌紀念碑
（Open Hand Monument）

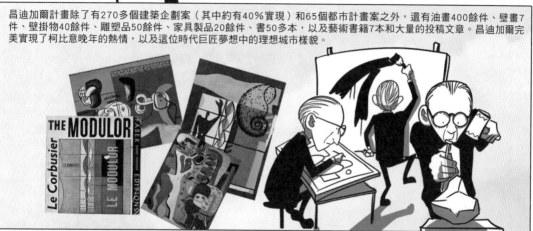

昌迪加爾計畫除了有270多個建築企劃案（其中約有40％實現）和65個都市計畫案之外，還有油畫400餘件、壁畫7件、壁掛物40餘件、雕塑品50餘件、家具製品20餘件、書50多本，以及藝術書籍7本和大量的投稿文章。昌迪加爾完美實現了柯比意晚年的熱情，以及這位時代巨匠夢想中的理想城市樣貌。

1963年印度國會開會儀式

昌迪加爾是印度的神殿，
現在印度從過去中解放，
正邁向超越老舊時代、
老舊傳統的未來。

這樣就行了，
實現我夢想的都市
計畫，我沒有
遺憾了。

完成昌迪加爾計畫後的1965年，在地中海沿岸的南法小城市羅屈埃布蘭卡馬爾坦度假的柯比意，便以77歲的高齡驟逝，從此與世長辭。他離世前所住的別墅「柯比意棚屋」（Cabanon），是個僅僅只有四坪大的小木屋，但柯比意夫婦卻對它愛護有加，稱其為「小宮殿」。這棟小木屋被稱為「四坪的奇蹟」，是聯合國世界文化遺產中最小的建築。

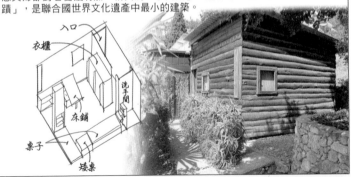

入口
衣櫃
洗手間
床舖
桌子
矮桌

聽從他的遺言，他的遺體在拉圖雷特修道院停留一晚後，便移至他在巴黎的辦公室。

勒‧柯比意被《時代》雜誌選為「20世紀重要百大人物」，也是其中唯一的建築師，頭像更被印在瑞士的紙鈔上。他的建築作品中，共17件登錄為世界文化遺產，一位建築師有這麼多作品成為世界文化遺產，是相當特別的例子。聯合國教科文組織透露，這麼做的原因是「他的作品與研究對全世界帶來莫大的影響，不僅改變了建築，更推動城市的變化」。

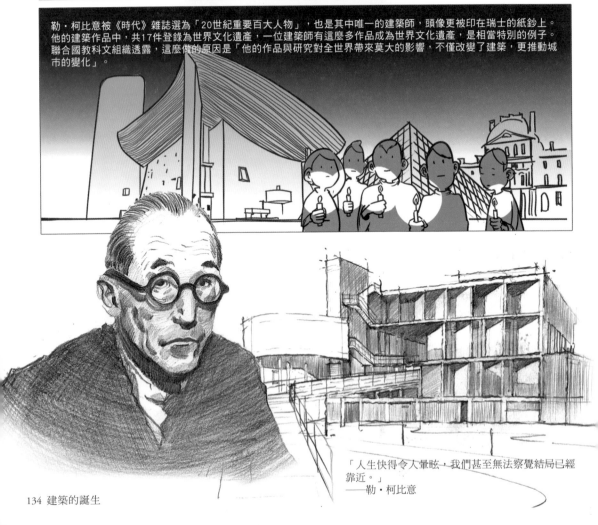

「人生快得令人暈眩，我們甚至無法察覺結局已經靠近。」
——勒‧柯比意

1905 設計柯比意的第一個建築作品法雷別墅
1907 在歐洲旅行時遇到藝術家克林姆和建築師約瑟夫‧霍夫曼
1907～1910 於奧古斯特‧佩雷的事務所工作
1910～1911 辭職後前往德國旅行
1911 於彼得‧貝倫斯的事務所工作
1911 離開貝倫斯的事務所後，前往東方旅行
1914 第一次世界大戰爆發
1914～1915 開發多米諾屋

1920 改名為勒‧柯比意
1922 發表給300萬人的現代都市計畫（Ville Contemporaine）
1922 與皮埃爾‧讓納雷在巴黎開設建築事務所
1923 出版《邁向建築》（Vers une Architecture）
1925 發表瓦贊計畫（Plan Voisin）
1925 出版《現代的裝飾藝術》（L'art décoratif d'aujourd'hui）
1925 與歐茲凡特一同出版《現代藝術》（La peinture moderne）

1927 完成「新建築五點」
1928～1959 舉辦近代建築國際會議
1930～1932 企劃阿爾及爾
1935 出版《光輝城市》
　　　（1924年首次發表），首次造訪美國
1939 第二次世界大戰爆發後約10年無法工作
1942 出版《雅典憲章》（Charte d'Athènes）

1917 移居巴黎
1918 認識立體派畫家歐茲凡特，宣告
　　　純粹主義（Purism）
1920～1925 創立《新精神》

1887 出生於瑞士拉紹德封
　　　（本名：查爾‧艾德華‧讓納雷）
1902 就讀拉紹德封市立美術學校
1903 轉主修建築

| 1887 | 1905 | 1917 | 1920 | 1927 |

1905～1906 瑞士拉紹德封法雷別墅
1907 瑞士拉紹德封史托札別墅
1912 瑞士拉紹德封讓納雷別墅
1916 瑞士拉紹德封許沃柏別墅
1917 法國波當薩克水塔

1922 法國巴黎貝斯諾斯別墅
1922 法國巴黎歐茲凡特之家兼工作室
1923 瑞士科爾索芒湖畔小居（2016年登錄為世界文化遺產）
1923～1925 法國巴黎拉羅什別墅（2016年登錄為世界文化遺產）
1923～1925 法國巴黎讓納雷別墅（2016年登錄為世界文化遺產）
1925～1930 法國佩薩克勞工住宅園區（2016年登錄為世界文化遺產）
1925～1928 法國巴黎普拉內之家
1926 法國布洛涅比揚古庫住宅
1926～1927 比利時安特衛普吉特耶住宅（2016年登錄為世界文化遺產）
1926～1927 法國巴黎斯坦因別墅
1927 德國斯圖加白院聚落（2016年登錄為世界文化遺產）
1928～1931 法國普瓦西薩伏伊別墅（2016年登錄為世界文化遺產）
1928～1933 俄國莫斯科蘇聯中央消費合作社
1929～1933 法國巴黎救世軍會館
1930 法國巴黎瑞士學生會館
1930～1932 瑞士日內瓦克拉泰公寓（2016年登錄為世界文化遺產）
1931～1934 法國巴黎摩利托門租住公寓（2016年登錄為世界文化遺產）
1931 俄國莫斯科蘇維埃宮殿（企劃案）
1936 巴西里約熱內盧公共保健部大樓
1946 法國聖迪耶工廠（2016年登錄為世界文化遺產）

1947 因戰爭重建計畫規劃了馬賽公寓（柯比意的突破）
1947 在聯合國總部的競賽中落選（受邀與第一名的建築師合作）
1948 出版《模矩理論》（Le Modulor）
1950 為印度都市計畫與印度總理接觸
1953 出版《直角詩》（The Poem of the Right Angle）

1960 太太伊凡（Yvonne）逝世，1957年母親逝世
1961 榮獲法蘭克·布朗獎章、AIA金獎
1965.8.27 勒·柯比意逝世
1965.9.1 於羅浮宮舉辦葬禮

1947　　　　　　　　　　　**1960**

1961～1962 美國康橋卡本特視覺藝術中心（哈佛大學）
1960～1964 法國菲爾米尼馬賽公寓
1967 瑞士蘇黎世海蒂·韋伯博物館（柯比意中心）
1969 菲爾米尼教堂（去世後動工，施工一度中斷，後於2006年完工）

1947～1952 法國馬賽馬賽公寓（2016年登錄為世界文化遺產）
1949～1953 阿根廷拉普拉塔庫魯切特住宅（2016年登錄為世界文化遺產）
1949～1951 法國羅屈埃布蘭卡馬爾坦柯比意棚屋（2016年登錄為世界文化遺產）
1950～1955 法國廊香教堂（2016年登錄為世界文化遺產）
1950～1959 印度昌迪加爾政府藝術學校與昌迪加爾建築學校
1951～1956 法國巴黎賈奧爾住宅
1951～1956 印度阿默達巴爾沙拉拜住家、秀丹別墅

1952～1959 印度昌迪加爾都市計畫
1952～1956 印度昌迪加爾高等法院（2016年登錄為世界文化遺產）
1953～1958 印度昌迪加爾政府綜合大樓（2016年登錄為世界文化遺產）
1952～1968 印度昌迪加爾政府博物館&美術館
1953 印度昌迪加爾總督官邸——未建造
1951～1962 印度昌迪加爾國會大廈（2016年登錄為世界文化遺產）
1953～1955 法國雷澤、南特馬賽公寓

1953～1960 法國里昂拉圖雷特修道院（2016年登錄為世界文化遺產）
1956 伊拉克巴格達體育館
1956～1957 法國布里埃馬賽公寓
1956～1965 法國菲爾米尼教堂（2016年登錄為世界文化遺產）
1957 日本東京國立西洋美術館（2016年登錄為世界文化遺產）
1957～1959 法國巴黎巴西學生會館
1957～1958 德國柏林馬賽公寓
1957 法國馬賽公寓
1958 比利時布魯塞爾萬國博覽會菲利浦館

5

Walter Gropius

華特・葛羅培斯

1883-1969

「創造行為的最終目的是建築。」
包浩斯的校長，
創造了當前全球設計課程都一定要學的基礎設計，
重視水平的關係與合作，
是位教育家也是設計師。

藝術綜合學校包浩斯不僅是一棟建築，更被評價為對產業設計與藝術帶來重大的影響。在被納粹強制關閉之前，雖只營運了短短14年，但包浩斯仍培育了許多人才，其藝術與理念對全世界帶來重大影響，也成了藝術教育的教科書。

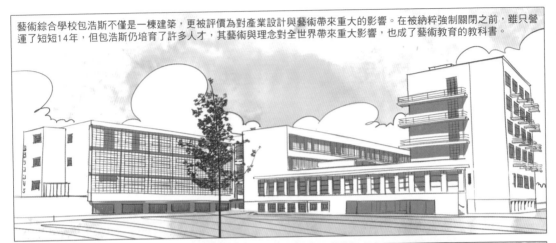

包浩斯這個名字，意思是「建造住家」。

BAU＝建築
HAUS＝住家

包浩斯的創立者是來自德國的建築師兼設計師華特‧葛羅培斯，他不僅是位優秀的藝術家，同時也是卓越的教育家。

華特‧葛羅培斯1883年出生於德國柏林一個富裕的建築世家。

嗚啊

追隨著建築師父親的腳步，他早早便決定自己未來也要成為建築師。

接著便到慕尼黑與柏林的理工學院學習建築。

大學畢業之後，他在勒·柯比意曾經待過的彼得·貝倫斯事務所工作了三年，這時他透過AEG渦輪機工廠的建築設計，學習了許多實務上的知識。

接著在1910年，與同事阿道夫·梅耶一起出來自己開事務所。

阿道夫！我們在這裡也工作三年了，你要不要跟我一起出去開公司？

好！人生就是要賭一把！

但他們完全接不到案子，兩人為了找工作機會而四處奔波。

老闆，您要不要蓋房子？倉庫也可以……我們會好好努力的。

完全沒工作吧，難道要一直跟著大事務所嗎？沒有大公司的庇蔭還真是淒涼。

不要太失望啦，朋友，我們再找找看吧。

接著某天，他們接到一通如久旱逢甘霖的電話。

哈囉？

委託人叫做卡爾·本賽德，因為跟商業合作夥伴不合，所以便離開原本的製鞋工廠，打算在工廠正對面蓋一座屬於自己的工廠。

雖然他原本是委託另外一位建築師設計，但結果實在令人不滿意，一直不知道該怎麼辦。

能不能更現代一點？要看起來比對面的工廠更時尚才行啊。

薑還是老的辣，我們就這樣蓋吧。

正好他聽說有一間新的建築事務所開幕，於是便跟華特聯絡上。

喂，葛羅培斯先生？我想蓋一座獨特的工廠，您能夠幫忙設計嗎？

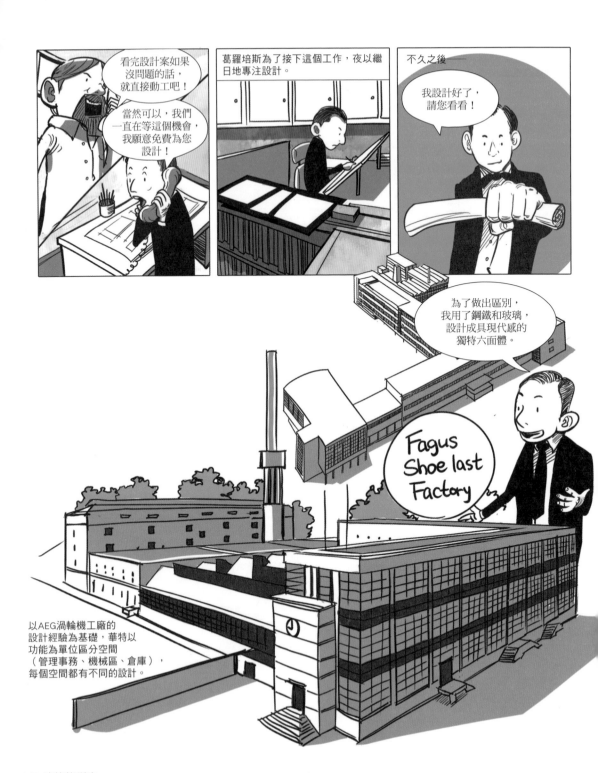

在建築清一色都是古典主義風格的當時，葛羅培斯的法古斯工廠設計草案，可說是相當創新。

看了草稿的委託人本賽德非常滿意，便決定立刻動工！

哇喔～這真的是從來沒看過的設計！你是天才吧！

1914年法古斯工廠完工，葛羅培斯與梅耶成功地完成第一個建案，兩人也開心地慶祝了一番。

ping

法古斯工廠（Fagus Factory），德國阿爾費爾德，1911～1914

這是讓世人認識華特‧葛羅培斯的第一件建築作品，是由十棟建築物組合的工廠園區，目前仍在使用當中。根據AEG渦輪機工廠的經驗，並以前任建築師的平面草圖為基礎，搭配葛羅培斯設計的外觀。避免使用笨重的岩石當建材，並以鋼筋混凝土為骨架支撐，三層樓的牆面全部使用玻璃，是建築史上第一個立面設計。這是後來包浩斯風格的前身，也是在歐洲與北美的建築發展史上，極具劃時代意義的建築作品。

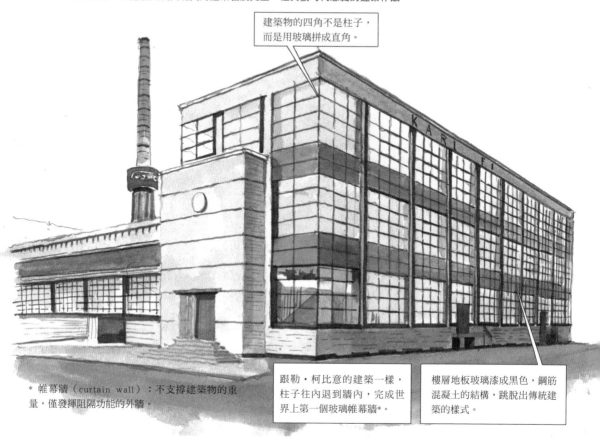

建築物的四角不是柱子，而是用玻璃拼成直角。

* 帷幕牆（curtain wall）：不支撐建築物的重量，僅發揮阻隔功能的外牆。

跟勒‧柯比意的建築一樣，柱子往內退到牆內，完成世界上第一個玻璃帷幕牆*。

樓層地板玻璃漆成黑色，鋼筋混凝土的結構，跳脫出傳統建築的樣式。

在那之後不久，葛羅培斯便於1914年德意志工藝聯盟在科隆舉辦的「產業美術與建築展示會」上，設計、展出了工廠模型。

當時德國的國家總體目標，是要追上發展已經領先他們的英國。德意志工藝聯盟（Deutscher Werkbund, DWB）是為響應這個目標，由建築師、工業家、工藝家組成的團體，在建築與藝術上追求品質的提升，主張工業產品應具美感且規格化，提倡將藝術引進日常生活中。

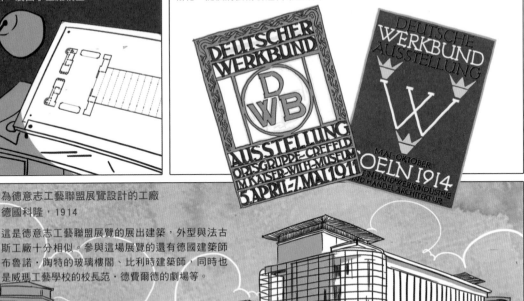

為德意志工藝聯盟展覽設計的工廠
德國科隆，1914

這是德意志工藝聯盟展覽的展出建築，外型與法古斯工廠十分相似。參與這場展覽的還有德國建築師布魯諾．陶特的玻璃樓閣、比利時建築師，同時也是威瑪工藝學校的校長范．德費爾德的劇場等。

另一方面，這時候的葛羅培斯展開一段致命的戀情。他與作曲家古斯塔夫．馬勒的太太，同時也被稱為維也納之花、世紀末繆思，與眾多藝術家緋聞不斷的女子阿爾瑪．馬勒陷入一段不倫之戀。

> 我最喜歡有能力的男人，不滿意嗎？我也跟克林姆交往過喔。

葛羅培斯向阿爾瑪求婚的信，誤送到古斯塔夫那裡，於是兩人的關係便遭遇了阻礙，但1911年阿爾瑪的先生過世，兩人還是在1915年結婚。

> 我等這天好久了！我的第二任老公就決定是你！

看起來愛情事業兩得意的葛羅培斯，卻被捲入了第一次世界大戰的戰火中，他也無法避免被徵召的命運。

當時葛羅培斯與范·德費爾德等許多藝術家通信、交流。

戰爭結束後，我們需要新的藝術學校與更紮實的教育。

1917年葛羅培斯受傷退伍，隔年戰爭也結束了，戰敗國德國的經濟狀況急遽惡化。

葛羅培斯認為需要為國內帶來改變，便與建築師布魯諾·陶德等較激進的藝術家一起聯手組成「藝術勞動評議會」，發表知名的「建築宣言」。

「唯有透過新的建築技術，才能夠完成新文化的整合。我們應該消除手工藝、雕塑、繪畫的藩籬，將這一切合而為一，能夠達成此目標的即是建築。」

後來發生了11月革命，德意志帝國垮台，並於1919年建立威瑪共和國，當時國家的首要之務，便是重建因戰爭而滿是斷垣殘壁的德國。

重建藝術學校便是此一目標的一環，30多歲的年輕建築師葛羅培斯，便接任前工藝學校校長范·德費爾德的職位，成為新一任的校長。

嗯！我們需要新的建築，應該讓專注於藝術的藝術家與工藝家相互合作。

就這樣，葛羅培斯推動工藝學校與造型藝術學院合併，創立了包浩斯。

打破在工匠與藝術家之間建立隔閡的階級差異，工匠們也應該建立同業互助會（公會）！

接著他又將「建築宣言」更進一步變更為「包浩斯宣言」，這份宣言中包括了整合藝術與工藝，朝向綜合藝術邁進的信念與展望。

他建立起團隊合作、尋求工作方式的變化，以追求藝術的整合。因為他相信，比起個人的喜好與能力，整體的和諧更能夠創造出超越建築的價值。

不僅是創立理念，包浩斯的經營方式也獨具一格。他們採用大師（Meister）這個新的稱呼，來縮短與學生之間的距離。

你是學生，而我是大師。

是，師傅！不，大師！

145

包浩斯是名副其實的新學校，整合了純藝術與應用藝術，追求綜合這兩者，以創造具功能性又兼具美感的新生活方式。自1919年至1933年，康丁斯基等眾多藝術家都曾在此授課，從基本型態與色彩的教育，到家具、陶瓷、金屬、繪畫、紡織、字型、廣告等，提供相當大範圍的教育。

抽象藝術先驅
瓦西里・康丁斯基

瑞士畫家、舞蹈家
奧斯卡・施萊默

瑞士畫家、雕刻家
約翰・伊登

德裔美國人
版畫家、漫畫家
利奧尼・費寧格

匈牙利藝術家
拉斯洛・莫侯利－納吉

葛羅培斯認為藝術與設計應該更加單純，以配合工業化後時時刻刻都在改變的特性。

現在是機械化大量生產的時代，我們應該跳脫傳統，用更簡單、合理的型態將設計標準化。

他相信建築的目標是結合藝術與技術，同時也能夠透過這種方式創造出全新的建築型態。

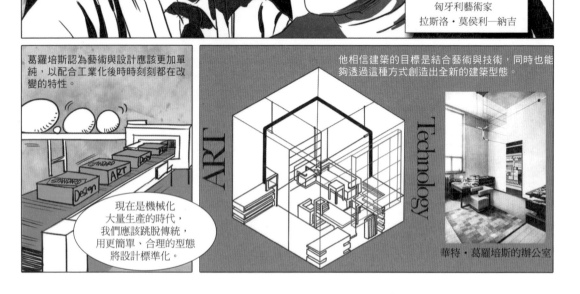

華特・葛羅培斯的辦公室

1923年包浩斯舉辦展覽，展示他們創校以來的成果，並且大動作為學校宣傳。

100多位學生與大師參與了這場展覽，介紹他們在各自的「工作室」創造出的作品、演出與實驗住宅，這也成了包浩斯打開知名度的契機。

正走在成功路上的包浩斯，卻在此時遭逢考驗。由於政權的更替，納粹掌控了執政權，使得追求國際樣式的包浩斯受到壓迫，預算也直接砍半。

最後包浩斯面臨廢校危機，葛羅培斯決定將包浩斯從威瑪遷移至德紹。

德紹是德國中部的工業城市，具有適合包浩斯落腳的條件，市政府也很歡迎他們。

很好，就是這裡。

葛羅培斯為提供師生良好的工作環境，同時也希望宣告包浩斯重新出發，便決定蓋一棟新的大樓。就這樣，包浩斯從威瑪時代走入了德紹時代。

這時期，他也編纂了「包浩斯叢書」，共發行了14本，橫跨許多不同的領域，致力於建立人們對設計的觀念，其中最知名的就是葛羅培斯寫的第一本《國際建築》。

這本書以建築師菲利浦‧強森與建築理論家亨利─羅素‧希區考克的國際主義形式為基礎，提倡各國的建築形式應該統一成一種國際樣式。

包浩斯（Bauhaus）德國德紹，1925～1926

是規模龐大的現代主義建築，且也是首屈一指的創新作品。依國際建築理論建造而成，對世界建築帶來極大的影響。拋開了傳統形式，運用新的建築技術，採用不對稱的平面、平坦的屋頂、白色的牆面、水平的窗戶等，並大幅減少不必要的裝飾。遵循配合功能改變型態的現代主義原則，將空間分為三種（學校、工作室、宿舍），並以不同顏色區分。採用與法古斯工廠類似的玻璃牆面，讓光線能夠進入室內，同時也能夠與戶外交流。1933年因納粹而廢校，而後因第二次世界大戰被毀，1976年修復，並於1996年登錄於世界文化遺產。

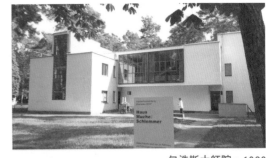

包浩斯大師院，1926
在學校附近為大師們建造的住宅

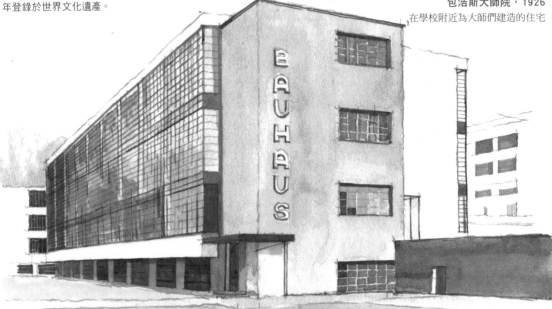

以拉斯洛・莫侯利－納吉的互動藝術（Kinect Art）*設計的玻璃階梯室

包浩斯畢業生，畫家賀內克・雪伯的色彩計畫

運用唯一的女性大師，匈牙利紡織藝術家妮塔・許託茲的花毯裝飾室內

馬歇爾・布勞耶*的家具設計

* 互動藝術（Kinect Art）：會動的藝術，可動人偶也屬於這一範疇。
* 馬歇爾・布勞耶（Marcel Breuer）：匈牙利裔美國建築師，他以鋼管製成的「瓦西里椅」，是20世紀劃時代的設計，也是最能象徵現代主義的作品。

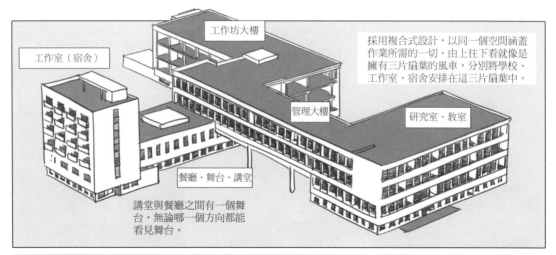

工作坊大樓

工作室（宿舍）

管理大樓

研究室、教室

餐廳、舞台、講堂

採用複合式設計，以同一個空間涵蓋作業所需的一切，由上往下看就像是擁有三片扇葉的風車，分別將學校、工作室、宿舍安排在這三片扇葉中。

講堂與餐廳之間有一個舞台，無論哪一個方向都能看見舞台。

此後這裡不僅教授建築，更囊括了室內裝潢、家具、平面、字型等各個領域，以「配合用途的美麗型態」為基本精神，建立起「包浩斯風格」。

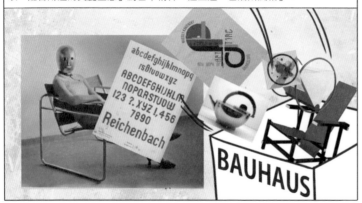

包浩斯的創造力與推動力相當驚人，嘗試顛覆建築與設計的所有領域。

但就在納粹強調德意志民族血統與正統優越性的文化政策下，包浩斯遭受更大的打壓。

看我把你們斬草除根！

最後葛羅培斯被迫卸下包浩斯校長一職，第二任校長邁耶也在就任不久後即遭撤換。

第三任校長由密斯·凡德羅擔任，但包浩斯最後還是在1933年被納粹解散。

密斯這傢伙也不聽話！你們乾脆關門！

Mies, OUT!

混帳東西。

但若覺得包浩斯解散後，一切就會煙消雲散，那可是大錯特錯。

敲敲！

幹麼一直跑出來！

包浩斯在藝術、教育上的使命已經相當堅定且明確。

敲！

你打啊，就算這樣我也不會消失。

葛羅培斯與大師們前往包括美國在內的世界各國，宣傳包浩斯的理念。

各位大師，我們前進全世界吧！

我要去密斯先生在的伊利諾工業大學。

那我要去哈佛大學教書。

此後，包浩斯的教育課程便正式成為德國美術學校的課程，1945年起擴散到同盟國，現在也運用在全世界大學的藝術教育。

葛羅培斯不能再留在德國了。他在與幾位建築師共同參與的公共住宅，西門子城住宅區的設計完成之後便決定離開祖國。

西門子城住宅區
（Siedlung Siemensstadt），
柏林，1929～1931

設計了六棟建築中的兩棟
為世界文化遺產

Block5
Block2
Block3
Blc
Block1

當時他剛與不倫戀的對象阿爾瑪結束六年的婚姻，接著遇上了陪伴他終生的伊塞‧法蘭克，組織了新的家庭。

伊塞，我們去找新的據點吧，把過去都拋到腦後！

葛羅培斯在英國活動了三年，並於1937年決定歸化美國。

請來充滿機會的美國吧！我們會為您準備一個位置！

於是他成了哈佛大學設計研究所的所長。

Harvard University

高手是不會挑地點的。

他在美國蓋了一棟要跟家人一起共度餘生的房子，這棟房子就是波士頓的葛羅培斯住宅。

sweet my home

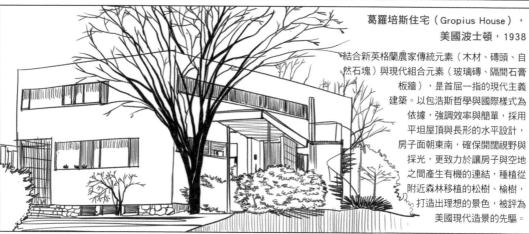

葛羅培斯住宅（Gropius House），
美國波士頓，1938

結合新英格蘭農家傳統元素（木材、磚頭、自然石塊）與現代組合元素（玻璃磚、隔間石膏板牆），是首屈一指的現代主義建築。以包浩斯哲學與國際樣式為依據，強調效率與簡單，採用平坦屋頂與長形的水平設計，房子面朝東南，確保開闊視野與採光，更致力於讓房子與空地之間產生有機的連結，種植從附近森林移植的松樹、榆樹，打造出理想的景色，被評為美國現代造景的先驅。

葛羅培斯與伊塞沒有孩子，所以他們領養了一個女兒，這棟房子裡處處能見到他試圖與女兒亞蒂一起享受安樂人生的痕跡。

House　家人
為了親愛的女兒
Money
wife
女兒的幸福
我的幸福

蓋房子的地點也選在女兒就讀的康科德學院附近，顯見他對女兒的愛。

就算離我任教的哈佛遠一點，也不能離我女兒的學校太遠～

HARVARD
HOUSE
CONCORD

葛羅培斯住宅的家具，大部分都是他的朋友，同時也是包浩斯大師的馬歇爾‧布勞耶負責操刀。

這是我家，就拜託你選一些比較溫暖的顏色。

我家的家具，OK？

OK

為了女兒在屋頂建了一個平台並透過圓形的階梯與戶外相連

2樓

葛羅培斯的房間

客房

女兒的房間

更衣室

浴室

浴室

客廳

寢室

裁縫室

給女兒的平台

乖女兒，作為代替，爸爸幫你設計一個能在月光下睡覺的屋頂木平台！

爸爸！我想要有一個地板是沙灘，天花板是玻璃的房間。

這棟房子也成了哈佛學生的展覽空間，這是葛羅培斯為了給學生機會所做的貼心規劃。

如果想要辦展覽就辦在我家吧，我家超棒的。

YAY~

這棟房子滿是對家人的愛，一直到1969年華特・葛羅培斯逝世之前，都跟妻女一起住在這裡，這棟房子也在2000年被指定為美國古蹟。

National Historic LANDMARK

葛羅培斯在美國也成為活躍的教育家，他對學校的建築非常用心。

自己一個人真是孤單，如果有像以前包浩斯大師那樣的夥伴該多好……

因此，他與年輕建築師一起創立了名叫聯合建築事務所（TAC，The Architects Collaborative）的團體，TAC以美國麻州劍橋為主要活動據點，共有八位成員。

The Architects Collaborative

葛羅培斯離開團體領導人的位置，希望能跟同事們以平等的關係共事。

我不要當領袖，而是希望能以同事的身分，跟大家以平等的姿態一起工作。

好帥！

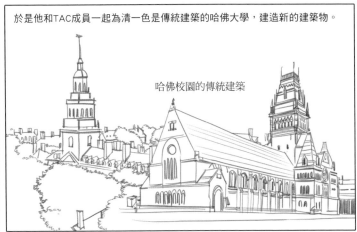

於是他和TAC成員一起為清一色是傳統建築的哈佛大學，建造新的建築物。

哈佛校園的傳統建築

哈佛研究生中心（Harvard Graduate Center）美國劍橋，1948～1950

這是葛羅培斯與TAC在美國的主要建築計畫，也有人稱其為「葛羅培斯建築群」，是哈佛校園首座現代建築。葛羅培斯主張，大學若想成為次世代的文化發源地，校園就必須充滿創造力。也認為建築應隨著社會的需求發展，他曾說過「建築沒有盡頭，必須不斷改變」。

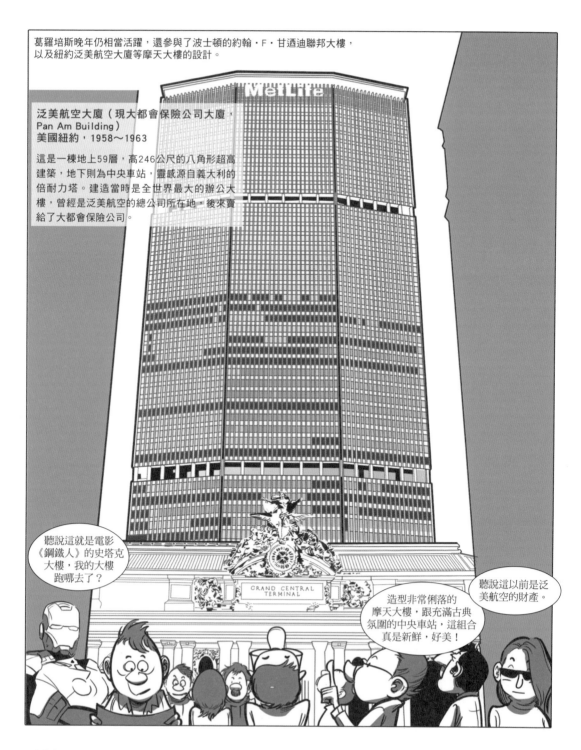

葛羅培斯晚年仍相當活躍，還參與了波士頓的約翰·F·甘迺迪聯邦大樓，
以及紐約泛美航空大廈等摩天大樓的設計。

泛美航空大廈（現大都會保險公司大廈，
Pan Am Building）
美國紐約，1958～1963

這是一棟地上59層，高246公尺的八角形超高
建築，地下則為中央車站，靈感源自義大利的
倍耐力塔。建造當時是全世界最大的辦公大
樓，曾經是泛美航空的總公司所在地，後來賣
給了大都會保險公司。

聽說這就是電影
《鋼鐵人》的史塔克
大樓，我的大樓
跑哪去了？

造型非常俐落的
摩天大樓，跟充滿古典
氛圍的中央車站，這組合
真是新鮮，好美！

聽說這以前是泛
美航空的財產。

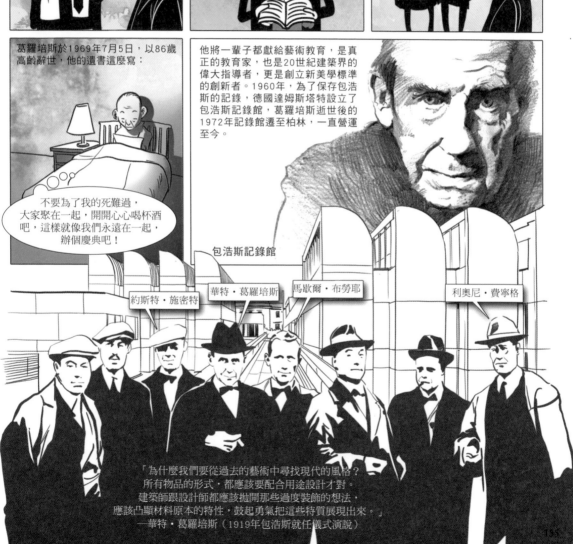

葛羅培斯雖是近代建築大師之一，但他的建築作品與其他人相比並不多。

我們留下的作品比你多很多。

那又怎樣？

德意志工藝聯盟與包浩斯，再加上移居美國後在哈佛的活動，葛羅培斯在教育、指導晚輩上的表現，比建築方面的表現亮眼。

他在建築界的影響力，絕對不會比不上其他的建築大師。

但還是沒辦法忽視他吔，怎麼回事？看起來好帥氣！

葛羅培斯於1969年7月5日，以86歲高齡辭世，他的遺書這麼寫：

不要為了我的死難過，大家聚在一起，開開心心喝杯酒吧，這樣就像我們永遠在一起，辦個慶典吧！

他將一輩子都獻給藝術教育，是真正的教育家，也是20世紀建築界的偉大指導者，更是創立新美學標準的創新者。1960年，為了保存包浩斯的記錄，德國達姆斯塔特設立了包浩斯記錄館，葛羅培斯逝世後的1972年記錄館遷至柏林，一直營運至今。

包浩斯記錄館

約斯特・施密特

華特・葛羅培斯

馬歇爾・布勞耶

利奧尼・費寧格

「為什麼我們要從過去的藝術中尋找現代的風格？
所有物品的形式，都應該要配合用途設計才對。
建築師跟設計師都應該拋開那些過度裝飾的想法，
應該凸顯材料原本的特性，鼓起勇氣把這些特質展現出來。」
——華特・葛羅培斯（1919年包浩斯就任儀式演說）

155

1908～1910 於彼得・貝倫斯的公司工作
1910 開事務所
1911 加入德意志工藝聯盟（Deutscher Werkbund）
1913 刊載〈工業建築的發展〉（The Development of Industrial Buildings）
報導
1914 第一次世界大戰作為中士接受徵召

1923 包浩斯的第一場展覽
1925 包浩斯遷移至德紹
1928 受納粹逼迫辭去包浩斯校長職位
1930 推薦密斯・凡德羅為包浩斯第三任校長
1933 包浩斯強制廢校

1915 與阿爾瑪・馬勒結婚
1918 加入藝術勞動評議會（Arbeitsrat für Kunst）
1919 發表建築宣言
1919 獲任命為包浩斯（威瑪）校長
1920 與阿爾瑪離婚
1923 與伊塞・法蘭克結婚，後領養女兒亞蒂・葛羅培斯

1883 出生於德國柏林
1903～1907 於慕尼黑／柏林理工大學學習建築
1906 建造農場工人的宿舍

| 1883 | | 1908 | 1910 | 1915 | | 1923 |

1911～1914 德國阿爾費爾德法古斯工廠
1914 德國科隆德意志工藝聯盟辦公室與工廠
1920～1922 德國威瑪三月之死紀念碑
1922 芝加哥論壇報大廈招募展

1925～1932 德國德紹包浩斯學校與大師宿舍

1934　在馬克斯威爾・弗萊的幫助下逃至英國
1937　移居美國，擔任哈佛大學設計研究所所長
1945　組織聯合建築師事務所（TAC）
1959　獲得AIA金獎

1969　華特・葛羅培斯於波士頓逝世

| 1927 | 1934 | 1950 | 1969 |

1948～1950 美國劍橋哈佛大學研究生中心
1957～1960 伊拉克巴格達大學
1957～1959 美國普羅威斯頓馬爾基森之家
1958～1963 美國紐約泛美大廈
1957　德國柏林國際建築博覽會
1960　德國柏林葛羅培斯住宅區建築群
1961　美國韋蘭高中（2012年拆除）
1959～1961 希臘雅典美國大使館
1963～1966 美國波士頓約翰・F・甘迺迪聯邦辦公大廈
1968　德國安貝格托馬斯玻璃工廠

1967～1969 美國謝克海茨伊斯特塔
　　　　　（葛羅培斯生前最後作品）
1968～1970 美國杭廷頓美術館
1973～1980 希臘哈爾基季機波爾圖卡拉絲度假村
　　　　　（葛羅培斯死後完工）

1927　德國斯圖加白院聚落
1936　英國劍橋平頓鄉村學校
1936　英國切爾西古老教會街的住宅（貝恩利維住宅）
1938　美國林肯市葛羅培斯住宅
1939～1940 美國匹茲堡艾倫・弗蘭克故居
1942～1944 美國新肯辛頓鋁城住宅區計畫
1945～1959 美國芝加哥麥可利茲醫院

Alvar Aalto
阿瓦‧奧圖
1898~1976

「目的與型態的和諧創造美麗。」
在芬蘭的大自然中，
創造出溫暖的現代主義建築，
是芬蘭的建築師，也是家具設計師。

Stool 60，是一張大家都非常熟悉的椅子。你可能會想，這張純樸又簡單的椅子究竟哪裡了不起，但它可是1932年出生，高齡超過80歲的長輩，是芬蘭經典家具品牌Artek生產的椅子當中最知名的一款。

設計這張椅子的人，就是建築師阿瓦・奧圖，有機現代主義的先驅。

他相當受到芬蘭國民的喜愛，肖像甚至被印在芬蘭的紙鈔上，是創立芬蘭經典家具品牌Artek的家具設計師。

阿瓦・奧圖1898年出生於芬蘭庫奧爾塔內，父親是高級山林管理員。

嗚啊～

在芬蘭的大自然中度過童年的他，自然而然了解樹木原本不受拘束的曲線是多麼美麗。

他從小學習繪畫，培養出堅強的繪畫實力。

我還算能畫啦！

1916年進入赫爾辛基理工大學主修建築，過沒多久便因為芬蘭內戰爆發，而以軍人的身分參與激烈的戰鬥。

突擊！前進！

戰爭結束後，奧圖也從赫爾辛基理工大學畢業。

他領取芬蘭政府獎學金遊歷整個歐洲，累積建築方面的經驗，建構屬於自己的設計世界。

而後他取得建築師執照，並於1923年在芬蘭中南部的城市于韋斯屈萊開設建築事務所。

當時他的建築設計非常普通，從上學到開事務所為止，一直過著跟一般人差不多的生活。

由於無法擺脫過去那種民族浪漫主義的形式，所以他在建築方面並沒有特別出色。

斯德哥爾摩市政府

但受到勒・柯比意的影響，他開始領悟到一些事情。

傳統形式NO NO！你一定要嘗試看看新的現代主義建築！

1927年他參加四個競圖，並在其中兩個競圖獲得第一名，開始漸漸嶄露頭角。

換了一種設計方式，我就開始獲得世人的關注了！

1928年他在派米歐療養院的募集展中獲得第一名，不僅享受到作品完工的喜悅，也讓全世界的人更認識他。

WIN

派米歐療養院跳脫了芬蘭的古典建築樣式，是宣告正式進入新建築型態的信號彈。

但其實他是因為其他的原因才受到稱讚。

派米歐不能只是一棟漂亮的建築物。

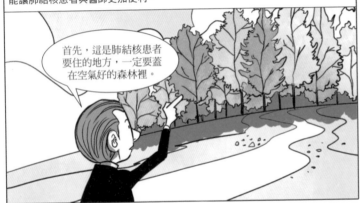

奧圖認為建築必須配合使用者的目的改變，所以他一直在煩惱，該怎麼設計才能讓肺結核患者與醫師更加便利。

首先，這是肺結核患者要住的地方，一定要蓋在空氣好的森林裡。

我不太了解肺結核，只靠我的想法實在不夠，應該要找醫師或是專業醫療人員來諮詢一下。

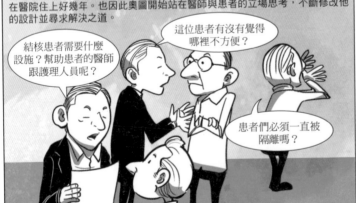

當時治療肺結核的方法，就只有新鮮的空氣和多休息而已，所以患者大多都會在醫院住上好幾年。也因此奧圖開始站在醫師與患者的立場思考，不斷修改他的設計並尋求解決之道。

這位患者有沒有覺得哪裡不方便？

結核患者需要什麼設施？幫助患者的醫師跟護理人員呢？

患者們必須一直被隔離嗎？

他連細節都不放過，仔細又用心地完成了這次的設計案。

所有的建築都必須配合功能來決定它們的型態，這樣人們才能舒適地生活。

派米歐結核療養院（Paimio Sanatorium）芬蘭派米歐，1933

在兩次世界大戰之間，結核病開始在芬蘭擴散開來，全國各處都建造了療養院。在這樣的時空背景下，派米歐被選為新的療養院建造地點並舉辦公開競圖，阿瓦・奧圖的作品便在此次競圖中雀屏中選，因為他所設計的是站在患者的角度，細心地為患者設想的建築。水聲較小的洗臉台、能夠改善患者呼吸問題的派米歐椅，院內滿是他親手規劃的裝潢、家具與燈具。

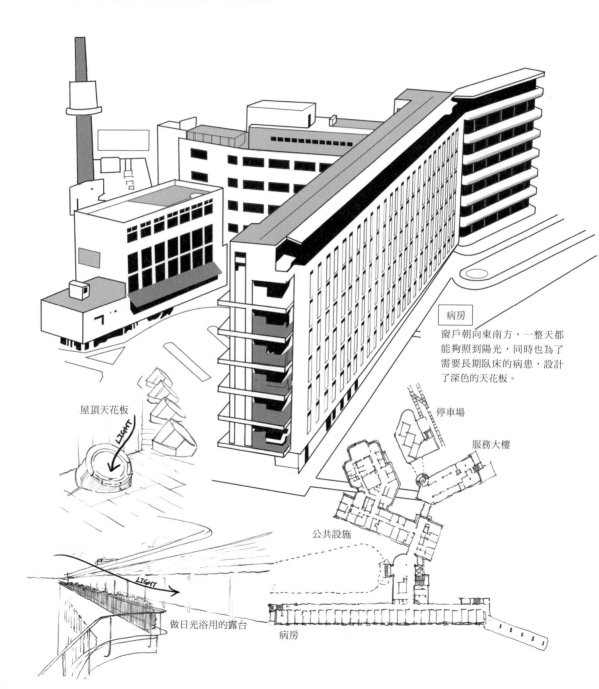

病房

窗戶朝向東南方，一整天都能夠照到陽光，同時也為了需要長期臥床的病患，設計了深色的天花板。

屋頂天花板

LIGHT

停車場

服務大樓

公共設施

做日光浴用的露台

LIGHT

病房

奧圖親自為患者設計所有的家具。

家具應該會委託其他業者吧？

你在說什麼啊？家具設計當然也要配合患者需求，由我充分研究、親自設計啊。

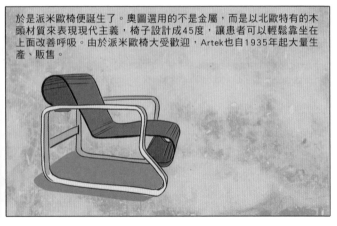

於是派米歐椅便誕生了。奧圖選用的不是金屬，而是以北歐特有的木頭材質來表現現代主義，椅子設計成45度，讓患者可以輕鬆靠坐在上面改善呼吸。由於派米歐椅大受歡迎，Artek也自1935年起大量生產、販售。

除了椅子之外，奧圖也在空間與各種產品投注了許多心血，致力於讓使用者更加便利，當時設計出來的家具目前仍有部分在販售，也因為這些努力，讓奧圖躋身全球知名建築師的行列。

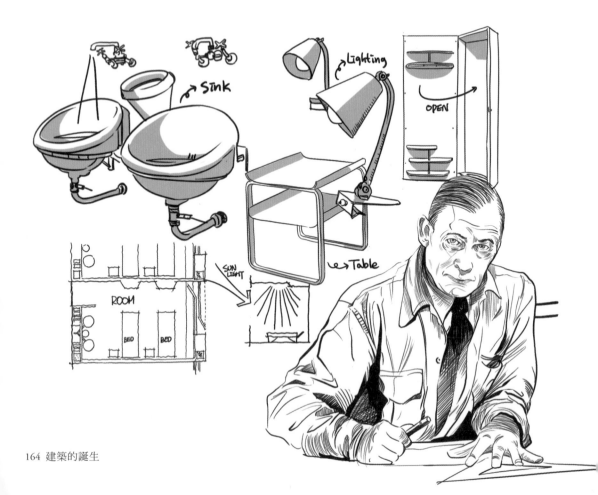

* 國際主義建築：始自1920年代的思潮，主張消除所有裝飾，只用正六面體牆面或玻璃來建造的合理建築。
* 功能主義建築：以建築物的用途為基礎而設計。

跟派米歐療養院一起被譽為國際樣式精髓，同時也被認為是奧圖個人建築理念之始的作品，就是衛普里圖書館。

> 1927年至1933年之間總共改了四次設計才終於定案，設計時間雖然很長，卻能夠看到我迅速改變的過程。

1927年當時獲選的設計草案是第一個版本，跳脫了芬蘭當時常見的民族浪漫主義形式，改採國際主義*樣式，但是……

> 我的建築是不能只停留在追隨現代主義、功能主義的國際主義，我有我自己的建築理念，我會建構起我的建築世界。

奧圖一再變更設計，透過這樣的努力，衛普里圖書館便展現了奧圖的個人建築特色。

> 芬蘭設計！屬於我的特色！

衛普里圖書館（Viipuri library）俄國維堡*，1927～1935

運用芬蘭豐富的木材資源，大量使用木頭與磚頭建造而成的圖書館。這是奧圖設計的第一座圖書館，我們也能從中看見他設計理念的轉變，是非常重要的建築物。

第一版（1927）、第二版（1928）

參加比賽的第一版設計草案，受到斯德哥爾摩圖書館的影響，採用古典主義的建築形式，但第二版卻變更成為國際主義的現代主義形式。

第三版（1929）

將採行國際主義的第二版設計案，變更成為更具實驗性的功能主義*（當時他也正在設計派米歐療養院）。

最終版（1933）

在國際主義中加入了奧圖個人的建築風格，展現出具獨創性的功能主義形式。

* 衛普里是維堡的舊稱。1918～1940年期間為芬蘭領土，故稱為衛普里，1939～1940年因蘇聯與芬蘭的冬季戰爭而成為蘇聯的土地。

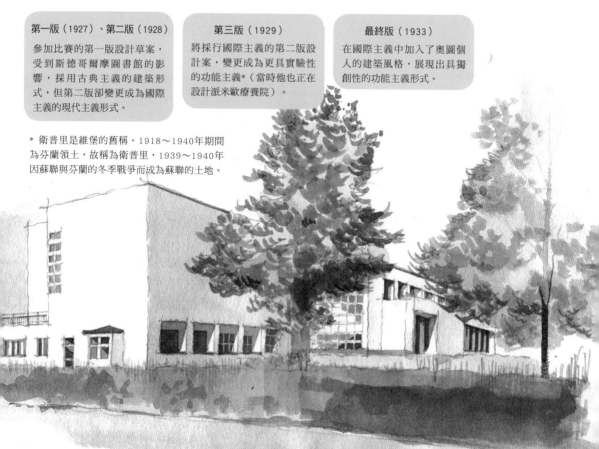

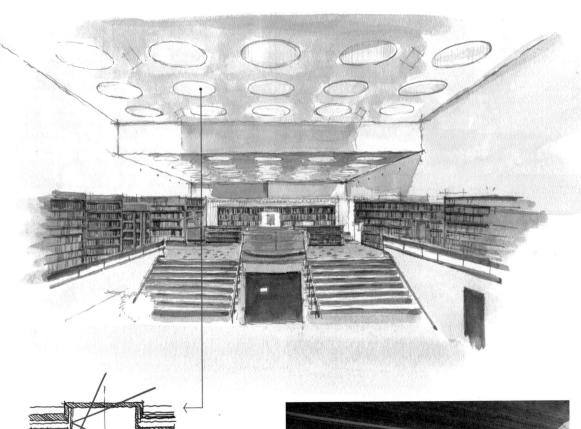

仔細看衛普里圖書館，就能發現
光線在奧圖的設計中是非常重要
的元素，由於他對光線的考量，
使得四個版本的設計草案中，出
現了截然不同的多種窗戶設計。
尤其天花板上的圓形天窗，後來
變成顛倒的圓角造型，這樣的設
計讓光線不會直接進入室內，而
是會打在牆壁上，經過反射擴散
成為柔和的光線，讓看書的人眼
睛更舒服。這個混凝土圓角窗寬
1.2公尺，深1.8公尺，天花板上共
有56個。

音樂廳的天花板設計成凹凸不平的波浪形，讓音響的聲音可以傳得
更遠

我們也可以在1939年紐約博覽會的芬蘭展覽館和瑪麗亞別墅中，
看見這個採用波浪曲線（free line）造型的天花板設計，這讓他獲
得跳脫傳統束縛、將自然元素融入設計的美譽，也使奧圖的名聲更
加響亮。

*瑪麗‧谷利克森：芬蘭藝術蒐藏家兼贊助者，與阿瓦‧奧圖、愛諾‧奧圖一起在1935年共同創立家具公司Artek。

奧圖的建築與芬蘭的自然環境密不可分。

> 大自然永遠是我的設計靈感來源。

芬蘭國土有三分之一位在北極圈內，12月一整個月能看到太陽的時間僅17小時。

> 芬蘭的夏天很短，冬天很長，所以建築最好是能接收大量光線的設計。

奧圖將芬蘭的自然帶入建築中，開始研究融入當地特色的個人建築理念。

> 光線、水、樹木為我的建築注入活力。

TREE
LIGHT
WAVE

就在奧圖持續研究，且即將完成個人獨創的功能主義建築理論時……

FINISH

一位富裕的企業家朋友哈利‧谷利克森提議，希望能請他幫忙蓋一棟別墅給他的太太瑪麗*。

> 那室內裝潢就拜託愛諾了。

> 瑪麗，我們來蓋別墅吧，我會請奧圖來設計。

> 沒有人比我們夫妻更愛藝術與建築了，我們一起蓋一棟漂亮的房子。

奧圖爽快地接受這個提議，接著便立刻與妻子一起投入這個案子。

> 我現在有超多靈感，我可以在你們家做很多實驗。

> 但是最重要的還是要以我們家人為優先喔。

> 有壁爐的客廳、桌球室、男孩房、女孩房、書房、音樂室、孩子的房間、主臥室、傭人房等，都要幫我規劃喔。

> 都不需要，只要有客廳就夠了。

> 要不要用用看這種建材？把壁爐放在客廳中間，白色的牆壁上鋪滿木頭，這樣更可以貼近大自然，怎麼樣？

> 雖然是第一次看到這種設計，但感覺好像不錯！

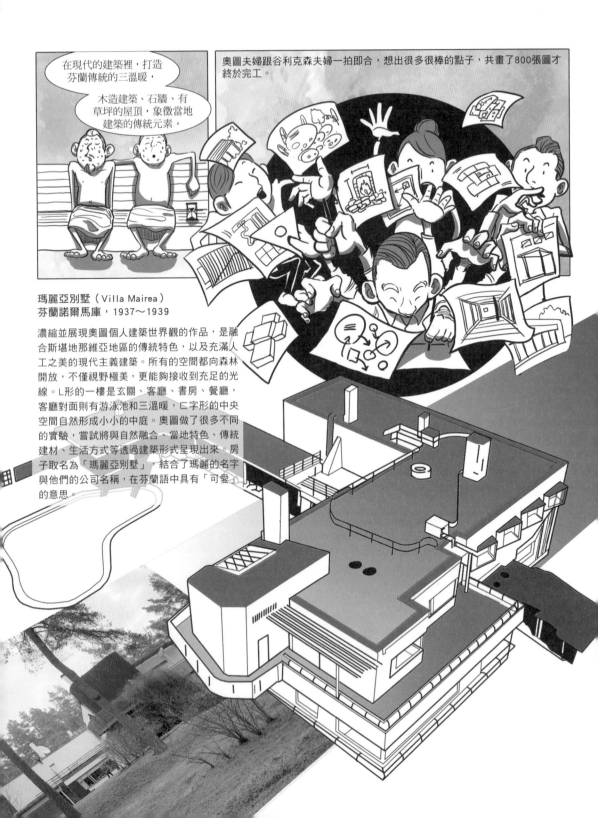

在現代的建築裡，打造芬蘭傳統的三溫暖，

木造建築、石牆、有草坪的屋頂，象徵當地建築的傳統元素。

奧圖夫婦跟谷利克森夫婦一拍即合，想出很多很棒的點子，共畫了800張圖才終於完工。

瑪麗亞別墅（Villa Mairea）
芬蘭諾爾馬庫，1937～1939

濃縮並展現奧圖個人建築世界觀的作品，是融合斯堪地那維亞地區的傳統特色，以及充滿人工之美的現代主義建築。所有的空間都向森林開放，不僅視野極美，更能夠接收到充足的光線。L形的一樓是玄關、客廳、書房、餐廳，客廳對面則有游泳池和三溫暖，匚字形的中央空間自然形成小小的中庭。奧圖做了很多不同的實驗，嘗試將與自然融合、當地特色、傳統建材、生活方式等透過建築形式呈現出來。房子取名為「瑪麗亞別墅」，結合了瑪麗的名字與他們的公司名稱，在芬蘭語中具有「可愛」的意思。

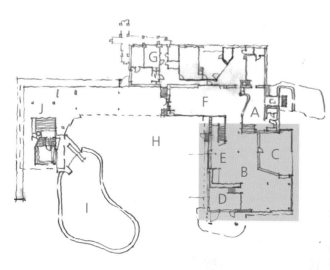

A： 玄關
B： 客廳
C： 書房
D： 工作室
E： 樓梯間
F： 餐廳
G： 服務空間
H： 庭院
I： 游泳池
J： 三溫暖

雖然裝設了空調系統以調整室內溫度，但客廳中央還是設計了一座壁爐，保留芬蘭地區特有的建築形式。

考慮到建案主谷利克森是個藝術品蒐藏愛好者，刻意將客廳與書房設計成兼具藝廊功能，規劃成14公尺 x 14公尺大的正方形空間，是整合藝術功能的藝廊空間。

內部設計就像將自然完整搬進室內，天花板與地板使用加工的藤樹板材打造，並規劃了很多垂直的物件，讓整個空間看起來就像一座森林。

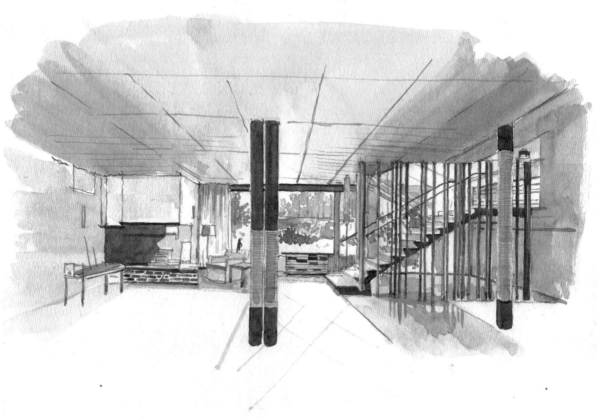

可能是建造瑪麗亞別墅時做了太多實驗，奧圖為了蓋一棟能做更多實驗的房子，便決定幫自己蓋一棟別墅。

沒錯！
來試試看！

度假中的他，為了尋找蓋別墅的地點而去旅行，最後在穆拉札羅島上找到心儀的地點。

就是那裡！

他在這裡打造屬於自己的實驗小屋，使用許多磚頭與木材來實驗。

敲敲敲敲

實驗小屋（夏日別墅，Muuratsalo Experimental House）
芬蘭穆拉札羅，1953

是奧圖的夏日別墅，又稱作實驗小屋，名字本身在芬蘭語中就代表實驗住宅的意思。建築物的南邊與西邊是朝向湖邊開放的L形設計，跟瑪麗亞別墅一樣自然形成一個中庭，中庭的牆面使用不同形狀的磚頭堆疊而成。

奧圖認為火是建築當中不可或缺的重要元素，
便在前院中央規劃了一個火爐並裝飾成客廳的一部分。
這是他自己的建築實驗工廠，
也是跟家人一起共度夏天的別墅，
自然不可能沒有代表
家庭和睦的壁爐。

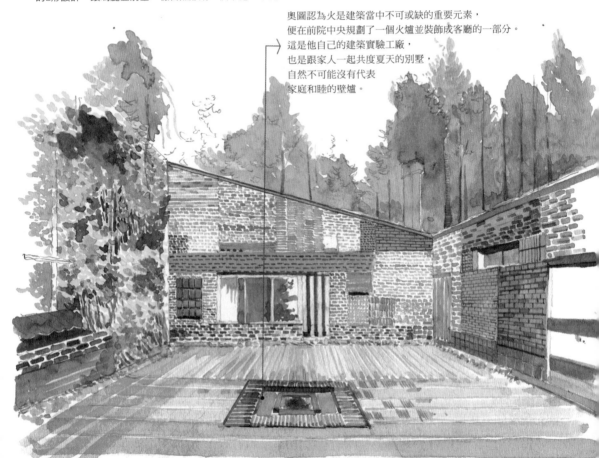

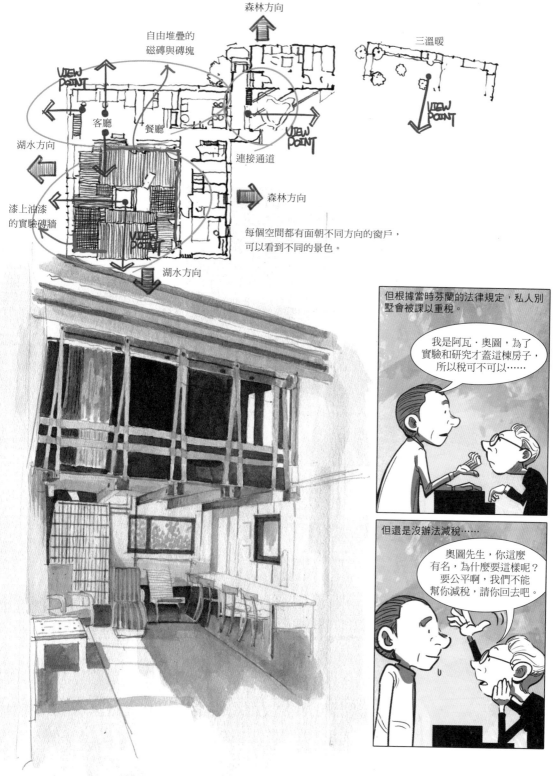

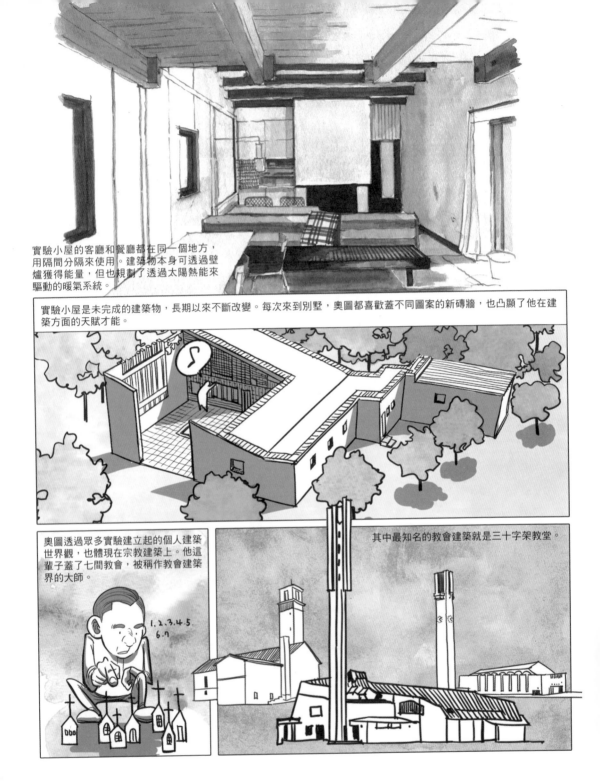

實驗小屋的客廳和餐廳都在同一個地方，用隔間分隔來使用。建築物本身可透過壁爐獲得能量，但也規劃了透過太陽熱能來驅動的暖氣系統。

實驗小屋是未完成的建築物，長期以來不斷改變。每次來到別墅，奧圖都喜歡蓋不同圖案的新磚牆，也凸顯了他在建築方面的天賦才能。

奧圖透過眾多實驗建立起的個人建築世界觀，也體現在宗教建築上。他這輩子蓋了七間教會，被稱作教會建築界的大師。

1.2.3.4.5. 6.7

其中最知名的教會建築就是三十字架教堂。

我們需要教會，也需要跟大家碰面談事情的空間。

三十字架教堂（Church of the Three crosses）
芬蘭沃奧克森尼斯卡伊馬特拉，1956～1958

也有人稱它伊馬特拉教堂或沃奧克森尼斯卡教堂。
位於靠近俄羅斯邊境的城市伊馬特拉（Imatra），原本是一座度假城市，但在第二次世界大戰之後建造了很多工廠，現在成為一座工業城市，也因此有大量的勞工遷入伊馬特拉。宗教生活、社交生活的空間嚴重不足，但又無法蓋太多建築物來解決這些問題，奧圖認為必須將教堂蓋成一座多功能建築才能解決，於是便依照功能將空間細分。

讓人從遠方也能一眼認出低矮的教堂，便立起了高高的鐘塔。

「不講道的時候就可以打桌球。」奧圖這句玩笑話，最後因42公分厚的移動式牆面變成現實。每個空間都有截然不同的功能，蘊含了希望讓人們能夠自然在此相聚、碰面的用心。

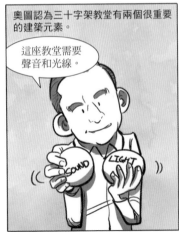

奧圖認為三十字架教堂有兩個很重要的建築元素。

這座教堂需要聲音和光線。

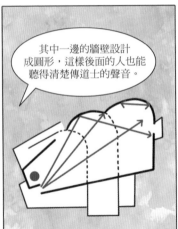

其中一邊的牆壁設計成圓形，這樣後面的人也能聽得清楚傳道士的聲音。

再加上教堂在芬蘭北部，很缺乏光線，所以要規劃好幾扇窗戶，讓光線能進到室內。

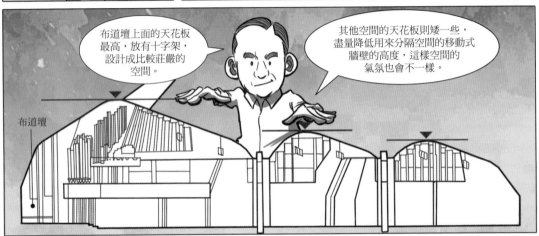

布道壇上面的天花板最高，放有十字架，設計成比較莊嚴的空間。

其他空間的天花板則矮一些，盡量降低用來分隔空間的移動式牆壁的高度，這樣空間的氣氛也會不一樣。

布道壇

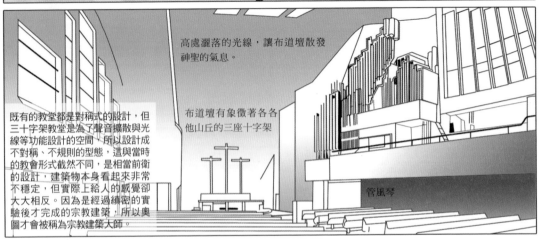

高處灑落的光線，讓布道壇散發神聖的氣息。

既有的教堂都是對稱式的設計，但三十字架教堂是為了聲音擴散與光線等功能設計的空間，所以設計成不對稱、不規則的型態，這與當時的教會形式截然不同，是相當前衛的設計，建築物本身看起來非常不穩定，但實際上給人的感覺卻大大相反。因為是經過縝密的實驗後才完成的宗教建築，所以奧圖才會被稱為宗教建築大師。

布道壇有象徵著各各他山丘的三座十字架

管風琴

運用芬蘭獨有的條件設計建築，使得奧圖成為獲得全世界認可的國民建築師，如今他也終於有了在首都赫爾辛基建造代表作的機會。

先生！不得了了！

?

那棟建築就是在全面改用歐元之前，印在芬蘭舊紙幣以及奧圖紀念郵票上的建築物——芬蘭地亞音樂廳。

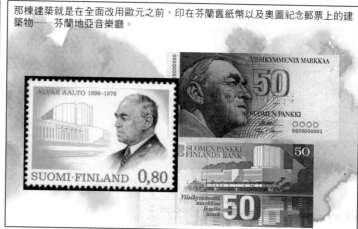

當時正值芬蘭自俄羅斯獨立的時候，赫爾辛基並沒有交響樂專用的音樂廳。

如果想有其他演出，就要趕快把行李搬一搬，大家快！

我們為什麼沒有專用演出場地？我們是代表國家的交響樂團也！

於是芬蘭決定成立赫爾辛基中央廣場再開發計畫，希望能在1961年首都赫爾辛基建立150週年那天，宣告國家進入全新的時代。

赫爾辛基是我們的首都，但實在是太落後了，不覺得這裡需要一些文化設施嗎？

舉例來說像是代表芬蘭的音樂廳之類的。

我們委託阿瓦·奧圖吧，可以用西貝流士的交響曲芬蘭地亞來為音樂廳取名，當然，這會是赫爾辛基交響樂團專用的音樂廳。

奧圖立刻把正在規劃的新都市企劃案交給赫爾辛基，成功拿到芬蘭地亞音樂廳的設計委託。

這是赫爾辛基新都市的計畫案。

既然如此，那就請您來設計芬蘭地亞音樂廳。

於是他建造了結合演奏廳和國際會議中心的芬蘭地亞音樂廳。

Good!

1971年12月2日下午7點15分，赫爾辛基愛樂樂團在約爾瑪‧帕努拉的指揮下，於芬蘭地亞音樂廳的啟用典禮上，演奏了西貝流士的〈芬蘭地亞〉以及芬蘭作曲家埃諾約哈尼‧勞塔瓦拉的〈大海的女兒〉。

芬蘭地亞音樂廳（Finlandia Hall）芬蘭赫爾辛基，1962～1971

是為紀念芬蘭獨立，在赫爾辛基中心建造的紀念性建築物，名字取自芬蘭出身的國際知名作曲家西貝流士所創作的〈芬蘭地亞〉。這棟建築物以赫爾辛基美麗的海岸線為背景，是一棟優雅又兼具實用性的現代建築，擁有舒適的空間規劃與完美的設備，是最適合舉辦國際會議與藝術演出的地點。芬蘭地亞音樂廳外型看上去像現代建築，但仔細觀察就能發現，這其實是一座融合了芬蘭的大自然，與傳統結合的建築物。國際會議廳的部分是於1970年設計，並於1973～1975年建造。

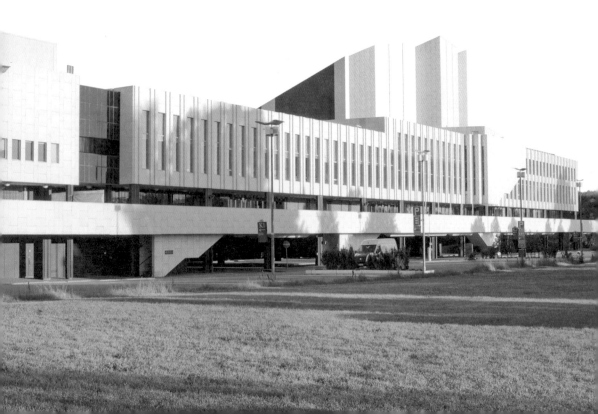

但這件受到舉國上下喜愛的作品，卻有一個問題，那就是完工兩年後，外牆花崗岩上頭那一薄薄的克拉拉大理石竟開始脫落。

咦？那是什麼？

欸，奧圖先生，音樂廳才蓋好兩年而已，怎麼外牆像用了廉價油漆一樣開始剝落啊？是不是施工不實啊？

不，才不是那樣，請你想想我們芬蘭的白楊樹皮！是不是時間一久就會自然脫落？我是以那個為靈感，刻意設計成那樣的，希望你能理解我的用心。

但這樣很不好看啊，我們要重新用花崗岩處理。

這個傻眼的消息令奧圖非常生氣。

這是侵害著作權！為什麼都不跟建築師商量，就決定要改用花崗岩？

赫爾辛基市長也為奧圖說話。

芬蘭地亞音樂廳是受保護的建築物，不能讓你任意施工、改變設計。

不過市議會完全不理睬他們，決定要更換為花崗岩。

赫爾辛基市區內有這麼危險的建築物，實在令人無法容忍，我們要施工。

等等！我會請國會討論！

市議會想無視建築師的用意，自行變更建築物的外觀，希望可以針對他們提出糾正。

最後國會決定，讓市議會以投票決定要不要施工。最後以反對12人對支持3人，決定繼續使用原來的克拉拉大理石。

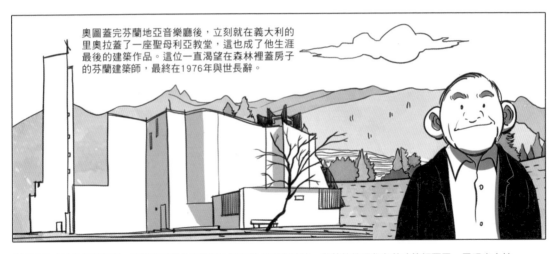

奧圖蓋完芬蘭地亞音樂廳後，立刻就在義大利的里奧拉蓋了一座聖母利亞教堂，這也成了他生涯最後的建築作品。這位一直渴望在森林裡蓋房子的芬蘭建築師，最終在1976年與世長辭。

奧圖透過感性的芬蘭情懷，建造實現讓大自然與人類和平共處的建築，與其他的現代主義建築師不同，展現出人性溫暖的一面。他也用自己新穎的價值觀，重新詮釋了容易令人感覺過度冷酷的功能主義建築。

若他不是出生在芬蘭，芬蘭的建築就會委託給其他國家的建築師，那或許我們就看不見充滿芬蘭特色的建築了。在看到當代沒有任何獨特之處，只是無差別大量生產的建築時，我們也該想想，或許能夠從奧圖的建築中找到不同的解答。

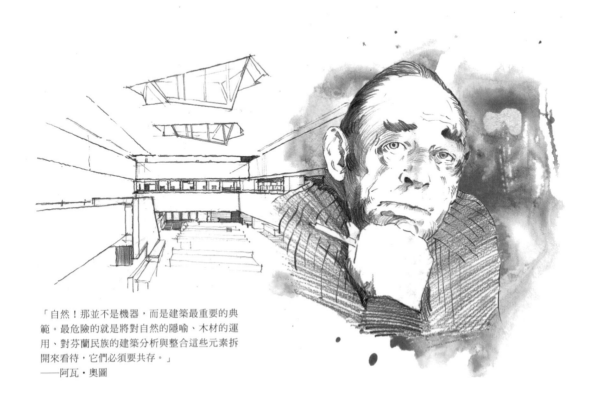

「自然！那並不是機器，而是建築最重要的典範。最危險的就是將對自然的隱喻、木材的運用、對芬蘭民族的建築分析與整合這些元素拆開來看待，它們必須要共存。」
──阿瓦・奧圖

1923 于韋斯屈萊開設事務所
1925 與愛諾·奧圖結婚
1927 將事務所遷移至土庫
1929 參加國際建築師協會（CIAM，法蘭克福）
1933 將事務所遷移至赫爾辛基

1935 與瑪麗·谷利克森（Maire Gullichsen）
 共同創立Artek家具公司
1937 推出湖泊花瓶（Savoy vase）
1938 於MoMA舉辦家具與建築展

1898 出生於芬蘭庫奧爾塔內
1916 于韋斯屈萊學校畢業
1918 受徵召加入芬蘭南北戰爭
1921 芬蘭赫爾辛基理工大學畢業後
 出發去旅行

1898 ——— **1923** ——— **1927** ————————— **1935**

1936～1939 芬蘭科特卡Ahlstrom Sunila製漿廠
1937～1939 芬蘭諾爾馬庫瑪麗亞別墅
1939 紐約博覽會芬蘭展覽館

1921～1923 芬蘭拉普阿考哈耶維爾教堂鐘塔
1924～1928 芬蘭阿拉耶維爾市立醫院
1926～1929 芬蘭于韋斯屈萊國防部大廈
1927～1928 芬蘭土庫芬蘭西南部農業合作社大廈

1927～1935 俄國維堡衛普里圖書館
1928～1929、1930 芬蘭土庫日報報社
1928～1933 芬蘭派米歐結核療養院
1931 芬蘭奧盧托皮拉造紙工廠
1931 克羅埃西亞薩格勒布中央大學醫院
1932 愛沙尼亞塔圖塔梅坎別墅
1934 瑞士蘇黎世科爾索劇院餐廳裝潢

1957　獲頒英國皇家建築師協會金牌
1963　獲頒美國建築師協會金牌
1963～1968　擔任芬蘭科學院（Suomen Akatemia）會長

1940　獲聘為MIT教授
1949　愛諾‧奧圖逝世
1952　與建築師艾莎‧奧圖再婚

1976　阿瓦‧奧圖逝世

1940　　　　　　　　**1953**　　**1957**　　　　**1962**　　**1976**

1953　芬蘭穆拉札羅實驗小屋
1956～1958　法國巴佐謝卡雷住宅
1956～1958　芬蘭伊馬特拉三十字架教堂
1957～1967　芬蘭塞伊奈約基城市中心
1958～1972　丹麥奧爾堡現代藝術博物館
1959～1962　德國沃爾夫斯堡交流中心
1959～1962　德國沃爾夫斯堡聖靈教會
1959～1962　芬蘭赫爾辛基斯道拉恩所總公司
1961～1969　芬蘭赫爾辛基學術書店
1962　德國不萊梅高層公寓
1964～1965　美國紐約國際教育協會
1965　芬蘭羅瓦涅米拉普蘭區圖書館

1947～1948　美國劍橋麻省理工學院烘焙坊
1949～1966　芬蘭艾斯博赫爾辛基理工大學
1949～1952　芬蘭賽於奈察洛市政廳
1950～1957　芬蘭赫爾辛基芬蘭國民年金協會辦公大樓
1951～1971　芬蘭於韋斯屈萊大學校園建築物
1952～1958　芬蘭赫爾辛基文化之家

1962～1971　芬蘭赫爾辛基芬蘭地亞音樂廳
1963～1968　德國沃爾夫斯堡德特梅羅教堂
1963～1965　瑞典烏普薩拉V-Dala Nation大樓
1967～1970　美國塞勒姆艾比天使山圖書館
1973　芬蘭阿瓦‧奧圖博物館
1975～1980　義大利里奧拉聖母教堂
1959～1988　德國埃森歌劇院

181

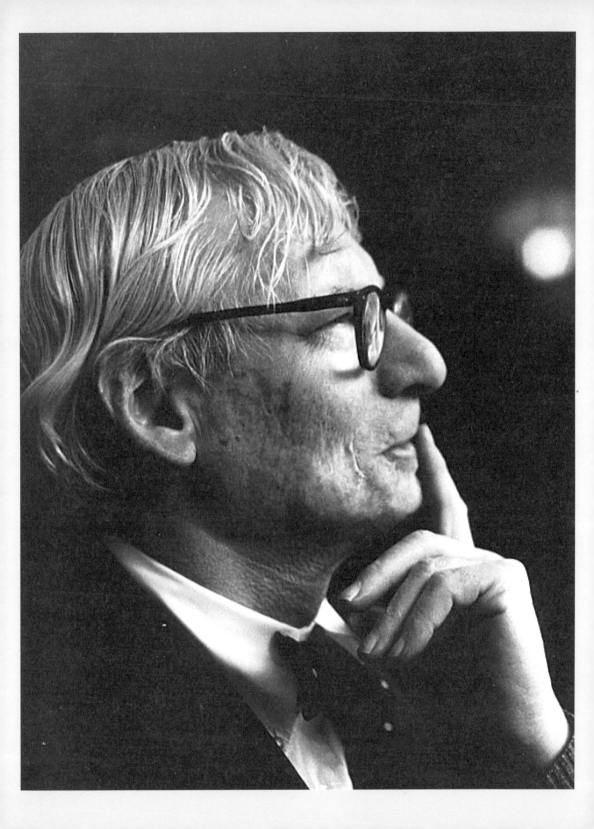

Louis Kahn

路易斯・康

1901~1974

「在光照到牆上之前，沒有人會察覺到它。」
雖被華麗的煙火毀了臉孔，
卻仍不斷探詢建築的本質，
從黑暗走進光明，
代表沉默與光芒的建築師。

天啊，好急！
想上廁所！

咦？這是什麼？

踢～

天啊！有……
有人死掉了！

護照上的資料都被
塗掉了，看來應該是無家
可歸的露宿者，因為太冷
才躲進來，結果不幸
過世了吧。

POLICE LINE DO NOT CROSS

既然不知道他的身分，
那先放在遺體寄存處，
應該會有人來找吧？

結果幾天之後……

怎麼都沒有人來找呢？
這具遺體很快就要
處理掉了……

我確認
他的身分了，
他是建築師
路易斯·康！

什麼？路易斯·康？
快跟他的家人聯絡，
快打電話給報社！

Yes,
Sir!

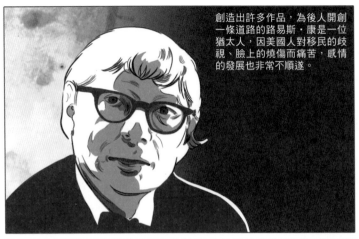

創造出許多作品，為後人開創一條道路的路易斯·康是一位猶太人，因美國人對移民的歧視、臉上的燒傷而痛苦，感情的發展也非常不順遂。

雖然人生中充滿各式各樣的痛苦，但他在自己的建築作品前非常謙虛，我們就來看看他的故事。

路易斯·康1901年出生於愛沙尼亞的貧窮猶太家庭，就連出生的日期都無法確定。

我們得搬家，之後再報戶口吧。

為什麼要一直搬家？

路易斯·康的父親不想被徵召去打仗，所以足足搬了17次家。

如果想躲避戰爭，我們就得去美國，快點打包行李。

如此混亂不堪的幼年，彷彿預告了未來他的人生會非常險峻。

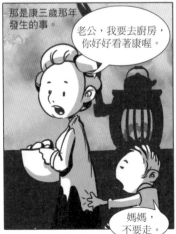

那是康三歲那年發生的事。

老公，我要去廚房，你好好看著康喔。

媽媽，不要走。

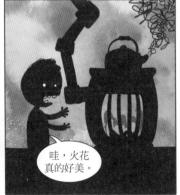

就在他母親短暫走開的時候，年幼的康被火爐的火光給吸引。

哇，火花真的好美。

這時他還不知道，美麗的火花對他來說有多麼危險。

啊啊啊啊啊！

185

於是康不幸地全身燒傷。

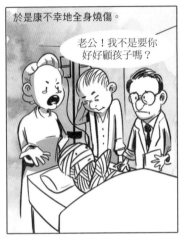

老公！我不是要你好好顧孩子嗎？

他臉上留下了巨大的燒傷痕跡。

嗚嗚，我的臉。

這起事故讓康變得更加內向，當時社會對猶太人不友善的視線，也使他更被孤立。

他的臉怎麼了？而且他還是個猶太人。

不過他還是很愛火光之類的光芒，經常自己一個人研究著光線，獨自陷入思考中。

我想用這光線做點什麼。

不要碰我，你會受傷。

受到花窗玻璃藝術工匠的父親影響，康開始在藝術方面展現才能。

Ding Ding

我還是有比別人厲害的地方，那就是我很會畫畫，也很會彈風琴。

而後康考進了知名的賓州大學，學習法國美術學院*的藝術風格。

* 法國美術學院：法國大革命之後建立的國立高等美術學校，保留精雕細琢的羅馬與希臘傳統建築技法，並將其教導給未來的建築師。美國的法國美術學院樣式建築包括波士頓圖書館、紐約公立圖書館等。

當時康靠著演奏風琴打工，努力賺取生活費。

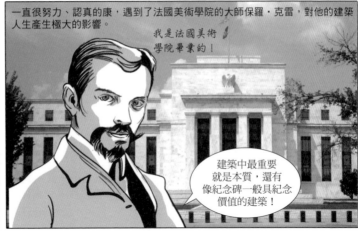

一直很努力、認真的康，遇到了法國美術學院的大師保羅‧克雷，對他的建築人生產生極大的影響。

我是法國美術學院畢業的！

建築中最重要就是本質，還有像紀念碑一般具紀念價值的建築！

康畢業之後也曾去歐洲旅行努力累積經驗，回來之後就到保羅‧克雷的事務所工作，但沒多久便辭職了。

我不太適合這個地方。

慢走，一定要記得你的本質。

接著他在1930年與埃絲特結婚。

Will you Marry me?

康籌辦了建築研究會（ARG），認真地研究建築，過著沒有太過離經叛道的平凡人生。

某天，康在研究建築的時候，感覺到自己的建築無法跳脫傳統形式。

救救我！！

OLD STYLE

他明白自己必須像勒‧柯比意和密斯‧凡德羅那樣，改變自己的建築方向。

你真的能跟上我們嗎？

勒‧柯比意

密斯‧凡德羅

救救我！

康開始朝現代主義跨出第一步，開了自己的事務所。

路易斯‧康

MODERN

1950年代的藝術完全被抽象畫所掌控，幾何形式的抽象畫也帶給康很大的影響。

> 約瑟夫·亞伯斯的畫總是可以給我很多靈感。

於是他讓研究複雜幾何型態的建築師安·格里斯沃爾德·婷（Anne Griswold Tyng）加入事務所。

安·婷的建築大量利用幾何學中的三角形，這令康印象深刻。

> 請告訴我有關三角形的知識。

> 三角形可以創造出無窮無盡的東西。

接著康便與安一起進行耶魯大學美術館的建築設計工作，這棟建築物到處都能看見三角形。

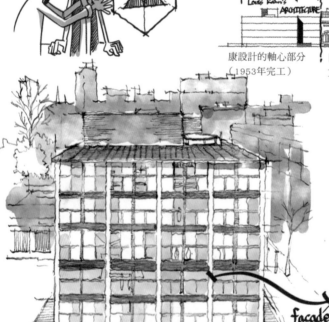

> 拿掉古典主義的細節，留下古代遺跡的抽象輪廓。

康設計的軸心部分（1953年完工）

目前的美術館，介於新哥德式建築與義大利文藝復興建築之間（1928年完工）。

耶魯大學美術館
（Yale University Art Gallery）
美國紐哈芬市，1953

端正的六面體，表面全是採用玻璃材質的幕牆。

facade

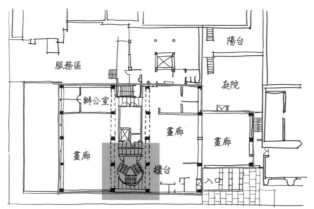

三角形的樓梯間天花板上有個開口，
讓光線能夠進入內部。

拆除擋住通風管等設備的天花板，並以三角形的混凝土結構取代，
以具體的型態表現力學的原理。

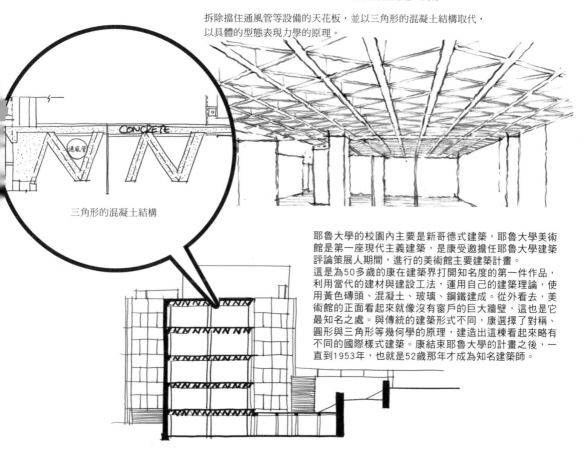

三角形的混凝土結構

耶魯大學的校園內主要是新哥德式建築，耶魯大學美術館是第一座現代主義建築，是康受邀擔任耶魯大學建築評論策展人期間，進行的美術館主要建築計畫。
這是為50多歲的康在建築界打開知名度的第一件作品，利用當代的建材與建設工法，運用自己的建築理論，使用黃色磚頭、混凝土、玻璃、鋼鐵建成。從外看去，美術館的正面看起來就像沒有窗戶的巨大牆壁，這也是它最知名之處。與傳統的建築形式不同，康選擇了對稱、圓形與三角形等幾何學的原理，建造出這棟看起來略有不同的國際樣式建築。康結束耶魯大學的計畫之後，一直到1953年，也就是52歲那年才成為知名建築師。

於是建築的本質開始成為人們的需求與渴望。

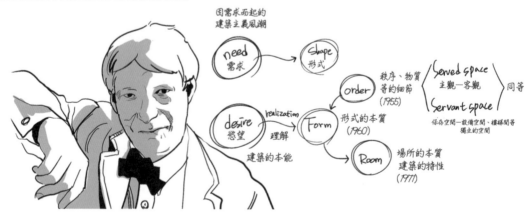

想要成為什麼
What it wants to be
該怎麼實現
How it was done

我想成為
龍宮

我想要
變成橋

滾啦
海綿寶寶

我想要
當拱門

當人們開始思考想從建築物中獲得什麼的時候⋯⋯

在思考建築的本質之前，便會開始煩惱社會的本質為何，而人就是社會的中心。

ESSENCE of Society

就是這個時候，我了解到人的希望，是來自於建築與空間的型態。

POP!

POP!

閱覽室
辦公空間
休息空間
延伸
陽台
房間

就這樣，路易斯・康完美地學習跟建築有關的一切，所以很晚才進入建築界。

ROOM

ESSENCE

耶魯大學的美術館，可說是康跟安．婷一起完成的建築。

在這裡放個三角形怎麼樣～嗯？好嗎？

兩人透過建築上的交流，充分感受到彼此的魅力，也漸漸對對方產生愛意，即便身邊的人都不看好兩人，但在耶魯大學的計畫結束後……

安．婷懷了康的孩子。

安．婷為了躲避世人的目光，逃到了羅馬。

你過得好嗎？

一年後生下了女兒亞歷山德拉，康便在未離婚的狀態下，與安．婷維持著這段不倫的關係。

但1958年，康與安．婷之間又出現了第三個女人，她就是造景師哈麗特．派特森。

Grrrr

康也和哈麗特發展出不倫的關係，甚至還有了孩子。

你自己看著辦吧，我不知道這件事。

康跟這三個女人各生了一個孩子，卻也對這些孩子不聞不問。

同時維持著與三個女人的關係，還能夠相安無事的康，雖然在建築界受到尊敬，卻也是個不負責任的渣男。

真受不了。

嘖嘖。

路易斯·康在接受美國著名免疫學家喬納斯·沙克博士的建築委託之後，再一次獲得世界的關注。

這件委託案的背景是這樣的，沙克博士因為無法專心在研究上而感到十分難過，所以便出發去旅行。

我需要新的空間給我的刺激，總之我要先去旅行！

在旅行的過程中，沙克在義大利寬敞高大的古老教堂中，突然靈光一現。

我可以用甲醛來抑制小兒麻痺的病毒！

他認為空間和想法之間肯定有明確的關係，便決定要為自己打造一個新的工作空間。

天花板要高才能激發出有創意的想法，天花板跟創意肯定有絕對的關係。

於是沙克博士回到美國後，便立刻委託康進行建案。

要像修道院那樣是適合思考的空間，能讓畢卡索來看都受到感動，還要結合科學和人文學，大概就是這種感覺……

天花板高度要三公尺，因為天花板夠高才會產生足夠的創意。

空的美學！就像紀念碑一樣！

3M

康又再一次陷入思考，探究起研究所這類建築的本質究竟為何。

人究竟想從研究所這種建築中獲得什麼呢？

研究所的本質

研究室是必須要專注的地方，所以必須排除一切讓人心神不寧的元素。

唉唷算了！就用聖方濟各聖殿當成沙克研究所的範本吧。

癱軟

193

康在很久以前，就曾經受到聖方濟各聖殿所感動，所以也同意沙克博士的想法。

沙克博士
跟我有相似
的地方呢。

於是康自信滿滿地提出第一版設計案。

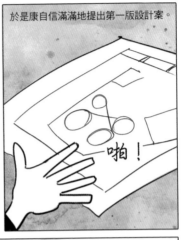

啪！

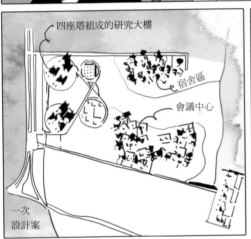

四座塔組成的研究大樓

宿舍區

會議中心

一次
設計案

研究所分成實驗室、宿舍、會議中心等三區，由四座塔組成的研究區，是四座高度較矮的建築物並排形成。

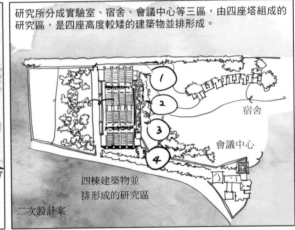

宿舍

會議中心

四棟建築物並
排形成的研究區

二次設計案

嗯，沙克說得沒錯，用一個庭院將整個空間整合連結在一起，會使空間更有意義。

康同意沙克博士的提議，設計了一個共用的庭院，並種植了一整排的白楊樹。

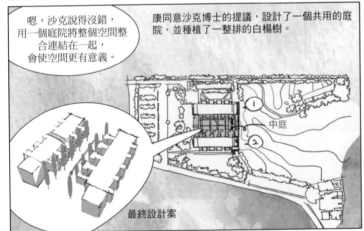

中庭

最終設計案

康在兩排白楊樹中間規劃了一條溪流，但當他帶著這份設計草案去找博士的時候，卻獲得意外的結果。

哦，路易斯！樹為什麼
擋住建築物了呢？
直接設計一個混凝土庭園
我覺得更好！

康為了探究研究所的本質，便將沉默與光線融入建築中。他在空蕩蕩的中庭與建築物裡加入光線的元素，用設計具體呈現了沙克所說的科學與人文學的結合。

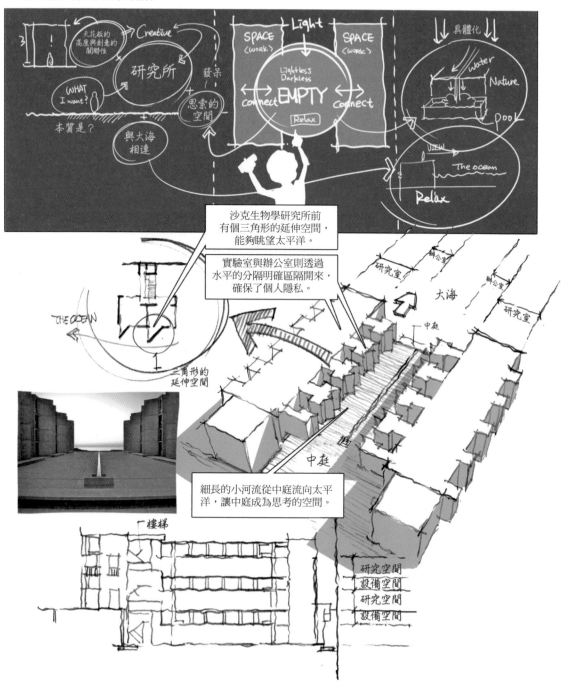

沙克生物學研究所前有個三角形的延伸空間，能夠眺望太平洋。

實驗室與辦公室則透過水平的分隔明確區隔開來，確保了個人隱私。

細長的小河流從中庭流向太平洋，讓中庭成為思考的空間。

沙克生物研究中心（Salk institute for Biological Studies）
美國加州，1959～1965

這座沙克生物研究中心，以全世界第一個開發出小兒麻痺
疫苗的喬納斯・沙克博士命名，共孕育出五位諾貝爾獎得
主。研究中心內完全沒有任何一棵樹木，全是以大理石建
造，但建築以外的東西則全部被自然所圍繞。所有研究室
都能夠朝南眺望廣大的太平洋。

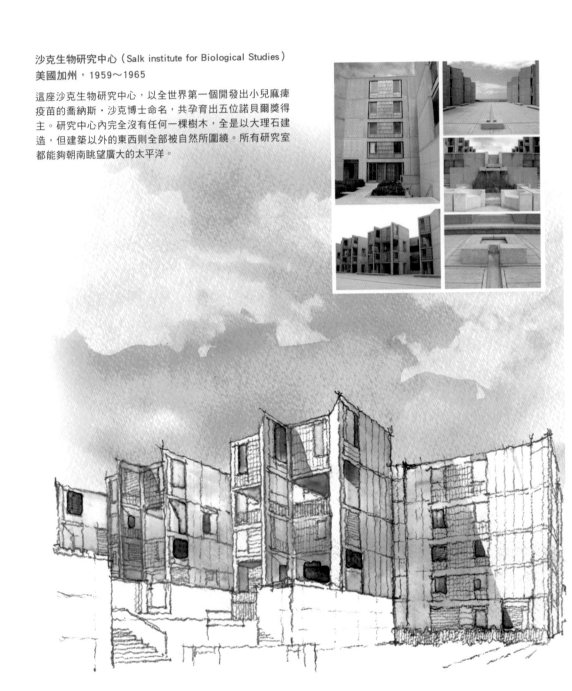

2008年8月美國明尼蘇達大學發表人類創意與天花板高度之間的關聯性，這篇研究刊登在《消費者行為期刊》這本雜誌當中。

根據實驗結果，在所有實驗組當中，走進天花板高度3,000公釐的房間的人，能夠最快解開問題。

3,000mm
2,700mm
2,400mm

因為天花板很高，所以沙克研究所才會出了五位諾貝爾獎得主，從這點來看，沙克的話其實也是有道理的。

FIVE NOBEL PRIZES

後來康又開始為學校設計建築。

好久沒回去學校了，回去看看吧。

他為美國知名的市立高中菲利浦斯艾克斯特學院建造圖書館，這所學校同時也是小說《達文西密碼》的作者丹·布朗、臉書創辦人馬克·祖克柏曾經就讀的高中。

我是知名高中畢業的，當然是引以為傲。

跟菲利浦斯艾克斯特學院相比，在哈佛讀書還簡單多了呢。

路易斯·康又開始思考，圖書館該設計成什麼型態，才能夠滿足圖書館的本質。

圖書館是讓管理員陳列書籍、翻開他們挑選的頁數，用來吸引讀者的地方。

進來吧！

圖書館的目的並不是用來放書，而是必須讓學生進去讀書。

「拿著書的人會追隨『光線』，圖書館就是這麼開始的。」

ROOM
=
Light + Space +Structure

「房間」是獨立的空間，
也是光線充足的空間，
是建築的開始，
也是心的場所。

光線、空間、結構都必須完美，這樣才能夠形成一個房間。

康所說的房間分為單位房間與有中心空間的房間，而他認為這座圖書館，應該採用的是有中心空間且有迴廊的房間設計。

我選它！

單位房間　　有中心空間的房間
（同心圓結構）

1. 交流＝建築的韻律

2. 循環的結構

結合英國
中世紀圖書館的
迴廊設計

3. 光線的三階段構造

ATRIUM：象徵空間、服務、討論、意見
LIBRARY：與光線隔絕的空間，用來存放書籍
CARREL：與光線接觸的空間，用於閱覽

將圖書館一樓的四個角切開，讓使用者能夠自由地從四方進出。

進入圖書館後立刻進入迴廊式的閱覽空間，無論從哪裡都能走到中央。

然後透過能透光的窗戶引導讀者，讓讀者自然聚集在可以讀書的空間。

巨大的房間外，被四面紅磚堆砌而成的牆所圍繞，四個角落則變成出入口，只要走進室內就能立刻掌握整個空間的結構。

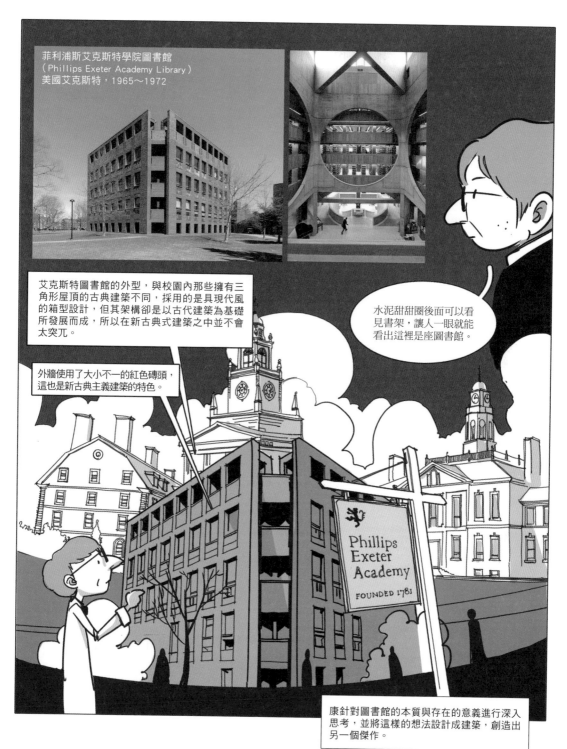

菲利浦斯艾克斯特學院圖書館
（Phillips Exeter Academy Library）
美國艾克斯特，1965～1972

艾克斯特圖書館的外型，與校園內那些擁有三
角形屋頂的古典建築不同，採用的是具現代風
的箱型設計，但其架構卻是以古代建築為基礎
所發展而成，所以在新古典式建築之中並不會
太突兀。

水泥甜甜圈後面可以看
見書架，讓人一眼就能
看出這裡是座圖書館。

外牆使用了大小不一的紅色磚頭，
這也是新古典主義建築的特色。

康針對圖書館的本質與存在的意義進行深入
思考，並將這樣的想法設計成建築，創造出
另一個傑作。

康對建築本質的思考延續到了美術館。

這促使他在藝術品蒐藏家金貝爾夫婦的委託之下，設計出位於美國德州的金貝爾美術館，並憑藉著這座美術館，獲得包括AIA金獎在內的眾多獎項。

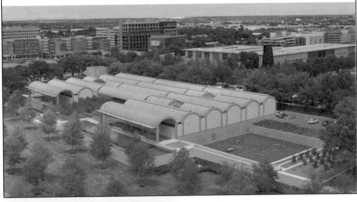

過去一直將眾多藝術品展示在沃斯堡美術館的金貝爾夫婦，決定建造一座屬於他們的美術館。

為了讓參觀者能夠更清楚地欣賞畫作，康非常強調讓光線進入住宅當中的「房間」概念。

這些藝術品越來越多，但卻沒地方放。

去找路易斯‧康來！

ROOM

嗯……先設計兩個樓梯間之後，再重複規劃多個長方形的單位，試著把它們堆疊起來……

先把單位空間以橫向三個、縱向六個的方式拼起來，然後再向後拿掉一個單位空間，左右兩邊往前各增加一個單位空間，這樣就會自然形成一個庭院了。

金貝爾美術館（Kimbell Art Museum）美國沃斯堡，1966～1972

建造金貝爾美術館時媒體紛紛報導：「建築師路易斯・康正在沃斯堡蓋美術館，那看起來就像一座牧場。」
雖然媒體是把看到的東西報導出來，
還批評那應該會是最糟的美術館，
但美術館落成之後，
卻獲評為史上最佳的美術館，原因在於
康利用自然光解決美術館室內亮度的問題。

光線透過拱頂上的天花板進入室內，再透過鋁板反射擴散開來，達到平均照亮整個室內空間的效果。也因為這樣的光線，得以完成結構、空間、亮度完全一致的多個房間。

為了美術館的亮度，康採用了古典主義的拱頂結構，讓自然光能夠進入室內。

接合處　　Barrel vault

Glass　Light
Lead roof
Concrete
Glass
Glass
Concrete
travertine
Light Reflection

運用了房間的概念，讓16個拱頂並排在一起。

拱頂造型的天花板長約47公尺，寬約6.7公尺。

為了不擋住市區的光線而將高度限制在12公尺以下，刻意採用低矮的設計，與其他朝垂直方向發展的美術館做出區隔。

還有另外一座美術館也完美呈現了康所提出的房間概念。

那就是在耶魯大學美術館旁邊的英國藝術中心,這是美國企業家保羅·梅隆為了捐贈個人蒐藏所蓋的空間。

除了美術館之外,保羅·梅隆還希望康幫忙設計圖書館、辦公室以及其他的商業設施。

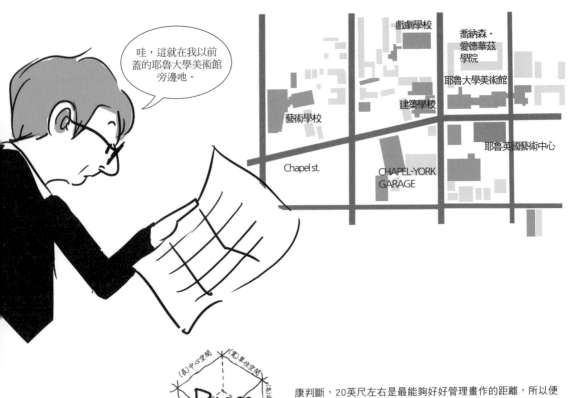

哇,這就在我以前蓋的耶魯大學美術館旁邊吔。

康判斷,20英尺左右是最能夠好好管理畫作的距離,所以便設計出長寬皆為6公尺的房間(20英尺約等於6公尺)。

他以這些長寬皆為6公尺的房間為單位，將單位空間以橫向6個、縱向10個的方式拼起來，設計出一棟共有60個房間的四層樓建築，並將每一個單位空間與中心空間的房間連結在一起，形成另外一個全新的空間。然後將圍繞著兩個中庭的所有房間，以同心圓的方式排列，讓光線以房間為單位分段，打造出光線與空間最適當的房間。此外，為了讓這棟建築具備複合式功能，他規劃低樓層為商業設施，高樓層則為藝術中心，利用垂直的分層將功能區隔開來。

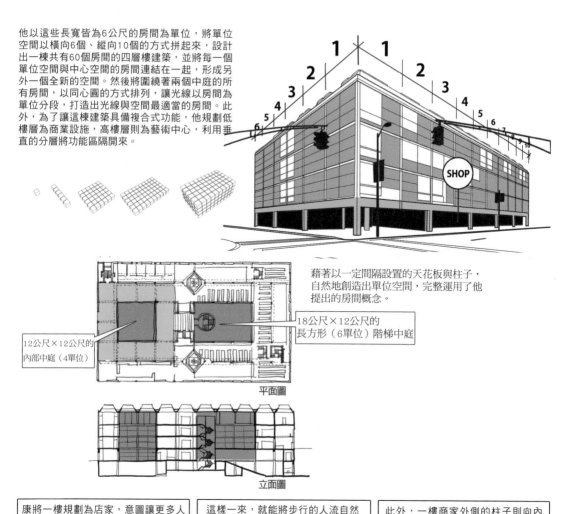

藉著以一定間隔設置的天花板與柱子，自然地創造出單位空間，完整運用了他提出的房間概念。

18公尺×12公尺的長方形（6單位）階梯中庭

12公尺×12公尺的內部中庭（4單位）

平面圖

立面圖

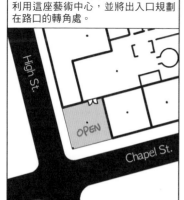

康將一樓規劃為店家，意圖讓更多人利用這座藝術中心，並將出入口規劃在路口的轉角處。

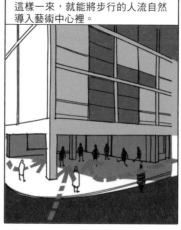

這樣一來，就能將步行的人流自然導入藝術中心裡。

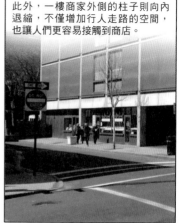

此外，一樓商家外側的柱子則向內退縮，不僅增加行人走路的空間，也讓人們更容易接觸到商店。

203

耶魯大學英國藝術中心（Yale Center for British Art）美國紐哈芬，1969～1974

耶魯英國藝術中心就位在20年前康所建造的耶魯大學美術館對面，館藏的藝術品與建造費用皆由美國石油大亨保羅・梅隆捐贈。康希望民眾能在充滿自然光的雅緻房間裡欣賞美術品，便設計了兩個大大的屋頂，讓光線能夠進入每個房間裡，營造出各種不同的氛圍。耶魯英國藝術中心是在康逝世之後，由梅爾（Meyers）與佩拉奇雅（Pellecchia）接手完成。

利用彎曲金屬與壓克力設計而成的屋頂

圓形的樓梯間

將巨大的圓形樓梯間規劃在中庭的正中央，成為藝術中心的特色。

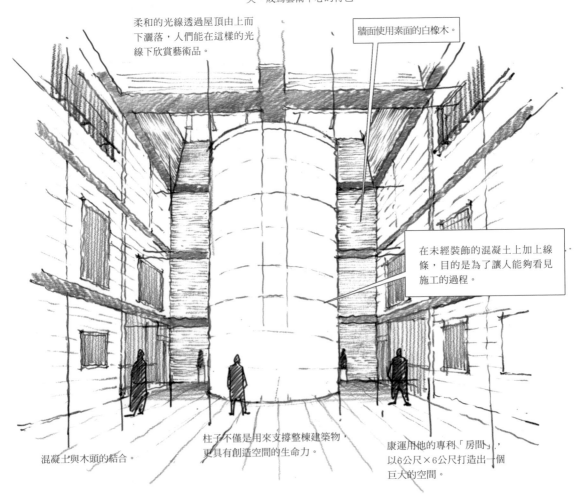

柔和的光線透過屋頂由上而下灑落，人們能在這樣的光線下欣賞藝術品。

牆面使用素面的白橡木。

在未經裝飾的混凝土上加上線條，目的是為了讓人能夠看見施工的過程。

混凝土與木頭的結合。

柱子不僅是用來支撐整棟建築物，更具有創造空間的生命力。

康運用他的專利「房間」，以6公尺×6公尺打造出一個巨大的空間。

1947年，印度脫離英國殖民獨立的同時，穆斯林居住區巴基斯坦也從印度分離獨立出來。

INDIA

Muslim

獨立！

巴基斯坦的領土散落在印度的東西兩側，權力都集中在西巴基斯坦，這也引起東巴基斯坦的不滿。

EAST

WEST

接著在1959年，巴基斯坦決定要在西巴基斯坦的旁遮普地區蓋國會大樓。

拜託……

國會大樓就是民主議事的根基！

巴基斯坦政府雖然委託康來建造國會大樓，但預算卻不夠。

我們一定會付錢的，拜託……

康當時也陷入財政困難，便接下了這個委託，於是後現代主義時期的傑作——國民議會大廈才有機會誕生在這個世界上。

OK！

破產通知

康很煩惱，不知道該怎麼蓋國會大廈。

啊，頭好痛……

某天，康突然想通了一件事，也為此從床上跌了下來。巴基斯坦是穆斯林國家，國家除了政治之外也相當重視宗教，所以他認為國會大廈必須象徵司法、行政、宗教合而為一的民主基礎。

沒錯，法院、議會、宗教都必須要同時存在於國會大廈中，集合是最重要的！

議會

相互作用 相互作用

集合

法院 清真寺

相互作用

跌

因為沒有建築設備，必須全部靠人力執行！我的頭好痛……

再考慮到地區的特性……

那裡是亞熱帶氣候，每到雨季就會淹水，為了因應淹水問題，應該要設計一個人工湖，然後把國會大廈蓋在上面。

GROUND LAKE GROUND

205

但東巴基斯坦政府希望將國會大廈打造成像童話中的建築，這樣他們可以更輕易地支配西巴基斯坦。

我會設計得像是一座巨大的城浮在水面上。

好啊，請蓋得像童話裡的建築，這樣國民會對國會抱持著幻想，我們統治起來也比較容易，嘿嘿……

童話 → 象徵

1962年，康完成了第一版國會大廈設計草案。

1964年開始施工，他將國會大廈建築用地大致分成三個區域，本館則分成九個區域。

presidential plaza

The Main Plaza

South Plaza

他設計許多同心圓型態的房間，並讓人能透過步道走進主要空間。

入口大廳

辦公室

辦公室

長官休息室

議事場

餐廳

辦公室

辦公室

澡堂

祈禱室

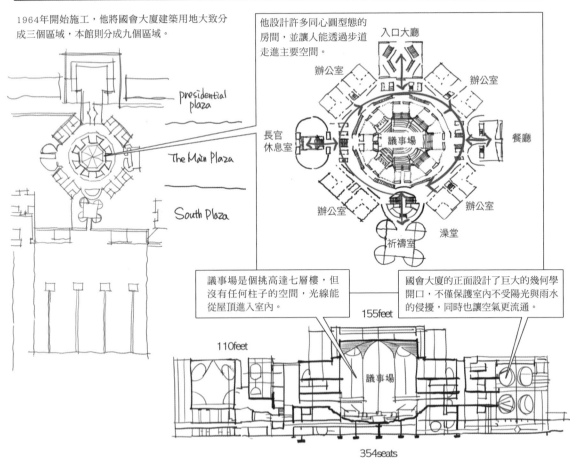

議事場是個挑高達七層樓，但沒有任何柱子的空間，光線能從屋頂進入室內。

國會大廈的正面設計了巨大的幾何學開口，不僅保護室內不受陽光與雨水的侵擾，同時也讓空氣更流通。

155feet

110feet

議事場

354seats

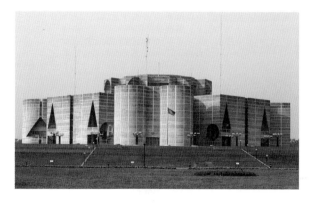

孟加拉國民議會大廈
（National Assembly of Bangladesh）
孟加拉達卡，1962～1983

宛如巴別塔底座一般，穩穩地坐落在水面上的巨大水泥建築物。由於東巴基斯坦從巴基斯坦獨立之後建立了孟加拉，所以目前是孟加拉的國民議會大廈。

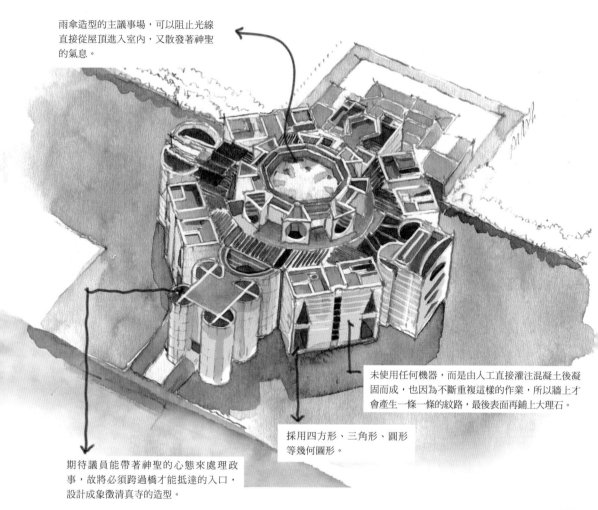

雨傘造型的主議事場，可以阻止光線直接從屋頂進入室內，又散發著神聖的氣息。

未使用任何機器，而是由人工直接灌注混凝土後凝固而成，也因為不斷重複這樣的作業，所以牆上才會產生一條一條的紋路，最後表面再鋪上大理石。

採用四方形、三角形、圓形等幾何圖形。

期待議員能帶著神聖的心態來處理政事，故將必須跨過橋才能抵達的入口，設計成象徵清真寺的造型。

過去一直被打壓的東巴基斯坦，在議會民主主義的大選當中獲得壓倒性的得票數，趕走西巴基斯坦，成功逆轉戰情。

1971年展開一場獨立戰爭，最後建立了孟加拉這個新國家。

獨立！

國會大廈的施工也自然暫時中斷，但康還是很忙。

我很忙，別跟我說話。

DO NOT DISTURB

這時期的康，一口氣獲得美國建築師協會金獎、美國建築師協會全國金獎、英國皇家建築師協會金獎，金貝爾美術館（1972）、艾克斯特圖書館（1972）也都在這時啟用，同時還有記錄了康個人成就的書籍發行、康的建築回顧展等等，他的70歲前半證明了路易斯．康是世界上最偉大的建築師之一。

THE GREATEST ARCHITECT I'm The Best LOUIS KAHN

國會大廈施工中斷三年後，1974年孟加拉國民議會大廈在沒有變更任何設計的情況下重新開工，並於1983年完工。

START!

康往返於歐洲、亞洲等地，以70歲高齡之姿活躍於建築界。

但可能是太過勉強自己了，康的心臟越來越差，身邊的人也都開始擔心他的狀況。

最後康因為壓力過大而離開印度，健康也急速惡化。

最後他就因心臟麻痺，倒在紐約賓州車站的廁所裡，當時他73歲。

雖然康離開了這個世界，但他在建築上的影響力與普及力卻無遠弗屆。他去世之後，各國藉著頒發獎章紀念他的功績。

1977年賓州藝術學院Furness獎（死後獲頒）

1979年以耶魯大學美術館獲得美國建築師協會25週年獎

1989年以孟加拉謝爾邦格拉納國民議會大廈獲得阿卡汗建築獎

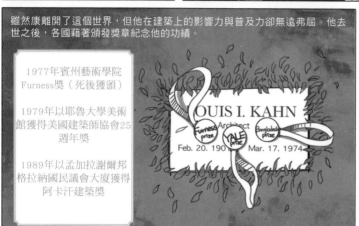

路易斯・康生前一直把所有的女人和孩子藏得很好。

但在他的葬禮上，包括孩子在內的所有人都碰到面，他隱藏多年的祕密也公諸於世

康過世一段時間之後，他的兒子薩尼・康（Nathaniel Kahn）為了找尋個人認同，而開始研究爸爸的複雜人際關係。

透過爸爸朋友的證詞，他一步一步更靠近自己的父親……

四大自由公園

（Franklin D. Roosevelt Four Freedoms Park）美國紐約，1972～1974（設計），2010～2012（建造）

在他探尋的道路上出現了一個新的設施，也就是康真正的遺作，紐約的富蘭克林‧D‧羅斯福四大自由公園，這座公園在設計後40年才真正建造完成。

過去曼哈頓和皇后區之間的河上，有一座蓋有精神病院、天花專門醫院和監獄的島，人們也稱它為布萊克威爾島（Blackwell Island），另外也有人用比較具正面意義的名字——福利島（Welfare Island）來稱呼它。

紐約市希望在那裡蓋羅斯福紀念館，徹底改造整座島，便於1972年委託路易斯·康設計，同時也將島名改為羅斯福島。

> 拜託你了。

> 這個想法很棒，我們試試看。

但隨著州長洛克斐勒與其他贊助者卸任，改造這座島的計畫也無疾而終，紐約市破產之前，那座島甚至變成貧民區。

咻～

就這樣過了40年，一直到進入21世紀，這個計畫才重新展開，康於1973年完成的設計稿才終於付諸實行。

富蘭克林·羅斯福頭像

步道

前院

庭園

入口

房間

1973年，路易斯·康在普瑞特藝術學院（Pratt Institute）的演講上曾經這麼說過：

> 我認為這座公園必須要有房間和庭園，因為這就是我所擁有的一切。我為什麼想要房間和庭園呢？因為房間是建築的開端，房間並不只是建築，而是會自行擴張的存在。

接著他便於1974年被人發現於賓州車站身亡，當時他手上拿著的，正是這座公園的設計圖。

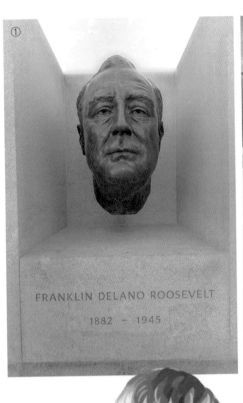

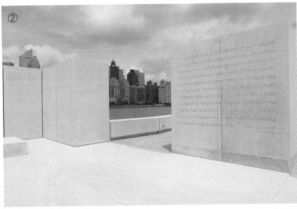

FRANKLIN DELANO ROOSEVELT

1882 – 1945

① 羅斯福的頭像
② 寫有解釋四大自由的句子的石頭
③ 階梯上刻有捐贈四大自由公園的個人或團體的名字

路易斯‧康認為建築的理由和目的必須非常明確，所以也認為提出問題幫忙釐清本質十分重要。他所建造的建築彷彿有生命一般，充滿自信地展現個人的存在，或許都是因為他所提出的疑問所致。

「疑問能夠滲入我們的世界與生命中的每個角落，疑問占據了生命的絕大部分，若你停止提問，那你的生命也將停滯。」

1929　於保羅・菲利浦・克雷建築事務所工作
1930　與埃絲特（Esther Israeli）結婚。
1931　發行《費城T廣場俱樂部雜誌》
1932～1934　與多明尼克・貝南格（Dominique Berninger）共同創立建築研究團體（ARG）
1945　參加美國國際現代建築協會（CIAM）總會
1942～1947　與奧斯卡・斯托羅諾夫（Oscar Stonorov）開設建築事務所
1945　與安・婷（Anne Tyng）合作
1947　成為美國國際現代建築協會會長
1947～1957　擔任耶魯大學建築學系教授

1901　出生於愛沙尼亞
1904　三歲被火爐燙傷造成臉部嚴重燒傷
1906　躲避日俄戰爭全家移居美國
1914　取得美國公民權
1915　全家改姓為康
1919～1920　進入費城中央高中就讀
1924　於賓州大學取得建築學學位
1928　歐洲旅行

1950　活躍於羅馬美國學院（American Academy in Rome）
1951　前往羅馬、埃及、希臘旅行
1952　安・婷懷孕，前往羅馬躲避
1953　榮獲美國建築師協會獎（AIA）
1958　康遇見他的第三個女人哈麗特・派特森（Harriet Pattison）
1961～1967　於普林斯頓大學建築學系任教
1962　哈麗特・派特森生下一個兒子
1964　榮獲法蘭克・布朗獎章

1901　　**1929**　**1935**　　　　**1950**

1935～1937　美國海茨敦低地家園合作開發
1940～1942　美國埃斯金公園傑西・奧瑟夫婦之家
1947～1949　美國康斯霍肯菲利浦・Q・羅素之家

1951～1953　美國紐哈芬市耶魯大學藝術藝廊
1948～1954　美國紐澤西猶太人社區中心
1955～1956　美國墨爾本沃頓・埃舍里克工作室（主建築）
1957～1960　美國費城賓州大學理查斯醫學研究所
1957～1962　美國紐澤西弗雷德・克萊佛之家
1959～1961　美國費城瑪格麗特・埃舍里克之家
1958～1962　美國格林斯堡論壇論評報出版公司大樓
1959～1965　美國拉霍亞沙克生物研究中心
1959～1969　美國羅徹斯特第一統一教會
1960～1965　美國布林莫爾愛德蒙霍爾宿舍
1960～1967　美國哈特波羅諾曼・費雪之家
1962～1974　印度阿默達巴德印度管理研究所

1966　紐約現代美術館舉辦康回顧展
1969　瑞士聯邦理工大學舉辦康回顧展
1969　美國建築師協會（AIA）設立費城分會
1970　榮獲美國建築師協會（AIA）全國金獎
1972　榮獲英國皇家建築師協會（RIBA）金獎　　　　　1974　於賓州車站逝世

1962　　　　　　　　　　　　1966　　　　　　　　　　　　1974

1962～1983　孟加拉達卡國民議會大廈
1965～1972　美國菲利浦斯艾克斯特學院圖書館
1966～1972　美國沃斯堡金貝爾美術館
1966～1970　美國哈里斯堡歐利維提打字機工廠

1966～1972　美國沃斯堡金貝爾美術館
1966～1970　美國哈里斯堡歐利維提打字機工廠
1966～1972　美國查帕闊貝斯艾爾紀念公園
1968～1974　以色列特拉維夫大學工程學院（機械大樓、電機大樓）
1969～1974　美國紐哈芬耶魯英國藝術中心
1971～1973　美國華盛頓港史蒂夫柯曼夫婦之家
1972～1974（設計）2010～2012（施工）美國紐約四大自由公園
1976　漂浮音樂廳（Point Counterpoint II）
1979～1981　美國柏克萊芙蘿拉蘭姆森惠普圖書館（Flora Lamson Hewlett Library）

8

I. M. Pei

貝聿銘

1917~2019

「建築是人生的鏡子，是社會的縮影。」
既是為法國建造著名地標的東方建築師，
也是現代主義建築的最後一位大師，
是享壽一百多歲的建築界東方仙人。

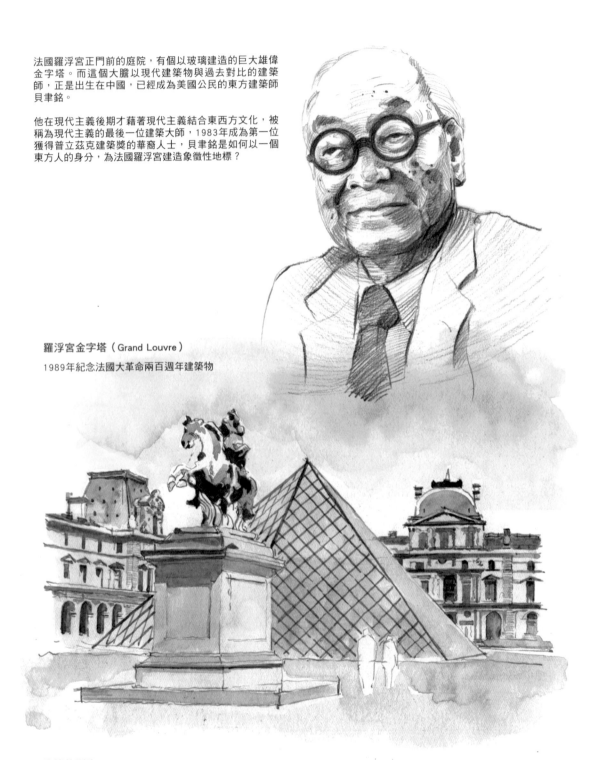

法國羅浮宮正門前的庭院，有個以玻璃建造的巨大雄偉
金字塔。而這個大膽以現代建築物與過去對比的建築
師，正是出生在中國，已經成為美國公民的東方建築師
貝聿銘。

他在現代主義後期才藉著現代主義結合東西方文化，被
稱為現代主義的最後一位建築大師，1983年成為第一位
獲得普立茲克建築獎的華裔人士，貝聿銘是如何以一個
東方人的身分，為法國羅浮宮建造象徵性地標？

羅浮宮金字塔（Grand Louvre）

1989年紀念法國大革命兩百週年建築物

貝聿銘於1917年4月26日出生於中國廣州。

由於父親是中國銀行行長兼中國中央銀行總裁，所以貝聿銘是在衣食無虞的環境下成長。

都是我的！

後來貝聿銘舉家搬至蘇州，就讀上海青年會中學，高中畢業於上海聖約翰大學附屬中學。

貝聿銘從小就對美國滿是憧憬。

不僅熱愛美國好萊塢電影，更藉著英文版聖經以及狄更斯的小說自學英文，最後得以前往美國留學。

A.B.C D.E...

能見到尤·伯連納嗎？還是可以見到卓別林呢？

嘿嘿嘿

18歲那年，貝聿銘移居美國，進入賓州大學學習建築。

後來他又轉到麻省理工學院（MIT），取得了建築學學士學位。

貝，你要不要試著來學建築？

好啊，我也喜歡建築。

讀完建築之後我要回中國工作，爸媽請等我，我會認真讀書，成為優秀的人才再回國。

貝聿銘接著進入哈佛大學設計研究所就讀，然後進入了普林斯頓的國防研究委員會。

NATIONAL Defense Laboratory

這時正值第二次世界大戰爆發。

居然又有世界大戰，而且中國還發生共產黨革命，看來我沒辦法回國了。

the Times WORLD WAR!

只能繼續待在美國了。

THE TIMES WORLD WAR 2

就這樣，貝聿銘向當時在哈佛任教的華特·葛羅培斯及馬歇爾·布勞耶學習，進而取得建築學碩士學位。他也同時跟勒·柯比意、阿瓦·奧圖、密斯·凡德羅建立起友誼，受到他們的影響開始設計屬於自己的現代建築。

接著他以劍橋大學設計研究所副教授的身分開始教導學生。

我會努力的～

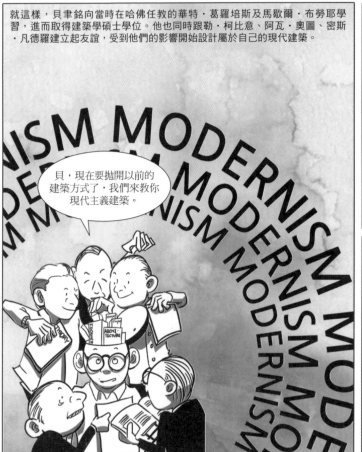
NISM MODERNISM MODERNISM MODERNISM MODERNISM MODERNISM

貝，現在要拋開以前的建築方式了，我們來教你現代主義建築。

未來會很忙碌，但別忘了我們週末都要見面，一起研究建築喔。

好～我會再跟您聯絡。

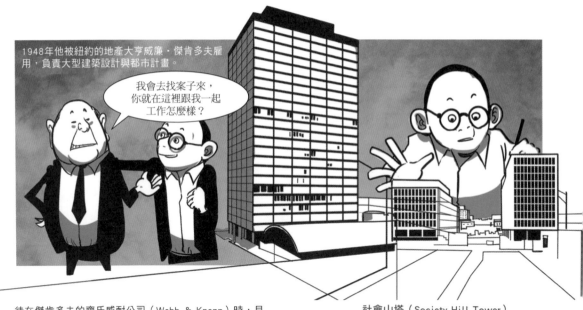

1948年他被紐約的地產大亨威廉‧傑肯多夫雇用，負責大型建築設計與都市計畫。

我會去找案子來，你就在這裡跟我一起工作怎麼樣？

待在傑肯多夫的齊氏威耐公司（Webb & Knapp）時，貝聿銘承接了哩高中心（The Mile High Center）、海德公園再開發計畫、瑪麗城廣場（Place Ville Marie）、基普斯灣廣場（Kips Bay Plaza）等頗具規模的建案，累積不少經驗。這時候他的設計大多受到密斯‧凡德羅影響，而他也不僅僅是一位建築師，更學習了許多商業專業知識，培養出企業家的能力。十二年後他離開了齊氏威耐公司，於1955年創立貝聿銘聯合事務所（I. M. Pei & Associates），1964年以清水混凝土工法建造集合住宅社會山（Society Hill），1967年完成國家大氣研究中心（NCAR）與艾佛森美術館（Everson Museum of Art），開始開創屬於自己的現代主義建築。

社會山塔（Society Hill Tower）
美國費城，1957～1964

美國第一座清水混凝土高級住宅，使用混凝土與玻璃建造。

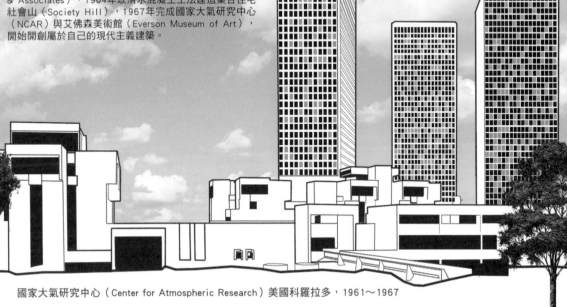

國家大氣研究中心（Center for Atmospheric Research）美國科羅拉多，1961～1967

沿著落磯山脈下傾斜的稜線建造，靈感來自古代梅薩維德的峭壁住宅，
配合落磯山脈的岩壁，選用顏色相似的建材建造而成。

貝聿銘獨立開業後，投注大量心力在美術館的建造上，他的美術館建築設計大致可分為初期、中期、後期等三個時期。

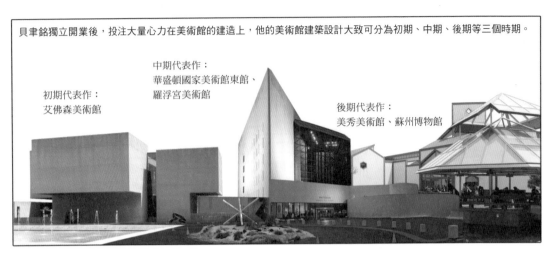

中期代表作：
華盛頓國家美術館東館、
羅浮宮美術館

初期代表作：
艾佛森美術館

後期代表作：
美秀美術館、蘇州博物館

艾佛森美術館（Everson Museum）美國紐約，1961～1968

貝聿銘獨立開業後設計的第一座美術館，受到勒・柯比意與葛羅培斯的影響，大量使用現代主義手法。

中庭與二樓
整合了四個展覽室

展場以沒有窗戶且高低不齊的四個巨大正方體建構而成，就像勒・柯比意的設計一樣，屏除所有裝飾元素，著重於建築本身的造型。採用粗野主義（Brutalism）*，外牆刻意使用粗糙的花崗岩碎石，仿造大自然原始的面貌。

一樓有與中庭相連的展覽室，以及左側的大講堂、右側的工作室，用中庭區隔人群動線。
二樓以中庭為中心，主要有四個展覽室。

*粗野主義：1950年代出現的建築思潮，主張不做任何加工，直接使用清水混凝土這類建材，勒・柯比意後期的作品中便有這樣的特色。

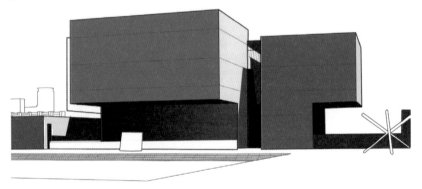

艾佛森美術館設計完成後，他又建造了華盛頓國家美術館東館，那是一個要在原有美術館東邊增建分館的計畫。

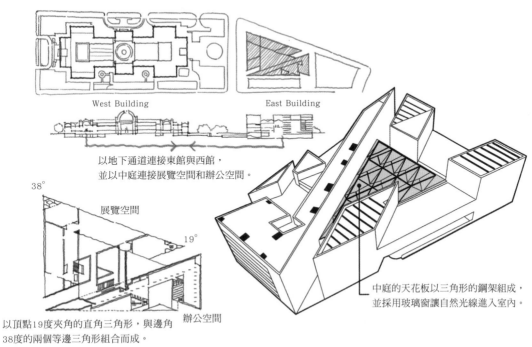

West Building　　　　　　　East Building

以地下通道連接東館與西館，
並以中庭連接展覽空間和辦公空間。

38°

展覽空間

19°

中庭的天花板以三角形的鋼架組成，
並採用玻璃窗讓自然光線進入室內。

辦公空間

以頂點19度夾角的直角三角形，與邊角
38度的兩個等邊三角形組合而成。

華盛頓國家美術館東館（National Gallery of Art, East Building）
美國華盛頓，1978

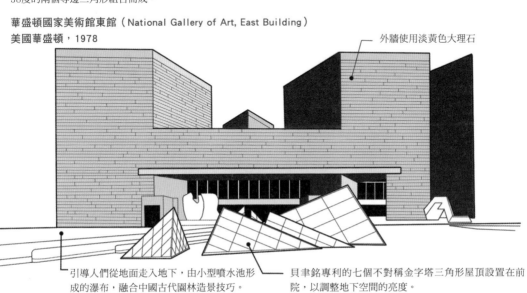

外牆使用淡黃色大理石

引導人們從地面走入地下，由小型噴水池形
成的瀑布，融合中國古代園林造景技巧。

貝聿銘專利的七個不對稱金字塔三角形屋頂設置在前
院，以調整地下空間的亮度。

1983年9月24日下午5點，法國總統密特朗召開了一場記者會。

我們將整修羅浮宮，讓它成為全世界最美麗的博物館。

所以原本位在羅浮宮北側的財政部要搬到其他地方，以讓博物館的占地能夠擴大。

這個決定一方面也是基於法國財政部趾高氣揚，密特朗總統想挫挫他們銳氣的政治考量。

你在說什麼？那你要我們去哪裡？

BOOM！

我已經找到一位建築師了，他就是華裔美國人貝聿銘。

天啊……明明有那麼多優秀的建築師，為什麼是貝聿銘？

不久前我造訪美國時看到華盛頓國家美術館，受到很大的刺激，在那之後就一直無法忘記貝聿銘的作品。

就這樣，貝聿銘為了羅浮宮的擴張工程，意外獲得密特朗總統邀請前往進行簡報。

法國有海洋型、大陸型與地中海型等多種氣候，年降水量是600至2,000毫米，平均日照量不足。

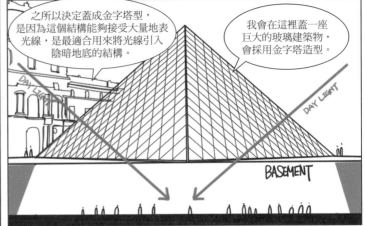

之所以決定蓋成金字塔型，是因為這個結構能夠接受大量地表光線，是最適合用來將光線引入陰暗地底的結構。

我會在這裡蓋一座巨大的玻璃建築物，會採用金字塔造型。

DAY LIGHT

DAY LIGHT

BASEMENT

但為什麼是金字塔？

因為金字塔裡面埋藏了很多昂貴的珍寶啊。

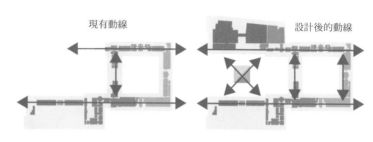

現有動線

設計後的動線

貝聿銘指出羅浮宮的問題就是動線過長，並針對這點提出解決方案。他計畫在拿破崙廣場蓋一座金字塔，並在地底開闢一個空間作為地下廣場，將所有設施連接在一起。

地底也會設計一座倒金字塔，不僅能作為內部的裝潢，更能夠提升亮度，讓光線進入地底。

不過金字塔好像比博物館更高吧，只要可以修改這一點，我們就能立刻動工。

但財政部就在附近，這樣動線會很混亂，所以財政部應該要遷到其他地方去。

◀ 羅浮宮廣場地下的倒金字塔

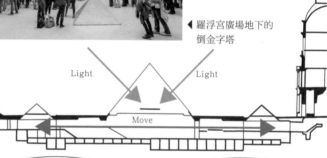

Light

Light

Move

不過密特朗的宿敵，財政部部長巴拉杜開始反制羅浮宮博物館的擴建計畫。

我會讓密特朗稱心如意嗎？不可能！

現在正在進行的羅浮宮擴建計畫全數作廢！這個計畫是浪費國民稅金的行為。

全面凍結所有正在執行的預算，怎麼可以拋棄法國傳統，我懷疑密特朗沒有擔任總統的才能。

羅浮宮擴建計畫看似因財政部的反對而陷入危機。

但密特朗總統於1988年5月8日連任成功，便再度啟動擴建計畫。

WIN!

貝聿銘也再度展開被迫中斷的計畫。

請公開至今為止的設計規劃，繼續完成擴建吧！

擁有800年歷史，屬於巴洛克式建築的羅浮宮，與現代主義風格的羅浮宮金字塔結合。博物館的增建空間全部都位在地下，且為了不遮住博物館的華麗正門，使用了總重150噸共793片的玻璃來建造這座金字塔，高度大約是羅浮宮的三分之二。

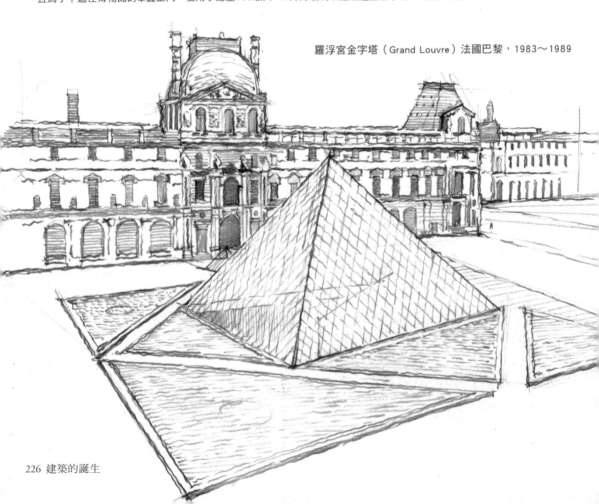

羅浮宮金字塔（Grand Louvre）法國巴黎，1983～1989

但羅浮宮金字塔完工後，人們卻有許多不同的聲音。

欸，感覺好像沒有之前的透視圖那麼好。

不覺得很雄偉嗎？用玻璃來蓋這座金字塔，矗立在廣場中央，真的很了不起。

最後羅浮宮獲得世界三大博物館的頭銜，成了象徵最高權威的博物館之一。

法國運氣真的很好，要是他們拒絕，我就要拿著這設計圖去蓋大英博物館了呢。

貝聿銘完成羅浮宮的金字塔之後，緊接著在1989年建造了象徵香港天際線的建築物。

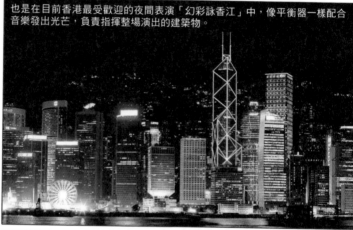

也是在目前香港最受歡迎的夜間表演「幻彩詠香江」中，像平衡器一樣配合音樂發出光芒，負責指揮整場演出的建築物。

正值香港回歸時期的1982年，香港政府花了十億美元買下土地。

且由於貝聿銘的父親曾經是中國銀行的總裁，所以便邀請他來為中國銀行香港總部設計。

貝先生，你父親是中國銀行的總裁吧，我們想請你接下這次的設計委託。

香港政府將原本位在那裡的美利樓原封不動移到赤柱海邊，並計畫在原址建造中銀大廈。

貝聿銘為了蓋這棟建築物，將設計草案拿給幾位風水師觀看，請求他們的建議。

我想詢問一些這棟建築物的風水問題。

啊，貝先生，建築物上面的X太多了，這不太吉利，希望您可以修改一下。

那我會修改成菱形。

Roof

Top Level

Upper Level

Middle Level

Lower Level

Lobbey

Basement

貝聿銘以象徵生機、豐饒的中國代表植物「竹子」生長的意象來設計，建築物代表四根巨大的竹子，每一棟建築都有五根鋼柱以支撐建築物，故內部完全沒有用到任何柱子。

連接對角線，讓正方形的平面切成四個三角形，每個三角形上各蓋上高低不一的建築，看起來就像是被截斷的竹子。

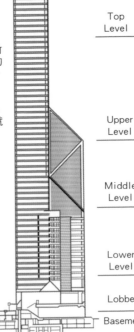

Glass ———

Concrete ———

Steel ———

中銀大廈（Bank of China Tower）香港，1989
1989年完工時是亞洲最高的建築物，但因為中國人相當重視風水，所以建造時也發生了許多問題。

對風水相當敏感的香港人，對中銀大廈抱持負面的態度。

刀刃正對著舊香港總督府！

EMERGENCY

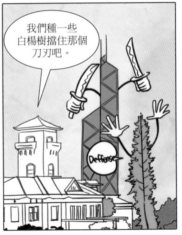

我們種一些白楊樹擋住那個刀刃吧。

Deffense

對中銀大廈的負面態度，也出現在其他地方。

另一個方向的刀刃正對著匯豐總行大廈！

我們在屋頂上蓋個造型裝飾來抵禦這把刀吧！

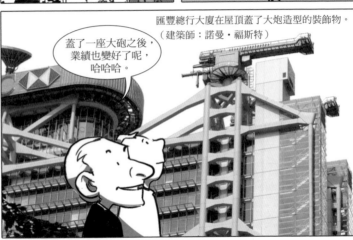

匯豐總行大廈在屋頂蓋了大炮造型的裝飾物。（建築師：諾曼・福斯特）

蓋了一座大砲之後，業績也變好了呢，哈哈哈。

或許因為貝聿銘是流著中國人血液的東方人，所以相當關注東方建築。

這時他接到來自東洋紡織繼承人小山美秀子的委託，這可說是非常獨特的一個建案。

我想將桃花源的故事融入博物館中，請您幫忙，呵呵呵。

接受這個委託的貝聿銘，便以東方思想為基礎，設計出蘊含著美麗故事的建築。

桃花源啊……總覺得應該要蓋在遠離俗世的森林中呢。

一個和煦的日子，
一位住在武陵的
漁夫乘船在
河上釣魚。

桃花盛開
的林子裡
傳來芬芳的香味，
他走著走著便走到
了林子的盡頭。

桃花林的盡頭有一條河，
對面則有一座高山。

山腳下有個盡頭隱約透著光線的小洞
窟，忍不住好奇的漁夫，便走進了那
個洞窟。

走到洞窟的盡頭，
他看見一片美麗寬廣的景色。

廣袤無垠的土地上有著
肥沃的田地、美麗的
蓮池與茂密的樹林，
房屋井然有序地
坐落其中。

在接受當地人盛情款待後，他離開了
那個地方。

之後雖然想再回去那裡，卻怎麼
也找不到那條路。

這是陶淵明〈桃花源記〉中描述的
故事。

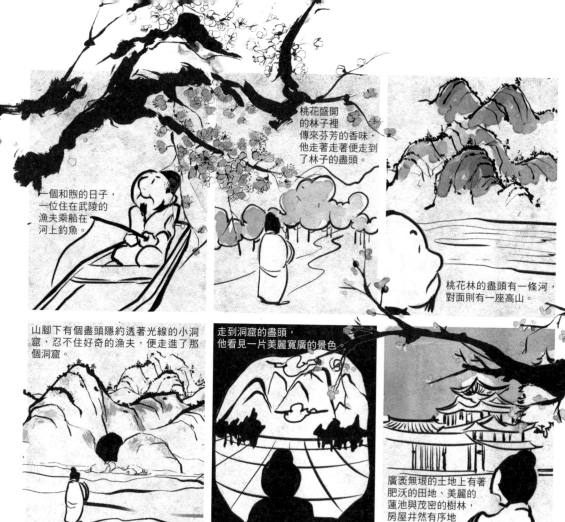

美秀美術館的空間動線
1. 迎接美術館遊客的迎賓大樓
2. 進入美術館前的隧道
3. 令人對下個場所產生好奇心的隧道內部
4. 隧道內能看見美秀美術館的外觀
5. 離開隧道之後，便能踏上通往美術館的吊橋

美秀美術館（Miho Museum）日本滋賀縣，1997

貝聿銘以桃花源記的故事為基礎，在日本滋賀縣甲賀市信樂町的深山中，建造了這座美秀美術館，外觀採用江戶時代的農家造型。建築物有95%位在半地下，用意在於保護自然保護區環境不受破壞。使用鋁與玻璃建造傳統的歇山式屋頂，建築物本體則設計成長方體。

主建築入口
以幾何圖形中的圓形設計入口,也提升了入口的辨識度。

天花板設計
部分天花板設計成四方形的窗戶,讓光線能進入室內。

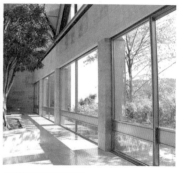

建築物側面的窗戶
盡可能地多開幾扇窗,以彌補室內光線不足的問題,同時也在室內規劃能接觸自然的空間,達成建築與自然融合的目的。

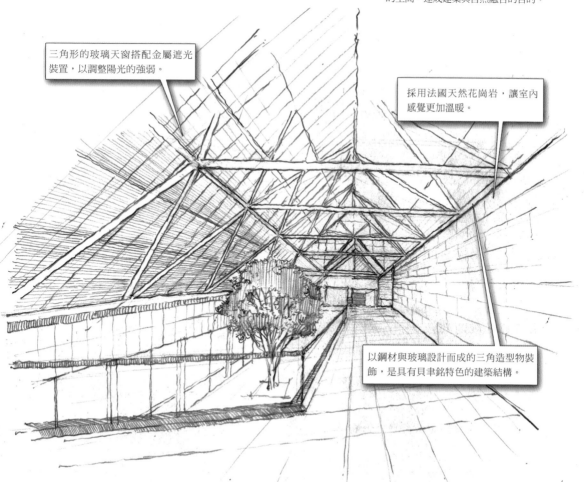

三角形的玻璃天窗搭配金屬遮光裝置,以調整陽光的強弱。

採用法國天然花崗岩,讓室內感覺更加溫暖。

以鋼材與玻璃設計而成的三角造型物裝飾,是具有貝聿銘特色的建築結構。

蘇州是座具有兩千五百年歷史的古城，獨特且具古典美的園林舉世聞名。

自古以來就是重要的商業港口，也被稱作東方威尼斯。

在蘇州長大的貝聿銘，一直到2002年，也就是他85歲的那年，才回到故鄉蘇州設計博物館。

蘇州幫助我培養出獨到的想法，我心中的聖地，是我出生的地方，我很想好好回報這份恩情。

這必須是一棟與自然完美結合的建築，新館當然一定要是園林式博物館。

蘇州博物館（Suzhou Museum）中國蘇州，2006

蘇州博物館自1960年開館，而貝聿銘建造的新館則在2006年正式啟用。蓮池與園林占總面積42.4%，由一個主要庭園與九個小庭園組成。以現代的手法，重新詮釋號稱中國四大園林之一的拙政園，在園林文化十分發達的園林城市蘇州，可說是完美兼容園林山水的所有特色。

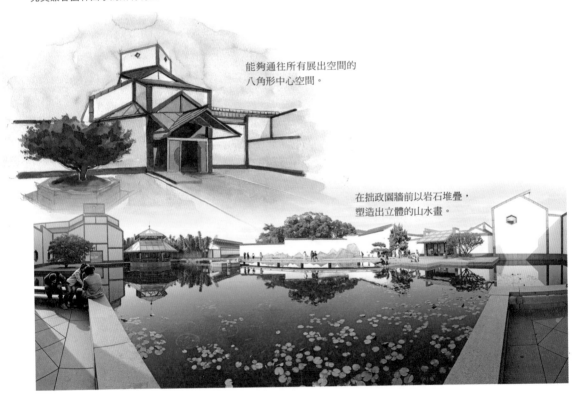

能夠通往所有展出空間的八角形中心空間。

在拙政園牆前以岩石堆疊，塑造出立體的山水畫。

貝聿銘在中國政府提議的「中而新，蘇而新」（有中國風但創新，有蘇州情懷卻十分新穎）的原則下，採用蘇州古典園林*的結構，並以黑色、白色、灰色等古代建築的顏色，搭配樣式傳統又不失現代感的屋頂設計。

中國俗諺說「生在蘇州，活在杭州，死在柳州是最大的福氣」，貝聿銘則認為能夠為中國最具代表性的城市，同時也是自己的故鄉建造博物館，是他最大的福分。

*古典園林：包括水、假山、亭子與樓台、竹林、松樹等古典園林的元素。

蘇州博物館正門

博物館內部
新館的屋頂和舊館一樣是人字形屋頂，並和美秀美術館一樣，在屋頂上開窗以解決採光問題，同時達到節約能源的效果。

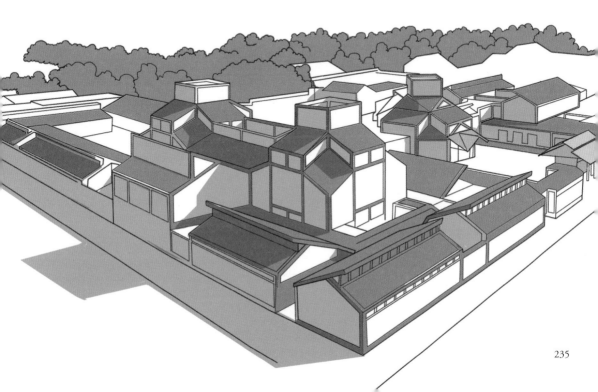

有一位名叫謝卡‧艾爾‧梅耶沙的女性，是名列「全球女性藝術權力榜TOP 100」中的人物。

為什麼沒提我是全球藝術界最具影響力人士前十名？

他是卡達王室的公主。

艾……艾莎？

你認錯了，你待在這裡會融化喔。

為因應總有一天將會枯竭的石油資源，艾爾‧梅耶沙公主打算投資文化藝術，便建造了阿拉伯現代美術館、卡達國立博物館以及伊斯蘭藝術博物館。

哈哈哈，都是我的！

當時由於年事已高，貝聿銘已經從建築界引退，但還是為了建造伊斯蘭藝術博物館復出。

我已經跟建築結婚了。

貝聿銘認為，博物館附近的其他建築物會擋到博物館的全景，便提議將博物館蓋在獨立人工島上。

雖然博物館於2006年完工，卻一直到2008年才正式啟用，完工當時貝聿銘已經91歲了。

唉唷，都沒力氣了，但我到死之前都要繼續設計建築。

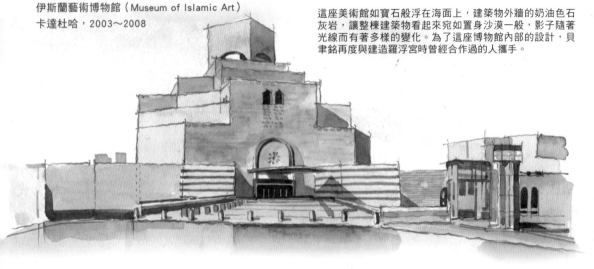

伊斯蘭藝術博物館（Museum of Islamic Art）
卡達杜哈，2003～2008

這座美術館如寶石般浮在海面上，建築物外牆的奶油色石灰岩，讓整棟建築物看起來宛如置身沙漠一般，影子隨著光線而有著多樣的變化。為了這座博物館內部的設計，貝聿銘再度與建造羅浮宮時曾經合作過的人攜手。

開羅的清真寺

西班牙的阿爾罕布拉宮

貝聿銘以開羅清真寺與西班牙阿爾罕布拉宮為靈感建造這座博物館，博物館中心是有五層樓高的挑高空間，以一層樓高的圓形階梯，以及伊斯蘭圖樣的圓形吊燈作為內部擺設。

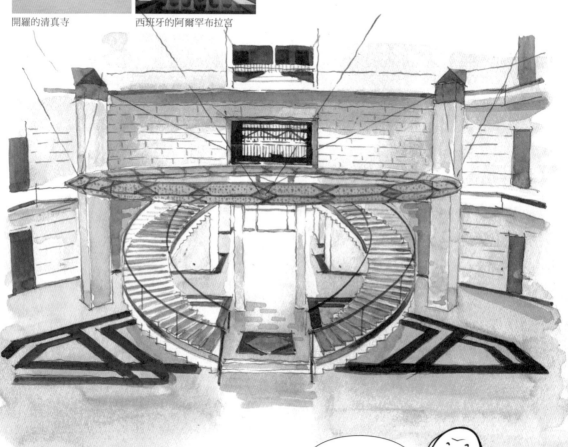

開館五年後，伊斯蘭藝術博物館成了全球最具影響力的美術館之一。貝聿銘是將東方思想融入建築之中，以感動人心的建築界敘事大師。即使年紀百歲，仍持續展現他對建築的愛與熱情，所以我們才會稱呼他為現代主義的最後一位大師。

既然超過一百歲了，我說不定有機會成為建築界的神仙。

1954 取得美國公民權
1955 創立貝聿銘聯合事務所（I. M. Pei & Associates）
1960 正式離開齊氏威耐公司
1966 將公司名稱變更為貝聿銘合夥事務所
　　　（I. M. Pei & Partners）

1936～1940 MIT理工大學建築學士
1936 在勒‧柯比意造訪MIT時相遇
1938 錯失與塔里耶森的法蘭克‧洛伊‧萊特見面的機會
1941 擔任班密斯基金會（the Bemis Foundation）研究助教

1942 與盧淑華（Eileen Loo）結婚
1943～1945 成為普林斯頓國防研究委員會（NDRC）武器開發志工
1945 兒子貝定中出生
1945～1948 於哈佛大學研究所（GSD）跟隨華特‧葛羅培斯學習，
　　　取得建築碩士學位，同時擔任設計研究所副教授
1948～1956 於齊氏威耐公司（Webb & Knapp）擔任建築總監

1917 出生於中國廣州
1919 移居香港
1927 進入上海聖約翰大學附屬中學
1935 前往美國賓州大學留學

1917　　**1936**　　**1942**　　　　　**1954**

1949 美國喬治亞海灣石油大廈
1951～1956 美國紐約羅斯維爾購物中心
1954～1963 台灣台中東海大學路思義教堂
1956 美國丹佛哩高中心與丹佛美國國際銀行
1957～1963 美國紐約基普斯灣廣場
1957～1963 美國費城華盛頓廣場社會山
1959～1964 美國麻州麻省理工學院綠樓
1961 美國芝加哥芝加哥大學公寓
1961～1967 美國科羅拉多國立大氣研究中心
1961～1968 美國紐約艾佛森美術館
1962 美國夏威夷大學甘迺迪劇場
1962 美國夏威夷大學學生宿舍
1963～1969 美國哥倫布克萊奧‧羅傑斯紀念圖書館
1964 美國雪城紐豪斯新聞與傳播學院
1965 美國洛杉磯世紀城
1966 美國紐約大學村
1967 美國佛羅里達貝氏私宅
1968 美國德梅因藝術中心
1968 美國華盛頓特區華盛頓西南城市再生計畫
1968～1975 美國波士頓漢考克大廈
1969 美國紐約貝德福德－史蒂文生超級街區專案

1979 榮獲美國建築師協會（AIA）金獎
1983 榮獲普利茲克獎
1989 創立貝聿銘建築事務所（Pei Cobb Freed & Partners）
1992 榮獲喬治‧布希總統自由勳章

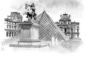

2010 榮獲英國皇家建築師協會（RIBA）金獎

| 1962 | 1979 | 1983 | 2010 |

1970 美國紐約哥倫比亞大學大師計畫
1970 美國FAA航空交通管制塔
1970 美國紐約甘迺迪機場航廈
1963～1971 美國威爾明頓塔
1972 美國沃靈福德保羅‧梅隆藝術中心
1973 美國紐約強生美術館（Herbert F. Johnson Museum of Art）
1976 美國麻省理工學院化學工程系校舍（Ralph Landau Building）
1977 美國達拉斯市政府大樓
1977～1979 美國波士頓甘迺迪圖書館
1978 美國華盛頓特區華盛頓國家美術館東館

2000 美國紐約韓國駐聯合國大使館
2002～2009 澳門科學館
2006 中國蘇州博物館
2003～2008 卡達杜哈伊斯蘭藝術博物館

1983～1989 法國巴黎羅浮宮金字塔
1989 香港中銀大廈
1993 美國紐約四季飯店
1995 美國克利夫蘭搖滾音樂名人堂
1997 日本滋賀縣美秀美術館

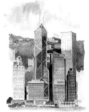

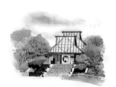

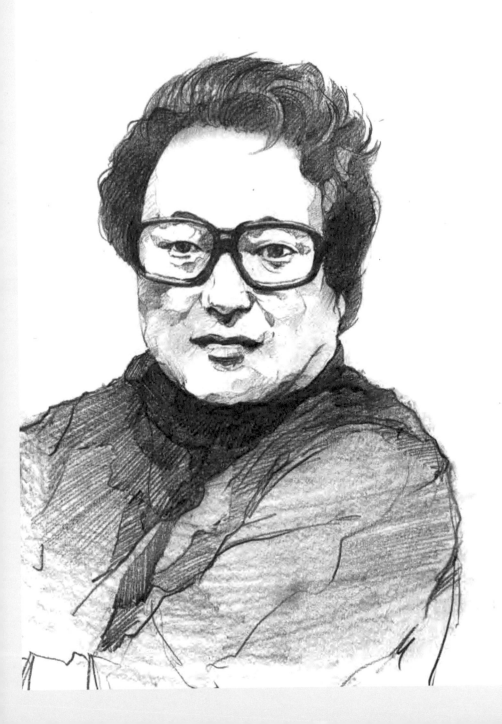

9

Kim Soo Geun

金壽根

1931 ~1986

「沒有一位建築師不會閱讀詩集、小說等文學作品。」
他在1960至70年代引領經濟開發計畫,
是最能代表韓國的初代近代建築師,
同時也積極援助藝術家,
被譽為「韓國的羅倫佐」。

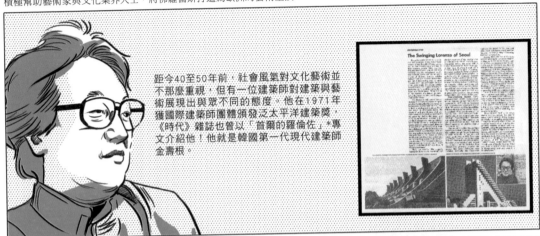

距今40至50年前，社會風氣對文化藝術並不那麼重視，但有一位建築師對建築與藝術展現出與眾不同的態度。他在1971年獲國際建築師團體頒發泛太平洋建築獎，《時代》雜誌也曾以「首爾的羅倫佐」*專文介紹他！他就是韓國第一代現代建築師金壽根。

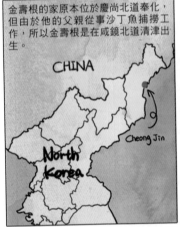

金壽根的家原本位於慶尚北道奉化，但由於他的父親從事沙丁魚捕撈工作，所以金壽根是在咸鏡北道清津出生。

雖然當時正值日本殖民時期，但由於父親事業有成，金壽根也在相對富裕的環境下長大。

爸，謝謝你買手錶給我。

金壽根原本還有弟弟妹妹，但都因為天花而去世，最後只剩下他一個孩子。

母親非常用心地栽培這個獨子，壽根也深愛他的母親。

長大之後，一定要成為優秀的人喔。

後來他父親先前往首爾，1938年母親才帶著壽根一起從清津前往首爾。

你該上學了，我們去首爾找爸爸吧。

孟母三遷之教，三清洞、嘉會洞、苑西洞我們都去過了。

某天，壽根告訴母親一件事。

壽根，除了當一個蓋房子的木匠之外，你沒有更偉大的夢想嗎？

娘，我想要成為建築師。

其實壽根之所以決定成為建築師是有原因的，日本殖民結束後進駐韓國的美軍家教老師對他說的一句話，改變了他的一生。

壽根，明天要不要跟我一起去部隊玩？

ABC

壽根跟著美軍家教老師一起去美軍部隊參觀。

跟我們韓國的建築物很不一樣吧。

建築物是建築師蓋的吧？那建築師比總統更厲害嗎？

當然囉～要有建築師，總統才有地方能住啊。

那我也要當建築師！

壽根就這麼懷抱著建築師的夢想，一直到1950年滿20歲那年，他進入首爾大學建築學系，與韓國建築大師金重業相遇。

快來，金壽根～

但緊接著韓戰爆發，可能會被拉去當志願兵的壽根，和家人一起在第三次漢城戰役中南撤至釜山。

PUSAN

無法乖乖待在釜山的壽根，便偷渡到日本準備學習建築。

我要去日本，我要把爸爸給我的鱷魚皮包賣掉籌旅費。

但他的日文並不流暢，接連遭遇大學入學考試落榜等許多考驗。

雖然隔年取得早稻田大學二年級的入學許可，但因為沒有錢註冊只好放棄。

不能入學！

空空

在日本艱困地過著生活的金壽根，在鄰居日本夫妻的幫助之下，認識了建築系的朋友齋藤。

我們想介紹一位在讀建築系的朋友給你認識⋯⋯

這位日本朋友齋藤給了金壽根一些升學建議。

東京藝大的建築系比早稻田大學更好，你去申請看看。

那裡是藝術大學，學校會教一些實務技巧，對你比較有利。

好不容易考上東京藝大的金壽根，在學校裡跟當時被稱為現代建築先驅的吉村順三學習，累積了許多跟建築有關的知識。

HOUSE

吉村順三是當代首屈一指的現代建築先驅，甚至曾受洛克斐勒三世委託設計住宅。

我叫吉村順三。

1950年代是日本的文化黃金期，不僅是建築，文化上也對壽根帶來很大的影響。

KARAJAN

世界級指揮家卡拉揚。

由於這樣的環境培養出金壽根對文化的感受性，當他回到韓國之後，這也對藝術界產生很大的影響。

我是帶來文藝復興的男人～

指！

1959年壽根還在留學時，韓國也因為獨立建國後尚未建造國會議事堂，便組織了特別委員會，將國會議事堂的建造放入第一次經濟開發的五年計畫中。

壽根聽聞這個消息，便找了幾位東京藝大的學生，花六個月的時間擠在壽根家完成設計工作。

他們辛苦完成的國會議事堂建築設計草案獲得第一名。

我們拿第一名吧！今天要開派對慶祝！

金壽根跟同事一起開設國會議事堂事務所。

國會議事堂事務所

但緊接著韓國發生516軍事政變，所有的經濟發展全部中斷。

KRRRR

雖然最後他設計的國會議事堂並未真正動工，但金壽根卻因此獲得建築界的關注，他也終於得以在韓國跨出他建築人生的第一步。

START

某天，金壽根在出差的飛機上，遇到了當時的國務總理金鍾泌。

?

金鍾泌國務總理看了金壽根的素描，便向他提議一件事。

我是建築師。

嗯？你畫的建築我很喜歡，你是做什麼的？

245

這是我的名片，有空的話希望你能來跟我見一面。

哎呀，原來您是金鍾泌國務總理，我都不知道，我一定會盡快去拜訪您。

青瓦台
國務總理
金鍾泌

在金鍾泌的請託之下，金壽根著手建造反共聯盟的自由中心，這是一個以國家補助金和國民捐款打造的巨額國政事業，當時他32歲。

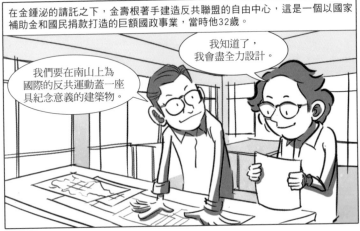

我們要在南山上為國際的反共運動蓋一座具紀念意義的建築物。

我知道了，我會盡全力設計。

政府選擇將政府機關安置在能夠將首爾盡收眼底的南山，讓國民意識到他們是韓國的權力中心。於是金壽根便以影響他甚鉅的勒‧柯比意的昌迪加爾建築，以及1955年竣工，由丹下健三設計的廣島和平紀念館為靈感，在南山上設計象徵韓國的建築物。

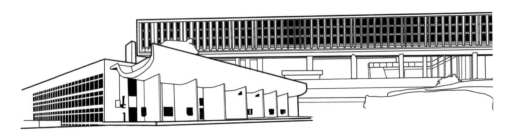

自由中心最早是由本館、國際自由會館（舊高塔飯店，現首爾悅榕莊度假飯店）、國會會議場（由於資金問題沒有建造）等三個設施組成的複合設施。

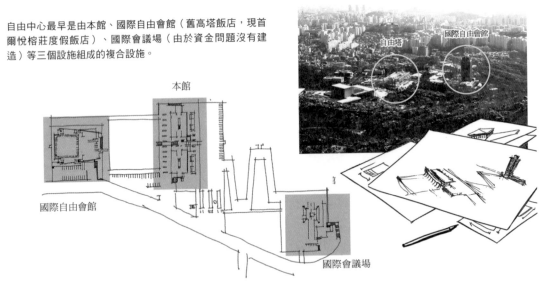

本館

國際自由會館

國際會議場

自由塔

國際自由會館

南山自由中心，首爾獎忠洞，1963

韓國政府建立後，第一個具國家紀念意義的建築物，自由中心是冷戰時代建造的
反共聯盟建築，也是以國家補助金與國民捐款打造的巨額國政事業。

使用日本產水泥，採用清水
混凝土工法。

現在是露天汽車電影院銀幕

南山自由中心正面

自由中心背面，橫向與縱向的線條都與
韓國傳統圖樣十分相似。

木造的主要出入口象徵權
威，中央還有個長長的階
梯。

木造建築形式的走廊

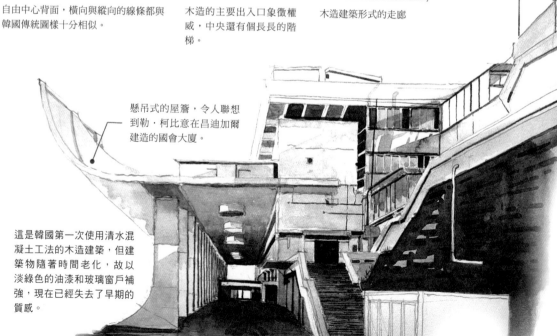

懸吊式的屋簷，令人聯想
到勒‧柯比意在昌迪加爾
建造的國會大廈。

這是韓國第一次使用清水混
凝土工法的木造建築，但建
築物隨著時間老化，故以
淡綠色的油漆和玻璃窗戶補
強，現在已經失去了早期的
質感。

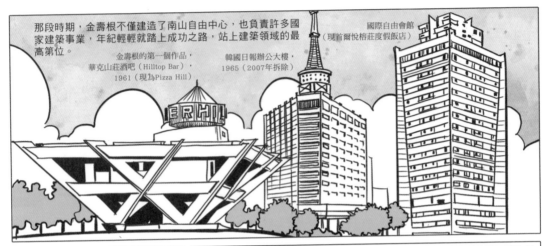

那段時期，金壽根不僅建造了南山自由中心，也負責許多國家建築事業，年紀輕輕就就踏上成功之路，站上建築領域的最高第位。

金壽根的第一個作品，
華克山莊酒吧（Hilltop Bar），
1961（現為Pizza Hill）

韓國日報辦公大樓，
1965（2007年拆除）

國際自由會館
（現首爾悅榕莊度假飯店）

而在文化方面，由於金壽根十分喜愛藝術，自然而然將觸角伸至藝術領域，他不斷思考有什麼方法能夠帶動藝術的發展。

藝術是我人生中的維他命！如果我賺來的錢可以幫助藝術界的話……

接著他發行了韓國第一本綜合文化藝術專門誌《空間》，月刊《空間》現仍持續發行中，是韓國最好的一本專門雜誌，受到許多人的喜愛。

很好，我要發行一本刊載藝術與建築的月刊來培養藝術家！

開始發行月刊，活躍於藝術界的金壽根工作多到接不完，甚至開始跨足博物館建造計畫。

金壽根先生，您想不想參加博物館建造計畫呢？

就在這時，負責國家事業、發展一帆風順的金壽根遭遇人生最大的危機。

總覺得……有點奇怪……

他只是努力設計出屬於自己的傳統建築，但或許是他留學日本的背景帶來很大的影響，開始有人說他蓋出來的傳統建築具有太濃厚的日本色彩。

窸窸窣窣

哎哎嗤嗤

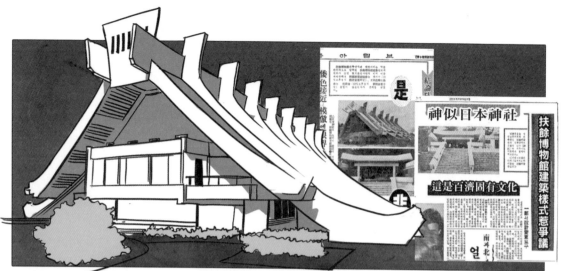

國立扶餘博物館甫竣工批評便隨之而來，使金壽根受到很大的傷害。

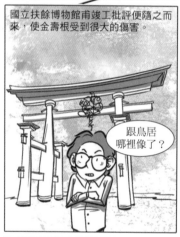

跟鳥居哪裡像了？

金壽根雖然表明了個人的立場，但還是沒有用。

就算我是在日本讀書，但我不可能會做出這麼無知的事情！

當時金壽根承受很大的精神壓力，崔淳雨這個人帶給他非常大的安慰。

壽根，要不要跟我聊聊？

崔淳雨先生是一位藝術評論家，一直以來經常給金壽根一些指導，是他精神上的支柱，也是最令他感激的老師。

壽根，你跟我來。

讓我穿鞋子

金壽根經歷國立扶餘博物館的事件之後，崔淳雨先生便給了他關於韓國傳統建築的教誨。

好，你看到修德寺的大雄殿、無量壽殿，有想通什麼嗎？

為了不再犯下相同的錯誤，金壽根開始深入研究韓國傳統建築。

不管力一切都白費

韓國之美

由於崔淳雨先生的教誨，金壽根後來成功建造國立晉州博物館、國立清州博物館，才讓他擺脫國立扶餘博物館的打擊。

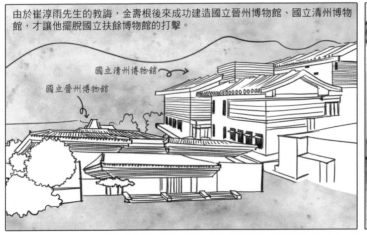

國立清州博物館

國立晉州博物館

後來舊國立扶餘博物館的展覽品被移到現在的國立扶餘博物館，舊的博物館則被當作扶餘郡的文化財事業處使用。

金壽根在建造國立扶餘博物館時，首爾市長委託金壽根，在首爾的中心軸線上建造第一棟建築物——世運商街。

啪！

首爾特別市
都市計畫

市長金玄玉

我們在進行首爾市都市計畫，你願意幫我們蓋其中一棟建築物嗎？

1950年韓戰過後流離失所的人們與移居大城市的民眾，開始在鐘路一帶聚集。

人們未經許可就在這裡建造木板房開新人生，同時私娼寮也越來越多。

進來玩嘛～

首爾市長希望大幅整頓聲色場所聚集的鐘路與退溪路一帶，並研擬了長達一公里的首爾中軸計畫。

世運工業商街

清溪商街

乙支路3街站

乙支路4街站

德壽宮

大林商街

三豐商街

豐田飯店

中區廳

中區

清溪川

新生商街

振陽商街

市府也將計畫的一部分——世運商街的建設交給金壽根。

250 建築的誕生

金壽根的城市問題解決方案

1. 人行道與車道分離：將行人的動線與汽車動線分離，建立起立體的交通道路。
2. 提升密度並規劃綠地：蓋高層建築以提升空間使用的密度。
3. 個別居住的變通性：在層層堆疊的人工建築中，建造各種不同大小的住家，以配合居住者的條件需求。

世運商街，首爾鐘路，1966～1967

世運商街是當時韓國唯一的綜合家電製品商場，是住商複合公寓，也是第一個將建物屋頂規劃成人行道與花園的建築，以因應密度越來越高的都市人口，在建造過程中經歷許多次修改，最後變成了現在我們所看到的世運商街。附近的樂園商街（建築師金萬成），是參考世運商街建造的。

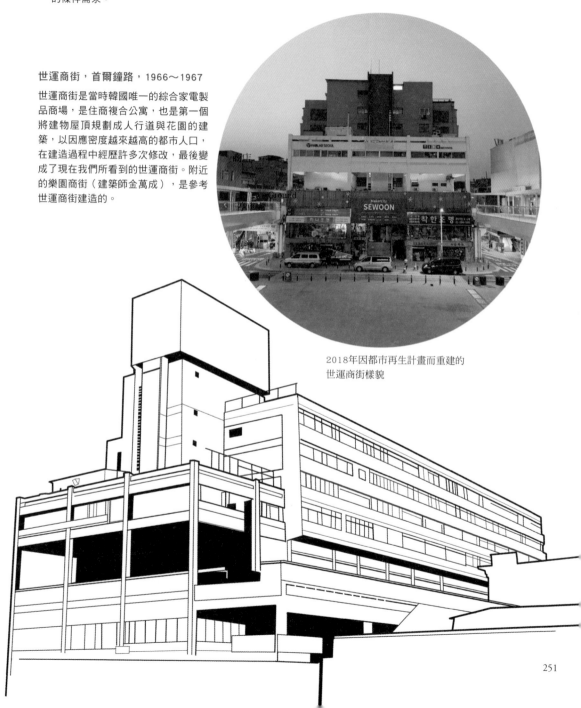

2018年因都市再生計畫而重建的
世運商街樣貌

世運商街竣工時，知名人士紛紛排隊想要入住。

好像花了很多錢去蓋吧，據說是東洋最大的建築物？而且還有電梯吧～

世運商街成為綜合家電製品賣場，也迎接了史無前例的輝煌時期，但1980年代末期隨著電腦普及，世運商街也遭逢巨大的危機。

電腦鏘鏘～

1987年龍山蓋了一棟新的電器商場，人人開始搬到那個地方居住。

金先生，你要去哪？

聽說最近龍山很夯，繼續待在這裡應該賺不到錢。

進入2000年之後，世運商街失去光彩、逐漸沒落，而現在市政府正著手進行世運商街的再生計畫。

老公，那裡好可怕，我們走吧～

金壽根後來雖然經手很多計畫，但也因為債務增加而陷入困難。

債 債 債 債 債 債 債 債

他相信只要再蓋一棟辦公室並重新開始，事情都能夠迎刃而解。

現在該來蓋個辦公室，讓自己可以在更好的環境下工作了。

金壽根認為，這棟建築必須融合自己的建築哲學，為了歸納出屬於自己的建築觀，他準備參加龐畢度中心的國際競圖。

參加越多國際競圖，就越能夠建立屬於我自己的建築觀。

要不要試著配合人類的規模將空間切割，然後再重新組合這些空間呢？

雖然龐畢度中心國際競圖出師不利，但在這過程中，他也歸納出屬於自己的建築觀，並開始建造自己的空間舍屋。

ARE You OK?

淘汰

沒關係，這些都是為了空間舍屋所做的實驗。

空間舍屋（現阿拉里奧美術館），首爾苑西洞，1971～1977

結合韓國近代、現代建築，是金壽根的代表作。鄰近韓屋與祕苑的空間舍屋，為了融入周遭環
境，外牆建材選用了常春藤與黑色的石頭，是一座兼具鄉土情懷的建築物。

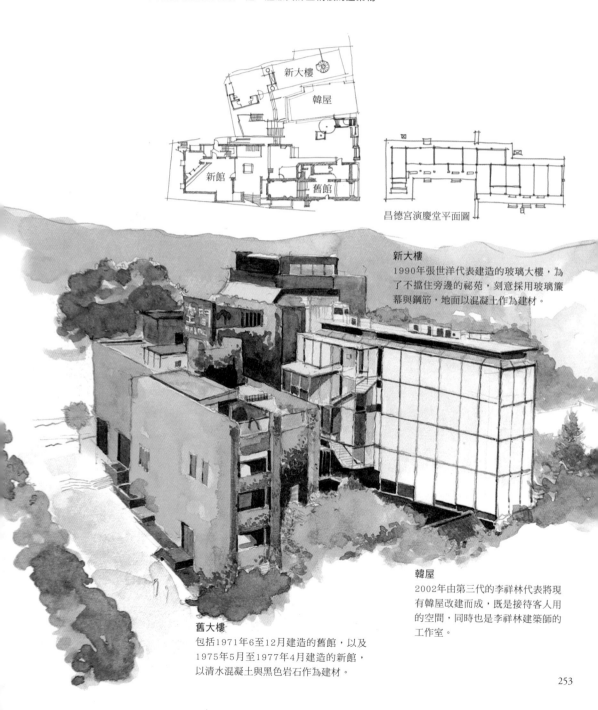

昌德宮演慶堂平面圖

新大樓
1990年張世洋代表建造的玻璃大樓，為
了不擋住旁邊的祕苑，刻意採用玻璃簾
幕與鋼筋，地面以混凝土作為建材。

韓屋
2002年由第三代的李祥林代表將現
有韓屋改建而成，既是接待客人用
的空間，同時也是李祥林建築師的
工作室。

舊大樓
包括1971年6至12月建造的舊館，以及
1975年5月至1977年4月建造的新館，
以清水混凝土與黑色岩石作為建材。

253

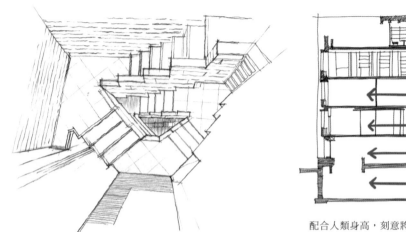

從三樓一路通往屋頂的三角形階梯，是一個寬60公分，高190公分的低矮空間，參考了韓國傳統的建築型態。

配合人類身高，刻意將樓層高控制在低矮的2,340公釐，利用錯層*的方式建造。除了洗手間以外所有空間皆相連，空間時大時小，呈現空間組合的趣味之處。

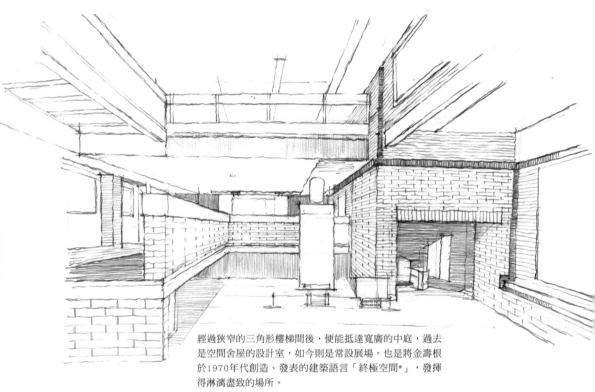

經過狹窄的三角形樓梯間後，便能抵達寬廣的中庭，過去是空間舍屋的設計室，如今則是常設展場。也是將金壽根於1970年代創造、發表的建築語言「終極空間*」，發揮得淋漓盡致的場所。

*錯層：不是用一層樓區分空間，而是以之字形步道將空間切分為半層樓和半層樓，將空間層層往上堆疊的手法。

*終極空間（Ultimate Space）：藉著足以引導人思索的空間，幫助人們找回人性的最後堡壘。

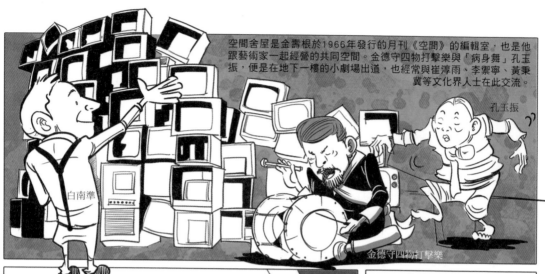

空間舍屋是金壽根於1966年發行的月刊《空間》的編輯室，也是他跟藝術家一起經營的共同空間。金德守四物打擊樂與「病身舞」孔玉振，便是在地下一樓的小劇場出道，也經常與崔淳雨、李禦寧、黃秉冀等文化界人士在此交流。

孔玉振

白南準

金德守四物打擊樂

現在的阿拉里奧美術館室內中庭

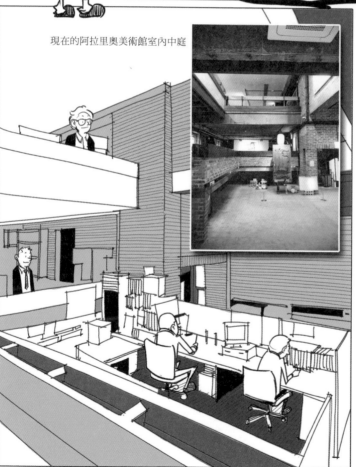

1977年舊大樓完成後，空間舍屋便聲名大噪，成了韓國現代建築的象徵。

那裡就是空間舍屋吧，好酷喔！

新大樓是在金壽根死後才決定建造，並由第二代的代表張世洋負責設計。

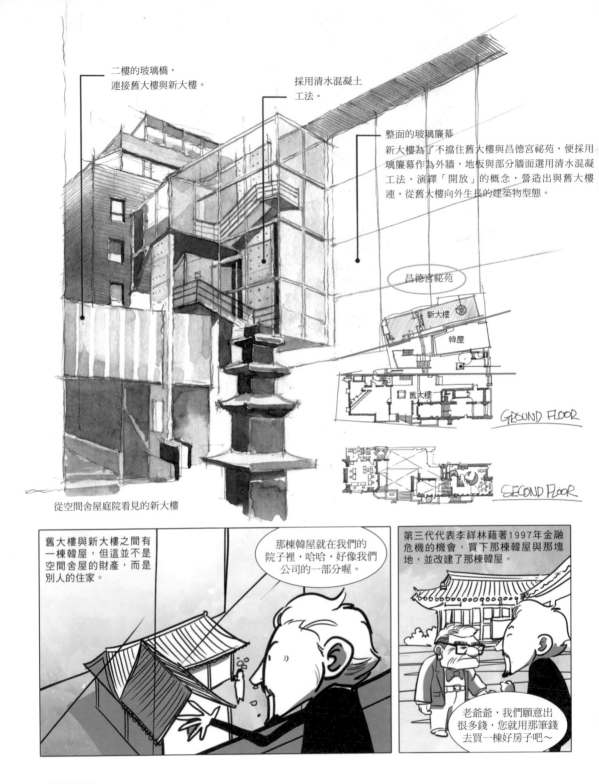

二樓的玻璃橋，
連接舊大樓與新大樓。

採用清水混凝土
工法。

整面的玻璃簾幕
新大樓為了不擋住舊大樓與昌德宮祕苑，便採用
璃簾幕作為外牆，地板與部分牆面選用清水混凝
工法，演繹「開放」的概念，營造出與舊大樓
連，從舊大樓向外生長的建築物型態。

昌德宮祕苑

新大樓

韓屋

舊大樓

GROUND FLOOR

SECOND FLOOR

從空間舍屋庭院看見的新大樓

舊大樓與新大樓之間有
一棟韓屋，但這並不是
空間舍屋的財產，而是
別人的住家。

那棟韓屋就在我們的
院子裡，哈哈，好像我們
公司的一部分喔。

第三代代表李祥林藉著1997年金融
危機的機會，買下那棟韓屋與那塊
地，並改建了那棟韓屋。

老爺爺，我們願意出
很多錢，您就用那筆錢
去買一棟好房子吧～

最後那之間的韓屋成了空間的一部分，他們也將韓屋拆開來維護。

咔嚓！

於是空間舍屋變成了過去與現在並存的現代空間。

（現阿拉里奧美術館）

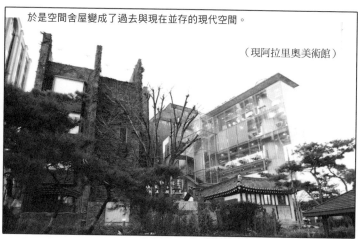

空間舍屋歷經三代建築師之手，是一棟記錄了時代變遷的建築物，更是代表韓國現代建築的縮影。因金壽根而開始的空間舍屋，無論在建築還是藝術文化上，都是韓國最具意義的歷史建築。

一代
金壽根
建造舊大樓

二代
張世洋
建造新大樓

三代
李祥林
改建韓屋

舊大樓

新大樓

韓屋

金壽根使用的建材大致可分為三種，1970年以前主要採用清水混凝土，1970年代之後則偏好黑色磚塊，之後則大多選用經過大幅改良的紅磚，自此之後韓國也開始出現大量以紅磚建造而成的建築。

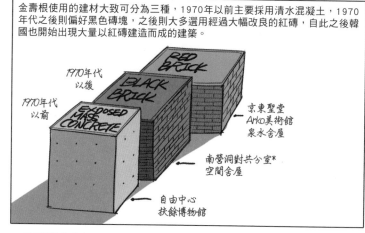

RED BRICK

BLACK BRICK

EXPOSED MASS CONCRETE

1970年代以後

1970年代以前

京東聖堂
Arko美術館
泉水舍屋

南營洞對共分室*
空間舍屋

自由中心
扶餘博物館

非常喜歡舞台劇的金壽根，主要活動地區集中在大學路，這也是大學路有很多紅磚建築的原因。

GOOD!

* 南營洞對共分室：是過去韓國用來對政治犯進行拷問的的地方，現在已經改名為南營洞人權中心。

被稱為金壽根藝廊的大學路，有泉水舍屋、Arko美術館、藝術劇場及首爾大學的研究大樓。

UNIVERSITY STREET

CATHOLIC CHURCH

Arko 藝術劇場

首爾大學肝臟研究大樓

HYEWHA STATION

UNIV STREET

THEA TER

THEA TER

ARCO

SEOUL UNIV. HOSPITAL

NAKSAN PARK

RESIDENCE

MARRO NNIER PARK

ART HALL

ARTHALL

Arko 美術館

泉水舍屋

HONG-IK UNIVESTITY

JTN ART

金壽根在1977年至1985年之間連續建造了三座宗教建築，分別是首爾的獎忠洞京東教會、佛光洞聖堂以及馬山的陽德聖堂。

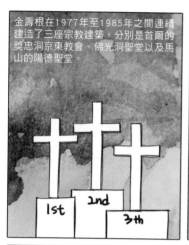

一開始接到馬山陽德聖堂的委託時，金壽根拒絕了。

幫我們蓋聖堂吧。

我不信天主教。

這就跟勒・柯比意蓋廊香教堂的故事如出一轍，最後金壽根還是接下了委託，他打算按照過去的宗教建築那樣設計就好。

幫幫忙吧！

撲倒在地！

案主希望聖堂有在母親腹中的溫暖感受。

同時也希望通往本堂的上坡路，能夠象徵耶穌登上各各他山的那條路，希望營造一種受難之路的感覺。

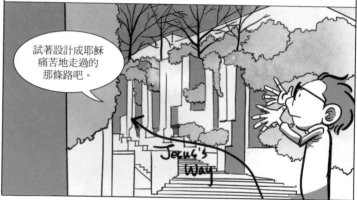

試著設計成耶穌痛苦地走過的那條路吧。

Jesus's Way

室內則希望是有如地下墓穴（基督教徒的地下墓地）的陰暗洞窟，但光線卻能夠透過屋頂進入室內，營造出神聖的感覺。

尤其是京東教會，一到夏天就會漏水，讓人們非常不方便，不過牧師卻野心勃勃地想把教會蓋得很厲害。

常常會漏水，是不是應該要改善一下啊？

知名的建築本來就都有一些不便之處，忍著點吧，哈哈！

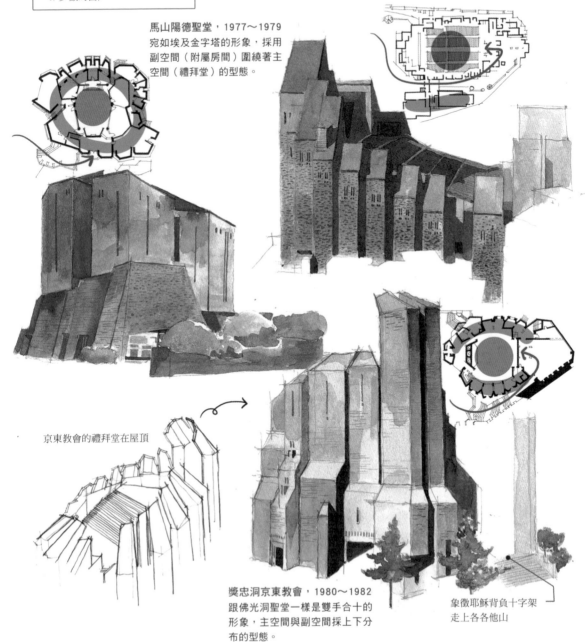

建築的共通點
1. 外牆都是紅色磚頭
2. 內部則是粗糙的混凝土
3. 鋼筋混凝土
4. 少數的窗戶

■ 主空間
■ 副空間

佛光洞聖堂，1981～1985
宛如一個人雙手合十祈禱，採用主空間與副空間分離的型態。

馬山陽德聖堂，1977～1979
宛如埃及金字塔的形象，採用副空間（附屬房間）圍繞著主空間（禮拜堂）的型態。

京東教會的禮拜堂在屋頂

獎忠洞京東教會，1980～1982
跟佛光洞聖堂一樣是雙手合十的形象，主空間與副空間採上下分布的型態。

象徵耶穌背負十字架走上各各他山

後來金壽根又蓋了奧林匹克主競技場、首爾華美達飯店、
法院綜合大廈，成為當代最優秀的建築師。

首爾華美達飯店

首爾地方法院綜合大廈

奧林匹克主競技場，1984

但一路乘風破浪的金壽根，卻在
1981年政權交替之後，開始漸漸接
不到工作。

速報
雙12事件！
政權交替！

沒關係吧，應該
還會有工作的～

空間舍屋的資金缺口越來越大，金壽
根債台高築。

債
債 債
債

金壽根只能在擔憂之中，日日借酒澆
愁。

對，我一定可以
東山再起！
加油！

這導致他的健康狀況越來越差，金壽根卻沒能察覺這一點，精神狀況每況愈下。

我該怎麼辦才好～

接著他接獲一個晴天霹靂的消息。

先生，您的健康狀況非常不好。

醫院通知他罹患了癌症，生命所剩無幾。

先生，您只剩不到幾個月的生命了，請您有心理準備……

金壽根在過世前一個月，把當時的弟子承孝相找來交代了遺言。

孝相，雖然我才活了50多年，卻像活了150年那樣精采。我就要死了，「空間」要繼續經營下去，只能靠你了。

56歲的金壽根英年早逝，四年之後建築師張世洋成為空間的第二任代表，現任的第三代代表李祥林已經另尋其他的發展基地。雖然被貼上追逐權力的標籤，被認為是權勢型建築師，但他仍是深愛著建築與文化的文藝復興大師金壽根。至今仍有無數的追隨者和同事緬懷他，並稱頌他的功績。身為韓國的建築先驅，我們能在首爾的各個角落，發現他曾經存在的痕跡。

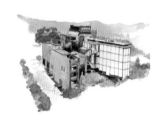

1950　進入首爾大學建築工學系，認識建築師金重業
1954～1958　進入日本東京藝術大學，跟著吉村順三學習建築
1958　與矢島道子結婚
1959　參加韓國國會議事堂召募展並獲選
1960　於東京大學取得碩士學位後返回韓國

1966　發行雜誌月刊《空間》
1967　國立扶餘博物館遭東亞日報批評
1971　榮獲美國泛太平洋建築賞

1931　金壽根出生於韓國清津
1938　就讀於天馬小學校，後移居首爾
　　　進入校洞國民學校就讀，中學就
　　　讀於京畿公立中學

1961　開設金壽根建築研究所（空間舍屋的前身）
1963　與崔淳雨的初次見面

| 1931 | 1950 | 1961 | | 1966 |

1961～1964　韓國首爾華克山莊酒吧
1962～1964　韓國首爾乙支路五洋大廈
1963～1964　韓國首爾南山自由中心
1963～1967　國際自由會館，舊高塔飯店（1969年，現首爾悅榕莊度假飯店）
1965～1970　韓國首爾舊韓國日報大廈
1965～1968　韓國扶餘郡國立扶餘博物館舊館
1965～1971　韓國首爾南山公寓

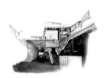

1966～1967　韓國首爾世運商街
1967～1971　韓國首爾貞洞MBC大廈（現京鄉新聞大廈）
1967～1969　韓國首爾韓國科學技術院（KIST）本館
1969～1970　日本大阪世界博覽會（萬博）韓國館

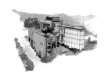

1971 建立(株)空間舍屋，開放小劇場空間舍廊
1977 《時代》雜誌介紹為韓國的「羅倫佐・德・麥地奇」
1979 就任為國民大學造型學系初代系主任
1979～1981 榮獲第一屆至第三屆韓國建築師協會獎

1982 美國建築師協會（AIA）榮譽會員
1984 鐵塔產業勳章
1986 銀塔產業勳章
1986 因肝癌逝世

1971 **1977** **1980** **1984** **1986**

1977～1979 泉水舍屋
1977～1979 綜合文藝會館（現Arko美術館）
1977～1979 天主教馬山教區陽德聖堂
1977～1984 首爾綜合運動場（奧林匹克主競技場）
1978～1980 首爾農村經濟研究院
1979～1980 江原兒童會館（現春川KT & G想像庭園）
1979～1982 寒溪嶺休息所
1979～1982 首爾德成女大美術館
1979～1985 國立晉州博物館
1979～1987 國立清州博物館

1984～1986 首爾奧林匹克公園體操競技場
1984～1988 首爾奧林匹克公園游泳館
1984～1989 首爾首爾地方法院大樓
1985～1987 首爾大學肝臟研究大樓（大學路）
1985～1988 首爾拉馬達文藝復興飯店（2017年拆除）
1985～1991 首爾碧山125大樓（現Gateway塔）

1971～1977 空間舍屋舊大樓、新大樓（1990）、韓屋（2002）
1973～1975 首爾大學藝術館（音樂學院、藝術學院）
1973～1974 韓國首爾洗耳莊
1974 韓國首爾南營洞對共分室
1974 韓國首爾昌岩莊
1976～1978 德成女子大學雙門洞校區藥學館、自然館、授課大樓
1976 韓國首爾國際合作團大樓（舊海外開發公社）
1977～1978 印度新德里駐印度韓國大使館

1980～1982 首爾韓國基督教長老會京東教會
1980 城南新村指導者研修館
1981～1985 首爾天主教首爾大教區佛光洞聖堂
1982～1984 仁川登陸作戰紀念館
1983～1984 光明市市府大樓
1983～1986 美國華盛頓駐美韓國大使官邸
1983～1985 首爾地下鐵3號線中央廳站（現景福宮站）
1983～1986 首爾治安本部大樓（韓國警察廳）

10

Frank Owen Gehry

法蘭克・歐恩・蓋瑞

1929 ~

「我不知道自己正往哪裡前進，如果知道，
那我就不會踏上那條路。」
不斷實驗自己腦中的想法、提出質疑，
創造特殊建築，是建築界的冒險家。

全球最大社群公司Facebook的執行長馬克·祖克柏曾邀請一位建築師見面。

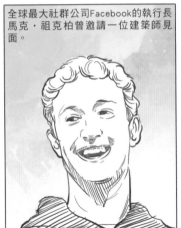

你好嗎？

對，就是我，哈哈～

你是……啊！是Facebook的老闆對嗎？

你曾經設計畢爾包古根漢美術館對吧？

對，那是我設計的。

我想要幫公司蓋新的大樓。

啊！真的嗎？

我已經看上一塊地了，就在可以看見大海的西雅圖。

現在蘋果也在蓋新大樓喔，Google、亞馬遜也都在蓋大樓，我們當然也不能落後啦，法蘭克先生，你可以幫忙吧？

當然囉！我們立刻開始。

全球科技龍頭紛紛在差不多的時期開始蓋新大樓而非發表新產品，成為當時全球民眾最關心的事情。其中為Facebook設計新辦公大樓的建築師，就是以畢爾包古根漢美術館聞名的法蘭克·蓋瑞。

法蘭克・蓋瑞於1929年出生於加拿大多倫多一個猶太家庭。

笑啊

我已經在笑了

蓋瑞把爺爺的五金行當成遊樂場,有很多接觸金屬的機會。

Be careful!

這對刺激他的創意思考帶來很大的影響。

這孩子居然能用小木塊蓋出一座城市,怎麼這麼會玩積木呢?

從小蓋瑞就對金魚柔軟的姿態與動作非常感興趣,這也對他後來的建築型態產生很大的影響。

奶奶~金魚在浴缸玩得很開心吔,哈哈~

蓋瑞在創意的環境下長大,18歲時因為不滿意多倫多的教育方式,便下定決心前往美國。

多倫多太無聊了,我要去美國。

18歲的蓋瑞

雖然他到了美國,但經濟問題卻一直困擾著他,也讓他必須一邊打零工一邊讀書。

Burr

蓋瑞雖然想成為化學家,但對課程內容實在是沒什麼興趣。

真是太無聊了!

我喜歡什麼呢?有什麼事情能讓我感興趣呢?

小時候爺爺跟奶奶叫我做東西來玩時真的很有趣……養魚也非常好玩……

蓋瑞不斷煩惱自己的未來，努力尋找可以發展的方向。

某天，在學校上陶藝課的蓋瑞被教授注意到，教授建議他去上建築課。

你做陶藝的手藝很出色喔，要不要去學學建築啊？

建築嗎？啊！小時候我很喜歡玩積木，我要成為可以蓋出藝術建築的建築師！

開始學建築的蓋瑞，因為遇到從日本學成歸國的建築教授，便迷上了日本傳統建築。

那傢伙整個陷入東洋文化的世界了吧。

他稱自己是反勒·柯比意派，踏上了與現代主義建築不同的另一條路。

柯比意怎麼會是大師？我才不要蓋那麼無聊的建築。

蓋瑞在哈佛大學讀都市計畫時，突然決定應該要去巴黎住一陣子。

很好！就是巴黎！

勒·柯比意先生，對不起，你真的非常了不起。

到了法國實際看見勒·柯比意的作品後，蓋瑞受到了莫大的感動。

一年後他回到洛杉磯開事務所，當時走的是具現代感又方正的建築風格，和現在的蓋瑞風格非常不同。

角度就是生命！

於是蓋瑞初期的作品，就像勒‧柯比意、密斯‧凡德羅，以及當時最知名的建築師路易斯‧康一樣，大多都是現代主義建築，丹齊格工作室（Danziger Studio）就是蓋瑞初期的經典作品。

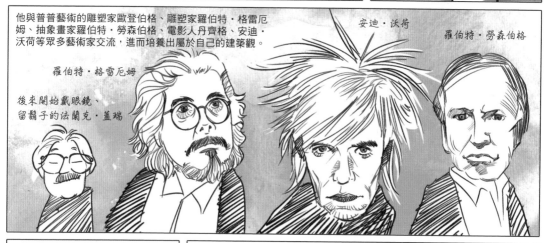

雖然蓋瑞迷上了現代主義建築，但他很快就覺得自己被定型，更為此悶悶不樂。

我得更自由一點，模組都是直線的設計實在不適合我。

他與普普藝術的雕塑家歐登伯格、雕塑家羅伯特‧格雷厄姆、抽象畫家羅伯特‧勞森伯格、電影人丹齊格、安迪‧沃荷等眾多藝術家交流，進而培養出屬於自己的建築觀。

安迪‧沃荷

羅伯特‧勞森伯格

羅伯特‧格雷厄姆

後來開始戴眼鏡、留鬍子的法蘭克‧蓋瑞

1978年，蓋瑞為了把自己的家當成能夠嘗試自由形式的建築實驗室，便決定開始拆房子。

我也要蓋一棟可以實驗建築的房子。

蓋瑞的房子實在太奇怪，不僅是建築界，就連社區居民也批評不斷，但蓋瑞絲毫不介意，有需要的時候就會拆除、改建，從來不曾停止。

蓋瑞之家（Gehry Residence）美國聖塔莫尼卡，1978

蓋瑞先在1978年規劃了房子的大架構，然後在1992年將原本
給家人的居住空間改建成現在的蓋瑞之家。配合蓋瑞自己的經
濟狀況，使用便宜的浪板和鐵網來建造房子外觀，並以木框搭
配玻璃確保屋內的採光，但因為使用了太多不同的建材，所以
蓋瑞之家成了造型非常奇特的建築。

1. 原本的房子結構

2. 以低矮的水泥牆劃出界線

3. 立起合成木板，劃出廚房與餐廳的
 空間，並用木牆隔開來。

4. 廚房跟餐廳的屋頂上面，則放上了鍊
 條型的圍籬，並設計了一個玻璃方窗
 讓光線能進到室內。

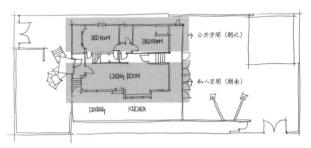

公共空間（朝北）

私人空間（朝南）

以中央的樓梯為中心，朝南是私人空間，
朝北則是公共空間，以此將空間分離。

用木頭建成非典型的立方體架構，再搭配玻璃
窗，將光線引入室內。

同時使用浪板、鐵網、膠合板、玻璃等多種建材的
牆面。

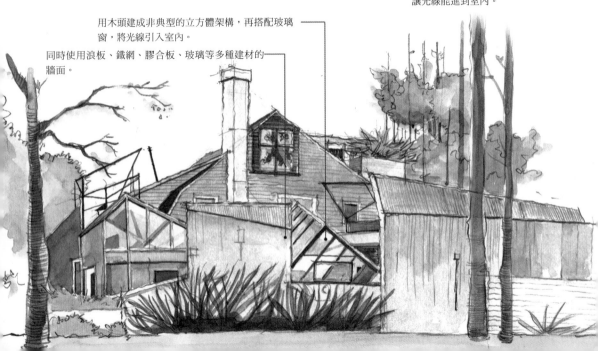

雖然被人們指指點點，但蓋瑞很清楚自己的目的是嘗試「實驗性建築」。

無論你們怎麼罵，其實都是因為羨慕我對吧？

十多年來他不斷拆除、改建自己的房子，最後完成了屬於自己的建築世界觀。

不過因為不能一直用房子當實驗室，所以他還另外蓋了有寢室與游泳池的一般住家。

老公！不能再過這種生活了！

因那棟外型奇特的房子而成為討論話題的蓋瑞，接連設計了聖塔莫尼卡購物中心（1980）、航空太空博物館（1984）、魚舞餐廳（1986）、溫頓客居（1986）等，跳脫現代主義，發展出型態獨特的建築。

溫頓客居

航空太空博物館

魚舞餐廳

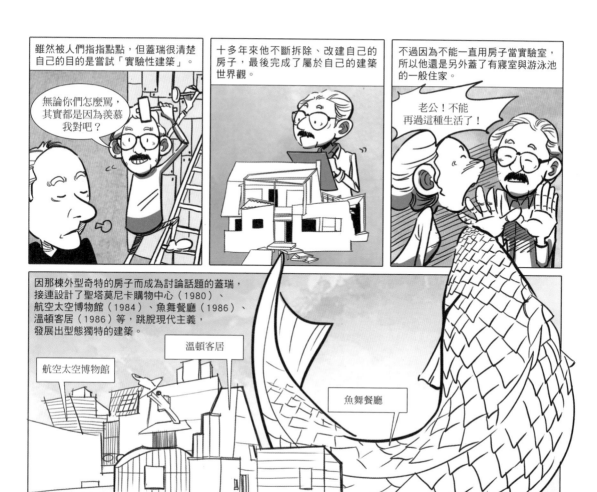

接著蓋瑞計畫要建造出造型獨特的有機建築，他的第一座有機建築就是維特拉家具博物館。

維特拉原本是來自瑞士的小零件製造商，1950年正式在德國開業，近來被知名家具公司，也就是阿瓦·奧圖的Artek收購。

vitra . artek

united by design

一天，維特拉的代表費爾鮑姆（Rolf Fehlbaum）請蓋瑞設計家具。

273

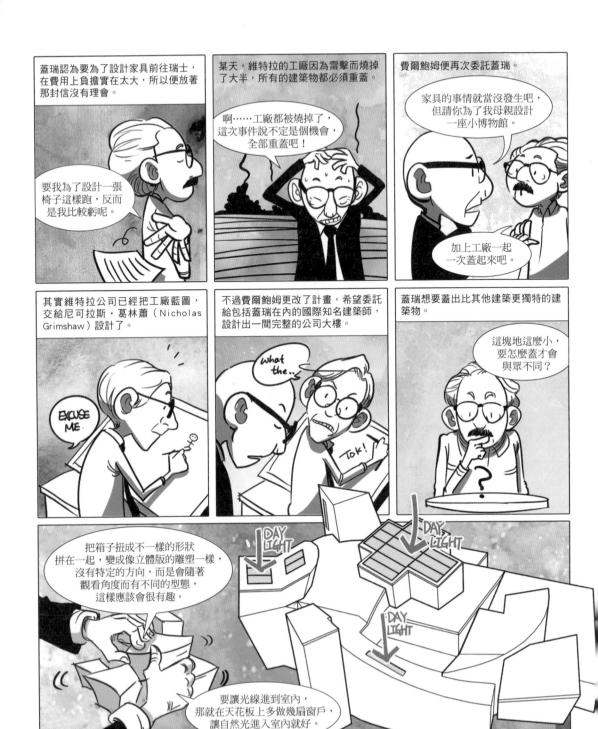

蓋瑞認為要為了設計家具前往瑞士，在費用上負擔實在太大，所以便放著那封信沒有理會。

> 要我為了設計一張椅子這樣跑，反而是我比較虧呢。

某天，維特拉的工廠因為雷擊而燒掉了大半，所有的建築物都必須重蓋。

> 啊……工廠都被燒掉了，這次事件說不定是個機會，全部重蓋吧！

費爾鮑姆便再次委託蓋瑞。

> 家具的事情就當沒發生吧，但請你為了我母親設計一座小博物館。

> 加上工廠一起一次蓋起來吧。

其實維特拉公司已經把工廠藍圖，交給尼可拉斯‧葛林蕭（Nicholas Grimshaw）設計了。

> EXCUSE ME

不過費爾鮑姆更改了計畫，希望委託給包括蓋瑞在內的國際知名建築師，設計出一間完整的公司大樓。

> what the...

> Tok!

蓋瑞想要蓋出比其他建築更獨特的建築物。

> 這塊地這麼小，要怎麼蓋才會與眾不同？

> 把箱子扭成不一樣的形狀拼在一起，變成像立體版的雕塑一樣，沒有特定的方向，而是會隨著觀看角度而有不同的型態，這樣應該會很有趣。

> DAY LIGHT

> DAY LIGHT

> DAY LIGHT

> 要讓光線進到室內，那就在天花板上多做幾扇窗戶，讓自然光進入室內就好。

維特拉設計博物館（Vitra Design Museum）德國萊茵河畔魏爾，1989

蓋瑞設計的維特拉設計博物館共有兩層樓，展出費爾鮑姆自1820年代起蒐集的1800多件家具，內部自動切分為不同的獨立空間，和其他博物館不同，沒有連接各展間的中心空間。費爾鮑姆也因為維特拉計畫成為蓋瑞的贊助者，後來蓋瑞也協助設計了瑞士的維特拉總部。除了設計博物館之外，蓋瑞也設計了工廠的入口，2003年再設計維特拉設計博物館藝廊，現在我們能在維特拉公司內看到三種蓋瑞的設計。

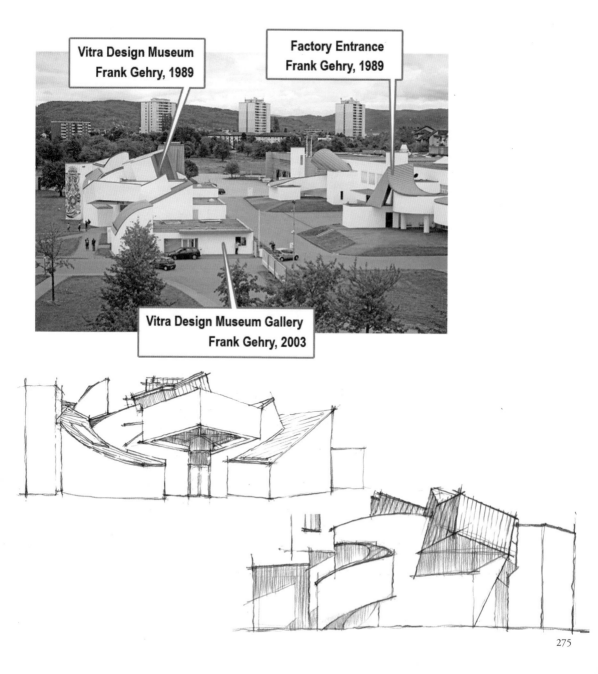

Vitra Design Museum
Frank Gehry, 1989

Factory Entrance
Frank Gehry, 1989

Vitra Design Museum Gallery
Frank Gehry, 2003

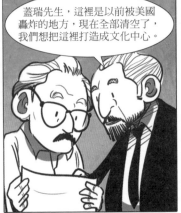

維特拉讓蓋瑞更加出名，後來蓋瑞在1992年接到來自捷克的建築委託。

蓋瑞先生，這裡是以前被美國轟炸的地方，現在全部清空了，我們想把這裡打造成文化中心。

蓋瑞與在捷克備受尊敬的建築師弗拉多·米盧尼克（Vlado Milunić）共同合作這個計畫。

弗拉多·米盧尼克

蓋瑞從弗拉多那裡拿到初期的發想。

捷克正從共產主義走向民主主義，所以我希望這棟建築物可以是同時兼具陰與陽、靜態與動態的概念。

就像一對男女相擁著跳舞一樣，這樣應該很有趣，哈哈哈哈。

當時與蓋瑞搭檔設計的弗拉多，說這棟建築形似電影《隨艦起舞》（Follow the Fleet）（1936）的主角佛雷與琴吉跳舞的模樣，並把這棟建築取名為「佛雷與琴吉」……

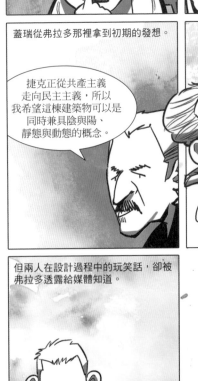

但兩人在設計過程中的玩笑話，卻被弗拉多透露給媒體知道。

蓋瑞先生說荷蘭國民人壽保險公司大樓的靈感，是來自於美國電影《隨艦起舞》呢，哈哈哈哈哈。

被媒體得知這件事之後，消息便立即傳遍全國引起騷動。

居然用美國的低俗電影來蓋我們布拉格的建築，無法忍受！

I ♥ CZECH

這甚至驚動了捷克總統，整件事情在總統聽完蓋瑞的說明之後才終於平息。

蓋瑞先生，這是怎麼回事？

NO!

雖然大家覺得靈感是來自那部電影，但其實不是那樣的。

從旁邊建築物的陽台，可以看到河對岸的布拉格城，但被我們這棟建築物擋住之後就看不到了，所以才刻意蓋成這樣，我只是覺得這造型很像是人在跳舞，所以才這樣說。

這樣擋住我們就看不到河了！

嗯

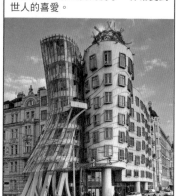

解開誤會的國民人壽保險公司大樓，現在也被稱作跳舞的房子，非常受到世人的喜愛。

除了讓蓋瑞深陷話題中心的荷蘭國民人壽保險公司大樓之外，他也同時在進行畢爾包的美術館計畫，而這個計畫也徹底改變了蓋瑞的人生。

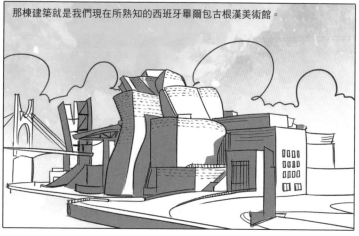

那棟建築就是我們現在所熟知的西班牙畢爾包古根漢美術館。

荷蘭國民人壽保險公司大樓（Nationale-Nederlanden Building），
捷克布拉格，1992～1996

捷克曾在二次世界大戰時遭到轟炸成為廢墟，後來又重新在空地蓋起了外號「跳舞的房子」的荷蘭國民人壽保險公司大樓。這是捷克建築師弗拉多與法蘭克・蓋瑞合作的作品，剛蓋好的時候很多人嘲笑說像是扭在一起的可樂罐，但由於這棟建築物的外型特殊，如今也成為知名的觀光景點，成為帶動地區經濟的功臣。目前這棟建築物由荷蘭保險公司持有，部分作為飯店營運。

被稱為梅杜莎的屋頂裝飾物

窗戶被設計成像是攻擊牆面的蜂群

用99個大小不一的混凝土板拼成，是從維特拉博物館的格型結構發展而來的鐵架

同時扮演主出入口的柱子與遮蓋的玻璃塔

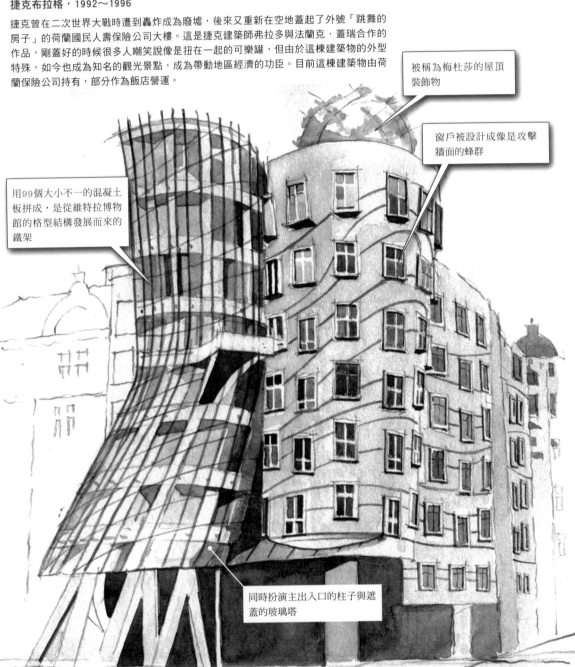

蓋瑞原本在進行迪士尼音樂廳的建造，後來計畫胎死腹中，他便展開畢爾包古根漢美術館的作業。

蓋瑞先生，我們聊聊好嗎？

Hi!

計畫之所以胎死腹中，是因為日漸增加的預算以及延宕的施工日程。

迪士尼音樂廳好像花太多預算，也拖太久了。

你說什麼？

所以迪士尼音樂廳的建造便暫時中斷，這時畢爾包古根漢美術館聯絡上了蓋瑞。

蓋瑞先生，我是古根漢財團的湯姆‧克林森，要去畢爾包嗎？

就這樣，蓋瑞飛到畢爾包，並前往畢爾包古根漢美術館的預定地考察。

畢爾包

啊！是要在有19世紀建築物的地方整建古根漢美術館嗎？

不行，那座建築物太老舊了，我已經看中了一塊地，就在那裡蓋吧，不然就算了……

雖然西班牙畢爾包是個具備鋼鐵、造船、製鐵等產業的工業城市……

BILBAO PROJECT

PERMISSION

但在1980年代，接連的恐怖攻擊使城市功能大幅衰退，畢爾包市與古根漢財團也只能聽從蓋瑞的意見。

蓋瑞先生，巴斯克政府說會以城市開發的名義補助我們預算，我們來合作吧！

蓋瑞參與了簡單的競爭投標，理所當然雀屏中選，便開始畢爾包古根漢美術館的設計作業。

要像是雪梨歌劇院的建築，好嗎？

沒問題。

SHAKE

蓋瑞很快拿起筆來描繪設計圖。

內維翁河（Nervión River）

畢爾包
古根漢
美術館

橋梁

入口

城市

要用橋梁連接起建築的入口，橋梁跟美術館必須一體成形。

如果可以容許超大的建築物橫跨河與城市，那我們就可以把美術館的中軸放在這裡，必須要顧慮到河對岸以及大街上看到的景色。

主要入口必須鄰近城市，這樣人們進出才方便。

蓋瑞透過結構的重組與堆疊，創造出美術館的整體架構。

建築就是藝術！

接著他開始思考美術館的外觀建材。

外觀該用什麼建材？鋼筋實在太冰冷了，希望是給人感覺更溫暖的金屬……

SOFT

HARD

來看一下金屬目錄好了，嗯？這是什麼？鈦？我要用這個來做實驗。

蓋瑞把鈦的樣品釘在工作室前的電線杆上，觀察了好幾天。

很好，但價格竟然是不鏽鋼的兩倍，有沒有其他方法啊？

Klunk
Klunk

唉唷？鈦的厚度可以是不鏽鋼的一半？這樣價格就跟不鏽鋼一樣了吔，很好，就是這個！

蓋瑞先生，俄國那邊說要釋出大量的低價鈦喔！

立刻跟俄國聯絡！

280 建築的誕生

畢爾包古根漢美術館（Bilbao Guggenheim Museum）西班牙畢爾包，1991～1997

雖然總預算超過當初預估的17倍，但這棟建築物卻使得一度傾頹的城市畢爾包，完美重生為文化觀光之城，這個文化現象稱為「畢爾包效應」（Bilbao Effect）。開幕十年來共吸引上千萬遊客造訪，創造約20億美元的收入，可說是畢爾包最大的金雞母。考慮到畢爾包經常是陰天，蓋瑞選擇以厚度僅0.3公釐且散發金黃色的鈦作為外牆建材，營造出明亮的氛圍。

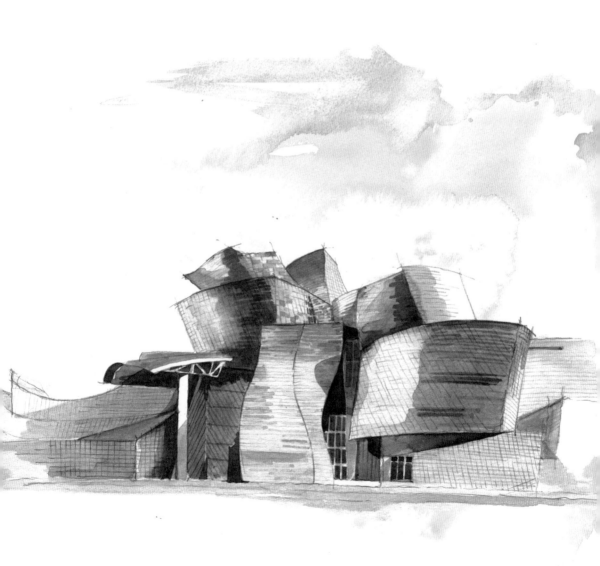

由於畢爾包古根漢美術館受到全球矚目，迪士尼音樂廳也再度聯繫蓋瑞。

蓋瑞可以立即繼續暫時中止的迪士尼音樂廳建造計畫，這棟建築物的設計雖然比畢爾包古根漢美術館更早，卻是在畢爾包美術館完成後六年，也就是2003年才正式竣工。

是我們錯了，請來幫我們繼續建造音樂廳吧！

你放著吧，先讓我刮一下鬍子。

唉唷，真傷自尊心，西班牙居然比我們美國先蓋好，判斷出錯了啦！

蓋瑞則因為畢爾包古根漢美術館與迪士尼音樂廳，成為建築界的超級巨星。

接著開始有許多地方聯絡蓋瑞，希望能夠為他們的城市帶來畢爾包效應。

某天，蓋瑞接到來自路易威登（Louis Vuitton）的委託。

wow！

不知不覺間成為老紳士的法蘭克·蓋瑞

蓋瑞先生！我是路易威登的董事長貝爾納·阿諾，請到巴黎來幫我們蓋路易威登集團大樓吧！

蓋瑞到建築預定地去走了一遍，並且在飛機內開始設計草圖。

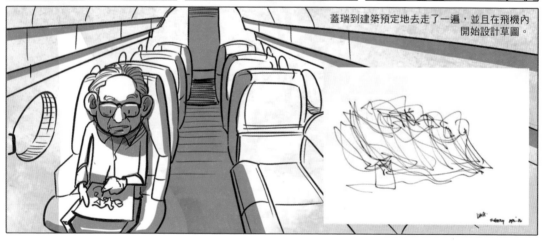

路易威登藝術中心（Foundation Louis Vuitton）法國巴黎，2014

路易威登藝術中心使用3584片不同形狀的玻璃，拼接成一艘擁有12支
風帆的帆船造型，又稱為冰山（iceberg）。為了打造出這麼超現實的外
型，蓋瑞引進戰鬥機製造公司開發的3D軟體，還申請了30多項技術的
專利。位在巴黎市中心的路易威登藝術中心，是借國家土地建造的建築
物，所有權預計在完工日起55年後歸國家所有。

特色

1. 以19世紀庭園建築為靈感設計。
2. 分為兩個區域，共有11個不同
 大小的藝廊。
3. 建設費用耗資1億4300萬美元。
4. 共有超過400個設計模型。
5. 可將雨水回收再利用、利用地
 熱發電。

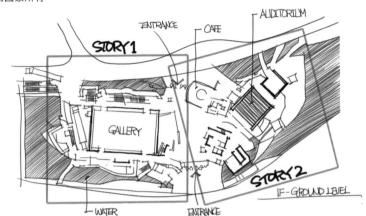

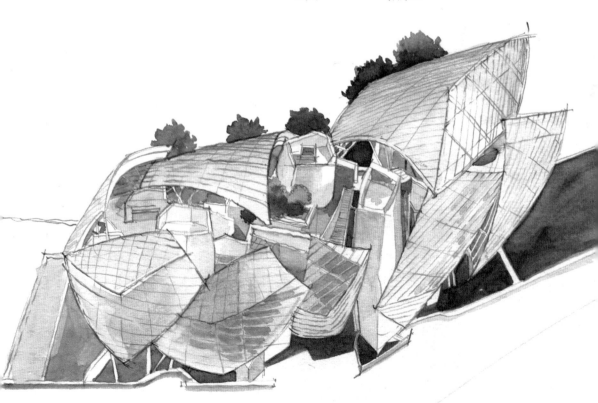

2014年開幕儀式上，法國總統歐蘭德、摩納哥阿爾貝二世、安娜·溫特、卡爾·拉格斐等上流人士紛紛出席，成為舉世矚目的焦點。

真是了不起的建築，巴黎居然有這樣的建築物，真是太驕傲了。

但路易威登藝術中心也因為獨特的造型，獲得幾位建築師的惡評。

就像是蒼蠅穿上了太過貼身的西裝，卻被放進殺蟲劑裡面的感覺，可憐哪。

尚·努維爾

法蘭克·蓋瑞只以一個手勢讓這些人閉嘴。

咔

另外也有一棟建築與路易威登藝術中心同時進行，那就是馬克·祖克柏的西雅圖Facebook辦公室。

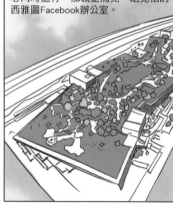

配合目前全球最頂尖的IT企業蘋果公司、Google以及全球最大電商亞馬遜的總部建設計畫，祖克柏也想要為自己的公司蓋總部。

新辦公室我……

Steve Jobs

蟾蜍啊，蟾蜍，我拿舊房子跟你換新房子。

祖克柏為了籌備西雅圖的新據點，便找上了蓋瑞。

不好意思～

請進～

蘋果、Google與亞馬遜的辦公室設計如下：

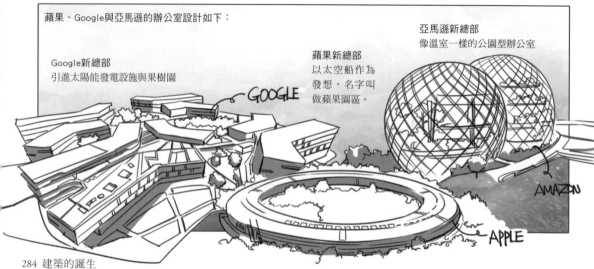

Google新總部
引進太陽能發電設施與果樹園

GOOGLE

蘋果新總部
以太空船作為發想，名字叫做蘋果園區。

亞馬遜新總部
像溫室一樣的公園型辦公室

AMAZON

APPLE

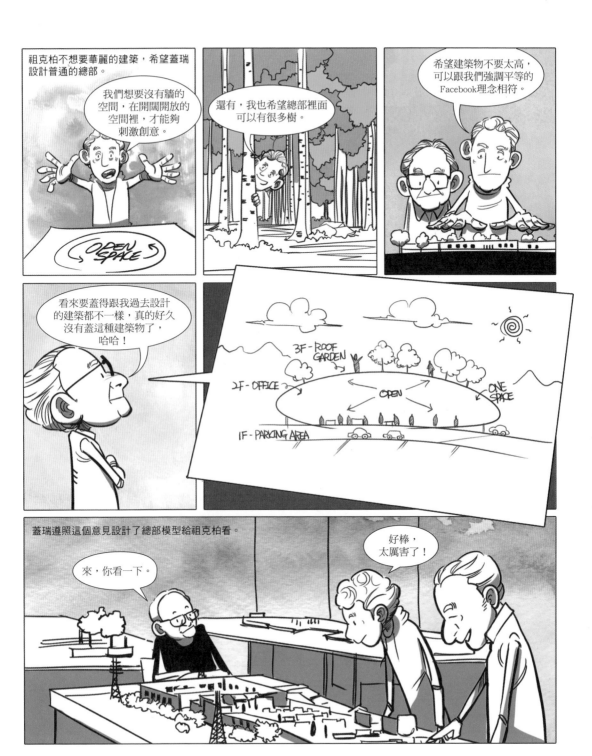

285

Facebook新總部（MPK20, Facebook HQ）美國西雅圖，2015

Facebook總部沒有牆壁、門和隔間，是一個巨大的開放空間，主要是因為著重讓2,800位員工在一起集思廣益、相互合作。高度21公尺的低矮建築，坐落在被森林環繞，總面積相當於七個足球場大小的園區內，雖然都是只有一層樓的低矮建築，但天花板的高度卻達到8公尺。

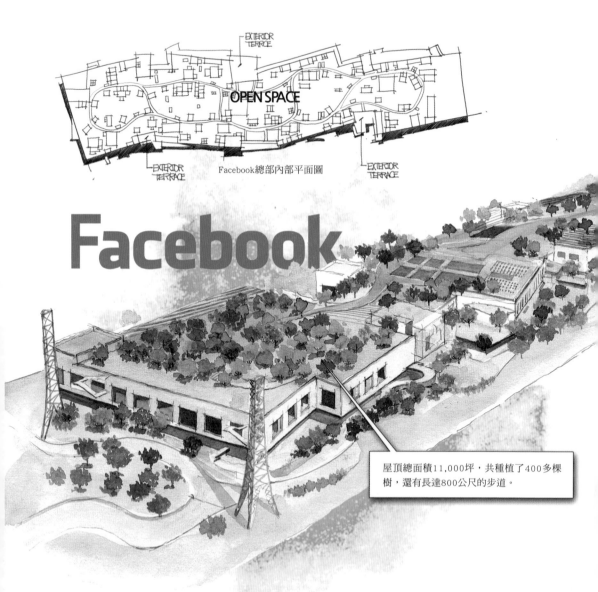

Facebook總部內部平面圖

屋頂總面積11,000坪，共種植了400多棵樹，還有長達800公尺的步道。

蓋瑞用與之前不同的方式建造了Facebook的西雅圖總部，展現了不拘泥形式的自由建築型態。

雖然已經90多歲了，但蓋瑞的設計仍不斷進步，現在著手為阿布達比設計古根漢美術館的他，已經準備好再一次驚豔全世界。

雖然已經90多歲了，但他對建築的熱情似乎並未衰退。蓋瑞自由不拘泥的建築，讓人們一直對他抱持高度期待，他也以持續研究的開創者姿態不斷精進自我，創造出屬於自己的建築風格。

「我不知道我正往哪裡前進，要是知道未來的目的地，那我肯定不會往那裡走。」
——法蘭克・蓋瑞

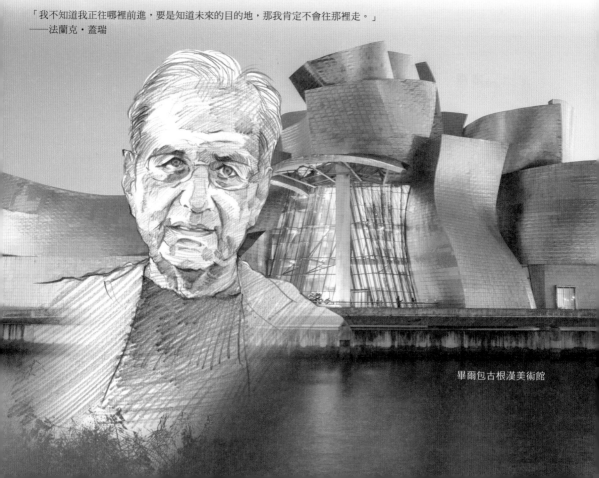

畢爾包古根漢美術館

1954 從埃弗拉伊姆‧歐恩‧戈德堡（Ephraim Owen Goldberg）
更名為法蘭克‧歐恩‧蓋瑞（Frank Owen Gehry）
1956～1957 於哈佛大學設計研究所主修都市計畫
1957 結束於佐佐木建築事務所（Sasaki Associates）兼職後
回到洛杉磯
1957～1958 於裴雷瑞與陸克曼（Pereira & Luckman）事務所就職
1961 與家人移居巴黎，於Andre Remondet事務所就職

1972～1973 擔任南加州大學教授
1975 與波兒塔‧伊莎貝拉‧阿奎萊拉
（Berta Isabel Aguilera）再婚
1976 擔任萊斯大學教授
1982～1988 擔任耶魯大學建築系教授
1982 擔任哈佛大學客座教授

1929 出生於加拿大多倫多
1947 與家人移居美國
就讀洛杉磯市立大學
1954 與艾妮塔‧斯奈德（Anita Snyder）
結婚
1949～1954 畢業於南加州大學（USC）
建築系

1962～現在 回到洛杉磯開設事務所
（Frank Gehry & Associates Inc.,）
1966 與艾妮塔離婚

| 1929 | | 1954 | 1962 | | 1966 | 1978 |

1957 美國愛德懷的大衛小屋
1963 美國洛杉磯克萊因之家
1964～1965 美國洛杉磯丹齊格工作室
1970 美國爾灣公園西公寓（Park West Apartments）
1972 美國馬里布的隆‧戴維斯（Ron Davis）住宅兼工作室

1978 美國聖塔莫尼卡蓋瑞之家
1978～2002 美國洛杉磯羅耀拉法學院
1980 美國聖塔莫尼卡購物中心
1981 美國聖佩里德羅的卡布里洛海洋水族館
1984 美國洛杉磯航空與太空博物館
1984 美國威尼斯諾頓住宅
1986 日本神戶魚舞餐廳
1987 美國奧瓦通納溫頓客居

1988　於MoMA舉辦解構主義建築展覽
1989　榮獲普立茲克建築獎
1991　榮獲雨果哈林獎
1992　榮獲日本高松宮殿下紀念世界文化獎（Praemium Imperiale）
1992　榮獲美國建築師協會（AIA）榮譽獎
1996～1997 於蘇黎世聯邦理工學院擔任客座教授

1999　榮獲美國建築師協會（AIA）金獎
2002　創立蓋瑞建築事務所（Gehry Partners）
2011　擔任南加州大學（USC）教授

2016　榮獲巴拉克‧歐巴馬總統自由勛章
2016～現在 耶魯大學、哈佛大學、加州大學、
　　　　　多倫多大學、哥倫比亞大學教授

| 1988 | 1991 | 1999 | 2003 | 2016 |

1991～1997 西班牙畢爾包古根漢美術館
1999　德國杜塞道夫的新海關大院
2000　德國柏林DZ銀行大樓
2001　德國漢諾威蓋瑞塔

2003　美國洛杉磯華特迪士尼音樂廳
2004　美國芝加哥BP人行天橋
2006　西班牙埃爾希耶戈的里斯卡爾侯爵飯店
2007　美國紐約IAC大樓
2008　加拿大多倫多安大略畫廊
2010　美國拉斯維加斯克利夫蘭診所盧洛夫腦科健康中心
2011　美國邁阿密新世界中心
2013　香港銘琪癌症關顧中心
2013　巴拿馬巴拿馬市生物多樣性博物館（Biomuseo）

1989　德國萊茵河畔魏爾維特拉設計博物館
1991　美國加州威尼斯奇特／戴大廈
1992　西班牙巴塞隆納奧林匹克大魚雕塑
1993　美國明尼亞波利斯的魏斯曼藝術博物館
1994　法國巴黎美國中心（現法國電影院）
1992～1996 捷克布拉格荷蘭國民人壽保險公司（跳舞的房子）

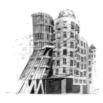

2014　法國巴黎路易威登藝術中心
2014　澳洲雪梨周澤榮博士大樓
2015　美國門洛公園Facebook總部

11

Aldo Rossi

阿道・羅西

1931~1997

「城市是人類記憶的集合體。」
在生與死之間發現建築，
在現實與虛幻之間創造全新體驗的
建築界劇作家。

有一位建築師擁有「偶然成為詩人的建築師」這個外號。

人生～是一場流浪～
來自～何方～再前往～
不知名的遠方～

他不斷思考生與死的意義，為了探尋建築的本質而煩惱。

死亡究竟是什麼？

透過記憶，混合了真實與虛幻呈現生與死的空間，並以建築呈現出來的人！

LIFE　ARCHITECTURE　DEATH

他就是來自義大利的世界級建築師—阿道・羅西。

阿道・羅西以哲學的角度看待建築，並嘗試利用具體的造型物，喚醒人們模糊的記憶。

為了像舞台劇一般，讓人產生一種彷彿走進另一個世界的錯覺，他的建築運用了大量的隱喻象徵。

我的建築不只是建築。

因為實在思考得太多，也使他變得很悲觀，但也因為將生死議題昇華為建築，人們稱他為「偶然成為詩人的建築師」，他也因此成為家喻戶曉的人物。

到底是詩人還是建築師？

阿道・羅西出生於1931年，父母親在義大利米蘭從事自行車製造業，成長過程中他從來沒受過任何藝術造型教育。

不過羅西總是非常注意事物與其型態。

現在我看到的外型，或許就是能量存在的最後一瞬間。

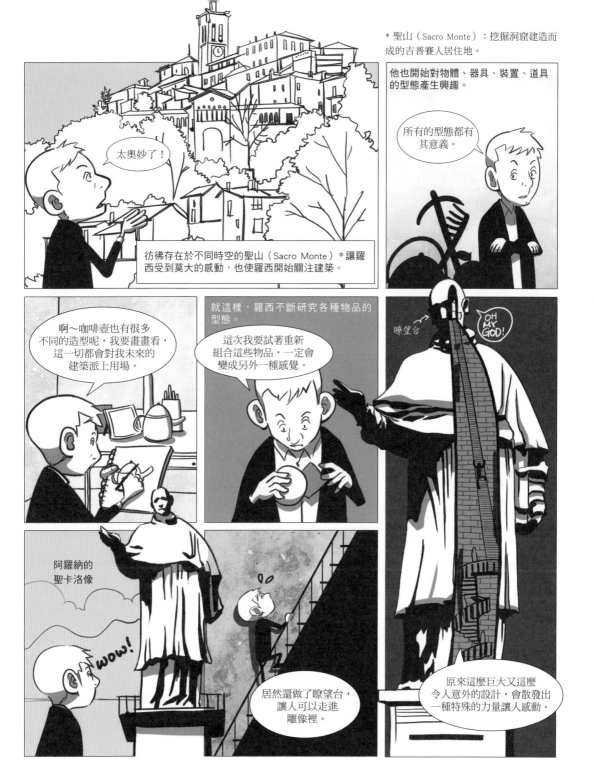

* 聖山（Sacro Monte）：挖掘洞窟建造而成的吉普賽人居住地。

太奧妙了！

彷彿存在於不同時空的聖山（Sacro Monte）*讓羅西受到莫大的感動，也使羅西開始關注建築。

他也開始對物體、器具、裝置、道具的型態產生興趣。

所有的型態都有其意義。

啊～咖啡壺也有很多不同的造型呢，我要畫畫看，這一切都會對我未來的建築派上用場。

就這樣，羅西不斷研究各種物品的型態。

這次我要試著重新組合這些物品，一定會變成另外一種感覺。

瞭望台

OH MY GOD!

阿羅納的聖卡洛像

wow!

居然還做了瞭望台，讓人可以走進雕像裡。

原來這麼巨大又這麼令人意外的設計，會散發出一種特殊的力量讓人感動。

293

所有的物體不只具有形體，肯定還有什麼看不見的東西存在。

在既有的物品上加上其他的東西，就能夠使全新的事物誕生。

some thing NEW

some thing NEW

some thing NEW

ORIGINAL

羅西關注周遭各種物品的形體，也自然培養出對建築的好奇心，後來便進入米蘭理工大學主修建築學。

畢業之後成為美麗家居（Casabella）雜誌的編輯，1965年受聘成為米蘭理工大學教授。

羅西為了滿足自己對建築的好奇心，四處建築巡禮以增廣見聞。

一天，羅西在家中看到一張照片。

這是什麼照片？

FLAP

好像是修道院……
究竟是我們在看著格子窗那頭的人，還是對方正在跟我互望呢？這真是奧妙。

難道是偶然嗎？某天，羅西造訪了一座修道院的修女房間。

這個房間好奇妙，外面雖然像監獄一樣，但光線進到室內之後卻令人感動不已。

而且就像置身劇場一樣，外面傳來的聲音都聽得一清二楚。

今天天氣怎麼這樣

天啊，你說什麼

原來之前那張照片裡的男子，看窗外的樣子就像在看劇場裡的表演。

真不知道這情景所創造出的玄妙感受，究竟會在什麼情況下出現呢？我覺得自己好像置身劇場一樣。

羅西脫離了現實，深深沉迷在劇場的想像中，他想起小時候非常喜歡劇場的自己。

那時候我很常去演出莎士比亞戲劇的貝爾加莫湖畔小劇場，還有夏天的臨時劇場。

羅西回顧了年幼時經常去劇場的回憶，決定打造一座屬於自己的小劇場。

那座劇場是夏天蓋起來，冬天又拆掉。

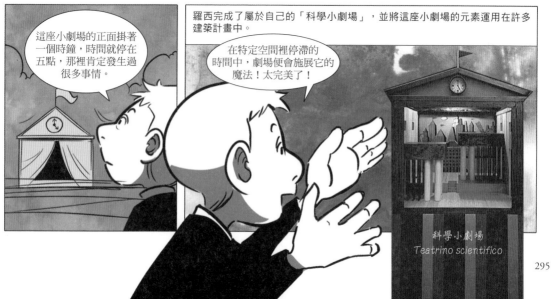

這座小劇場的正面掛著一個時鐘，時間就停在五點，那裡肯定發生過很多事情。

羅西完成了屬於自己的「科學小劇場」，並將這座小劇場的元素運用在許多建築計畫中。

在特定空間裡停滯的時間中，劇場便會施展它的魔法！太完美了！

科學小劇場
Teatrino scientifico

後來羅西擔任1979威尼斯雙年展的建築總監，他在建造具象徵性的指標建築時，又陷入了沉思。

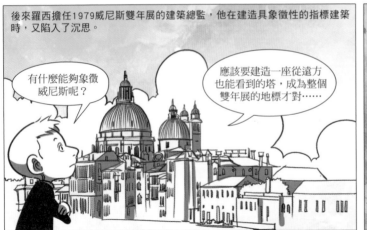

有什麼能夠象徵威尼斯呢？

應該要建造一座從遠方也能看到的塔，成為整個雙年展的地標才對……

不過這想法真的太老套了，有沒有更具象徵意義的東西？

砰

威尼斯有水都之稱，人們都靠著運河移動，且大多生活在水上。

O Sole mio

義大利有很多河流，是運河發達的國家，要不要試著在水上蓋點什麼？

?

那有什麼是水上的建築物呢？小島上的大房子？感覺是很酷，但好像需要點不同的東西。

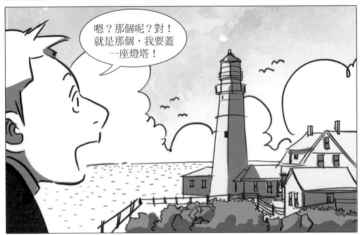

嗯？那個呢？對！就是那個，我要蓋一座燈塔！

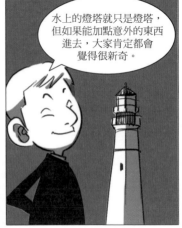

水上的燈塔就只是燈塔，但如果能加點意外的東西進去，大家肯定都會覺得很新奇。

啊,我真的想太多了,需要休息一下,要不要去看個戲呢?

羅西到可以眺望威尼斯海關的劇場陽台,觀賞《無法和解的人》(Die nicht Versöhnt)這部舞台劇,接著靈感便開始湧現。

世界上會不會真的有雖然想要和解,卻無法和解的情況呢?

我要用彷彿觸手可及,卻又碰觸不到的這種茫然感來建造一座劇場,要將不存在於這個世界的東西具體呈現出來!

我要用隱喻的方式,在這裡重現18世紀威尼斯最知名的小劇場。

THE Floating Theater

這樣一來威尼斯就會成為故事背景,舞台的後方空間也會變得非常深。

不過普通的水上劇場太無聊了,不然就建一艘船,把劇場蓋在上面怎麼樣?

這棟建築雖然是座劇場,卻同時也是船,會隨著水流緩緩地上下搖晃,這樣應該很有趣吧?

這樣在最上面看戲的人很可能會暈船喔,哈哈哈。

沿著運河漂流在水上的水上劇場,一定會是令人感到驚喜意外的空間!

威尼斯世界劇場（Teatro del Mondo）義大利威尼斯，1979

威尼斯世界劇場是象徵1979年威尼斯雙年展的代表建築，這棟建築凸顯了阿道·羅西獨特的「場所特色」。他喚醒人們對古羅馬廣場（Forum Romanum, Foro Romano）的模糊記憶，刻意讓窗戶另一端的威尼斯景色成為舞台背景的一部分。威尼斯世界劇場是長、寬皆9.5公尺的正方形結構，像鐘塔一樣有25公尺高，是一座水上建築。使用了木材與鋅等與周遭建築物格格不入的建材，但運用了羅馬神殿的比例，也成功地與四周的環境融為一體。

世界劇場建好之後,他收到一封信。

給羅西:

我感受最深刻的……
是劇場從大海返航,
以及劇場成為大海與陸
地之間的界線,
這真的令我深深感動。

沒錯,一切都是來自大海,我認為世界劇場能夠帶領大家走入想像的世界、不合理的世界。

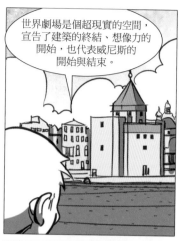

世界劇場是個超現實的空間,宣告了建築的終結、想像力的開始,也代表威尼斯的開始與結束。

不過羅西不希望世界劇場繼續留在那裡。

雙年展結束之後,請把這棟建築物拆掉。

WOHY?

那是成就都市風景的回憶,我不希望失去這段回憶。

這也讓威尼斯世界劇場有了「自殺的建築」這個外號,於是威尼斯世界劇場就在雙年展結束後拆除了。

FLOP!

威尼斯世界劇場拆除後,很多人都希望可以重建。

那麼酷的建築物不見了?再重蓋吧!

那之後過了好長一段時間,義大利熱那亞於2004年舉辦了探索20世紀美術與建築關係的展覽,或許是終於有人聽見人們迫切的渴望,在義大利公司的贊助之下,威尼斯世界劇場的重建計畫終於實現。

有一棟建築的落成時間雖然比威尼斯世界劇場晚，但設計時間卻在世界劇場之前。

羅西是透過另外一起重大事件，完成他的另一個建築理念。

今天天氣真的很陰沉，我等好久了，快走吧。

這次是墓園設計。希望是一個簡單卻充滿遺憾的地方，該怎麼設計才好？

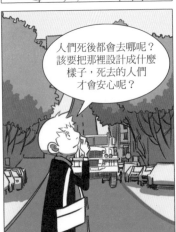

人們死後都會去哪呢？該要把那裡設計成什麼樣子，死去的人們才會安心呢？

可能是因為陷入沉思吧，他在前往伊斯坦堡的路上出了一起大車禍。

快讓開！！

KABOOM

啊，我真的要死了……

他好像受了很重的傷……

吵鬧吵鬧

羅西他啊，每天都不知道在想什麼，居然又受傷了，之前是不是也受傷過好幾次？

喔咿喔咿

幸好，羅西在克羅埃西亞的一間小醫院醒來。

這次真的差點就要死了。

啊……我得快點完成設計草圖才行……我該起來了。

好痛！！

羅西先生，你還不能動！你需要靜養，請你安分點！

Aqh-

羅西在受了重傷之後，才終於發現……

我的身體也是被撞得四分五裂，然後被重新拼湊回來的。

在鬼門關前走了一遭的羅西，開始對死亡有了更深刻的領悟，他也深深地陷入思考中。

骨折就像死亡，然後身體會被重新組合，建築也一樣。

SNAP

在自身經歷死亡危機後，羅西有了全新的建築觀。

如果沒有受傷，那我真的不會產生這種想法。

於是他重新展開聖卡塔多墓園的設計。

GO!

301

羅西立刻開始運用他在醫院得到的感受。

死亡不是終結，而是有屬於他們的世界，死者也會建造城市。

羅西一邊想像收容許多貧困人士的庇護設施「濟貧院」一邊作畫。

冰冷的氣息、老人的身體與流瀉進來的光線，就像沒有任何情緒的死亡的空氣，很適合墓地的氛圍。

光線會一束束進入這個箱子，這樣一來死者的城市就完成了。

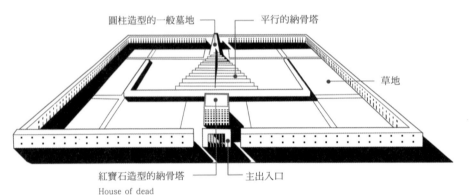

圓柱造型的一般墓地　　　　平行的納骨塔

草地

紅寶石造型的納骨塔　　　主出入口

House of dead

聖卡塔多國立墓園（San Cataldo Cemetery）
義大利聖卡塔多，1971～1984

由於是位在摩德納聖卡塔多的墓園，所以也被稱為摩德納公共墓園。墓園的四項基本建築包括牆壁、祠堂、一般墓地、納骨塔，排列成為「口」字形。「列柱之森」沒有窗戶也沒有門，只有高聳的牆排成長長一列，象徵著人類生命的虛無。

墓地的中軸長約100公尺，呈現出人類脊椎的形狀，是名為「列柱之森」的納骨塔，塔的高度會隨著距離不斷下降。

人類骨骼的抽象畫　　　圓錐造型的一般墓地

藍色屋頂會隨著時間與
季節的變換改變顏色，
當時將這樣的屋頂稱作
「空中森林」。

為融入周遭環境使用紅色磚頭建造而成的「House of Dead」納骨塔，有著正六面體的
結構，沒有屋頂和窗框，象徵著這是一座未完成的建築，代表著人類生命的短暫。

正六面體建築的屋頂有一個開放的
巨大開口，牆上也有無數個窗戶。

一層又一層的納骨塔

無隔間
無屋頂
只有窗戶與門

死者居住的聖卡塔多國立墓園雖然設
計完成，但由於評論家的激烈抨擊，
使得施工作業中斷。

聖卡塔多國立墓園並
不是神聖的墓園，只是羅西
的新啟蒙主義實驗而已。

即使施工中斷，羅西仍然不覺得自己
的作為有錯。

如果這個計畫
重新啟動，我還是會
做一樣的事情。

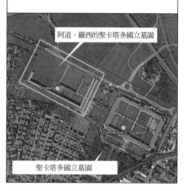

於是現在羅西設計的聖卡塔多國立
墓園停留在約50％完工的狀態，當
時蓋好的建築如今仍持續使用中。

阿道‧羅西的聖卡塔多國立墓園

聖卡塔多國立墓園

後來羅西在美國、荷蘭與東京開設建築事務所，活躍了一段時間。

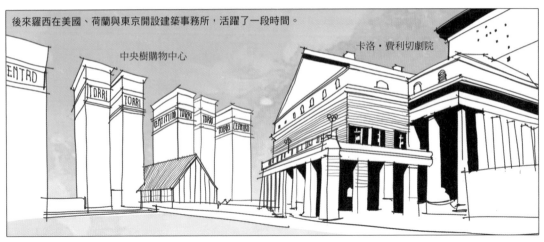

中央樹購物中心

卡洛·費利切劇院

活躍於世界舞台，躍居國際級建築師的羅西，接到一個來自日本福岡的飯店設計委託。

請多多指教。

這座福岡的旅館，是日本商店管理中心（JASMAC）的老闆，為了春吉地區再開發所規劃的一環。

希望交給羅西先生，有一個好的開始。

這個地區一定要以飯店為中心開始發展！

為了改變這毫無可看性的河畔景觀，為重劃區的歷史寫下新的一頁，羅西著手設計。

這條河跟其他城市都不一樣，真的沒什麼可看性。

為了在重要的地點蓋一棟有影響力的建築，羅西非常煩惱。

飯店的窗戶實在無法全部向著河邊，只靠想像力就可以在空間裡面獲得幸福了吧。

但是……

為什麼沒有窗戶？我第一次看到這種建築物，請你解釋一下。

羅西很快打開設計圖，開始解釋他的用意。

這是一個必須要改頭換面，打造全新形象的地方。

位在河邊的建築物一定都要有窗戶嗎？

A Room with a View
E.M.FORSTER
窗外有藍天

接到委託的時候，我想到了E. M.福斯特的小說《窗外有藍天》。

羅西認為，小說中佛羅倫斯的全景固然重要，但真正重要的是停留在飯店裡、在飯店裡的愛情與人生。

啊……所以呢？

從Il Palazzo飯店的瞭望台，只能看到毫無可看性的運河景色而已。

比起視野好的開闊房間，我寧可選擇沒有任何視野，卻充滿人生意義的房間。

新蓋的建築不能模仿四周的建築，新的建築必須具備幫助地區改變的力量。

羅西透過美麗的比喻解釋個人理念，並且得到了認同，飯店也得以維持他理想中的樣貌。

啊……真是浪漫吔，好，那就這樣吧！

HAHA HAHA HAHA

Il Palazzo飯店（Il Palazzo Hotel）日本福岡，1987～1989

採用了義式建築中常見的柱子，讓人產生彷彿走進羅馬時代宮殿的錯覺，這棟Il Palazzo飯店，可說是羅西建築語言「創造性」極致的代表。雖然沒有窗戶，看起來好像很有壓迫感，但其實是浪漫地希望讓人能專注在生活與愛情的空間。名稱「Palazzo」是宮殿的意思。

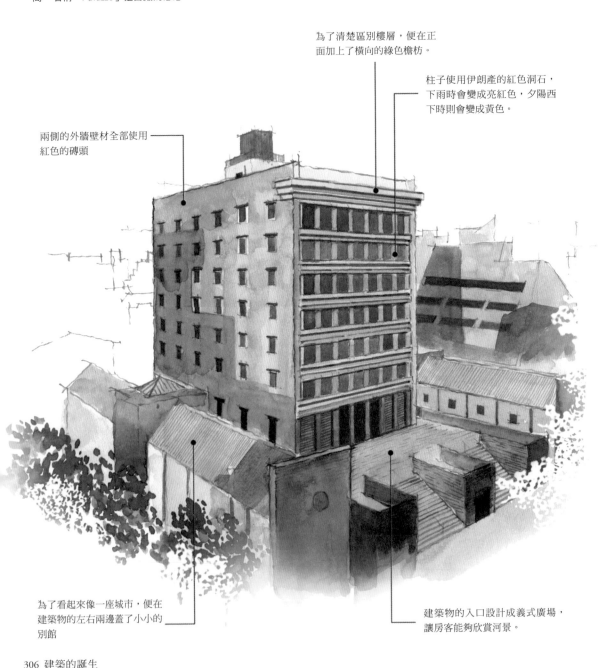

為了清楚區別樓層，便在正面加上了橫向的綠色檐枋。

柱子使用伊朗產的紅色洞石，下雨時會變成亮紅色，夕陽西下時則會變成黃色。

兩側的外牆壁材全部使用紅色的磚頭

為了看起來像一座城市，便在建築物的左右兩邊蓋了小小的別館

建築物的入口設計成義式廣場，讓房客能夠欣賞河景。

飯店的基礎設計是由羅西規劃，不過同時也有其他的建築師參與。公共空間由內田繁負責，客房由三橋育代設計。

羅西因此獲得美國AIA獎章與福岡都市景觀獎，1990年也獲得普立克茲獎，可說是正式躋身國際級建築師的行列。

接著他獲得荷蘭默茲河畔的建築委託，那正是幫助他橫掃各大建築權威獎項的伯尼芳坦博物館。

羅西大人～！

想委託你為荷蘭馬斯垂克的陶瓷工廠重劃區，建一座足以作為地標的建築物。

這也是一個重劃區，所以需要一座能帶動區域發展的主要建築。

首先，希望可以把從古代到亞歷山德羅・安東內利*時期的傳統建築具象化。

第二，希望可以讓人們聯想到荷蘭靠海、有許多河流的地形。

羅西用透過威尼斯世界劇場建立起的建築觀，設計出了這座建築物。

我會將這一切組合起來，設計出橫跨傳統與現代，最能代表這個地區的建築物。

* 亞歷山德羅・安東內利（Alessandro Antonelli）：建造義大利杜林地標安托內利尖塔（1863～1889）的建築師。

307

伯尼芳坦博物館（Bonnefanten Museum）
荷蘭馬斯垂克，1992〜1995

伯尼芳坦博物館是矗立在默茲河與城市之間的地標，也是荷蘭第一座鋼筋混凝土
建築。隨著莫茲河邊的工廠用地變更為住宅用地，原本的陶瓷工廠也逐漸荒蕪，
當地政府便利用這塊地蓋了這棟建築物。完工後不僅成為全球知名的觀光景點，
更是許多建築系學生必定造訪的地點，在博物館界的地位也不容小覷，後來成為
各國創作者都希望能夠進駐開展的博物館。

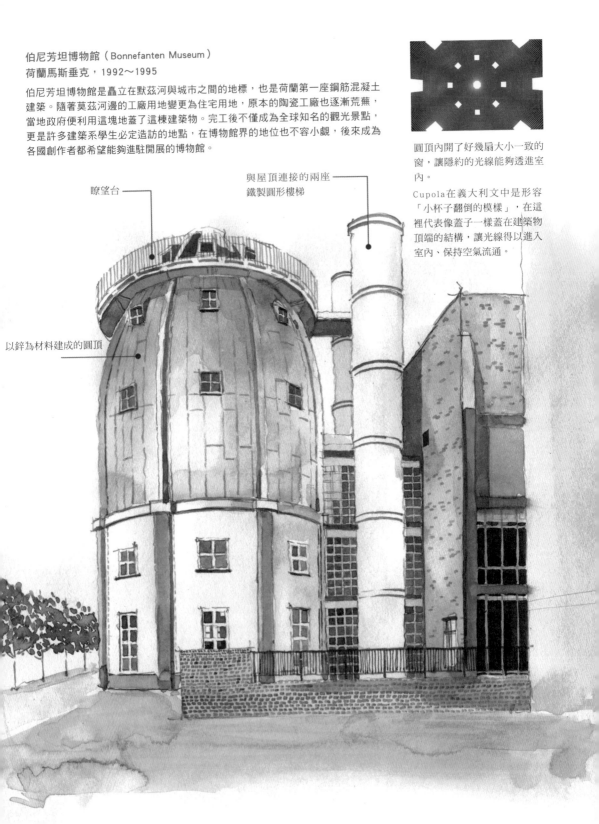

圓頂內開了好幾扇大小一致的
窗，讓隱約的光線能夠透進室
內。

Cupola在義大利文中是形容
「小杯子翻倒的模樣」，在這
裡代表像蓋子一樣蓋在建築物
頂端的結構，讓光線得以進入
室內、保持空氣流通。

瞭望台

與屋頂連接的兩座
鐵製圓形樓梯

以鋅為材料建成的圓頂

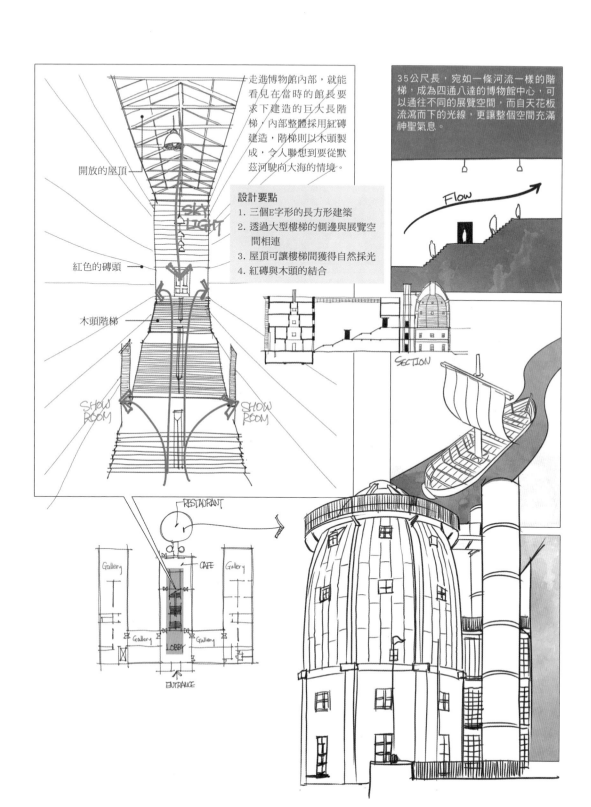

走進博物館內部，就能看見在當時的館長要求下建造的巨大長階梯，內部整體採用紅磚建造，階梯則以木頭製成，令人聯想到要從默茲河駛向大海的情境。

開放的屋頂

紅色的磚頭

木頭階梯

SKY LIGHT

SHOW ROOM

SHOW ROOM

35公尺長，宛如一條河流一樣的階梯，成為四通八達的博物館中心，可以通往不同的展覽空間，而自天花板流瀉而下的光線，更讓整個空間充滿神聖氣息。

Flow

設計要點
1. 三個E字形的長方形建築
2. 透過大型樓梯的側邊與展覽空間相連
3. 屋頂可讓樓梯間獲得自然採光
4. 紅磚與木頭的結合

SECTION

RESTAURANT

Gallery

CAFE

Gallery

Gallery

Gallery

LOBBY

ENTRANCE

伯尼芳坦博物館計畫完成後，羅西投入了Ca'di Cozzi的建設計畫……

就在1997年8月31日，黛安娜王妃逝世的消息震驚全球。

幾天後又傳來另一起令人難過的消息。

為您插播一則緊急新聞

那就是國際知名建築師阿道·羅西因交通意外過世。

知名建築師阿道·羅西在今日過世。

Aldo Rossi is Dead.

阿道·羅西於1997年9月4日，因人生中的第二次嚴重交通意外過世。

他總是不斷思索生與死，並且用相當具有哲理的方式詮釋他的想像，是一位將這些思考反映在建築中的天才建築師，但即便是羅西，也無法逃離死亡的命運。

雖然因為車禍意外而英年早逝，但阿道·羅西的建築精神，至今仍然感動著許多人，也成為許多建築系學生的仿效對象。他總是能透過建築訴說獨特的故事，甚至讓人覺得他若沒有成為一位建築師，或許會是一位出色的劇作家。他在生與死之間完成了自己的建築理念，透過現實世界中的建築，完成了只存在於舞台上的想像空間，「偶然成為詩人的建築師」真不是浪得虛名。

「若不思考城市生活的條件，將無法完成建築。」
——阿道·羅西

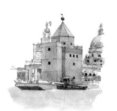

1955～1964 擔任建築雜誌《Casabella Continuità》編輯
1955 至布拉格與蘇聯旅行
1956 於伊尼亞齊奧・加爾代拉（Ignazio Gardella）工作室展開建築工作

1959 取得建築學位，開設建築事務所
1961 擔任威尼斯大學建築學院教授
1964 擔任《Casabella Continuità》總編輯
1965 獲聘為米蘭理工大學教授
1965 與瑞士女演員桑妮雅・格納斯（Sonia Gessner）結婚
1966 出版定期刊物《城市的建築》（L'architettura della città）
1971 移居至蘇黎世
1971 車禍
1971～1975 擔任蘇黎世聯邦理工學院建築學部教授
1973 製作記錄片《裝飾與罪惡》（Oranamento e Delitto）
1973 獲聘威尼斯建築大學教授
1974 於柏林國際設計中心發表〈我工作的假說〉（Hypotheses of My Work）

1931 出生於義大利米蘭
1940 因戰爭移居科莫湖一帶
1949～1959 就讀於米蘭理工大學
　　　　　（Politecnico di Milano）

| 1931 | 1955 | 1959 | 1960 | 1968 |

1960 義大利韋西利亞埃隆基度假村
　　　（Villa ai Ronchi in Versilia）
1964 義大利米蘭特里納爾橋

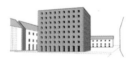

1968 義大利斯坎迪奇市政廳
1969～1973 義大利米蘭加拉拉特西公寓
1971～1984 義大利摩德納的聖卡塔多國立墓園
1978 科學小劇場（Teatrino scientifico）

1987 於海牙開設建築事務所
1988 與艾烈希公司（ALESSI）合作設計義式濃縮咖啡機「La Cupola」
1989 於東京開設建築事務所
1990 榮獲普立茲克獎
1991 榮獲美國建築師學會（AIA）金獎
1996 成為美國藝術暨文學學會榮譽會員

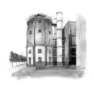

1975 獲聘為紐約康乃爾大學建築學院教授
1979 擔任威尼斯建築雙年展總監
1981 出版《科學的自傳》（A scientific autobiography）
1986 於紐約開設建築事務所

1997 因車禍去世

| 1979 | 1983 | 1987 | 1997 |

1983 義大利熱那亞卡洛‧費利切劇院
1983 義大利博爾戈里科市政廳
1983 德國柏林公寓大樓
1984 阿根廷布宜諾斯艾利斯辦公大樓
1984～1987 義大利杜林極光之家
1984～1991 翻修卡洛‧費利切劇院
1985 義大利米蘭維艾巴低價住宅
1985～1988 義大利帕瑪購物中心
1986 法國巴黎維耶特公共住宅

1992～1995 荷蘭伯尼芳坦博物館
1992 義大利熱那亞卡洛‧費利切劇院重建
1996～1998 日本北九州門司港飯店
1997 義大利奧爾比亞的泰拉諾瓦購物中心

1979 義大利威尼斯世界劇場
1979 德國柏林南腓特烈公寓
1981 義大利葬禮禮拜堂
1981～1988 德國柏林庫區大街街區
1982 義大利佩魯賈市民中心

1987～1989 日本福岡Il Palazzo飯店
1987 美國多倫多燈塔劇場（Lighthouse Theatre）
1988～1991 義大利米蘭公爵飯店
1988～1991 法國瓦希維耶爾當代藝術中心
1988 美國賓州波科諾派恩斯住宅
1988 義大利米蘭流水牆雕塑
1991 美國奧蘭多華特迪士尼辦公室園區

12

Renzo Piano

倫佐・皮亞諾

1937 ~

「建築師是個危險的職業，
因為一篇文章不好我們能選擇不看，
但一棟醜陋的建築卻還是得看著它一百年。」
展現其複雜的內心，不斷追求美的事物，
龐畢度中心最具感性的
第一代高科技建築師。

時間是1969年，法國新任總統於巴黎舉辦就職典禮。

喬治·龐畢度總統

熱愛文化與藝術的龐畢度，期待被孤立的法國能夠迎向現代化。

巴黎是座藝術之城，但現在有很多其他國家在文化藝術上也都有非常棒的發展。

他覺得必須做點什麼，讓巴黎站穩世界一流藝術文化之都的地位。

紐約正威脅到巴黎，我們必須維持世界文化重鎮的地位。

龐畢度總統於1971年舉辦了國際建築設計競圖。

第一，代表二十世紀的博物館！
第二，可兼具巴黎圖書館的功能

NO.1

THEATER
Design Center
Restaurant
MUSEUM
LABORATORY
LIBRARY

他決定將過去曾經是貧民窟，數十年來一直當停車場使用的空地再開發使用。

PARK

全球共有281位建築師參與了這次競圖。

我要參加！

proposal
proposal
proposal
proposal

競圖共有九位評審參與，最後選出的作品獲得八位評審的一致讚賞，最後成了以高科技建築聞名的龐畢度中心。

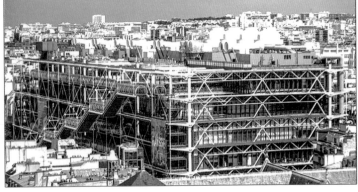

龐畢度中心於1971年以共同設計的方式進行，由義大利建築師倫佐·皮亞諾、義大利裔英國建築師理查·羅傑斯，以及義大利建築師弗蘭奇尼共同參展。

倫佐·皮亞諾

弗蘭奇尼

理查·羅傑斯

他們沒想到自己會雀屏中選，緩慢地設計到截止日當天才交件。

> 我們會獲選嗎？還是慢慢來吧～

沒想到他們在競圖中脫穎而出。

> 什麼？我們獲選了？這樣應該要提出更具體的設計草圖才行了！

他們開始煩惱該從何找出法國巴黎與眾不同的地方。

> 欸，我說理查，蓋一棟前所未見的建築物，引起大家關注，你覺得怎麼樣？

> 巴黎是延續傳統的城市，能在其中蓋點什麼與眾不同的東西應該很不錯……

> 舉例來說像是在傳統當中，蓋點現代的、具未來感的東西。

ARCHI-TECTURE SPACE

> 大家都用建築物把空地塞滿，我們最好選擇不一樣的方式。

> 那一半的地用來蓋建築物，剩下的變成市民廣場，當成是交流的空間怎麼樣？

> 這想法不錯吧！

ARCHITECTURE OPEN SPACE

龐畢度國家藝術與文化中心（Centre national d'art et de culture）法國巴黎，1971～1977

以喬治・龐畢度總統為名的龐畢度國家藝術與文化中心，是高科技建築的濫觴。過去的貧民窟經過再開發，建造成前所未有的龐畢度中心，也提升該地區的生活品質與文化水準。龐畢度中心是座長169公尺、寬61公尺的正六面體建築，以大量的鋼管結構交錯堆疊而成，是以預製組件（pre-fabricatio, prefab：事先在工廠生產，並於現場組裝的方式）的方式建造。

STRUCTURE → STEEL FRAME 構造
+
SKIN → WINDOW 外牆
+
FACILITIES → PIPE 設備

1. 運送（樓梯、電梯）－紅色
2. 電力（管線）－黃色
3. 水（自來水管）－藍色
4. 空氣（空氣循環系統）－綠色

預約入口
熱通風口

圖書館入口

169m

42m

龐畢度廣場

61m

入口

垂直的鋼筋作為柱子支撐

→移動

交叉的鋼筋
負責分擔重量、
防風

外牆的柱子四面環繞，使內部成為廣大且不需要
柱子的自由空間。

OPEN
↳Free space

平面圖

副空間

主空間

副空間

但設計的過程中發生了一件大事，那就是龐畢度總統在1972年逝世。

由於龐畢度中心的造型太過獨特，反對的聲浪從未小過，所以總統逝世導致施工一度面臨中斷危機。

絕對不能蓋那種左派的建築！快停下來！

STOP!

但倫佐‧皮亞諾的設計在地區整合上十分出色，更納入許多文化設施，因此無法輕易趕他離開這個計畫。

NO!

經過了七年的漫長歲月，龐畢度中心才終於在巴黎市中心面見世人。

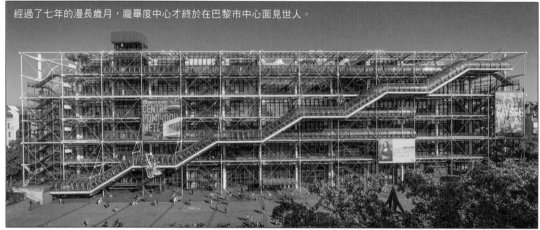

倫佐‧皮亞諾出生在義大利北部的港口城市熱那亞。

Te Amo

他的祖父是一位石匠，父親及其兄弟傳承了祖父的衣缽接手經營營建公司，在營建家庭中長大的倫佐，自然而然夢想成為一位建築師。

我們是營建世家！

第二次世界大戰之後，正值父親的建材事業蓬勃發展的時期，倫佐進入米蘭理工大學主修建築。

大學時期的倫佐·皮亞諾

後來他到當時於米蘭理工大學教建築的路易斯·康的公司工作，一直待到1968年，累積了許多建築基礎。

路易斯·康

倫佐熱中於研究使用輕量材質與金屬等實驗建材的建築，這也成了高科技建築的基礎。

IRON 1
IRON 2
IRON 3
IRON 4

1970年日本大阪舉辦世界博覽會，倫佐取得了委員資格幫助義大利建造世界博覽會的展覽館。

留鬍子的倫佐·皮亞諾

拜託你……

委任狀

?

當時的倫佐在妻子的介紹下認識了理查·羅傑斯。

你好

打個招呼吧，這位是倫佐，這位是理查。

你好

他們很快拉近距離，開設屬於他們的公司羅傑斯與皮亞諾。

Rogers_and_Piano
Renzo Piano

♡ 💬 ✈

1,245個讚

Rogers_and_Piano #做夢 #也會夢到的 #開公司 #好開心 @理查

兩人很快地在1971年接到家具公司B&B Italia的建築委託，同時也著手準備參加龐畢度中心競圖。

一座龐畢度中心使兩人成了知名的建築師，他們也在龐畢度中心完工後的1977年決定分道揚鑣。

BYE

BYE

1972年，法裔美籍的石油大亨之女多明尼克・德・曼尼爾正與路易斯・康合作，預計在美國休士頓建造一座藝廊，展出她與先生約翰兩人蒐藏的藝術品。

但約翰與路易斯・康在1973、1974年相繼離世，此一計畫便無疾而終。

到了1980年，曼尼爾女士開始尋找當時最受歡迎的建築師，最後她選擇了倫佐・皮亞諾。

近來最炎手可熱的建築師是誰？

當然是倫佐・皮亞諾～！

曼尼爾女士被路易斯・康建造的金貝爾美術館所感動，希望倫佐能夠蓋一棟沐浴在自然光線下的建築。

我想要這種光線～

於是她便和倫佐一起造訪以色列特拉維夫的埃恩哈羅德藝術博物館（Museum of art ein harod），再一次強調藝廊必須要兼顧自然光線的元素。

氣氛很棒吧？

曼尼爾女士提醒倫佐要注意幾件事：

第一，必須是個讓參觀者和員工都感到愉快的空間。

第二，收藏庫必須向相關的從業人員開放。

第三，要讓參觀者在館內也能感受到天氣變化。

第四，必須融入周遭環境，建築本身不能太過突出。

倫佐很快決定找彼得・萊斯合作。

搭建結構我覺得還是再跟彼得・萊斯合作最好。

拍！

嗨，彼老闆！

嗨，倫老闆！

他們成了合作夥伴，一起在義大利熱那亞開設辦公室進行這項計畫。

這次的計畫是曼尼爾美術館，必須跟周遭環境融合在一起，室內要有充足的自然光線。

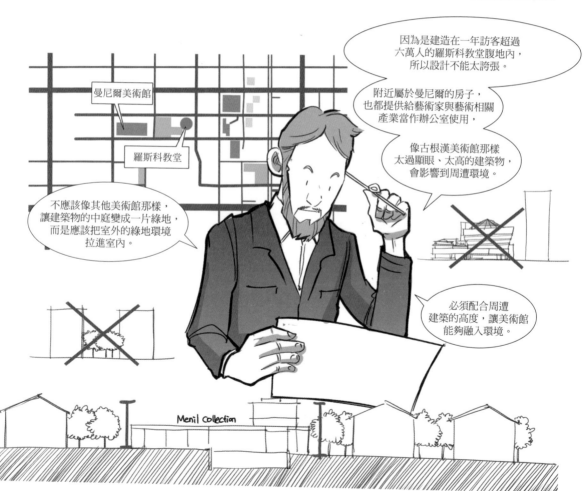

曼尼爾美術館

羅斯科教堂

不應該像其他美術館那樣，讓建築物的中庭變成一片綠地，而是應該把室外的綠地環境拉進室內。

因為是建造在一年訪客超過六萬人的羅斯科教堂腹地內，所以設計不能太誇張。

附近屬於曼尼爾的房子，也都提供給藝術家與藝術相關產業當作辦公室使用，

像古根漢美術館那樣太過顯眼、太高的建築物，會影響到周遭環境。

必須配合周遭建築的高度，讓美術館能夠融入環境。

Menil Collection

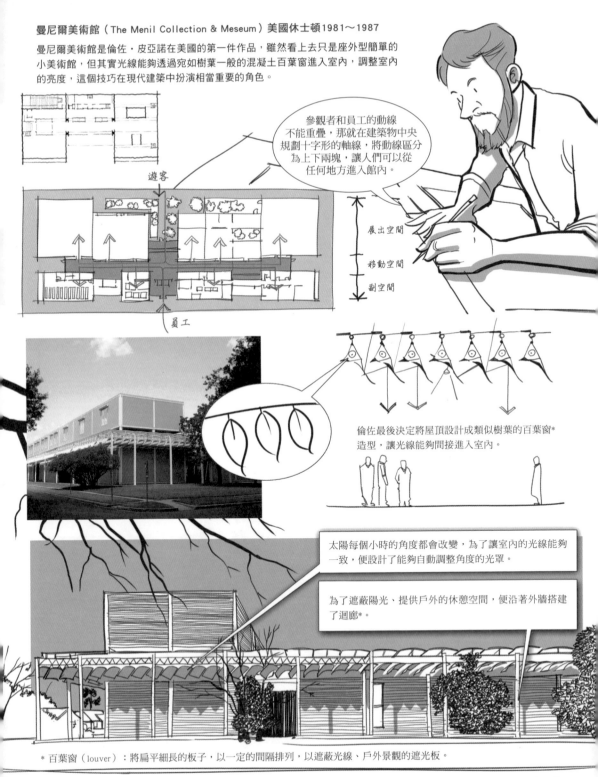

曼尼爾美術館（The Menil Collection & Meseum）美國休士頓1981～1987

曼尼爾美術館是倫佐・皮亞諾在美國的第一件作品，雖然看上去只是座外型簡單的小美術館，但其實光線能夠透過宛如樹葉一般的混凝土百葉窗進入室內，調整室內的亮度，這個技巧在現代建築中扮演相當重要的角色。

參觀者和員工的動線不能重疊，那就在建築物中央規劃十字形的軸線，將動線區分為上下兩塊，讓人們可以從任何地方進入館內。

遊客

展出空間

移動空間

副空間

員工

倫佐最後決定將屋頂設計成類似樹葉的百葉窗*造型，讓光線能夠間接進入室內。

太陽每個小時的角度都會改變，為了讓室內的光線能夠一致，便設計了能夠自動調整角度的光罩。

為了遮蔽陽光、提供戶外的休憩空間，便沿著外牆搭建了迴廊*。

* 百葉窗（louver）：將扁平細長的板子，以一定的間隔排列，以遮蔽光線、戶外景觀的遮光板。

* 迴廊（portico）：利用細長且並排的柱子與牆面支撐起屋頂的半開放式走廊，也能夠指建築物玄關前以柱子圍繞出的空間。

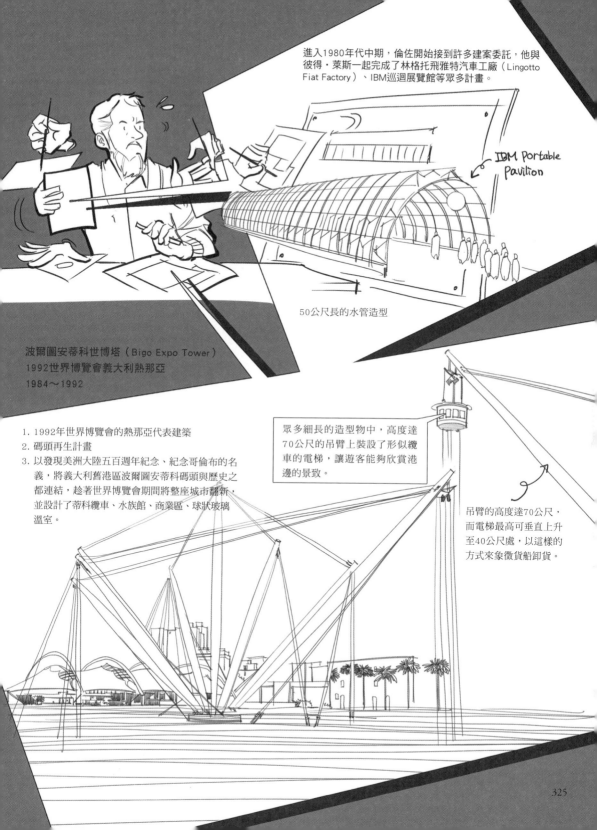

進入1980年代中期，倫佐開始接到許多建案委託，他與彼得·萊斯一起完成了林格托飛雅特汽車工廠（Lingotto Fiat Factory）、IBM巡迴展覽館等眾多計畫。

IBM Portable Pavilion

50公尺長的水管造型

波爾圖安蒂科世博塔（Bigo Expo Tower）
1992世界博覽會義大利熱那亞
1984～1992

1. 1992年世界博覽會的熱那亞代表建築
2. 碼頭再生計畫
3. 以發現美洲大陸五百週年紀念、紀念哥倫布的名義，將義大利舊港區波爾圖安蒂科碼頭與歷史之都連結，趁著世界博覽會期間將整座城市翻新，並設計了蒂科纜車、水族館、商業區、球狀玻璃溫室。

眾多細長的造型物中，高度達70公尺的吊臂上裝設了形似纜車的電梯，讓遊客能夠欣賞港邊的景致。

吊臂的高度達70公尺，而電梯最高可垂直上升至40公尺處，以這樣的方式來象徵貨船卸貨。

倫佐的高科技建築一直是話題焦點，他也並未因此自滿，而是再度參加國際間的建築競圖，這次他的目標是日本。

當時的大阪國際機場因為噪音過大引發諸多問題，大阪希望蓋一座新的機場。

> 蓋一座屬於大阪的人工島，然後在上面蓋機場吧。

大阪市判斷神戶附近適合建造機場，所以便詢問了神戶市的意願，卻遭到拒絕。

> No

最後大阪市選中大阪灣，接著便為了機場舉辦國際競圖。

OSAKA BAY

當時國際知名的尚・努維爾、里卡多・波菲等傑出建築師紛紛參加競圖，最後由倫佐・皮亞諾獲得了優勝。

WINNER

里卡多・波菲

尚・努維爾

不過就在開工的時候，周遭的漁民為了保護生存權而反對，使施工遭遇困難。

> 反對施工！保障生存權！

由於漁民的持續抗議，施工費用也以幾何級數增加。

> 反對施工！保障生存權！

海

即便遭遇眾多困難，但倫佐判斷大阪灣是最方便移動的地點，具備推動這項建設的充分價值。

> 謝謝囉！

¥

於是他們先從土木工程開始。由於海底的土壤是黏土，為了讓地基更穩固，便安插了大約一百萬個砂樁，以砂樁工法將土壤中的水抽出使沙子乾燥。

噴出　　　噴出

WATER　WATER　WATER　WATER

同時也利用大量的混凝土磚和石頭建造外牆，將大量的泥沙傾倒進去，創造出一座人工島。

SAND

WALL

由於這是一座人工島，為了預防島慢慢下沉，便立了與電腦連接的柱子，用以調整航廈底部的高度。

柱子

裝設電腦控制器

人工島的土木工程大約進行四年，這段期間倫佐也為了機場，非常用心留意當地天氣。

太穩定的話就沒辦法自然通風了，該怎麼辦？

啊哈！暖空氣會上升，冷空氣會下降對吧？

WARM AIR

COOl AIR

這樣一來人在每一層感受到的空氣就會不一樣囉？

3F

2F

1F

於是倫佐決定採用能夠自然換氣的建築型態，為了讓空氣循環，決定將屋頂設計成流線型。

我的建築必須要成為通風良好的空間，這樣人們使用起來才會舒適。

Airport

20 miles 橢圓直徑

關西國際機場（Kansai International Airport Terminal）日本大阪，1988～1994

關西國際機場是第一座蓋在海上的機場，為了因應地震與淹水，在海底裝設了大量的電腦系統。大廳的天花板雖然沒有冷暖氣設備跟人工照明，但建築本身便具備幫助通風的結構，這是它最獨特之處。

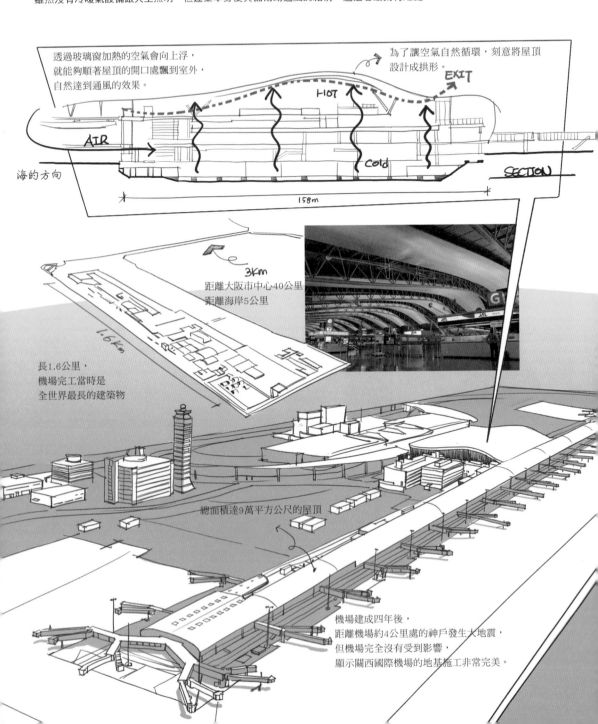

透過玻璃窗加熱的空氣會向上浮，
就能夠順著屋頂的開口處飄到室外，
自然達到通風的效果。

為了讓空氣自然循環，刻意將屋頂
設計成拱形。

EXIT

HOT

AIR

Cold

SECTION

海的方向

158m

3Km
距離大阪市中心40公里
距離海岸5公里

長1.6公里，
機場完工當時是
全世界最長的建築物

1.6 Km

總面積達9萬平方公尺的屋頂

機場建成四年後，
距離機場約4公里處的神戶發生大地震，
但機場完全沒有受到影響，
顯示關西國際機場的地基施工非常完美。

1853年法國軍隊占領了新喀里多尼亞並展開殖民。

現在是我們的土地了！

VICTORY

130年後的1980年，新喀里多尼亞展開反抗法國殖民統治的獨立運動。

其中的獨立運動家，同時也是卡納克族族長的提堡（Jean-Marie Tjibaou）遭到暗殺，使整個運動演變成暴動。

被暗殺

著急的法國為了安撫群眾，便開始採取懷柔政策對待新喀里多尼亞的居民。

糟糕了，因為暗殺現在演變成暴動了……

法國政府嘗試了和平的提議。

我們和解吧，確實是我們有一些失誤。

少開玩笑了！

法國政府答應要規劃一個合適的空間，以紀念獨立運動家提堡並保存當地文化。

如果跟我們和解，我們願意蓋一個空間來追思提堡。

Hm..

於是1991年，法國便為了提堡文化中心舉辦國際競圖，最後由倫佐·皮亞諾獲勝。倫佐首先感嘆這個地方的美麗，並決定要打造一座與自然融合的高科技建築。

如果是一座和接壤天空的高大樹木、傳統家屋完美融合的高科技建築，那應該非常適合連接傳統與現代吧。

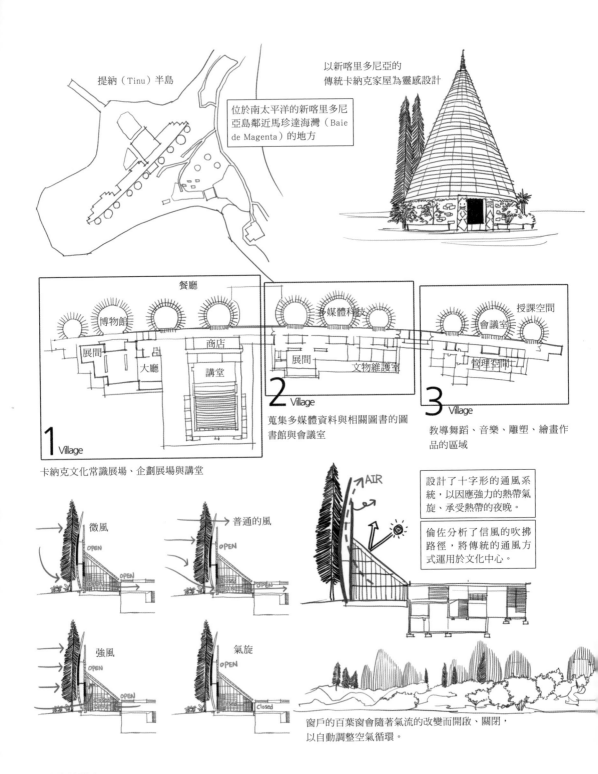

提納（Tinu）半島

以新喀里多尼亞的
傳統卡納克家屋為靈感設計

位於南太平洋的新喀里多尼
亞島鄰近馬珍達海灣（Baie
de Magenta）的地方

餐廳

博物館

展間　大廳

商店

講堂

1 Village

卡納克文化常識展場、企劃展場與講堂

多媒體科技

展間　　文物維護室

2 Village

蒐集多媒體資料與相關圖書的圖
書館與會議室

授課空間

會議室

管理空間

3 Village

教導舞蹈、音樂、雕塑、繪畫作
品的區域

微風

OPEN

OPEN

普通的風

OPEN

OPEN

強風

OPEN

OPEN

氣旋

OPEN

Closed

AIR

設計了十字形的通風系
統，以因應強力的熱帶氣
旋、承受熱帶的夜晚。

倫佐分析了信風的吹拂
路徑，將傳統的通風方
式運用於文化中心。

窗戶的百葉窗會隨著氣流的改變而開啟、關閉，
以自動調整空氣循環。

提堡文化中心

（Jean-Marie Tjibaou Cultural Center）

新喀里多尼亞，1998

提堡文化中心象徵悲傷的歷史，是一座坐落在地平線盡頭的美麗蛋形建築。遭到暗殺的獨立運動家提堡，以生命換取新喀里多尼亞人民的自由生活，因而催生出這座「具有政治象徵意義的建築」。提堡文化中心完工後，許多想要了解卡納克族語言與藝術的遊客皆會造訪此地，也使得當地居民的生活品質跟著提升。

不鏽鋼筋

綠柄桑

以木材、珊瑚混凝土、鋁、樹皮及不鏽鋼取代以編織植物纖維為主的傳統家屋建材。木材選用了耐久性高、不易受白蟻等昆蟲或黴菌侵襲的綠柄桑（Iroko）。

331

里昂國際中心（Cité Internationale de Lyon, Lyon International Center），1985～2006

1. 以新的複合式都市計畫翻修既有建築。
2. 建築師倫佐‧皮亞諾與景觀設計師米歇爾‧寇拉朱共同設計。

從2樓開始延伸到屋頂的
雙層簾幕牆

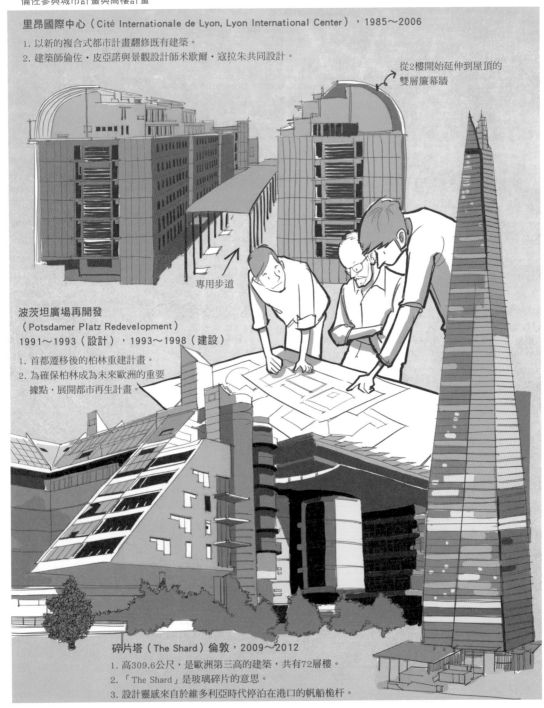

專用步道

波茨坦廣場再開發
（Potsdamer Platz Redevelopment）
1991～1993（設計），1993～1998（建設）

1. 首都遷移後的柏林重建計畫。
2. 為確保柏林成為未來歐洲的重要
 據點，展開都市再生計畫。

碎片塔（The Shard）倫敦，2009～2012

1. 高309.6公尺，是歐洲第三高的建築，共有72層樓。
2. 「The Shard」是玻璃碎片的意思。
3. 設計靈感來自於維多利亞時代停泊在港口的帆船桅杆。

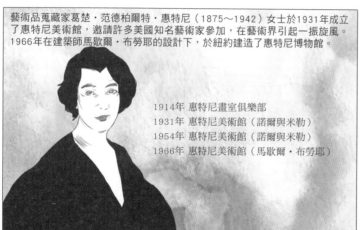

藝術品蒐藏家葛楚·范德柏爾特·惠特尼（1875～1942）女士於1931年成立了惠特尼美術館，邀請許多美國知名藝術家參加，在藝術界引起一振旋風。1966年在建築師馬歇爾·布勞耶的設計下，於紐約建造了惠特尼博物館。

1914年 惠特尼畫室俱樂部
1931年 惠特尼美術館（諾爾與米勒）
1954年 惠特尼美術館（諾爾與米勒）
1966年 惠特尼美術館（馬歇爾·布勞耶）

惠特尼美術館方面為了擴張建築物占地，曾在1978年委託英國建築師諾曼·福斯特等人，但計畫後來中斷。

擴建的部分

WHITNEY MUSEUM

1985年麥可·葛瑞夫、2001年雷姆·庫哈斯等人都曾經嘗試擴建，但計畫紛紛中止，最後便再次委託倫佐等其他建築師接手設計。

1985年麥可·葛瑞夫設計案

2001年雷姆·庫哈斯設計案

擴建的部分

擴建的部分

某天，惠特尼館方聯繫倫佐·皮亞諾。

倫佐先生，您能不能幫我們買杯咖啡來呢？

老年的倫佐

當然～等等見。

不久之後，倫佐便帶著咖啡造訪了惠特尼博物館，那是一個建築設計選拔會議。

咖啡來了……

其實我們是因為喜歡你的設計才找你來的。

MAKIN

2004年惠特尼博物館就從12位建築師中選擇了倫佐，倫佐也很快提出擴建案。

我想打造的新館，不是要跟布勞耶的舊館競爭，而是讓原有的花崗岩與新館的金屬能夠融合在一起的設計。

擴建的部分

WHITNEY MUSEUM

但是許多反對聲浪均表示希望保留周遭建築，因此這次擴建案也只能無疾而終。

惠特尼館長放棄了惠特尼博物館擴建案，決定另外找新的地點蓋新的博物館。

不行了，去別的地方蓋吧。

倫佐也一起出發去找新的地點。

走吧。

真是令人生氣。

倫佐選擇原本迪亞藝術基金會想用來蓋博物館，後來放棄的原屠宰場地區，同時紐約市決定將旁邊的廢棄高架鐵道（高架公園）打造成公園，便配合惠特尼博物館一起展開都市再生計畫。

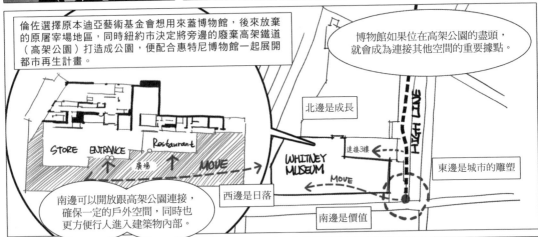

博物館如果位在高架公園的盡頭，就會成為連接其他空間的重要據點。

STORE ENTRANCE Restaurant
廣場 MOVE

南邊可以開放跟高架公園連接，確保一定的戶外空間，同時也更方便行人進入建築物內部。

西邊是日落

北邊是成長

連接3樓

WHITNEY MUSEUM

MOVE

HIGH LINE

東邊是城市的雕塑

南邊是價值

倫佐在規劃新惠特尼美術館的時候，運用許多布勞耶在建造舊館時使用的元素。

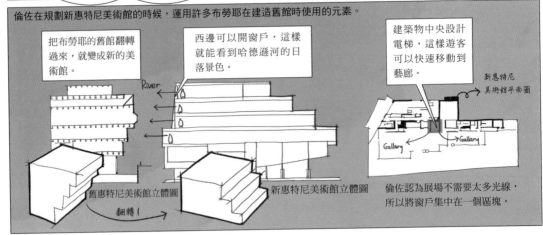

把布勞耶的舊館翻轉過來，就變成新的美術館。

西邊可以開窗戶，這樣就能看到哈德遜河的日落景色。

建築物中央設計電梯，這樣遊客可以快速移動到藝廊。

River

新惠特尼美術館平面圖

Gallary Gallary

舊惠特尼美術館立體圖

翻轉！

新惠特尼美術館立體圖

倫佐認為展場不需要太多光線，所以將窗戶集中在一個區塊。

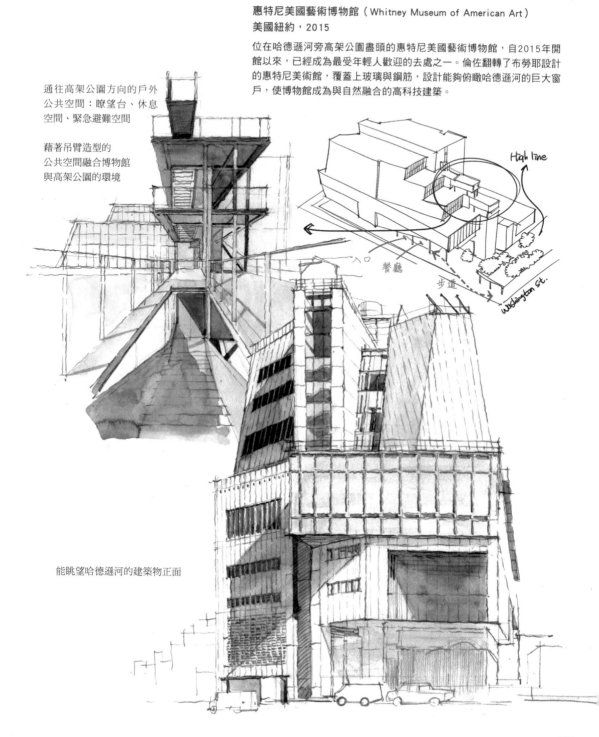

惠特尼美國藝術博物館（Whitney Museum of American Art）
美國紐約，2015

位在哈德遜河旁高架公園盡頭的惠特尼美國藝術博物館，自2015年開館以來，已經成為最受年輕人歡迎的去處之一。倫佐翻轉了布勞耶設計的惠特尼美術館，覆蓋上玻璃與鋼筋，設計能夠俯瞰哈德遜河的巨大窗戶，使博物館成為與自然融合的高科技建築。

High line

入口　餐廳　步道

Washington St.

通往高架公園方向的戶外
公共空間：瞭望台、休息
空間、緊急避難空間

藉著吊臂造型的
公共空間融合博物館
與高架公園的環境

能眺望哈德遜河的建築物正面

KT新大樓（KT Headquarters）首爾光化門，2015

韓國也可以看到倫佐·皮亞諾的作品，那就是2015年
完工的KT光化門大樓。

當初在世宗路（S-BLOCK）和清進洞（C-BLOCK）分
別規劃了兩棟辦公大樓，目前只有清進洞的KT East在
2015年先完工。

空中花園

美國大使館

鐘路消防署

世宗文化會館

光化門廣場

S-BLOCK
（舊KT）

C-BLOCK
（KT east）

計畫以地下道相互連接

（雙層外牆）
鋼製
百葉窗
玻璃

建築物的底部用柱子支撐起來，
設計成浮在空中的樣子。

目前在巴黎、熱那亞、紐約都有辦公室，縱橫全球的
現役建築師倫佐·皮亞諾，在工業革命之後開發了許
多新的建材，是在數位時代即將到來的時刻，提早開
始展開高科技建築設計的先驅。

如今高科技建築不侷限於任
何一種類型，兼顧多樣性
且不斷進步。我們也期
待倫佐·皮亞諾能夠為
世界帶來象徵進步、變
革的全新潮流。

1965～1968 在米蘭理工大學授課
1965～1970 於路易斯・康事務所工作
1970 成為大阪世界博覽會70義大利工業展覽館國際委員

1971～1977 成立皮亞諾與羅傑斯公司
1971 贏得龐畢度中心招募展
1972 龐畢度總統逝世
1977 與彼得・萊斯（Peter Rice）合作
1979 在聯合國教科文組織的贊助下，於奧特拉多舉辦都市重建工作坊

1937 出生於義大利熱那亞
1959～1964 畢業於米蘭理工大學
1962～1964 成為弗朗哥・阿爾比尼的員工
1964 與父親一起從事建築業

| 1937 | 1965 | 1971 | 1981 |

1984～1992 義大利熱那亞波爾圖安蒂科世博塔（Bigo, the Symbol of the Expo）
1983～2003 義大利杜林林格托飛雅特汽車工廠
1988～1994 日本大阪關西國際機場
1991～1997 瑞士巴塞爾貝耶勒基金會美術館
1991～1998 新喀里多尼亞諾美雅的提堡文化中心
1992 義大利熱那亞水族館
1992～2000 德國柏林波茨坦廣場再開發園區

1971～1973 義大利諾韋德拉泰B&B Italia
1971～1977 法國巴黎龐畢度中心（The Pompidou Center）
1981～1987 美國休士頓曼尼爾美術館（The Menil Collection & Meseum）
1985～2006 法國里昂國際中心（Cité Internationale de Lyon）

1981 設立倫佐・皮亞諾建築事務所
　　（the Renzo Piano Building Workshop，RPBW）
1989 獲得英國皇家建築師協會（RIBA）金獎
1995 獲得日本高松宮殿下紀念世界文化獎
　　（Praemium Imperiale）
1998 獲得普立茲克獎

2006 獲選100位全球最具影響力人士（時代雜誌）
2008 榮獲美國建築師學會（AIA）金獎
2013 成為義大利參議院議員
2017 榮獲阿方索十世騎士大十字勳章

1996　　　　　　　　　　　**2007**

1996～2000 澳洲雪梨極光廣場（Aurora Place）
1997～2001 義大利帕瑪的帕格尼尼音樂廳
1994～2002 義大利羅馬音樂公園禮堂
1999～2003 美國達拉斯納樹雕塑中心
1999～2005 美國亞特蘭大高等藝術博物館擴建
2000～2006 美國紐約摩根圖書館與博物館擴建
2000～2007 美國紐約時報大樓
2000～2008 美國舊金山加州科學院
2000～2009 美國芝加哥藝術博物館現代翼（Modern Wing）
2002～2010 英國倫敦聖依萊斯中心（Central Saint Giles）
2003～2010 美國洛杉磯郡立美術館
2005 義大利熱亞德・費拉里車站
2006～2012 挪威奧斯陸阿斯楚普費恩利現代藝術博物館
2007～2013 美國沃思堡金貝爾美術館擴建

2007～2015 美國紐約惠特尼美國藝術博物館
2008～2014 美國劍橋哈佛美術館
2009～2012 英國倫敦碎片塔
2011～2015 馬爾他瓦萊塔城門
2012 義大利熱亞布里尼奧萊車站
2012～2014 西班牙聖坦德的博廷中心（Centro Botin）
2015 韓國首爾KT新大樓
2016 希臘雅典尼亞科斯基金會文化中心

13

Ando Tadao

安藤忠雄

1941 ~

「你帶給一個人無，
他必將思考從無之中能夠成就什麼。」
對清水混凝土與光線的熱愛讓他被稱為
柯比意第二，
曾經是拳擊選手的日本建築師。

日本有一位曾經非常活躍的拳擊選手。

他的生涯成績是23戰13勝7和3敗。

曾經以為拳擊就是人生的他,在將人生志向轉為建築之後,成為享譽全球的建築師。

他就是以建造光之教堂、水之教堂而聞名的日本建築師,安藤忠雄。

4 x 4 house,日本京都,2003

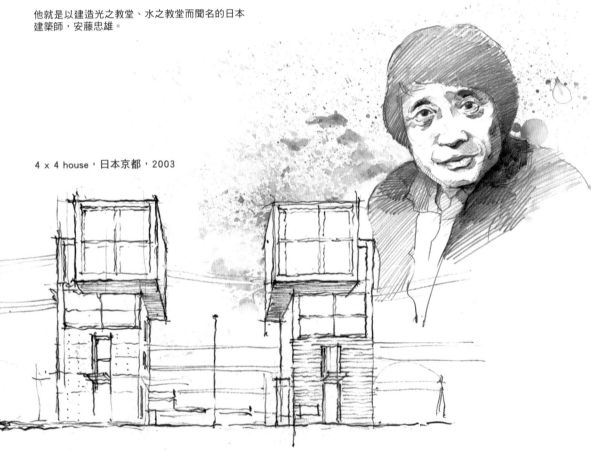

安藤出生在日本大阪，是雙胞胎兄弟中的一人。

忠雄要延續我娘家的香火，所以必須住到外婆家去。

安藤由嚴格明理的外婆扶養，外婆教了他許多道理。

說謊是不對的，一定要遵守約定，不能帶給別人麻煩。

是！

不過他也很淘氣。

臭小子！今天又打破玻璃了嗎？不要再繼續惡作劇了！

比起讀書更擅長運動的安藤，逐漸成長為強壯的男孩子。

嘿咻

升上國中二年級時，安藤的外婆開始擴建房子，安藤也熱中於幫助家裡的擴建工程。

從外婆家屋頂的大洞照入室內的強烈陽光，虜獲了安藤的心。

哇～這裡看起來跟之前好不一樣喔。

他開始覺得自己或許有機會成為建築師。

ARCHITECTURE

不擅長讀書的安藤，遇到一位十分有教育熱忱的數學老師。

數學非常美麗！

他雖然討厭數學，卻覺得幾何學、圖形與算式都非常美麗。

雖然不喜歡計算，但圖形真的很美。

343

升上高二之後，安藤宣布自己要成為職業拳擊手。

我要打拳擊。

哥，你也要加入嗎？

一方面是受到先展開職業拳擊手生涯的弟弟影響，另一方面是因為喜歡運動的他，認為可以一邊賺錢一邊打拳擊是很有魅力的事。

但拳擊並不能當成一生的志業，所以他便將目光轉向曾經夢想的建築。

23戰13勝7和3敗，有這樣的戰績卻要放棄，不覺得可惜嗎？

沒關係，我不想繼續打了。

啪

好勝心強的安藤決定自學建築，我們可以從很多小事看出他好勝的個性。

我的字典裡沒有放棄，我一定要用功讀書當上建築師。

安藤高中畢業之後，跟大學的朋友要了專業書籍，在一年之內就把其他人要花四年學習的分量讀完。

結束！

某天一位業主問了安藤一個問題，當時尚未滿25歲的安藤連二級建築師執照都沒有。

你是一級建築師嗎？

不是……

受到這個打擊，安藤在七年後便一次考取二級建築師執照。

ANDO TADAO
2nd Grade
Registered Architect

接著又在三年後一次考取一級建築師執照，這些都能夠說明他有很強的好勝心。

建築師

20多歲的他曾經在道頓堀的一間中古書店，發現勒‧柯比意的作品集。

但當時沒有錢買書的他，為了避免書被別人買走，便連續一個月把那本書藏在書架最底層。

好不容易買下那本書的他，照著勒‧柯比意的草稿描了無數次，以熟悉設計感。

我要把這本書藏到下面去，不讓別人買走。

後來安藤也在看見丹下健三設計的廣島和平紀念資料館之後，受到極大的衝擊，也看過許多日本傳統的民房，更被東大寺南門的雄偉給震懾。

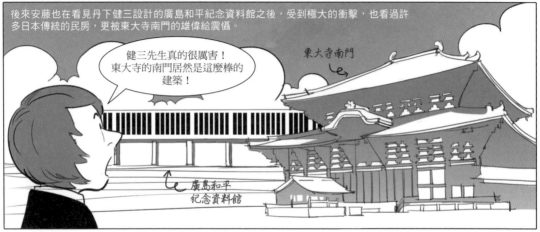

健三先生真的很厲害！東大寺的南門居然是這麼棒的建築！

東大寺南門

廣島和平紀念資料館

自學建築的安藤，在1965年，也就是他24歲那年出發前往歐洲進行建築之旅。當然這是為了見勒‧柯比意一面，但抵達法國的時候，他才得知勒‧柯比意已經在一個月前逝世，這令他非常失望。

安藤歸國後成為自由工作者，並開始準備下一趟旅程。

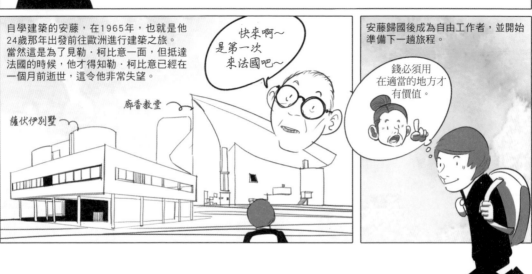

快來啊～是第一次來法國吧～

薩伏伊別墅

廊香教堂

錢必須用在適當的地方才有價值。

安藤為了學習建築，於1965年至1969年四處遊歷，建立起屬於自己的建築世界。

1969年他在大阪梅田開設了事務所。

就算是小案子也要用心！

幾年來一直經手一些小案子的他，接到了學生時期好友的居家設計委託。

嘿，安藤，好久不見。

他幫朋友蓋了一棟24坪的小房子，但朋友卻因為生了一對雙胞胎而搬離，後來安藤便買下那棟房子並持續擴建，一直當成辦公室（工作室）使用到現在。這棟房子就是安藤的第一個作品——富島邸。

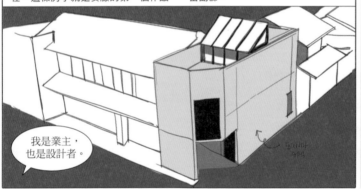

我是業主，也是設計者。

後來安藤又接到另一個居家設計委託，委託的條件非常有趣。

我想蓋得跟安藤先生的辦公室一樣。

這棟房子便是安藤的正式出道作品——住吉的長屋。

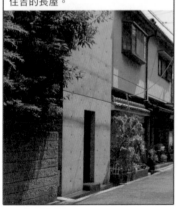

安藤相當煩惱該如何在這麼狹窄的空間裡蓋房子。

要在房屋密集的住宅區，蓋可以照到陽光，又能夠讓人生活的房子……

安藤希望這是一個小巧卻能兼顧陽光與通風的空間，認為他可以在這小
小的空間裡，打造另一個特別的世界。

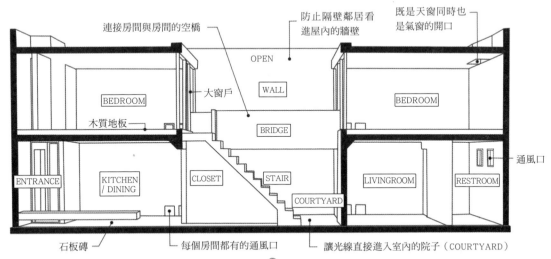

連接房間與房間的空橋
防止隔壁鄰居看
進屋內的牆壁
既是天窗同時也
是氣窗的開口

OPEN

大窗戶
WALL
BEDROOM
BEDROOM
木質地板
BRIDGE
通風口

ENTRANCE
KITCHEN / DINING
CLOSET
STAIR
COURTYARD
LIVINGROOM
RESTROOM

石板磚
每個房間都有的通風口
讓光線直接進入室內的院子（COURTYARD）

為了讓自然進入室內，他決定房間
與房間之間的中庭不要有屋頂，
讓住戶產生要去洗手間或廚房的時
候，必須要經過室外的不便感。

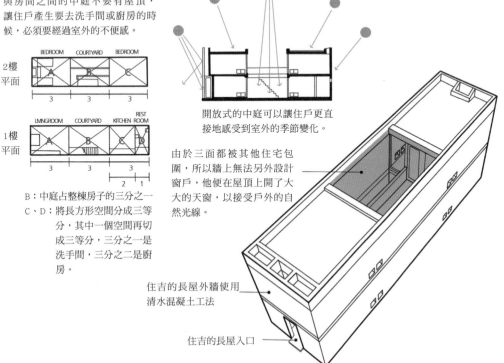

2樓
平面

BEDROOM　COURTYARD　BEDROOM
A
C
E
3　　　3　　　3

1樓
平面

LIVINGROOM　COURTYARD　KITCHEN　REST ROOM
A
B
C
D
3　　　3　　　3
2　1

開放式的中庭可以讓住戶更直
接地感受到室外的季節變化。

B：中庭占整棟房子的三分之一
C、D：將長方形空間分成三等
　　　分，其中一個空間再切
　　　成三等分，三分之一是
　　　洗手間，三分之二是廚
　　　房。

由於三面都被其他住宅包
圍，所以牆上無法另外設計
窗戶，他便在屋頂上開了大
大的天窗，以接受戶外的自
然光線。

住吉的長屋外牆使用
清水混凝土工法

住吉的長屋入口

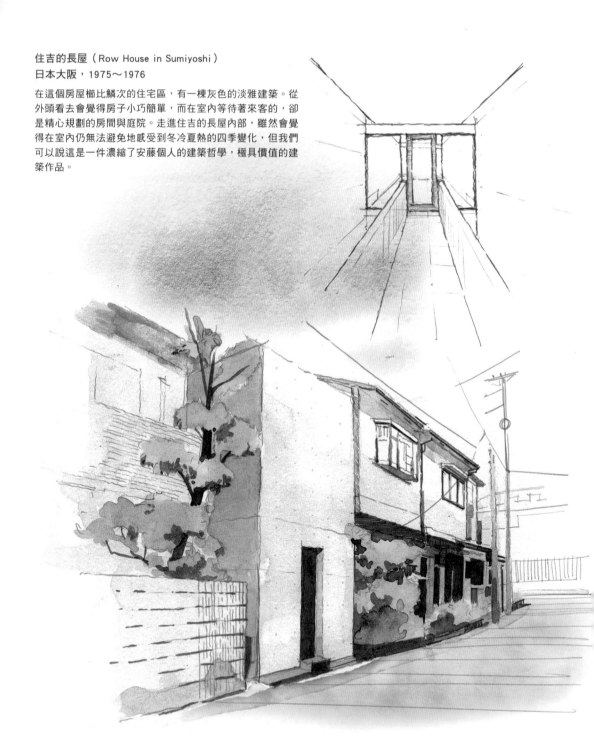

住吉的長屋（Row House in Sumiyoshi）
日本大阪，1975～1976

在這個房屋櫛比鱗次的住宅區，有一棟灰色的淡雅建築。從外頭看去會覺得房子小巧簡單，而在室內等待著來客的，卻是精心規劃的房間與庭院。走進住吉的長屋內部，雖然會覺得在室內仍無法避免地感受到冬冷夏熱的四季變化，但我們可以說這是一件濃縮了安藤個人的建築哲學，極具價值的建築作品。

住吉的長屋是安藤忠雄的第一件作品，也讓他開始受到建築界的關注。

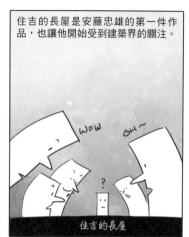

住吉的長屋

甚至幫他拿下了日本建築學會獎。

這是在做夢還是真的？

WOW..

住吉的長屋被刊登在《朝日新聞》上，GA的知名攝影師也找上安藤，跟他做了一個約定。

安藤先生，從現在起我要拍下你的所有作品，幫你出一本作品集。

Sure! Why not?

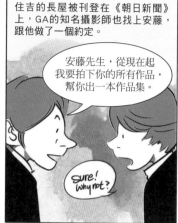

透過住吉的長屋在建築界嶄露頭角的安藤，接到許多建築委託忙碌度日，一直到1981年，一位女性來找安藤，委託他一個案子。

這裡是安藤忠雄先生的辦公室嗎？

全球知名的時裝設計師小篠弘子迷上了安藤忠雄的才能，希望委託他來設計住宅。

安藤先生，我家就在山頂上，你能在那邊蓋房子嗎？

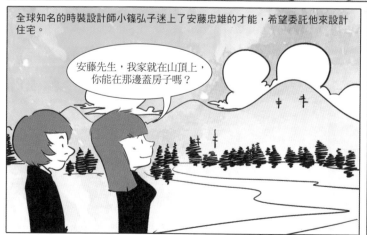

希望能設計成可以感受到日本季節變化的房子。

小篠邸・日本蘆屋，1981～1984

小篠邸是兩個矗立在山丘上的平行混凝土箱，而且有一半沒入地底，安藤為了讓光線進入室內，便在建築物四處開了許多小窗戶，這樣一來光線就會隨著時間而改變，讓冰冷的混凝土建築更有溫度，也使得室內的樣貌會隨著四季變幻的陽光角度更加多變。

細長狹窄的入口

站在陽台上，就能看見屋外景色的庭園。

光

光

6個寢室

寢室

客廳

工作室

小篠邸完工三年後，又增建了扇形的工作室空間。

牆面上有配合樓梯排列的開口就像日本傳統的紙門，光線從這裡進入室內，呈現出特殊的明暗效果。

不過小篠邸其實沒有暖氣設備，天氣寒冷的時候小篠弘子就必須穿著滑雪用的羽絨外套生活。

沒關係，但這畢竟是安藤先生的作品，我可以忍耐。

她非常滿意安藤的設計，也開始豐富自己的生活。

I'M OK!

但在安藤完成小篠邸建造30年後，小篠弘子再次委託安藤忠雄改建。

安藤先生，現在我的小孩都搬出去住了⋯⋯真的太冷了啦！請你幫我翻修！

於是安藤翻修了小篠邸，就成了現在我們所看到的樣子。

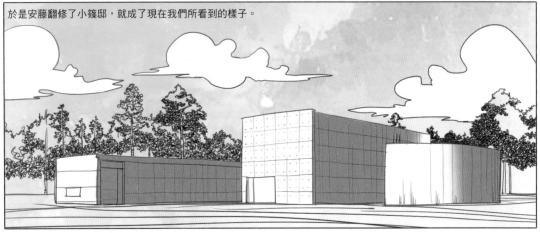

此後安藤也設計了很多住宅，其中有一些是公共住宅。

這次不要是私人住宅，來試試看公共住宅吧？

那是一個蓋在六甲的公寓計畫，共有三棟不同時期建造的公寓，分別稱為六甲集合住宅第一期、第二期、第三期。

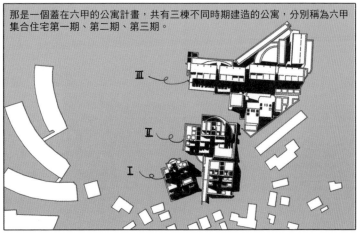

III

II

I

當時日本流行在斜坡上蓋房子。

GOOD

安藤也接到這樣的委託，但在超過60度的斜坡上蓋房子，必須承擔很大的風險。

應該要好好利用斜坡，蓋個與自然融合的建築吧！

I CAN DO IT!

60°

不過法規上卻遇到很多問題。

這塊土地位在國家公園內，會有建築密度的問題啊，該怎麼辦？

安藤想到一個合適的解決方法，最後通過了審查，著手設計。

建築物的一半埋在土裡應該就可以了吧？

OK，那我給你許可。

安藤研究了柯比意的馬賽公寓、約恩·烏松的金戈居住區和亞納·雅各布森的公共住宅等，希望可以套用在日本。

但就在他不斷研究，該如何在60度的斜坡上讓人有舒適的生活時……

每一層之間可以留下一些空間，並沿著住宅的步道規劃一些廣場。

廣場

由於地形凹凸不平，所以蓋出來的房子也必須配合地形變成不規則的平面。

哇～安藤先生超厲害！我還以為你會直接在斜坡上立一道牆擋住後面的土石。

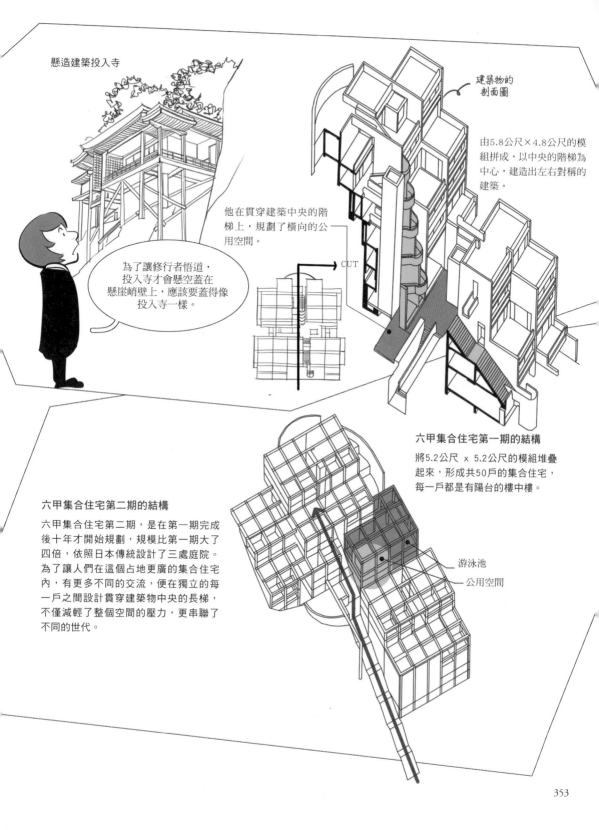

懸造建築投入寺

建築物的剖面圖

由5.8公尺×4.8公尺的模組拼成，以中央的階梯為中心，建造出左右對稱的建築。

他在貫穿建築中央的階梯上，規劃了橫向的公用空間。

CUT

為了讓修行者悟道，投入寺才會懸空蓋在懸崖峭壁上，應該要蓋得像投入寺一樣。

六甲集合住宅第一期的結構

將5.2公尺 x 5.2公尺的模組堆疊起來，形成共50戶的集合住宅，每一戶都是有陽台的樓中樓。

六甲集合住宅第二期的結構

六甲集合住宅第二期，是在第一期完成後十年才開始規劃，規模比第一期大了四倍，依照日本傳統設計了三處庭院。為了讓人們在這個占地更廣的集合住宅內，有更多不同的交流，便在獨立的每一戶之間設計貫穿建築物中央的長梯，不僅減輕了整個空間的壓力，更串聯了不同的世代。

游泳池
公用空間

353

六甲集合住宅第一期（Rokko Housing I）日本神戶，1983
六甲集合住宅第二期（Rokko Housing II）日本神戶，1993
六甲集合住宅第三期（Rokko Housing III）日本神戶，1999

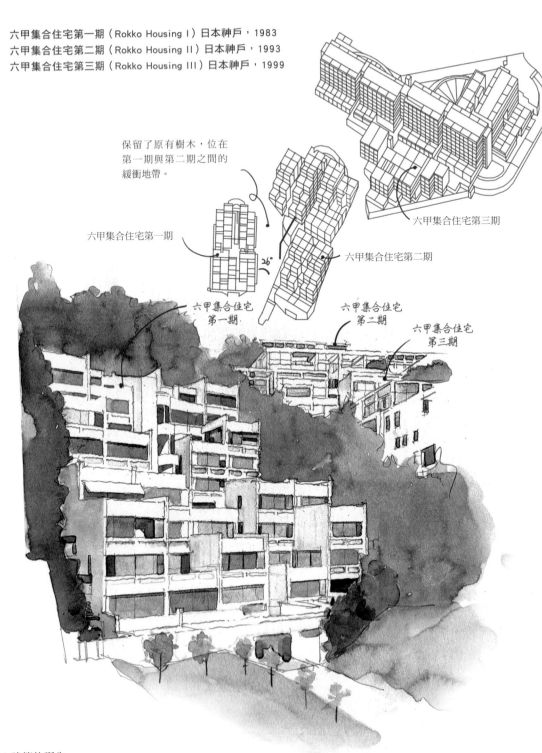

保留了原有樹木，位在
第一期與第二期之間的
緩衝地帶。

六甲集合住宅第三期

六甲集合住宅第一期

26°

六甲集合住宅第二期

六甲集合住宅
第一期

六甲集合住宅
第二期

六甲集合住宅
第三期

安藤不僅設計住宅,也設計商業設施。

歡迎光臨!

某個位於京都地區混雜小巷內的業主找上了安藤。

這裡是鴨川的支流高瀨川,我希望吸引更多的人潮來到這裡。

高瀨川

TIME'S

鴨川

請最大限度地利用建築用地,創造出更大的空間吧。

但比起用建築將商用地面積填滿,安藤更希望能利用建築本身的可看性吸引人潮。

一定要全部都變成商業空間嗎?我覺得建築本身更重要喔。

那麼主要的出入口就開在人潮較多的三条通吧。

高瀨川

三条通

不行,入口必須要開在面朝高瀨川的那一邊。

而且建築物正面的露台,只能比高瀨川的水面高20公分,看起來會像是一艘浮在水面上的船。

但京都常常下雨,如果河水漲起來淹到室內該怎麼辦?

你以為我沒想過這件事嗎?我已經計算過平均水量了,別擔心。

20cm

WATER

355

幾經波折之下終於完成TIME'S，吸引的人潮卻比安藤忠雄預期的還要多。

怎麼樣？
很多人來吧？你必須要
相信我啊，哈哈哈！

而且就連TIME'S前遭受汙染的高瀨川也因此變得清澈，京都政府甚至頒發感謝狀給安藤。

安藤先生的建築對京都
發展帶來重大的影響，
故頒發此感謝狀。

安藤蓋好TIME'S之後，看到左邊的建築物便產生了擴建TIME'S的想法，更嘗試說服業主，卻被業主拒絕了。不過安藤是誰？是倒下之後還會再站起來，不屈不撓的拳擊選手啊！於是他沒有放棄說服業主。

擴建

我就說不行了！
不可以！

啊～
為什麼不行？
好啦～可以！

最後業主被說服，便答應安藤擴建，旁邊的建築物搖身一變成了TIME'S II。

好啦，
就蓋吧，去、去，
唉唷……

TIME'S II

擴建

TIME'S I

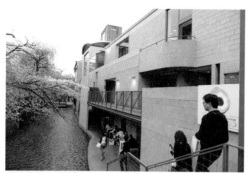

1 TIME'S 入口前

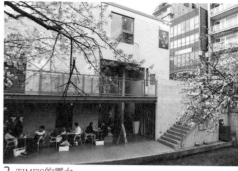

2 TIME'S的露台

TIME'S II看出去的視野

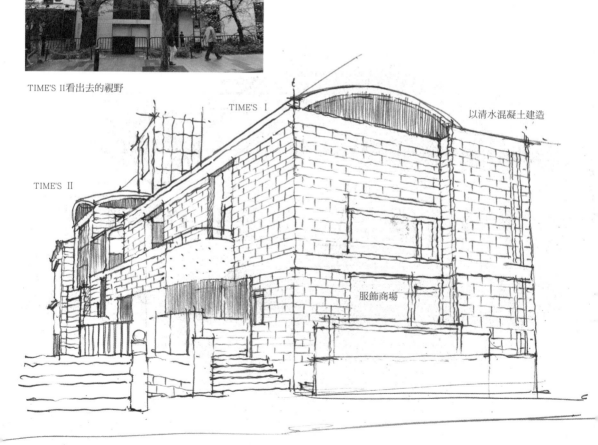

TIME'S I

TIME'S II

以清水混凝土建造

服飾商場

357

安藤接到建造教堂的委託。

這也促使他設計出經典的風之教堂、水之教堂以及光之教堂，其中最早完工的便是風之教堂。

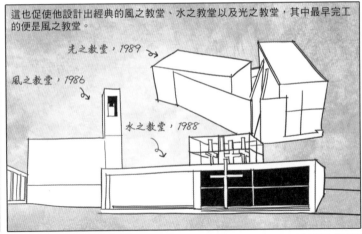

光之教堂，1989 →

風之教堂，1986 →

水之教堂，1988 →

目前風之教堂位於六甲山附近的東方飯店內，這是因為這座教堂是1986年時東方飯店委託安藤建造的。

飯店打算將教堂當成結婚典禮用的會場。

安藤先生，可以在飯店後院幫我們蓋一座教堂嗎？

你們要在飯店後院蓋教堂嗎？

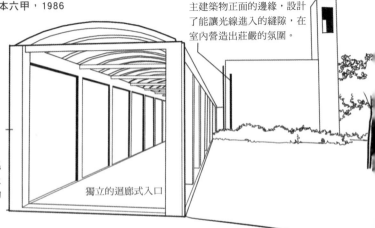

這座教堂不是禮拜用，而是打算作為婚禮用途。

這就是賺錢的方法啦。

風之教堂（Chapel on Mount Rokko）日本六甲，1986
安藤刻意設計迂迴的動線，希望人們在移動的過程中感受自然，親身體驗這個場所所帶來的各種感受。

主建築物正面的邊緣，設計了能讓光線進入的縫隙，在室內營造出莊嚴的氛圍。

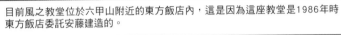

40公尺長的拱頂步道以青綠色的玻璃與混凝土建造，光線照在乳白色的半透明玻璃上不規則發散出去，營造出光線穿透窗戶紙的散射效果。

獨立的迴廊式入口

風之教堂建造完成後，安藤接到請他在日本北海道地區建造教堂的委託。

又是教堂，可以嗎？

OK

安藤想到的是能融入北海道四季分明自然環境的水。

很好，這次就是水！

也下定決心，在這樣的自然環境中，必須要使用最能貼近自然的混凝土當作建材。

concrete

安藤一直以來的作品都是使用清水混凝土，為什麼他會這麼偏好清水混凝土這種工法呢？

concrete

一方面是因為受到柯比意、路易斯‧康的清水混凝土工法影響。

勒‧柯比意　　　路易斯‧康

清水混凝土真的超讚～

另一方面是因為清水混凝土不需另外做裝飾，相當經濟實惠，同時也是因為他認為混凝土這種建材最能代表日式傳統的簡單、純粹。

經濟實惠
＋
簡單純粹
＋
與自然融合

其中最重要的原因，就是因為他認為不帶任何顏色的混凝土，是最能融入自然的建材。

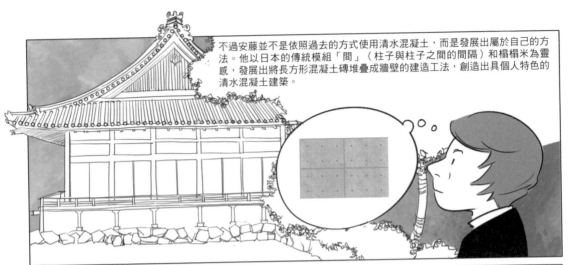

不過安藤並不是依照過去的方式使用清水混凝土，而是發展出屬於自己的方法。他以日本的傳統模組「間」（柱子與柱子之間的間隔）和榻榻米為靈感，發展出將長方形混凝土磚堆疊成牆壁的建造工法，創造出具個人特色的清水混凝土建築。

安藤平時就有整理想法的習慣，而水之教堂就是在整理想法時衍生出的作品。

不需要娛樂，整理建築的想法就是我的樂趣～

安藤於1987年的展覽會發表這個想法，其中有一位觀眾做出回應。

我要買這個想法！請蓋在我的土地上吧！

幾天後，安藤為了水之教堂建造計畫出發前往北海道。

啊！好冷！

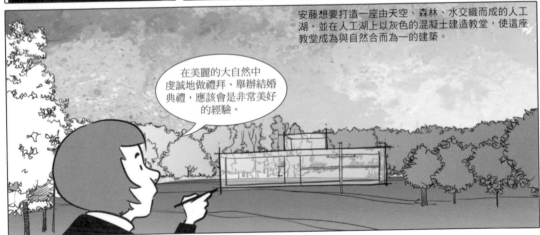

安藤想要打造一座由天空、森林、水交織而成的人工湖，並在人工湖上以灰色的混凝土建造教堂，使這座教堂成為與自然合而為一的建築。

在美麗的大自然中虔誠地做禮拜、舉辦結婚典禮，應該會是非常美好的經驗。

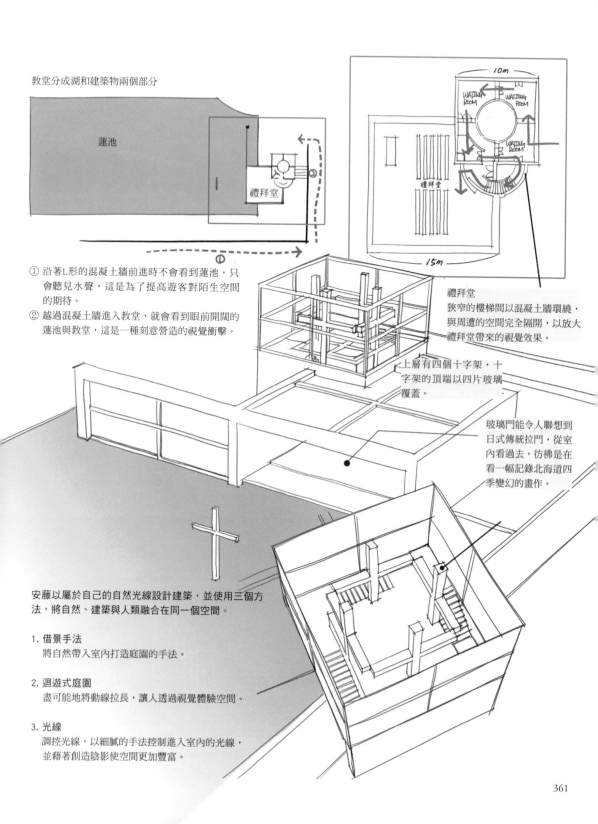

教堂分成湖和建築物兩個部分

蓮池

禮拜堂

① 沿著L形的混凝土牆前進時不會看到蓮池，只會聽見水聲，這是為了提高遊客對陌生空間的期待。

② 越過混凝土牆進入教堂，就會看到眼前開闊的蓮池與教堂，這是一種刻意營造的視覺衝擊。

禮拜堂
狹窄的樓梯間以混凝土牆環繞，與周遭的空間完全隔開，以放大禮拜堂帶來的視覺效果。

上層有四個十字架，十字架的頂端以四片玻璃覆蓋。

玻璃門能令人聯想到日式傳統拉門，從室內看過去，彷彿是在看一幅記錄北海道四季變幻的畫作。

安藤以屬於自己的自然光線設計建築，並使用三個方法，將自然、建築與人類融合在同一個空間。

1. 借景手法
將自然帶入室內打造庭園的手法。

2. 迴遊式庭園
盡可能地將動線拉長，讓人透過視覺體驗空間。

3. 光線
調控光線，以細膩的手法控制進入室內的光線，並藉著創造陰影使空間更加豐富。

361

水之教堂（Church On the Water），日本北海道，1985～1988
安藤運用日本的借景原理打造了這座教堂。

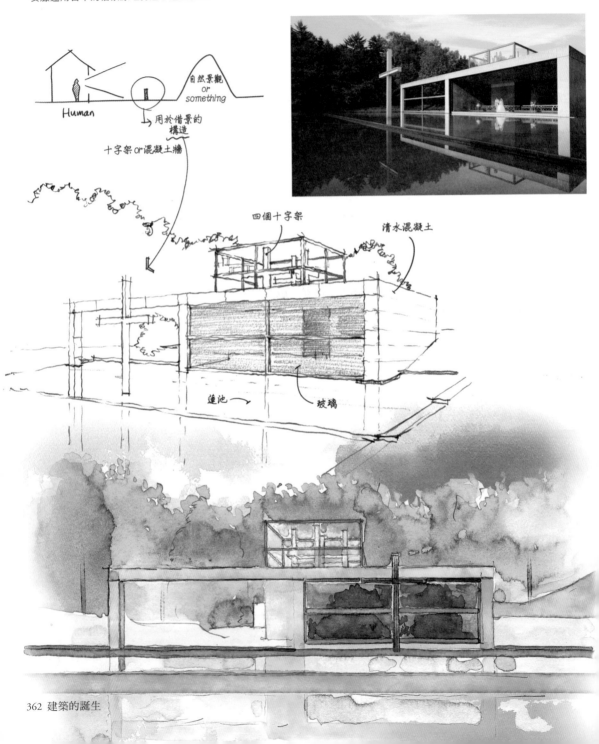

自然景觀
or
something

Human

用於借景的
構造

十字架or混凝土牆

四個十字架

清水混凝土

蓮池

玻璃

1987年建造水之教堂時，安藤又接到了另一個教堂委託，這次他決定要蓋光之教堂。

啊～是要蓋教堂對吧～那這次是光喔～你知道吧？

那個……呃……

為了象徵這是一個禁慾的地方，我會把空間變成一個簡單又昏暗的箱子，並讓十字架形的光線進入室內。

不過光之教堂很缺預算。

叩嘟嘟！

而導致施工出現問題，覺得預算不符成本的業者紛紛拒絕承接。

不給錢我們就不做，去找別人來接手吧！

後來是過去安藤未出名時就一直和他合作至今的業者伸出援手，終於得以順利施工。

這是安藤先生的工作，我們當然歡迎，這就是挑戰精神！

不過最後工程仍超出原本的預算，沒有足夠的經費可以蓋屋頂。

不然就先把牆蓋好，屋頂就以募款的方式慢慢蓋吧，可以看到天空的禮拜堂，感覺不錯吧？

空 ､ ､ ､ ､

非常相信安藤的營建業者又再次伸出援手。

沒關係，我們就先蓋完吧，來！

天啊……

沒想到又遇到一個問題……

十字架開口的地方不鋪上玻璃嗎？

？

不鋪玻璃天氣冷的時候怎麼辦？下雨的時候呢？

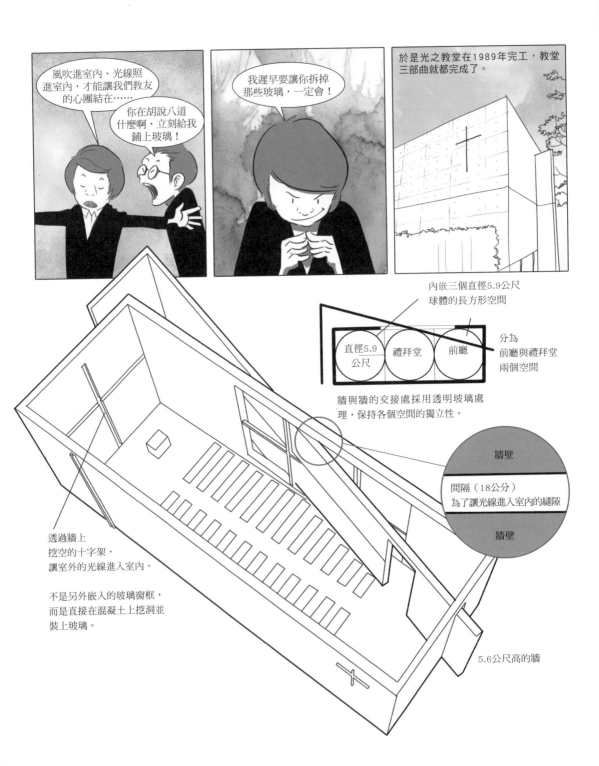

風吹進室內、光線照進室內，才能讓我們教友的心團結在……

你在胡說八道什麼啊，立刻給我鋪上玻璃！

我遲早要讓你拆掉那些玻璃，一定會！

於是光之教堂在1989年完工，教堂三部曲就都完成了。

內嵌三個直徑5.9公尺球體的長方形空間

直徑5.9公尺　禮拜堂　前廳

分為前廳與禮拜堂兩個空間

牆與牆的交接處採用透明玻璃處理，保持各個空間的獨立性。

牆壁

間隔（18公分）為了讓光線進入室內的縫隙

牆壁

透過牆上挖空的十字架，讓室外的光線進入室內。

不是另外嵌入的玻璃窗框，而是直接在混凝土上挖洞並裝上玻璃。

5.6公尺高的牆

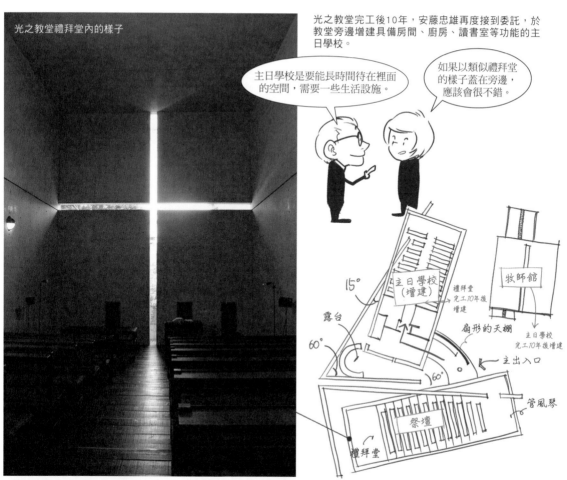

光之教堂禮拜堂內的樣子

光之教堂完工後10年，安藤忠雄再度接到委託，於教堂旁邊增建具備房間、廚房、讀書室等功能的主日學校。

主日學校是要能長時間待在裡面的空間，需要一些生活設施。

如果以類似禮拜堂的樣子蓋在旁邊，應該會很不錯。

15°

主日學校（增建）

禮拜堂完工10年後增建

牧師館

露台

扇形的天棚

60°

主出入口

60°

管風琴

祭壇

禮拜堂

主日學校完工10年後增建

全部完工之後的2006年，國際知名樂團U2的主唱甚至為了參觀而親自造訪。

哦～太美了！

你是哪位？

我可以在這裡禱告、唱歌嗎？

可以啊。

安藤才知道原來對方是國際巨星，兩人至今都一直是朋友。

我朋友波諾。

我朋友安藤。

日本有著沉靜、思索的文化，或許是因為這樣，所以安藤的建築也大多具備這樣的特性。

安藤作品中的名畫之庭就是能讓人思考的建築之一，在名畫之庭中訪客可以一邊欣賞知名畫作一邊散步。

名畫之庭原本是規劃成園藝展示館，後來才變更成為體驗自然的建築。安藤為了讓人的精神與自然共生，開始研究周遭環境。

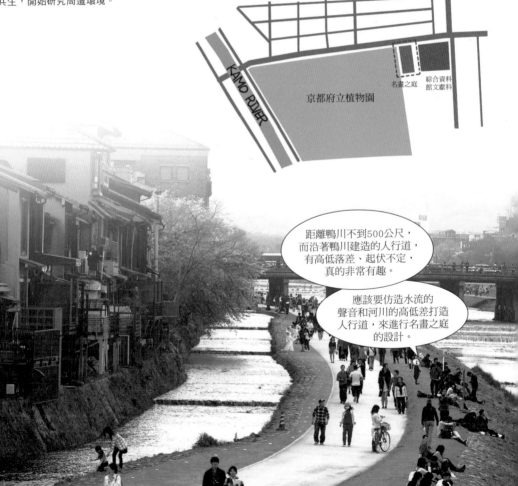

KAMO RIVER

京都府立植物園

名畫之庭

綜合資料
館文獻科

距離鴨川不到500公尺，而沿著鴨川建造的人行道，有高低落差、起伏不定，真的非常有趣。

應該要仿造水流的聲音和河川的高低差打造人行道，來進行名畫之庭的設計。

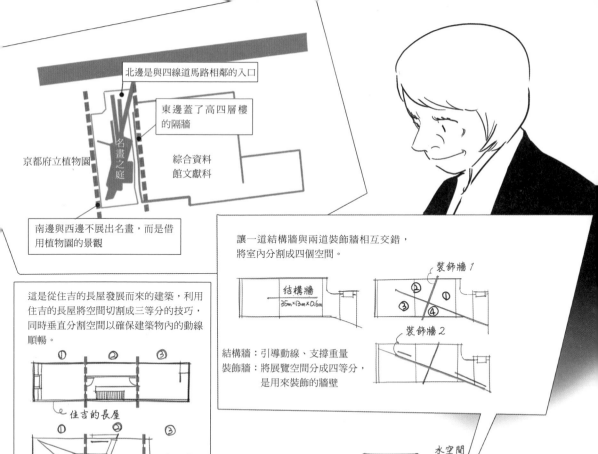

北邊是與四線道馬路相鄰的入口

東邊蓋了高四層樓的隔牆

京都府立植物園

名畫之庭

綜合資料館文獻科

南邊與西邊不展出名畫，而是借用植物園的景觀

這是從住吉的長屋發展而來的建築，利用住吉的長屋將空間切割成三等分的技巧，同時垂直分割空間以確保建築物內的動線順暢。

① ② ③

← 住吉的長屋

① ② ③

← 名畫之庭

讓一道結構牆與兩道裝飾牆相互交錯，將室內分割成四個空間。

結構牆
3.5m×13m×0.6m

裝飾牆1

① ② ③ ④

裝飾牆2

結構牆：引導動線、支撐重量
裝飾牆：將展覽空間分成四等分，是用來裝飾的牆壁

水空間

平面圖　占地面積為寬27公尺、寬84公尺的長方形。

-3.4

-3.6

6

立體圖　藉著牆來創造動線，並利用上下坡的方式為空間增添活力，配合鴨川的地形讓高度慢慢下降，以增添空間的深度。

名畫之庭（Garden of Fine Arts）日本京都，1994

全球第一座以版畫形式展出莫內、鳥羽僧正、米開朗基羅、達文西、張擇端、秀拉、雷諾瓦、梵谷等大師作品的名畫之庭，利用迴廊式的坡道連接地上一層到地下二層的空間，是能夠同時欣賞自然景觀與名畫的建築。

1997年，安藤為了在路易斯·康的金貝爾美術館旁邊蓋一座大展覽館，便參加了美國的競圖。

他打敗了來自墨西哥的里卡多·列戈瑞達，取得了設計的權利。

可惜……

VICTORY

這就是沃斯堡現代美術館。

安藤利用重新詮釋金貝爾美術館的方式，設計了這座現代美術館。

金貝爾美術館

金貝爾美術館是將單位空間依照一定的秩序重複排列，我也要用這種方式，讓空間彼此更加和諧。

沃斯堡現代美術館

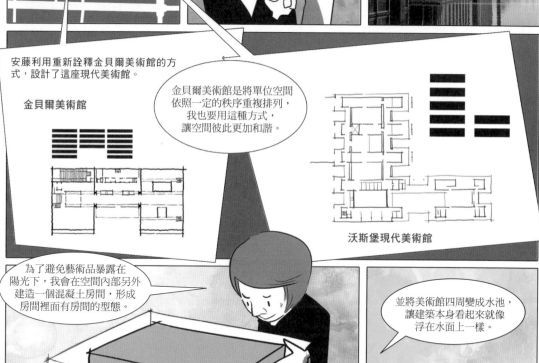

為了避免藝術品暴露在陽光下，我會在空間內部另外建造一個混凝土房間，形成房間裡面有房間的型態。

只要在混凝土牆上開一扇寬廣的窗戶，就能夠確保足夠的光線。

Gallery
Glass

並將美術館四周變成水池，讓建築本身看起來就像浮在水面上一樣。

Modern Art Museum

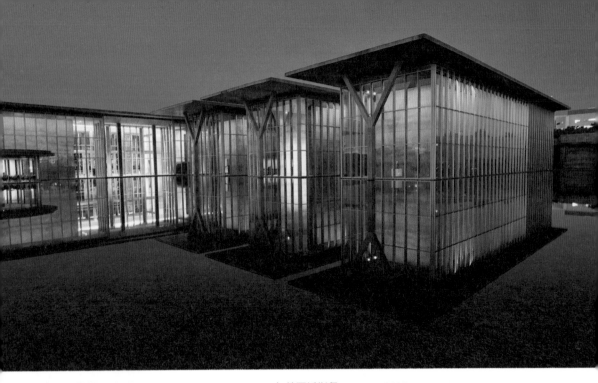

沃斯堡現代美術館（Modern Art Museum of Fort Worth）美國沃斯堡，1997～2002

以薄薄的清水混凝土屋頂拉出水平線，搭配玻璃外牆所拉出的垂直線，營造出寧靜沉穩的氛圍，再加上Y字形的柱子作為裝飾，帶給訪客平衡、沉穩的感受。建築物本身雖然低矮，但水面上的倒影卻墊高了建築的高度，懸臂式的屋頂則能讓被水反射的光線進入室內。

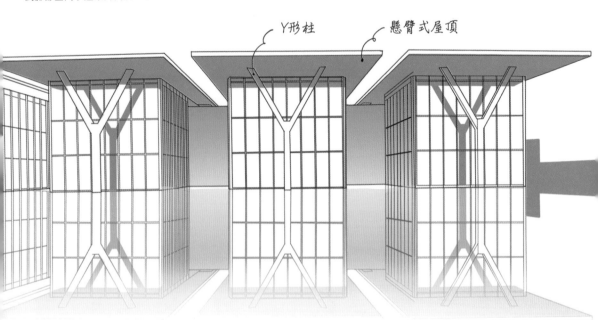

Y形柱　　　懸臂式屋頂

在有如浮水冰山一樣的玻璃箱子上，蓋上混凝土材質的屋頂，讓整棟建築物看起來就像物體凍結一般平靜沉穩，營造出室內外的反差。

安藤在一個訪問中提到，他工作時會把公司的所有電話都擺在自己的桌子上。

都是我的

一方面是可以掌握所有事情的進度。

另一方面也是讓員工能看見我所做的每件事情，這是因為我希望我們之間不是上對下，而是彼此平等的關係。

不僅如此，安藤在建築施工時，也會對小細節十分敏感。

進行得順利嗎？

他曾經目擊施工人員把菸蒂丟在攪拌混凝土的地方。

喂！你怎麼可以把菸蒂丟在那裡？

丟！

他大發雷霆，衝過去對著那位工人的臉揍了一拳。

砰！

安藤的個性就是連一件小事都要做到完美！

無論做什麼事情，都必須要當成自己的事情來做才對！

除了追求完美之外，安藤也有強烈的挑戰精神，或許是因為這樣，過去他才會選擇當個拳擊手吧。

二次世界大戰之後，日本人也都只想要過和平的生活，現在的日本人都沒有挑戰精神。

安藤忠雄現在仍活躍於建築界，我們總能夠在他的建築中看見他的挑戰精神，我想這或許也是他的作品始終令人期待的原因。

1965～1969 環遊世界
1969 與加藤由美子結婚
1969 設立安藤忠雄建築研究所（Tadao Ando Architects & Associates）
1979 榮獲日本建築學會獎

1941 出生於大阪
1958 進入大阪府立城東工業高校就讀，
　　　後成為職業拳擊手
1958 18歲時負責夜店室內設計

1983 榮獲日本文化設計獎
1985 榮獲第五屆阿瓦・奧圖獎
1987 擔任耶魯大學客座教授
1988 擔任哥倫比亞大學客座教授
1989 榮獲法國建築學院金獎
1990 擔任哈佛大學客座教授

1941 **1965** **1973** **1975** **1983**

1973 日本大阪富島邸
1974 內田邸
1974 日本京都宇野邸

1983 日本神戶六甲集合住宅第一期
1983 日本澀谷BIGI Atelier
1986 日本神戶風之教堂
1988 日本北海道占冠村水之教堂
1988 日本大阪Galleria Akka
1989 日本姬路市兵庫縣立兒童博物館
1989 日本大阪光之教堂
1989 日本神戶Morozoff P&P Studio

1975～1976 日本大阪住吉的長屋
1980 日本香川高松STEP
1981～1984 日本蘆屋小篠邸

1991 於紐約現代美術館（MOMA）舉辦個人展
1991 成為美國建築師協會（AIA）榮譽會員
1993 於龐畢度中心舉辦個人展
1993 成為英國皇家建築師協會（RIBA）榮譽會員

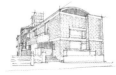

1995 榮獲普立茲克獎
1997 獲聘為東京大學工學部建築學系教授
1999 愛犬勒・柯比意死亡
2002 榮獲美國建築師學會金獎、京都獎思想・藝術部門
2003 從東京大學退休，轉任名譽教授

2005 設立安藤忠雄文化財團
2005 榮獲巴黎國際建築師協會（UIA）金獎
2008 擔任大阪政策顧問
2012 新國立競技場設計圖審查委員長
2017 於國立新美術館舉辦安藤忠雄個人展

1991　　**1995**　　**2003**　　**2005**

1991 日本淡路島本福寺水御堂
1991 日本大阪大淀工作室II
1991 日本姬路文學館
1993 日本神戶六甲集合住宅第二期
1994 日本大阪三得利文化館（大阪文化館・天保山）
1994 日本京都名畫之庭
1995 日本岐阜長良川國際會議中心
1996 日本姬路文學館南館
1999 日本大阪光之教堂主日學校
1999 日本神戶六甲集合住宅第三期
1997～2002 美國沃斯堡現代美術館

2003 日本神戶4×4 House
2006 日本東京表參道Hills
2008 韓國濟州Glass House
2008 韓國濟州Genius Loci
2012 韓國濟州本態博物館
2013 韓國原州韓松博物館（Museum SAN）
2015 日本札幌頭大佛
2017 中國上海明珠美術館
2018 美國紐約152 Elizabeth Street公寓

14

Rem Koolhaas

雷姆・庫哈斯

1944 ~

「若你總歸要思考，就思考大一點的東西。」
利用如電影般的想像力，
撰寫出偉大的建築理論，
站在現代建築界的最前線，
帶領建築不斷發展的OMA領導者。

有一位從近代建築跨越到現代建築，站在全球最頂尖的位置，發揮龐大影響力的建築師。

他曾經長居印尼、當過知名週刊《海牙郵報》（Haagse Post）的記者、編劇。

這樣的他從來沒有想像過有一天會跨足建築、改變現代建築的發展。

好無聊，我要去搞建築。

他就是雷姆·庫哈斯。

是札哈·哈蒂的老師，也是引領現代建築發展的大都會建築事務所（OMA）創始人。

札哈·哈蒂

OMA
Office for Metropolitan Architecture

有些人說他是繼勒·柯比意、密斯·凡德羅之後的現代建築巨匠。

是我的光榮。
你來啦？
排隊！

庫哈斯認為生活在大城市中，必須要採用全新的建築方式。

Metro Politan

他將哲學與電影元素帶入建築設計，嘗試在現代建築史中呈現出屬於自己的差異性。

Philosophy　Different　Movie

雷姆·庫哈斯1944年出生於荷蘭鹿特丹。

他小時候便跟著父親長期在海外生活。

爸，我們要去哪裡？

要搬到很遠的地方～

庫哈斯的父親支持當時還是荷蘭殖民地的印尼獨立，便在印尼剛獨立後搬到雅加達住了三年。

庫哈斯在那裡受到許多文化的洗禮。

在亞洲生活，真的是難以忘懷的經驗。

也是因為這些影響，使得庫哈斯的思考相當不受限，後來也能在他的建築作品中看到這樣的特色。

我討厭跟別人一樣的建築！建築就是要自由！

老年的庫哈斯

1955年回到荷蘭的庫哈斯，在父親所帶領的團隊中擔任編劇，1963年進入《海牙郵報》擔任記者。

不過他受到同是建築師的爺爺影響，非常關注建築。

德克·羅森堡（Dirk Roosenburg，1887~1962）

好～去吧～

編劇這工作也不錯，但我想當建築師。

就在1968年滿25歲那年，他進入英國最好的建築學校AA學院*就讀，於是開始了他的建築人生。

I am a
AA
School
Student

庫哈斯在學習紐約建築的同時，也燃起了建造摩天大樓的野心。

紐約真的很特別，我要來研究能讓很多人居住的高樓大廈。

於是庫哈斯便按照《生活》雜誌上刊登的〈摩天大樓的一般原理〉，設計出依照功能將空間以東西向排列的「大出走」（Exodus）。

〈摩天大樓的一般原理〉
《生活》，1909

這個計畫以過去他當編劇的經驗為基礎，發揮電影的想像力設計而成。

計畫背景設定在倫敦，空間分為善與惡，內容描述想從惡之空間回到善之空間的故事。

開始！卡！

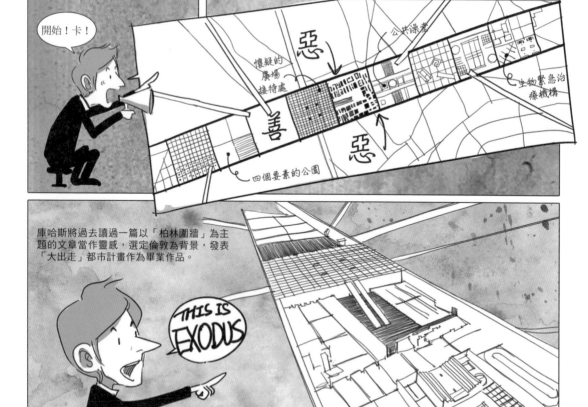

惡

懷疑的廣場接待處

善

惡

公共澡堂

生物緊急治療機構

四個要素的公園

庫哈斯將過去讀過一篇以「柏林圍牆」為主題的文章當作靈感，選定倫敦為背景，發表「大出走」都市計畫作為畢業作品。

THIS IS EXODUS

也是因為這件作品，讓他在1972年從建築聯盟學院畢業之後，便進入紐約康乃爾大學就讀。

他以大城市紐約為主題進行研究，對摩天大樓的渴望越來越強烈，並用圖畫將這個理論呈現出來。

大城市的建築很棒。

「囚禁的城市」（The City of the Captive Globe）（1972），是提議讓20世紀的知名建築師，利用一個街區的空間建造出自己超現實的作品彼此競爭的計畫。後來發表的「哥倫布的蛋」（1973），則是將倫敦「大出走」的背景改為紐約。

這些作品並不只是畫作，而是他為了創造個人建築理論的研究結果。

很好，我漸漸歸納出自己的理論了。

順著這股潮流，他在1975年與其他建築師一起創立了大都會建築事務所（OMA, the office for Metropolitan Architeture）。

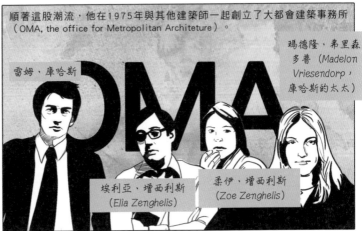

庫哈斯為什麼要成立名叫大都會的建築事務所呢？

這要從他在紐約體驗到的生活說起。庫哈斯認為密集性文化是當代大都市建築的本質，人們渴望在都市中生活，也相信都市將會不斷擴張，故希望這間建設公司能夠以大都市為主要的服務對象，因而取為大都會建築事務所。

他在1978年出版了《狂譫紐約》（Delirious New York）一書，本書是他自1972年至1978年之間的建築研究統整，庫哈斯也因此揚名國際。

我的理論終於完成了！！

在《狂譫紐約》中，他假設曼哈頓是一個人口密度高，只能不斷蓋高樓大廈的密集城市。

在這樣的密集性文化之下，享樂文化自然因應而生，這樣的假設成了《狂譫紐約》一書的背景。

庫哈斯在19世紀的巴黎檔案中找到密集性文化的範例，當時的社會主要以富有的名流與懶惰鬼為主。

在富裕的城市中，只要有錢就能享樂、就會懶惰，這是人的天性。

這些人只是單純想炫耀自己的財產，成天漫無目的地徘徊。

要我的錢嗎？

庫哈斯想將這點運用在自己的建築哲學中。比起最短動線，他更希望以不受規範的自由動線，打造能夠讓人誘示悠閒、自由的步道。

沒有目的？這就是我的目的！

對，來創造無法預測、充滿不確定性、會隨著時間流逝不斷改變的空間吧。

庫哈斯後來將這個理論運用於卡爾斯魯厄藝術與媒體中心（ZKM, Zentrum für Kunst und Medientechnologie, 1989）、法國國家圖書館（1989）、朱西厄圖書館（1993），這就是所謂的「地下莖（Rhizome）*建築」。

* 地下莖：哲學家德勒茲所創造的詞彙，指的是像植物深入土壤的莖一樣，莖上又會再長出其他的莖，透過不特定的連接持續創造出新的事物。

9個電梯

1

2

3

1. ZKM：兼具大學美術館功能，專為架構系統媒體設計的美術館。
2. 法國國家圖書館：將影像、近期資料、閱覽、目錄、科學等五個領域徹底分開的複合式圖書館。
3. 巴黎朱西厄大學（Jussieu）：是一座朝水平、垂直方向寬廣延伸的三次元網路圖書館。

達爾雅瓦別墅（Villa Dall'Ava）法國巴黎，1985～1991

這棟別墅運用勒·柯比意的新建築五點建造而成。而庫哈斯本人以這樣的方式形容達爾雅瓦別墅：「No Money No Detail」（沒錢就沒有細節），所以只要近看會發現，達爾雅瓦別墅並沒有做最後的建築裝飾，原因在於業主沒有支付相應的金額。

Floating Swimming Pool, 1978

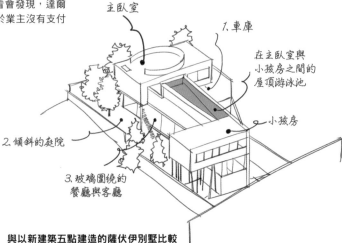

主臥室

1. 車庫

在主臥室與
小孩房之間的
屋頂游泳池

小孩房

2. 傾斜的庭院

3. 玻璃圍繞的
餐廳與客廳

與以新建築五點建造的薩伏伊別墅比較

1. 自由的對稱：使用最少的柱子與頂梁柱，創造自由的空間。
2. 自由的立面：更能區分空間層級的立面。
3. 柱子：有律動感的斜柱。
4. 陽台庭院：有游泳池的花園。
5. 水平窗戶

懸臂式的箱型空間

透過推拉式的玻璃門
連接室內與室外

1976年庫哈斯以教授的身分回到建築聯盟學院任教。

I'm back

札哈‧哈蒂便是在這時成為他的學生。

哈蒂，你滿不錯的喔。

哈蒂畢業後成為庫哈斯OMA的夥伴，過沒多久便獨立自己開公司，兩人也不再合作。

唉唷

老師，我打算要開自己的公司，請您保重。

後來庫哈斯不光設計建築，也開始傾注心血撰述個人建築理論。

Keep Going

撰述理論的同時，他也持續參與國際競圖，其中之一便是鹿特丹塔橋計畫以及巴黎的維萊特公園競圖。

試著把我的理論用在這些競圖上吧。

維萊特公園（Parc de la Villette）法國巴黎，1982

贏得維萊特公園競圖，負責設計該公園的人是國際知名的瑞士建築師伯納德‧屈米。雖然庫哈斯並沒有贏得這次的競賽，但他的設計原本就十分出眾，也給建築師們帶來很多啟發。

庫哈斯認為人們在密集性文化中，具有不穩定、不踏實、不斷改變的特性，所以空間也必須跟著時常改變。他所提出的萊維特公園計畫，被公認是具體化著作《狂譫紐約》理論的範例之一。

而用於鹿特丹藝術廳的設計，則是運用哲學家德勒茲游牧思想的範例。

不要拘泥於特定的生活方式，去尋找全新的自我吧。

藝術廳共有三個展覽室，另外還有音樂廳和餐廳等設施，但這些空間之間並沒有明顯的界線，而是利用相互連接的斜坡創造複雜的動線，讓遊客能在其中自由移動。

遊客可以沿著延續不斷的動線前進，不需要停下來，持續在空間裡散步。

這也是《狂譫紐約》理論的實現。

所有的內容都在這本書中！

* 俄國構成主義（Constructivism）：1917年俄國革命後出現的俄羅斯藝術
思潮。基於藝術也需要改革的想法，透過幾何學的構成呈現動態感。

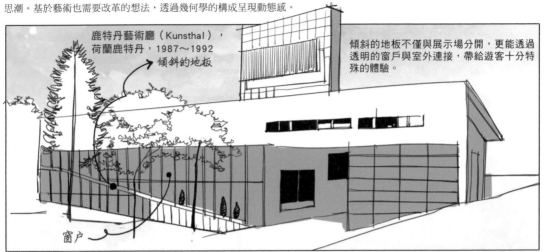

鹿特丹藝術廳（Kunsthal），
荷蘭鹿特丹，1987～1992
傾斜的地板

傾斜的地板不僅與展示場分開，更能透過
透明的窗戶與室外連接，帶給遊客十分特
殊的體驗。

窗戶

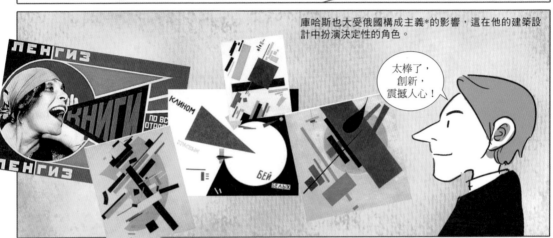

庫哈斯也大受俄國構成主義*的影響，這在他的建築設
計中扮演決定性的角色。

太棒了，
創新，
震撼人心！

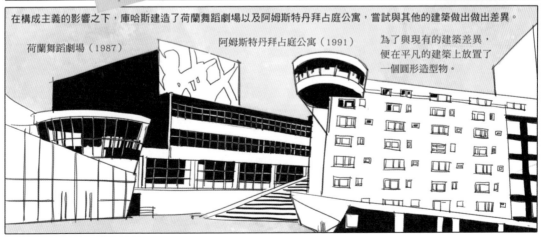

在構成主義的影響之下，庫哈斯建造了荷蘭舞蹈劇場以及阿姆斯特丹拜占庭公寓，嘗試與其他的建築做出做出差異。

荷蘭舞蹈劇場（1987）

阿姆斯特丹拜占庭公寓（1991）

為了與現有的建築差異，
便在平凡的建築上放置了
一個圓形造型物。

庫哈斯在這個時期，以此理論為基礎設計許多建築，也將他的摩天大廈理論用於海牙市政廳計畫、澤布魯日海上轉運站計畫當中。

海牙市政廳（Hague city hall, 1986）　　澤布魯日海上轉運站
（Zeebrugge sea terminal, 1989）

1995年庫哈斯又完成了一本書，那是一本名叫《S, M, L, XL》的書，由庫哈斯與設計師布魯斯‧莫合作出版的作品，出版一個月就賣出三萬本，引起廣大的迴響。

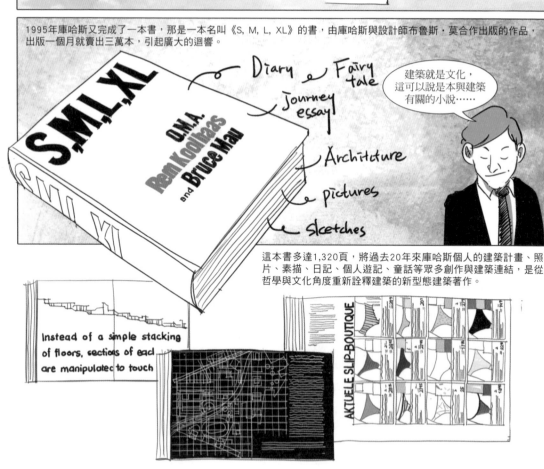

建築就是文化，這可以說是本與建築有關的小說……

這本書多達1,320頁，將過去20年來庫哈斯個人的建築計畫、照片、素描、日記、個人遊記、童話等眾多創作與建築連結，是從哲學與文化角度重新詮釋建築的新型態建築著作。

1891年建成的西雅圖公共圖書館，在1999年舉辦了整修計畫競圖，庫哈斯也參與了這次的競賽。

無法戰勝時間，頭髮漸漸掉光的庫哈斯

這次的競圖共有29間建築事務所參與，最後共有5間事務所進入決賽，但主要是史蒂芬・霍爾、ZGF以及OMA三間公司在競爭。

這是我的！

說什麼啊！

放手！

史蒂芬・霍爾

後來淘汰到只剩下史蒂芬・霍爾與OMA，委員會難以決定。

這真的很難……

最後委員會便親自前往考察各建築師的建築作品現況……

走吧！我們要去看看各建築師的建築作品現在是什麼樣子。

結果委員會一致選擇了OMA。

OMA

庫哈斯將五個平面交錯堆疊起來，創造出另一個不同大小的正六面體建築。

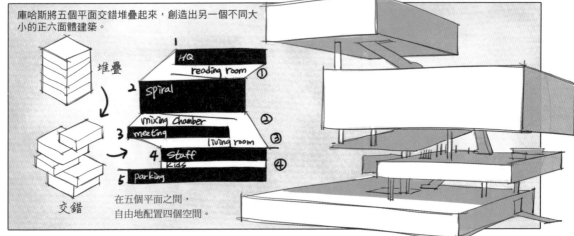

堆疊

交錯

在五個平面之間，自由地配置四個空間。

387

庫哈斯設計了斜度百分之三的步道，
讓身障人士也能自由移動。

庫哈斯與微軟和亞馬遜的執行長見面，針對圖
書館的空間規劃進行討論，最後決定設計前所
未見的螺旋形圖書館。

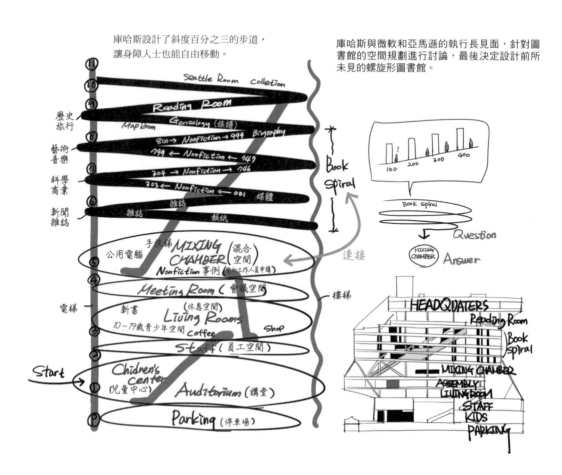

但圖書館完工後，動線卻讓訪客混亂
不已。

> 完全不知道到底
> 要往哪裡走。

> 我是誰……
> 這裡又是
> 哪裡……？

於是庫哈斯請BMD設計標誌，以簡潔俐落的字型裝飾了西雅圖公共圖書館。

西雅圖中央圖書館（Seattle Central Library）
美國西雅圖，1999～2004

西雅圖中央圖書館以具現代感的姿態迎接世人，但它其實是一座
歷史悠久的建築物。這座圖書館最早於1891年啟用，期間經過三
次整修，並於1906年在鋼鐵大亨安德魯‧卡內基的大方捐贈之下
重建，到了1960年又再一次擴建，最後在微軟總裁比爾‧蓋茲大
手筆捐贈之下，成了現在我們看到的樣子，這也是為什麼圖書館
一樓會有微軟音樂廳（講堂）的原因。

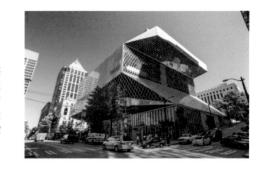

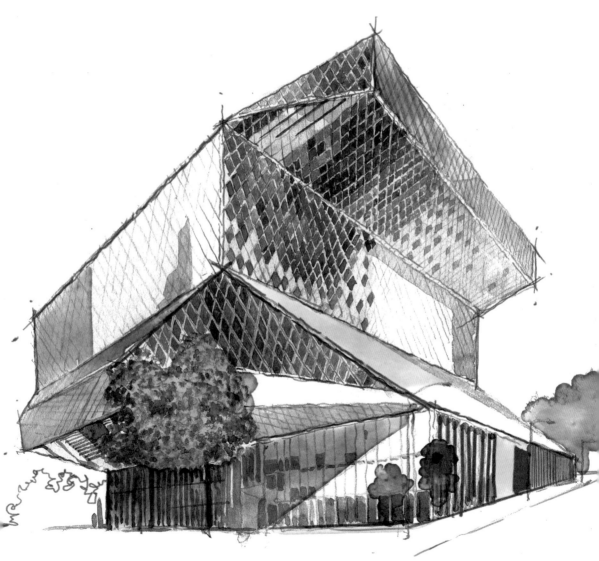

進入2000年代，葡萄牙的波多開始徵求建築師。

徵求幫我們設計建築的人～！

2001年葡萄牙波多獲選為歐洲文化城市，便舉辦了國際競圖，希望能夠建造一些符合其文化象徵的建築物。

要讓歷史悠久的城市與勞工之間產生連結。

博阿斯塔圓環

Here

庫哈斯擬定了幾個策略參與這次的競圖。首先，由於這是座老城，所以他希望整座城市更具和諧性。

第二，建造音響設備絕佳的演奏廳，而演奏廳的外型會是一個正六面體。

第三，將演奏廳規劃成開放式的空間，讓觀眾能夠欣賞戶外的城市景觀。

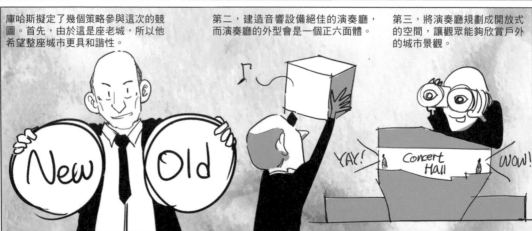

New Old

YAY! Concert Hall WOW!

庫哈斯發現，正六面體的建築能創造出最理想的音場，於是演奏廳便維持正六面體……

而這個策略也成功了。

原來是個開放式的建築，是可以跟城市交流的建築呢，我很滿意。

這座建築，讓庫哈斯在2007年獲得英國皇家建築師協會頒發的歐洲建築師獎。

嘿嘿

波多音樂廳（Casa da Música）葡萄牙波多，1999～2005

「Casa da Música」在英文裡是「House of Music」的意思，也有人稱這棟建築物為「鞋盒」（Shoe Box），因為演奏廳內部就像一個方正的鞋盒一樣，所以才有了這個外號。庫哈斯認為室內、室外與人之間的關係非常重要，所以比起傳統造型的音樂廳，他選擇讓波多市區變成音樂廳的背景，讓視覺效果更具衝擊性。波多音樂廳的特色在於將連續的空間重疊，並讓重疊處變成休息空間、變成大廳。

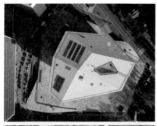

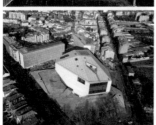

陽台的屋頂開了個洞， 是可以看到天空的設計。

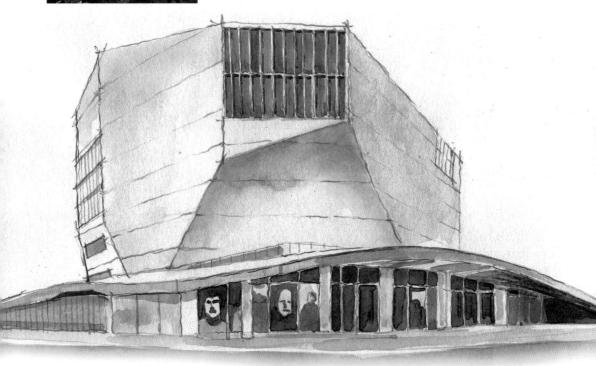

庫哈斯應首爾大學邀請，協助設計首爾大學美術館。

庫哈斯先生，請你來韓國吧。

造訪首爾的庫哈斯，抵達首爾大學所在的冠岳山。

這裡就是那知名的首爾大學嗎？

觀察過地形並著手設計之後，才發現事情沒那麼簡單。

塗塗改改

而且1999年時韓國正因亞洲金融風暴接受IMF金援，這項設計案便宣告暫停。

我們遇到金融危機了，可能需要先停止這項工作。

What?

雖然2002年重啟設計，但區公所卻因為登山步道的關係接獲許多民眾投訴，於是要求首爾大學重新選址，庫哈斯也要求必須支付額外的設計費。

擋住登山步道了，首爾大學立刻停工！

反對

這樣下去不行，我們還是避開登山步道，另外設計吧。

好吧，但你應該知道吧？這樣必須支付我額外的設計費喔。

由於設計費用實在增加太多，首爾大學校長便請三星協助。

洪羅喜女士！請幫幫我們吧T_T

首爾大學美術系

於是三星決定全額捐贈。

要怎麼辦？

那是你的母校啊，我們就多捐一點錢吧。

最後選定正門旁邊的斜坡，庫哈斯也開始投入設計。

首爾大學美術館（Seoul National University Museum of Art (MoA)）韓國首爾，2002～2005
首爾大學美術館地下三層、地上三層，高度約17.5公尺，坐落於首爾大學正門口旁，以顯眼的鋼骨結構建造而成，工程費用由三星文化財團全額捐贈。美術館的外觀則運用了首爾大學韓文名稱中的子音「ㅅ」設計而成。

三星的李健熙會長也因為手上有許多自己故李秉喆會長時代傳承至今的文物、美術品，便考慮要打造一個展覽空間。

雖然已經有湖巖美術館、湖巖畫廊、Rodin畫廊，但李健熙會長還是想在自家旁邊蓋一座大一點的美術館。

我想要有一棟美術館。

好！

當時雖然已經將建築設計交給法蘭克・蓋瑞，但因為對方要求一筆高額費用，雙方僵持不下，只好另尋其他的建築師。

最後邀請了瑪利歐・波塔、尚・努維爾和雷姆・庫哈斯參與，依照三個人的特性打造了三棟不同的建築。

展示館1

展示館2

瑪利歐・波塔

尚・努維爾

雷姆・庫哈斯

兒童教育文化中心

兒童教育文化中心由雷姆・庫哈斯負責，展示館1由尚・努維爾負責，展示館2則由瑪利歐・波塔負責設計。

庫哈斯認為兒童教育文化中心是整座Leeum美術館中，最先與遊客接觸到的地方，便設計了通往地下的通道來迎接遊客。

Black Box

DOWN

1F.

B1. PARKING AREA

START

三星兒童教育文化中心（Leeum三星美術館）首爾漢南洞，2004

庫哈斯在一棟建築物當中再設計了另一個獨立的空間，空間裡的空間漂浮在空中，讓遊客在進入室內的同時也會產生好奇心。像河流一樣從入口開始流動的木板，自然引導遊客進入室內，而那彷彿漂浮在水面上的黑盒子，就像雷內·馬格利特（René Magritte）的《庇里牛斯山的城堡》（The Castle of the Pyrenees）一樣浮在空中。這個黑盒子將整個空間垂直切割成三塊，為了讓空間更有特色，便灌入了參雜黑炭的混凝土。但因為這種混凝土凝固的時間至少是一般混凝土的兩倍，過程中混凝土還兩度裂開，施工時遭遇許多困難。

黑盒子（企劃展覽室）

2002年4月8日，中國舉辦了超高摩天大樓的設計競圖。

O.K?

O.K!

各位，我們中央電視台是中國最有影響力的電視台，麻煩你們配合引領中國電視產業的形象來設計。

還有，必須要在2008年北京奧運之前完工。

OK！

庫哈斯批評現有摩天大樓的缺點，認為必須要開創出全新的摩天大樓形式。

同樣的形式，NO！
同樣的設計，NO！
我要打破平凡的標準。

沒有吧？

說什麼啊～

UNIQUE

！

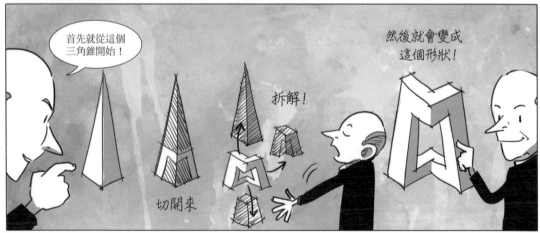

首先就從這個三角錐開始！

然後就會變成這個形狀！

拆解！

切開來

主辦單位從參與競圖的十位建築師中選出三位，最後由庫哈斯獲得第一名的殊榮。

庫哈斯總共設計了三棟建築，分別是負責節目播出的總部（CCTV）、負責住宿和電視文化的電視文化中心（TVCC），以及一些輔助機構所在的建築物。

service building
供應電力、水等
冷卻
Hotel
Administration
CCTV.HQ
主要的節目播出功能
Theater
Service
Broadcasting
Media Park
New Media
News
Production
Green Land
Television Cultural Center
TVCC
→ 文化體驗與住宿設施

Tower2
以閉路電視為靈感設計的「屋頂相連」立體空間

Tower1

75m
懸臂

外牆運用結合對角線與格紋的網格（diagrid）結構，用來分散建築物的重量與橫力。

中國中央電視台總部（CCTV Headquaters）中國北京，2002～2012

已經成為北京知名地標的中央電視台總部，是在奉行社會主義的中國少見的建築。或許是因為這樣，很多人批評它的外觀，但庫哈斯毫不在乎，主張自己的建築信念就是跳脫束縛、固有結構、定型模組、意識型態、秩序、既定程序的自由，堅持在中國的土地上建造這樣的中央電視台。

不過CCTV就要完工時，卻因節慶期間失火而全部燒毀，失火的原因是有人施放煙火，掉落到CCTV的屋頂上而引發火災，但卻沒人理會這件事情，中國人仍繼續過節。

雖然這起事件使中國共產黨的形象大受打擊，但只靠剩下的CCTV大樓，也足以當成北京的代表地標了。

CCTV

北京的象徵！
中國的驕傲！

庫哈斯在2000年獲得普立茲克獎，並獲《時代》雜誌選為百大最具影響力人物。

TIME

THE TIME
100
The World's
Most Influential
People

後來他也與PRADA等品牌合作，繼續創造出突破性的作品。2014年他被選為威尼斯雙年展建築展總監，傲人經歷再添一筆。

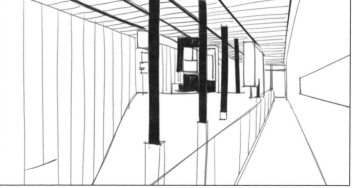

高喊著要讓建築擺脫平凡、獲得自由的庫哈斯，提出了許多理論，在勒·柯比意與密斯·凡德羅打下的現代建築基礎上，栽培出一片繁盛茂密的樹林，同時也為當代與未來的建築營造了不同的成長環境。

1966 參與電影《A Gangster girl》（1966）、《Boy and Soul》（1967）、《The White Slave》（1969）的演出或編劇
1968～1978 組織荷蘭電影學院
1968～1972 於倫敦建築聯盟學院就讀
1970～1972 於建築聯盟學院發表針對柏林圍牆的研究〈大出走〉（Exodus）
1972 申請哈克尼斯獎學金前往紐約

1944 出生於荷蘭鹿特丹
1946～1952 移居阿姆斯特丹
1952 移居雅加達
1955 移居阿姆斯特丹
1963 於海牙郵報擔任記者

1972 發表「囚禁的城市」（The City of the Captive Globe）
1973 發表「哥倫布的蛋」（The Egg of Columbus Center）
1975 於倫敦創立OMA（the Office for Metropolitan Architecture）
1978 出版《狂譫紐約》（Delirious New York）

1944　　　　　**1966** **1972**　　　　**1975**　　　　　　**1982**

1982 法國巴黎維萊特公園計畫
1987 荷蘭海牙荷蘭舞蹈劇場
1989 比利時澤布魯日海上轉運站
1989 法國巴黎法國國家圖書館
1989 德國ZKM中心
1985～1991 法國巴黎達爾雅瓦別墅
1988～1991 日本福岡集合住宅NEXUS WORLD
1987～1992 荷蘭鹿特丹藝術廳
1991 荷蘭阿姆斯特丹拜占庭公寓

1999 創立OMA研究設計團隊AMO
2000 榮獲普立茲克獎
2002 出版《城市計畫》（Project on the City）
2003 榮獲日本高松宮殿下紀念世界文化獎
2004 榮獲英國皇家建築師協會（RIBA）金獎
2005 榮獲密斯・凡德羅歐洲當代建築獎

1980 札哈・哈蒂加入OMA
1980 OMA總公司遷移至鹿特丹
1995 出版《S, M, L, XL》
1995 至哈佛設計研究所授課

2005 創立《聲量雜誌》（Volume Magazine）
2010 榮獲威尼斯建築雙年展金獅獎
2014 第14屆威尼斯建築雙年展策展人

1999　　　**2002**

1992～1995 荷蘭烏特勒支Educatorium教育館
1989～1994 法國里爾歐拉里爾城市計畫
1994～1998 法國波爾多住宅
1997～2003 美國芝加哥MTCC學生活動中心IIT
1997～2003 德國柏林荷蘭駐柏林大使館
1997～2013 荷蘭鹿特丹大廈
1999～2005 葡萄牙波多音樂廳
2000～2001 美國拉斯維加斯古根漢艾爾米塔什博物館（已拆除）
2001～2009 美國達拉斯迪和查爾斯威利劇院
2001～2005 俄國莫斯科車庫當代藝術博物館
2002 西班牙哥多華國際會議中心

2002～2004 韓國首爾三星美術館Leeum三星兒童教育文化中心
2002～2012 中國北京中央電視台總部
2003～2005 韓國首爾大學美術館
2004 美國西雅圖中央圖書館
2005～2011 英國倫敦New Court
2006 英國倫敦蛇形藝廊
2006～2011 美國芝加哥米爾斯坦學院（Milstein Hall）
2006～2013 中國深圳證券交易所
2006 拉脫維亞里加港口計畫
2007～2013 新加坡The Interlace公寓
2010～2016 法國諾曼第托克維爾圖書館
2017 阿拉伯聯合大公國杜拜阿瑟卡爾大道CONCRETE活動會堂
2018 義大利米蘭諾爾展覽館

15

Zaha Hadid

札哈·哈蒂

1950 ~ 2016

「人們都認為方形的建築物最有效率，
但自然是否有因此浪費任何空間？」
被稱為紙上建築師的她，
創造出世上最美的曲線。

2006年，首爾市政府決定推動「設計首爾」這個都市計畫，欲將首爾打造成藝術之城，並決定重新設計1925年日本殖民時期建造的東大門運動場。

現在的東大門運動場被當成停車場使用，我們把這裡改造成文化空間吧。

接著便為了建造全新的東大門運動場，舉辦了國際競圖。

Dongdaemun Design Plaza

這是韓國設計財團指名的邀請競圖，邀請來自韓國的曹成龍、崔文圭、承孝相、柳杰，以及來自國外的札哈·哈蒂、史蒂芬·霍爾等建築師參加。

曹成龍　崔文圭　承孝相　柳杰　史蒂芬·霍爾　札哈·哈蒂

最後東大門設計廣場（DDP）的設計權由伊拉克出身的女性建築師札哈·哈蒂取得。

札哈·哈蒂希望將東大門設計廣場，打造成兼具歷史、文化、城市、社會與經濟等複合元素的空間。

CITY　Society　Economy　Culture　History

她希望以轉喻的方式整合所有元素，設計出統一的形象，她將建築的概念命名為「轉喻地景」（Metonymic Landscape）。

她將DDP設定為社會與文化的重鎮，宣告將藉此推動整座城市的再創造，以她個人的建築語言曲線（curve）及城市主義（urbanism）為基礎，凸顯首爾多山的特性，讓建築物本身看起來就像是一種地形。

南山

興仁之門

DDP

如果把我的曲線跟這座多山的城市自然連結在一起，應該可以蓋出很了不起的建築吧？

清溪川

光熙十字路

韓國人真的很喜歡庭園呢。

哈蒂認為要打造一座能讓民眾在市中心散步的巨大庭園，就必須融合山岳與城市的線條，讓整座建築物看起來就像是自然的地形。

以轉喻手法整合社會與文化城市的元素，創造出全新的風景。

Society

Culture

City

建築物本身並沒有明確的分層，而是利用斜坡模糊樓層的概念，讓人能夠自由漫步到空間中的任何地方。

走著走著就能看到空間，再繼續往上走又能看到別的空間。

幾樓？

SPACE

她將每個空間設計成不同的大小，走進大廳後也不會看見任何一根柱子（無柱空間）。

wow!

然而在挖地基的時候發現，除了東大門運動場的遺址之外，還挖出了漢陽城郭、下都監遺址，以及大量的朝鮮白瓷與粉青沙器等朝鮮時代的古物。於是哈蒂與首爾市協商，以保留並修復部分遺址為條件，變更設計以避開遺址的所在地。

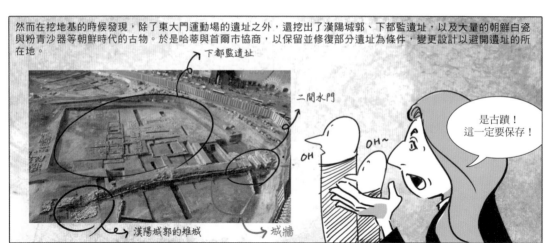

下都監遺址

二間水門

是古蹟！
這一定要保存！

OH OH~

漢陽城郭的雉城 → 城牆

首爾市不僅保留漢陽都城的遺址，更希望將舊南山流下來的水引至清溪川，
便修復了二間水門，努力讓建築與歷史融合。

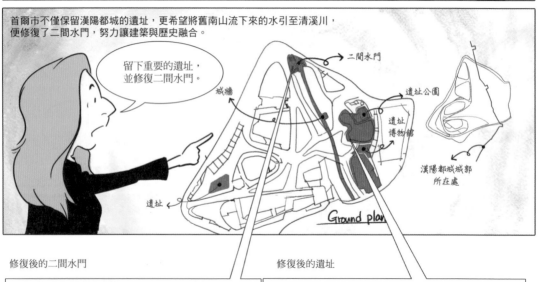

留下重要的遺址，
並修復二間水門。

城牆

二間水門

遺址公園

遺址博物館

漢陽都城城郭所在處

遺址

Ground plan

修復後的二間水門

修復後的遺址

東大門設計廣場（Dongdaemun Design Plaza）韓國首爾，2013

為了表現自由的曲線以及無柱的室內空間採用了巨型桁架（Mega-Truss）工法，內部的裝潢工程則運用非典型清水混凝土工法。由於無法以2D平面的方式施工、討論施工進度，所以運用3D立體設計BIM（Building Information Modeling）建模。在保守的韓國建造這座難以想像的東大門設計廣場，一度被批評是浪費人民的納稅錢、無法融入周遭環境，但如今已成為年平均訪客700至800萬人的首爾著名景點。

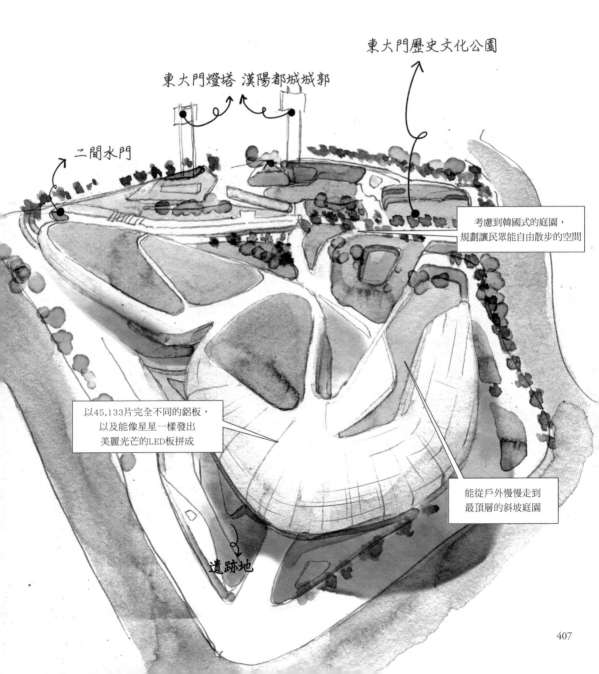

東大門歷史文化公園

東大門燈塔 漢陽都城城郭

二間水門

考慮到韓國式的庭園，
規劃讓民眾能自由散步的空間

以45,133片完全不同的鋁板，
以及能像星星一樣發出
美麗光芒的LED板拼成

能從戶外慢慢走到
最頂層的斜坡庭園

遺跡地

407

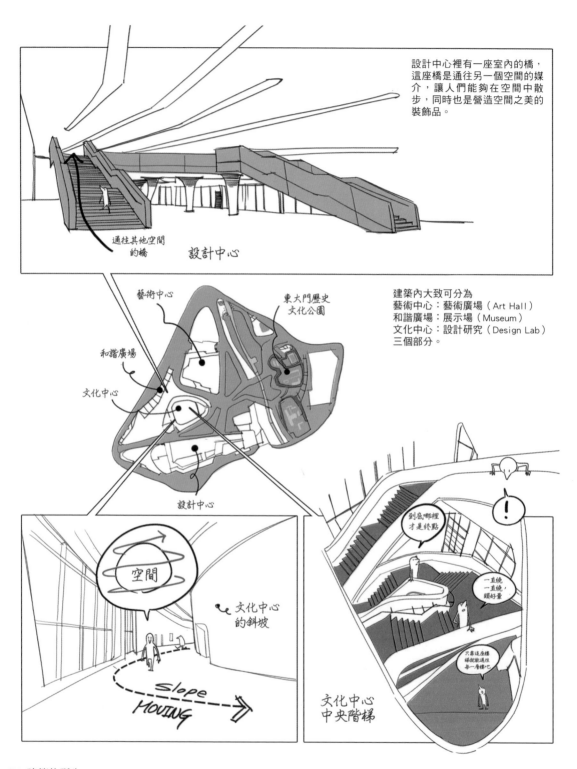

透過DDP為韓國人所熟知的札哈·哈蒂，1950年出生於伊拉克首都巴格達。

鳴啊！

她的父親是一位經濟學者兼政治家，也因此哈蒂得以在男女平等且和睦開放的家庭中長大。

雖然是伊斯蘭教徒，但她在宗教上十分開放，思想也比任何人都要進步。

這是屬於文化的範疇，不需要了解伊斯蘭教徒。

哈蒂的父親經常帶建築師回家，一有機會就會帶她去參加建築博覽會。

我的乖女兒哈蒂啊，建築可以代表一個國家的文化。

或許是因為這樣，才會讓她從11歲起就決心成為建築師。

Architect?

不僅如此，她的父親還經常帶她四處旅行，當哈蒂看見沙漠與沼澤地中的村莊時，她便決心成為建築師。

爸，我要當建築師！

握拳

但她卻進入與建築完全無關的黎巴嫩貝魯特美國大學數學系就讀。

你不是喜歡建築嗎？

我也喜歡數學。

雖然哈蒂對數學的愛不亞於建築，但就讀數學系只是短暫的誤入歧途，她很快又回歸建築的懷抱。

抱歉，我短暫被迷惑……

ARCHITECTURE

1972年，22歲的哈蒂進入英國的設計學校，並在教授推薦下很快進入建築聯盟學院就讀。

呀呼

AA

雖然是間好學校，但她可能覺得像在地獄。

在無親無故的建築聯盟學院，她不知道究竟該向誰學習才好。

該找誰？學什麼？

最後她選擇倫敦建築協會會長亞文·波亞斯基（Alvin Boyarsky），在各式各樣的建築實驗當中，度過愉快的學生生涯。

亞文·波亞斯基

我學了很多，一定可以成功的。

三年級時她認識推動後現代主義建築的雷昂·克利爾（Leon Krier），四年級時認識現任OMA的執行長雷姆·庫哈斯，以及他的夥伴埃利亞·增西利斯，她很快拉近跟這些人的距離，也更加強了她對建築的個人想法。

雷姆·庫哈斯　埃利亞·增西利斯　最棒！　雷昂·克利爾

也是在這個時期，她開始受到20世紀初俄國前衛藝術／設計運動的絕對主義影響。

保羅·克利、拉斯洛·莫侯利－納吉、卡濟米爾·馬列維奇以及埃爾·利西茨基等藝術家的作品，都對她的解構主義建築理論帶來極大的影響。

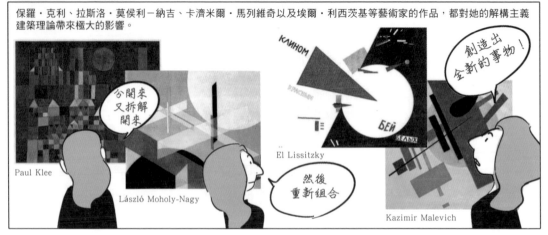

分開來又拆解開來

Paul Klee

László Moholy-Nagy

然後重新組合

El Lissitzky

創造出全新的事物！

Kazimir Malevich

她以馬列維奇的畫作為基礎，以繪畫的方式創作出畢業作品〈馬列維奇構造〉（Malevich's Tektonik），那是一幅將泰晤士河以幾何學圖形重新建構的畫作。

Malevich's Tektonik by Zaha Hadid

把泰晤士河拆解後再重新組合，創造出屬於我的作品！

Suprematism by Kazimir Malevich（1916）

畢業之後，哈蒂進入雷姆・庫哈斯帶領的OMA建築事務所工作，很快就成了庫哈斯的合作夥伴。

你真的很厲害。

好棒棒！
讚！

跟庫哈斯合作荷蘭國會大廈擴建計畫等專案之後，哈蒂就離開了OMA自行開業。

哈蒂，慢走　再見，OMA

哈蒂的第一步，就是從極具實驗性的香港峰俱樂部The Peak開始。

我要創造出沒人能設計出來的空間！讓我來扭轉建築！

她運用了消失點，將視野所看不見的領域拉進視野中，這作品雖然幫助她贏得競圖，卻因為施工上有一定的危險，所以沒有真正實現。

是真的很棒啦……

雖然是讓她贏了，但這要怎麼蓋啊？

好酷，但這不可能蓋得出來。

香港峰俱樂部競圖
The Peak

在這之後，30歲的哈蒂於1980年正式在倫敦開設事務所，並重新回到建築聯盟學院講課。

請期待我的建築～

哈蒂開設事務所之後，參與許多競圖發表許多作品，但獲選的作品卻都因為施工上的困難沒有蓋成，不過她仍然透過這些作品在建築界打出名聲。

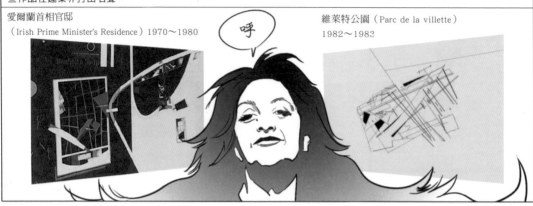

愛爾蘭首相官邸
（Irish Prime Minister's Residence）1970～1980

呼

維萊特公園（Parc de la villette）
1982～1982

不過建築界人士都戴著有色眼鏡看她，大多數人不太喜歡哈蒂。

女人做什麼建築啊……而且還是個穆斯林。

我們還沒有認同你是建築協會的一員。

what?

實際上並未有任何建築作品的她，有了一個名叫「紙上建築師」的綽號。

札哈‧哈蒂是個紙上建築師。

她的作品領先時代太多，沒有業主願意冒險嘗試使用她的設計。

對不起，這好像沒辦法施工。

不過即使在這樣的嘲諷之中，哈蒂仍為了自己的建築堅持很久。

不管你們說什麼，我都是建築師。

1980年代初期，工廠有大半慘遭祝融之災的家具公司維特拉（Vitra），為了重新打造園區而聯絡哈蒂。

哈蒂小姐？

是，請說。

起初他們不是委託她設計建築，而是設計椅子。

事情是這樣的……你要不要為我們維特拉設計一款椅子呢？

接著某天，維特拉的總裁再度向她提出建築邀請。

請幫我們蓋一棟消防站，讓我們的工廠不會再失火。這會是我們維特拉新園區的第一棟建築，你明白吧？

希望這棟建築不只是園區內的消防站，更能兼具其他功能。

好，雖然空間不大，但我會試著規劃出休息空間和淋浴設施。

由於建築物的空間實在太狹窄，所以哈蒂選擇了廊道結構。

消防車停放在室外，關上門就變得像其他空間一樣可以淋浴，二樓的集會室是教育訓練的場所，這些都必須安排在鄰近防火門的地方。

休息空間 (Club house)

樓梯間 (Stairs)

Top Plan (2F)

男女分開的置物櫃 (Locker & Change room)

消防車空間 (Fire Engine Bay)

現在是椅子展場

Ground Plan (1F)

因為這棟建築物比四周的工廠小很多，所以她決定蓋成較動態的建築，設計時也刻意讓建築看起來更具動態感。

LARGE & BASIC

SMALL & DINAMIC

不過維特拉消防站的結構非常不方便，消防員也經常抱怨頭暈，最後無法當成消防站使用。

抱歉，我覺得這裡跟我們不太合。

二樓休息空間（club house）

↳ 樓梯間的牆壁

維特拉消防站（Vitra Fire Station）
德國萊茵河畔魏爾，1990～1993

眾所周知札哈‧哈蒂熱愛流暢華美的曲線，不過其實她原本也
是個使用直線的建築師，但她使用直線的方式卻和其他人不太
一樣，她不是將線條並排，而是讓每一條線都指向不同的方
向，進而達到扭曲空間的效果。哈蒂將過去只呈現在圖上的線
條實際運用於建築上，也讓她開始獲得建築界的認同。維特拉
消防站是她的第一件作品，也幫助她闖出名號。維特拉消防站
大量使用銳利的銳角，有「石閃電」之稱，如今不是作為消防
站，而是作為椅子展場使用。

消防車空間
（現在的椅子展示場）

Ground Plan

休息空間（club house）

Top Plan

過去一直無法實際將作品蓋出來的哈蒂，靠著維特拉消防站一舉躋身明星建築師的行列，這時她44歲。

只蓋一棟建築物就變成明星？

說什麼啊！這是用我累積至今的實力換來的！

從這時開始，很多提案開始蜂擁而至，她也正式展開自己的建築生涯。

哈蒂小姐，我們都想請你幫忙設計建築。

維特拉消防站落成的1994年，札哈・哈蒂在英國的卡地夫灣歌劇院競圖獲得第一名。

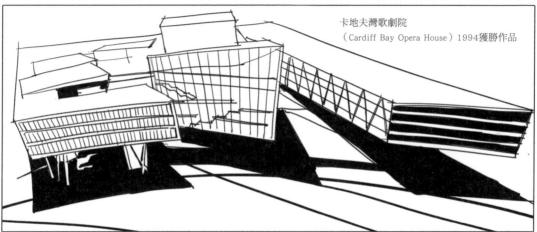

卡地夫灣歌劇院
（Cardiff Bay Opera House）1994獲勝作品

不過由於該計畫的委員會以及卡地夫市委員會經常意見相左，使得雙方嫌隙越來越深，最後導致這個計畫失去所有資金來源。

為什麼你們要一直吵架？這樣我們要中止資金援助囉。

KRRR KRRR

後來也以財政困難為由，所有基金募資都中斷，使得這個計畫化為泡影。

煩吧！

等到很久之後，大家都已經放棄這個計畫時，正在計畫建造大型劇場的威爾斯千禧中心買下並重新啟動了這個計畫。

就把計畫讓給我們吧，哈哈哈！

不過事情的進展一直不順利，浪費了很多時間。

這位先生，到底要等到什麼時候啊？

在經過多次的設計變更之後，這個計畫才終於在2004年以威爾斯千禧中心（Wales Millennium Centre）之名落成，但尷尬的是，這棟建築物最後使用的不是哈蒂的設計，而是唐謀士建築設計事務所（Percy Thomas Partnership）的設計。

哈蒂的經濟狀況大受到該計畫的影響，但這對熱愛建築的她來說並不是什麼大問題。

呃啊啊～加油吧！

羅森塔當代藝術中心
（Rosenthal Center for Contemporary Art）
美國辛辛那提，1997～2003

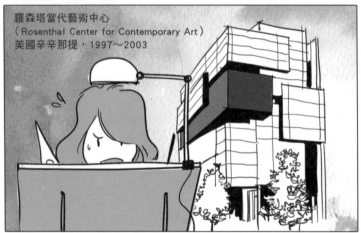

史特拉斯堡輕軌車站（Hoenheim-Nord Terminus & Car Park）法國史特拉斯堡，2001

利用屋頂與地面之間的柱子將抽象的磁場形象化

連接輕軌電車和公車站的停車空間，就可以減輕交通混亂的問題。

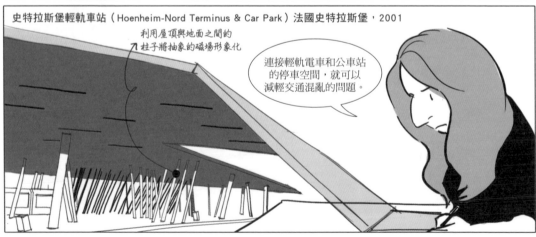

1999年哈蒂也參加了奧地利的因斯布魯克滑雪跳台重建競圖。

Austria SkiJump Tower

Architecture Competition

奧地利政府打算翻修歷經兩次奧運，設備逐漸老舊而無法使用的滑雪跳台，並計畫將其開發成能夠進行跳台滑雪的觀光景點。

滑雪場太老舊了，我們計畫翻修之後重新開幕。

哈蒂嘗試了曲線較為柔美的設計，一舉拿下了競圖冠軍。

伯吉塞爾滑雪台（Bergisel Ski Jump）奧地利因斯布魯克，2002
伯吉塞爾滑雪台甫落成，全球的關注焦點就再度回到哈蒂身上，哈蒂的建築事業也是從這時候開始，跟著伯吉塞爾滑雪跳台一起一飛衝天。

全景露台：Level 3

全景餐廳
（Café im Turm）：Level

跳台滑雪新手平台：Level 1

技術室、倉庫、跳台滑雪選手的休息空間與辦公室

開放給等級三的遊客的360度瞭望塔

對運動愛好者來說是滑雪跳台，對遊客來說則是瞭望台兼咖啡廳。

斜度達35度
總長98公尺的滑雪道

而在伯吉塞爾滑雪台競圖比賽的一年前，也就是1998年，德國萊比錫的BMW邀請25組建築師參加BMW的工廠競圖比賽。

工廠最大的目的，在於讓勞工與公司員工緊密結合。

哈蒂認為要達到這個目標，就必須打造一座中心，將原本分開的三棟建築連接在一起。

哈蒂以過去彼得‧貝倫斯的AEG渦輪機工廠，還有飛雅特的林格托汽車工廠為範本著手設計，她將中央大樓命名為「交流空間」，讓所有的人事物都必須經過這個空間通往他處。

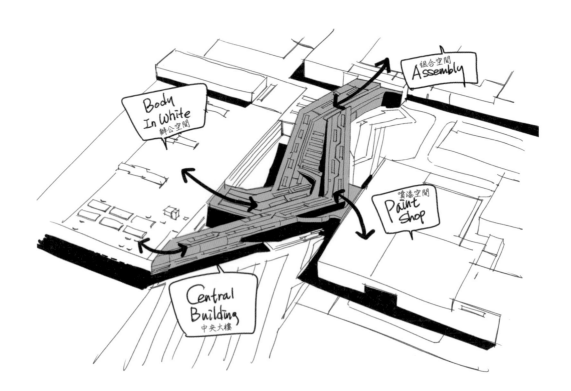

寶馬中央大樓（BMW Central Building）德國萊比錫，1998～2005

打破藍領與白領、工業與展覽之間的界線，讓一切合而為一的寶馬中央大樓，成了連接不同功能工廠的樞紐，扮演提升生產力的角色。在德文當中，這個中心點稱作「結」（knot），會透過頭頂上的輸送系統，將零件分別送至車身製造、塗裝、組裝等各工廠，是連接各工廠並控制、監管所有生產線的空間。

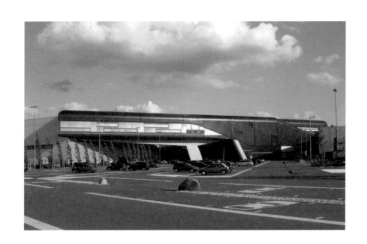

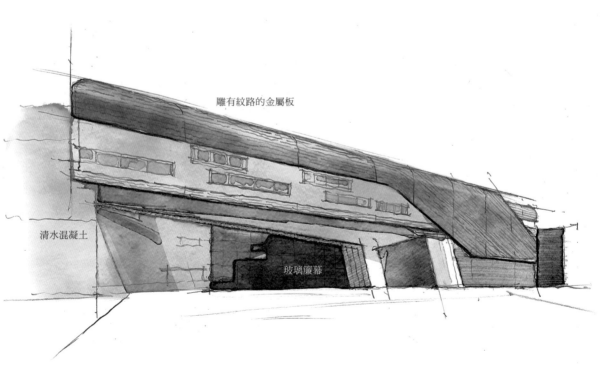

雕有紋路的金屬板

清水混凝土

玻璃簾幕

德國過去的工業大城沃爾夫斯堡正在尋求振興城市的方法，他們以畢爾包古根漢美術館為標竿，打算在沃爾夫斯堡蓋一座美術館，但因為功能跟附近的美術館重疊，最後決定變更為科學中心，1998年11月開始進行籌備計畫，並於2000年1月舉辦建築設計競圖。

我們期待畢爾包效果！

最重要的是，這將會是德國第一座科學中心。

沃爾夫斯堡市長

這應該要是一個能帶領科學文明世界走入全新境界的地方對吧？

哈蒂在競圖中獲勝，她配合不規則的地形設計了梯形建築。

汽車城主題公園

福斯汽車工廠

鐵道歷史

裴諾科學中心

中德運河

福斯汽車博物館

裴諾科學中心與重要的文化設施接壤，扮演連接文化設施的角色，串聯起附近的福斯汽車工廠、汽車博物館與鐵道歷史建築。

列車機廠

火車站

裴諾科學中心

雖然科學中心的預定地地形起伏不定，不太適合用來蓋建築物……

嗯……該怎麼辦～

不過哈蒂並沒有刻意改變地形，而是決定好好利用。

如果地形起伏不定，那我只要把建築物撐起來就好，就像石墓一樣。

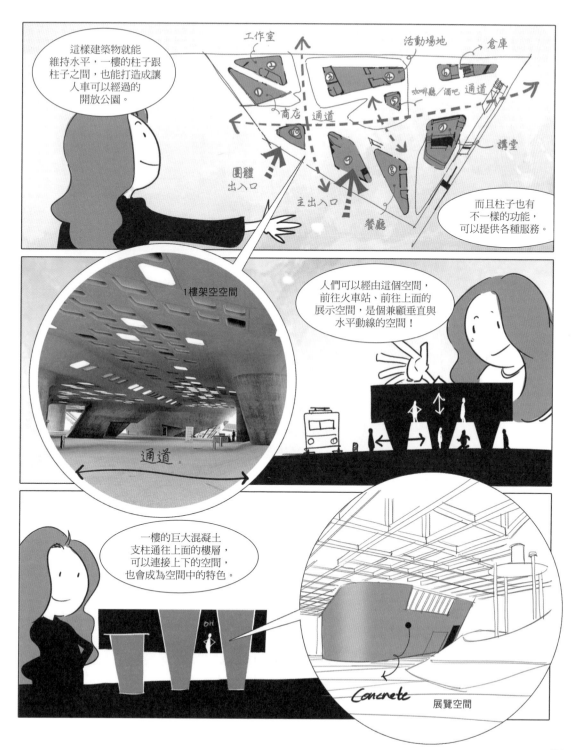

這樣建築物就能維持水平，一樓的柱子跟柱子之間，也能打造成讓人車可以經過的開放公園。

工作室
活動場地
倉庫
咖啡廳／酒吧 通道
商店 通道
講堂
團體出入口
主出入口
餐廳

而且柱子也有不一樣的功能，可以提供各種服務。

1樓架空空間

通道

人們可以經由這個空間，前往火車站、前往上面的展示空間，是個兼顧垂直與水平動線的空間！

一樓的巨大混凝土支柱通往上面的樓層，可以連接上下的空間，也會成為空間中的特色。

Concrete
展覽空間

421

裴諾科學中心（Phaeno Science Center）德國沃爾夫斯堡，2005

裴諾科學中心長出了十隻腳，於2005年降落在這片不平坦的土地上。看起來像艘太空船的外型，充分說明了這就是一座科學館，而最重要的是它就像西班牙的畢爾包一樣，幫助自1930年代便有許多勞工長居於此的福斯工業園區重獲新生。

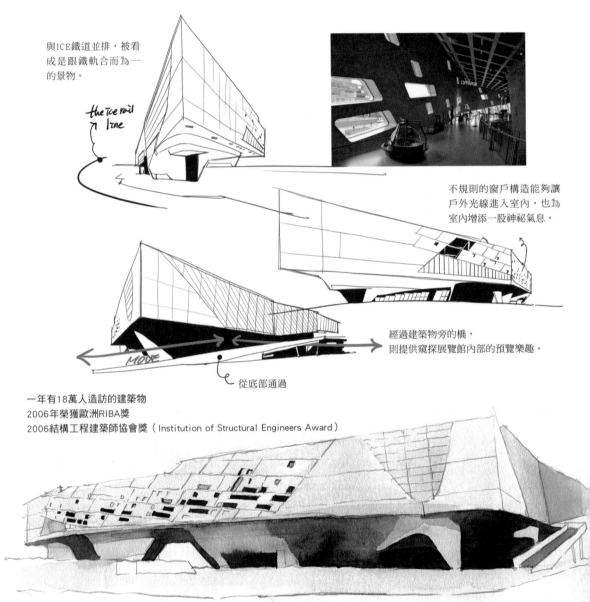

與ICE鐵道並排，被看成是跟鐵軌合而為一的景物。

the Ice rail line

不規則的窗戶構造能夠讓戶外光線進入室內，也為室內增添一股神祕氣息。

MODE

從底部通過

經過建築物旁的橋，則提供窺探展覽館內部的預覽樂趣。

一年有18萬人造訪的建築物
2006年榮獲歐洲RIBA獎
2006結構工程建築師協會獎（Institution of Structural Engineers Award）

打造成微微隆起的人造山丘與溪谷，交織出全新的風景。

進入2000年代，英國工黨執政時期，規劃了建造未來學校的政策，致力於在全國建立3,500多間學校，以提升教育品質。

我們要蓋更多學校，打造國家的希望！

哈蒂建造的高中艾芙琳葛雷斯學院（Evelyn Grace Academy）也包含在這個計畫當中。

EVELYN GRACE ACADEMY

倫敦的布里克斯頓是犯罪率很高的地區，多數居民都是貧窮的黑人。

you know what I am saying? give me some money.

feel so good.

英國政府希望透過教育，讓落後的布利克斯頓區能夠變得更好，便決定在當地蓋一座學校。

在犯案率高的地區蓋學校，犯罪率就會降低。

有別於一般學校用地面積大多在8至9公頃左右，艾芙琳葛雷斯學院的面積不過1.4公頃而已。

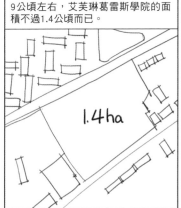

1.4ha

而且學院裡面必須要同時有四間不同的學校。

這裡要同時有兩間國中和兩間高中。

Evelyn Upper School

Evelyn MIDDLE SCHOOL

Grace Upper School

Grace Middle School

哈蒂利用垂直的空間，適當分配複雜的學院設施，剩下的空間則用來當成運動場。

以中央大廳為中心，往上把學校蓋起來。

UPPER SCHOOL

UPPER SCHOOL

Common HALL

MIDDLE SCHOOL

MIDDLE SCHOOL

SERVICE

她分開每個設施的入口，並規劃讓動線不重疊。

動線跟入口都分開的話……

Grace Middle School Terrace

Sports HALL

Multi use Games Area

Evelyn Upper School

Sports

DANCE STUDIO

SERVICE YARD

ART & TECHNOLOGY BLOCK

LIBRARY

Kitchen

Reception

SPORTS & FITNESS

ART/TECHNOLOGY

MAIN Reception

Parking Area

Grace Upper School

Ground Floor

Evelyn Middle School Terrace

艾芙琳葛雷斯學院（Evelyn Grace Academy）英國倫敦，2006～2010

這件作品讓哈蒂獲得英國皇家建築師協會頒發的史特靈獎（Stirling Prize），長100公尺的跑道從正門開始延伸，讓學生在狹窄的學校中也能夠盡情奔跑。

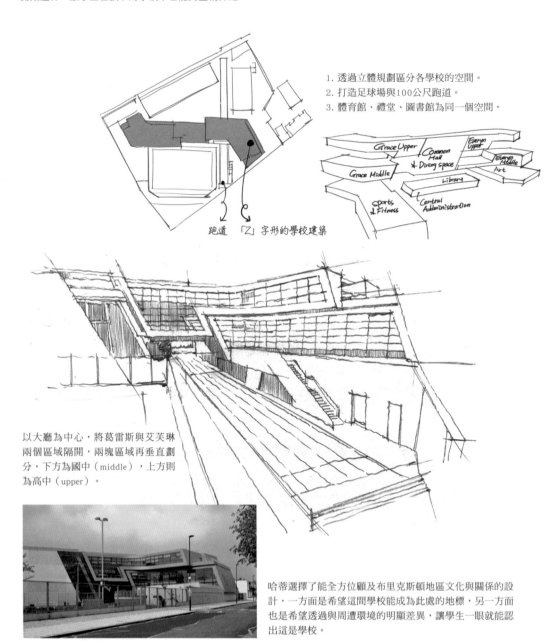

1. 透過立體規劃區分各學校的空間。
2. 打造足球場與100公尺跑道。
3. 體育館、禮堂、圖書館為同一個空間。

Grace Upper　Common Hall　Evelyn Upper
Dining space
Grace Middle　Evelyn Middle
Art
Library
Sports & Fitness　Central Administration

跑道　「Z」字形的學校建築

以大廳為中心，將葛雷斯與艾芙琳兩個區域隔開，兩塊區域再垂直劃分，下方為國中（middle），上方則為高中（upper）。

哈蒂選擇了能全方位顧及布里克斯頓地區文化與關係的設計，一方面是希望這間學校能成為此處的地標，另一方面也是希望透過與周遭環境的明顯差異，讓學生一眼就能認出這是學校。

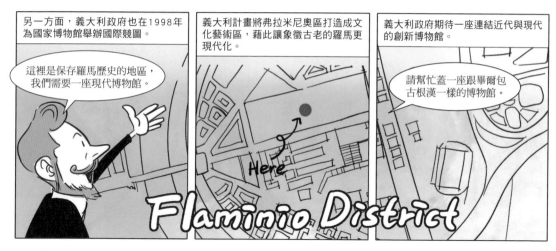

另一方面，義大利政府也在1998年為國家博物館舉辦國際競圖。

這裡是保存羅馬歷史的地區，我們需要一座現代博物館。

義大利計畫將弗拉米尼奧區打造成文化藝術區，藉此讓象徵古老的羅馬更現代化。

義大利政府期待一座連結近代與現代的創新博物館。

請幫忙蓋一座跟畢爾包古根漢一樣的博物館。

Flaminio District

這次競圖共有273件作品參賽，最後由札哈・哈蒂獲勝。哈蒂分析整座城市，並深入了解地形特色後，配合雷尼街與台伯河形成的空間，利用線條設計出整棟博物館。

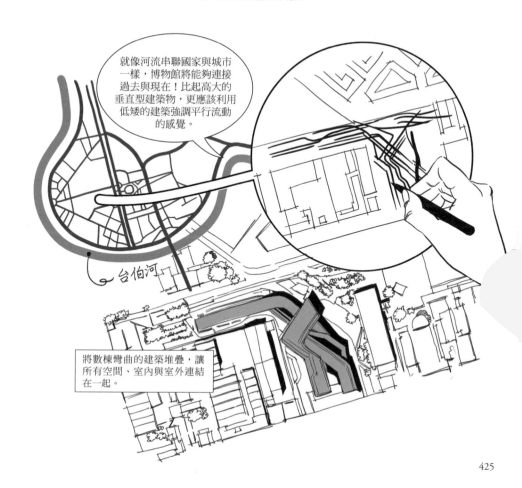

就像河流串聯國家與城市一樣，博物館將能夠連接過去與現在！比起高大的垂直型建築物，更應該利用低矮的建築強調平行流動的感覺。

台伯河

將數棟彎曲的建築堆疊，讓所有空間、室內與室外連結在一起。

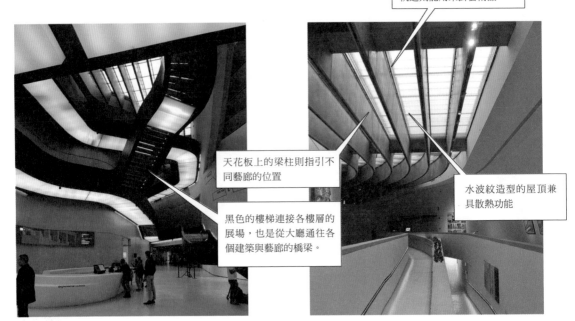

混凝土散熱片（fin）旁的軌道則能用來掛藝術品

天花板上的梁柱則指引不同藝廊的位置

水波紋造型的屋頂兼具散熱功能

黑色的樓梯連接各樓層的展場，也是從大廳通往各個建築與藝廊的橋梁。

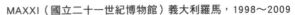

MAXXI（國立二十一世紀博物館）義大利羅馬，1998～2009

哈蒂刻意將這座博物館設計得與眾不同，避免給人一種無趣的感覺。她使用連續性的線條設計牆面與地板，將各樓層連結在一起。博物館是兩棟長方形建築相互堆疊而成，兩棟建築內分別有不同的藝術與建築展覽空間，戶外則是能放置藝術品的空間。MAXXI於2010年獲得英國皇家建築師協會史特靈獎。

使用三種建材
牆壁：混凝土
屋頂：玻璃（採用幾乎沒有任何側窗的天窗設計）
樓梯：鋼鐵

這個計畫經過六度變更，共花了十年才完工，並於2010年啟用。

百般波折終於啟用的MAXXI，是義大利第一座現代蒂博物館，建築本身來的觀光效益更是十分亮眼。

建築本身就是藝術品！

在建造MAXXI時，哈蒂又完成了另外一棟建築，那就是中國廣州的大劇院。

我就是中國的大劇院。

廣州大劇院位在以東西向貫穿廣州的珠江邊，也是札哈‧哈蒂建築事務所的第一件劇場建築作品，哈蒂以被江水打磨的兩塊鵝卵石為發想著手設計。

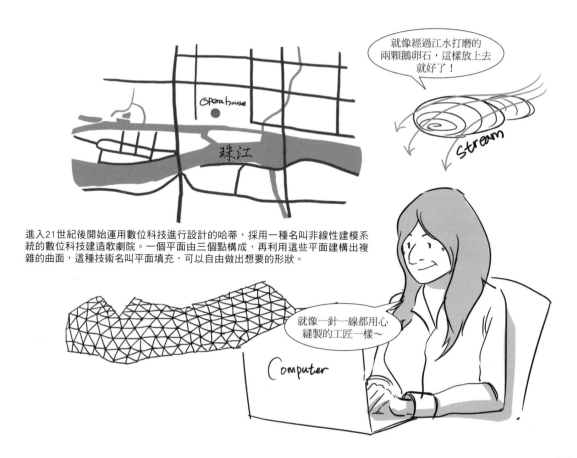

就像經過江水打磨的兩顆鵝卵石，這樣放上去就好了！

Opera house

珠江

Stream

進入21世紀後開始運用數位科技進行設計的哈蒂，採用一種名叫非線性建模系統的數位科技建造歌劇院。一個平面由三個點構成，再利用這些平面建構出複雜的曲面，這種技術名叫平面填充，可以自由做出想要的形狀。

就像一針一線都用心縫製的工匠一樣～

Computer

歌劇院強調大幅減少可能會影響視野與動線的柱子，
分為大劇場與可舉辦多種演出的多用途音樂廳。

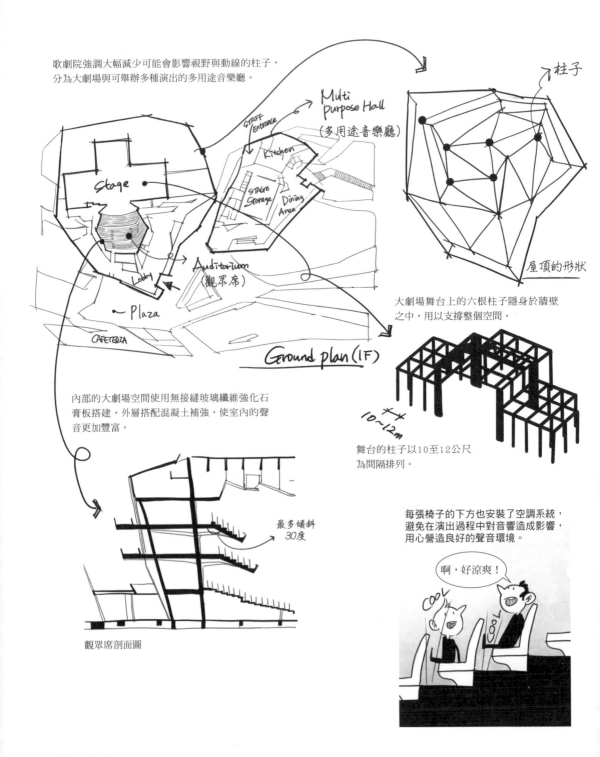

Multi purpose Hall（多用途音樂廳）

STAFF Entrance

Kitchen

Stage

STAGE Storage

Dining Area

Auditorium（觀眾席）

Lobby

Plaza

CAFETERIA

Ground plan (1F)

柱子

屋頂的形狀

大劇場舞台上的六根柱子隱身於牆壁
之中，用以支撐整個空間。

內部的大劇場空間使用無接縫玻璃纖維強化石
膏板搭建，外層搭配混凝土補強，使室內的聲
音更加豐富。

10～12m

舞台的柱子以10至12公尺
為間隔排列。

最多傾斜
30度

觀眾席剖面圖

每張椅子的下方也安裝了空調系統，
避免在演出過程中對音響造成影響，
用心營造良好的聲音環境。

啊，好涼爽！

COOL

COOL

廣州大劇院（Guangzhou Opera House）中國廣州，2002～2010

札哈‧哈蒂以「雙鵝卵石」為概念，打敗實力堅強的雷姆‧庫哈斯與庫柏‧西梅布芬等建築師，贏得廣州大劇院的國際競圖，建造這座歌劇院共花費五年時間，獲得評論家的一致讚賞，成為全球前十大歌劇院。

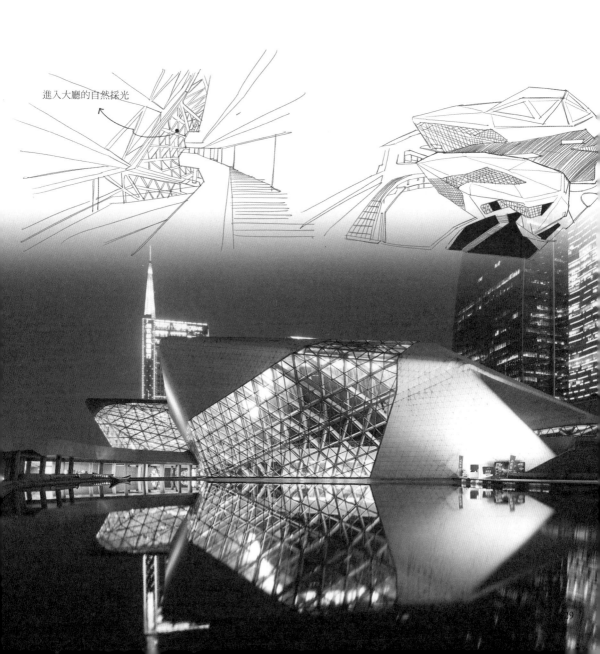

進入大廳的自然採光

接著哈蒂又在2012年完成了倫敦奧運水上運動中心，並以此作品榮獲RIBA金獎，更拿下了2022年卡達世界盃競技場的設計，這樣順遂的她認為自己的未來將一帆風順。

2012倫敦奧運水上運動中心
London Olympics Aquatics Centre

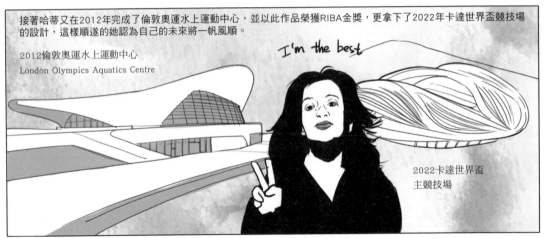

2022卡達世界盃
主競技場

接著在2014年完成韓國東大門設計廣場，同一時期也拿下日本東京國立競技場的設計權。

評審委員
安藤忠雄

哈蒂女士，你最棒！

但日本內部的反對聲浪十分強烈。

這是什麼設計啊！

這造型根本不適合東京！

後來雖然說服哈蒂修改競技場的設計，但就連伊東豐雄、隈研吾等日本建築師都持反對意見，使得反對聲浪越演越烈。

這又是什麼？

伊東豐雄

後世子孫會笑我們的！這是一個錯誤！

競技場施工費太高了，這樣不行！

隈研吾

哈蒂為此非常生氣，更站出來反駁。

你們應該只是不希望自己的土地上有外國人的建築吧？

哈蒂放棄所有該計畫的權利，日本也重新舉辦競圖，贏得這次競圖的人就是隈研吾。

獲勝的人是隈研吾！

What the...

哈蒂再也無法忍受，她主張隈研吾的設計跟她的很像，認為這有抄襲的嫌疑，但日本卻全盤否認。

整個布局設計跟座位分配都跟我一樣啊！這是抄襲！

日本方面說一切都是哈蒂的錯，希望哈蒂不要再干涉任何事。

都是因為你要求的費用太高了，你不要再管這件事了！

接著就在2016年3月31日，她的網站上傳了一則大新聞。

國際知名建築師札哈・哈蒂因心臟麻痺逝世

ZAHA HADID Is Dead

哈蒂因為支氣管問題而住院治療，卻因為意外心臟麻痺驟逝。

她心跳停止了！快點做心肺復甦術！

嗶～

哈蒂突如其來的死亡消息震驚各界。

真的嗎？她還這麼年輕耶？不會吧～

札哈・哈蒂於2004年榮獲普立茲克獎。我們的生活雖然會改變，但建築卻會長時間留在原地。哈蒂的建築彷彿活著一樣生動，或許是因為這樣，經過她的手創造出來的建築，總是給人一種溫暖的感覺。

「沒有誰的人生一帆風順，無論到哪裡都會遇到歧視與偏見。
但我們必須不斷煩惱、
不斷衝撞、不斷打破規則，一定要繼續嘗試偉大的挑戰。」
——札哈・哈蒂

1950　出生於伊拉克巴格達
1966　17歲那年前往瑞士與倫敦旅行
1968～1971 貝魯特美國大學主修數學
1972～1977 就讀於倫敦建築聯盟學院

1977　進入OMA，成為合作夥伴
1980　開設建設公司札哈‧哈蒂建築事務所（Zaha Hadid Architects）

| 1950 | 1977 | 1990 |

1976～1977 英國倫敦馬列維奇構造
1982～1983 香港峰俱樂部競圖
1994～1996 英國威爾斯卡地夫灣歌劇院

1990～1994 德國萊茵河畔魏爾的維特拉消防站
1999～2002 奧地利因斯布魯克伯吉塞爾滑雪台
1997～2003 美國辛辛那提羅森塔森當代藝術中心
1997～2010 阿拉伯聯合大公國謝赫‧札耶德橋
1998～2009 義大利羅馬國立二十一世紀博物館MAXXI
2003～2005 西班牙馬德里普爾塔美洲飯店
2001～2005 德國萊比錫寶馬中央大樓
2000～2005 德國沃爾夫斯堡裴諾科學中心
2001～2006 蘇格蘭柯科迪的瑪姬癌症關懷中心

2002 成為德國建築師帕特里克‧舒馬赫的合作夥伴
2004 榮獲普立茲克獎
2006 於所羅門‧R‧古根漢美術館舉辦回顧展
2015 榮獲英國皇家建築師協會（RIBA）金獎

2016 因心臟麻痺逝世

2002　　　　　　　　　　　　　**2007**　　　　　　**2016**

2003～2010 中國廣州大劇院
2005～2011 英國倫敦水上運動中心
2004～2011 蘇格蘭格拉斯哥河濱博物館
2006～2011 法國馬賽達飛航運集團大樓（CMA CGM Tower）
2006～2010 英國倫敦艾芙琳葛雷斯學院
2006～2018 俄國莫斯科Capital Hill Residence
2007　英國倫敦公共設施Urban Nebula（2007）
2009～2012 中國北京銀河SOHO（Galaxy SOHO）
2009～2011 英國倫敦羅卡畫廊（Roca London Gallery）
2007～2012 亞塞拜然巴庫的阿利耶夫文化中心
2007～2012 美國東蘭辛的伊萊和伊迪斯‧布羅德美術館（2010～2012）
2000～2016 義大利薩雷諾航運碼頭
2003～2017 義大利那不勒斯阿夫拉戈車站
2007～2014 香港賽馬會創新樓

2007～2013 韓國首爾東大門設計廣場
2004～2014 義大利米蘭忠利保險大廈
2013～2015 英國牛津中東文化中心Investcorp Building
2009～2017 沙烏地阿拉伯利雅德阿卜杜拉國王石油研究中心
2011～2018 中國南京國際青年文化中心
2009～2016 比利時安特衛普港口大樓
2012～2019 阿拉伯聯合大公國杜拜The Opus融冰大樓
2018　美國邁阿密千年博物館
2013～2015 義大利波札諾的梅斯納爾山峰博物館

參考資料

安東尼・高第

Aurora Cuito, Antoni Gaud, The Architecture of Gaud, H. Kliczkowski, 2003

Josep Francesc Rfols i Fontanals, Lee Byung-Gi（譯），高第 1928, Architwins, 2013

〈夢見巴塞隆納〉安東尼・高第展圖錄，（社）彌鄒忽藝術中心，（株）CCOC，2015

孫世寬《安東尼・高第》生活出版

Maria Antonietta Crippa《安東尼・高第》馬羅尼埃出版

Kim Hyon-Sob, Kim Tae-Woong《從建築看西洋近代建築史》建築課程

喬納森・格蘭西《20世紀精選建築》東方出版

金文德《歐洲現代建築之旅2002》泰林文化社

光嶋裕介《建築武者修行》，台灣聯經出版

Christina Haberlik《20世紀建築經典50》勝利出版

EBS Docuprime－安東尼・高第（2014）

www.barcelona.com/
www.dosde.com/en/
whc.unesco.org/en/
palauguell.cat/en
sagradafamilia.org
www.lapedrera.com/en
www.casabatllo.es/
en.wikipedia.org/
en.wikiarquitectura.com/
www.britannica.com/
www.archdaily.com/
www.dezeen.com/
www.biography.com/

照片出處

安東尼・高第人物－ Google image

奎爾公園

Toniflap / Shutterstock.com

VLADYSLAV DANILIN / Shutterstock.com

Leonid Andronov / Shutterstock.com

Vlada Photo / Shutterstock.com

巴特婁之家

www.shutterstock.com_172508036

Brian Kinney / Shutterstock.com

Lucertolone / Shutterstock.com

奎爾宮

pio3 / Shutterstock.com

米拉之家

www.shutterstock.com_131959340

密斯・凡德羅

Franz Schulze, Edward Windhorst, Mies Van Der Rohe: A Critical Biography, New and Revised Edition

千政煥《改變現代建築的兩位大師》時空藝術出版

編輯部《現代建築師系列》集文社出版

Kim Hyon-Sob, Kim Tae-Woong《從建築看西洋近代建築史建築課程》圖書出版之家

喬納森・格蘭西《20世紀精選建築》東方出版

光嶋裕介《建築武者修行》台灣聯經出版

鈴木博之《西洋近現代建築史：從工業革命至今》時空社出版

柯林・戴維斯《20世紀經典住宅：平面、剖面、立面》韓國居住學會

Christina Haberlik《20世紀建築經典50》勝利出版

Nam Kyoung-Hoon, Lee Kang-Up〈密斯羅初期建築設計策略相關研究〉《大韓建築學會論文集》v.22 n.3（2006-03）

柳典希〈密斯・凡德羅的建築教育〉，《大韓建築學會論文集》21卷5號（2005）

Kim Ran-soo〈從空間層面看密斯・凡德羅的名言「less is more」之意義相關研究〉《建築歷史研究》，v.16 n.2（通卷51號）（2007-04）

www.moma.org/
en.wikipedia.org/
en.wikiarquitectura.com/
www.britannica.com/
www.archdaily.com/
www.dezeen.com/
www.biography.com/
www.moma.org/
www.open.edu/openlearn/history-the-arts/history/heritage/ludwig-mies-van-der-rohe
www.theartstory.org/artist-mies-van-der-rohe-ludwig-life-and-legacy.htm

照片出處

密斯・凡德羅人物－Google image

白院聚落

www.shutterstock.com_169342340

www.shutterstock.com_169342328

weimararchitecture.weebly.com/weissenhof-siedlung.html

www.shutterstock.com_464332790

巴塞隆納德國館

www.shutterstock.com_113069353

勒・柯比意

Le Corbusier (The Paths to Creation), COVANA, 2016

勒・柯比意《邁向建築》台灣田園出版

李寬錫《勒・柯比意》生活出版

柯林・戴維斯《20世紀經典住宅：平面、剖面、立面》韓國居住學會

Kim Hyon-Sob, Kim Tae-Woong《從建築看西洋近代建築史建築課程》圖書出版之家

喬納森・格蘭西《20世紀精選建築》東方出版

中村好文《意中的建築》台灣左岸文化出版

中村好文《住宅巡禮》台灣左岸文化出版

鈴木博之《西洋近現代建築史：從工業革命至今》時空社出版

光嶋裕介《建築武者修行》台灣聯經出版

Christina Haberlik《20世紀建築經典50》勝利出版

薛裕瓊，李相鎬〈勒·柯比意的住宅與隱藏在新建築五點內的外在特性關係考察〉《大韓建築學會論文集》v.30 n.2（2014-02）

金連俊〈勒·柯比意利用虛體空間的自由平面構成相關研究〉《大韓建築學會論文集》v.28 n.06（2012-06）

Kim Hyun-Sub〈2018年4月學術研討會：勒·柯比意與金重業，以及韓國現代建築〉《大韓建築學會論文集企劃季》v.28 n.06（2012-06）

Lee Jae-Yeong〈從境界與世界的意義看萊特、密斯、勒·柯比意、奧圖建築的內外〉，《大韓建築學會論文集》Vol.31 No.02（2015-02）

Kim Hee-Jeong, Jung Jin-Kook〈馬賽公寓內部空間的勒·柯比意模組效果與意義研究〉《大韓建築學會春季學術發表大會論文集》v.21 n.1（2001-04）

Kim Hyung-Joon, Woo Shin-Gu, Kim Kwang-Hyun〈斯坦因別墅的型態生成過程相關研究：勒·柯比意的四種住宅結構與建築型態生成〉《大韓建築學會論文集》v.11 n.11（1995-11）

www.fondationlecorbusier.fr
www.villa-savoye.fr/en/
www.collinenotredameduhaut.com/
whc.unesco.org/en/
en.wikipedia.org/
en.wikiarquitectura.com/
www.britannica.com/
www.archdaily.com/
www.dezeen.com/
www.biography.com/

照片出處

勒·柯比意人物－ Google image
馬賽公寓
www.shutterstock.com/242970784
www.shutterstock.caom/242970757
拉圖雷特修道院
www.shutterstock.caom/242970757
瓦贊計畫
commons.wikimedia.org/wiki/File:Plan_Voisin_model.jpg
柯比意棚屋
commons.wikimedia.org/wiki/File:Cabanon_Le_Corbusier.jpg

華特·葛羅培斯

Kim Hyon-Sob, Kim Tae-Woong《從建築看西洋近代建築史建築課程》圖書出版之家
東京工業大學塚本由晴研究室《窗，光與風與人的對話》台灣臉譜出版
金錫澈《金錫澈的20世紀建築散步》思考之木出版
柯林·戴維斯《20世紀經典住宅：平面、剖面、立面》韓國居住學會
Lee Jae-Ik〈西歐近代建築法古斯工廠（Faguswerk）的建造過程與歷史評價再聚焦〉《建築歷史研究》v.16 n.5（通卷54號）（2007-10）
田南一〈華特·葛羅培斯作品反映的德國近代居住企劃爭議〉

《韓國居住學會論文集》Vol.27 No.3（2016-06）
鄭英秀〈包浩斯與葛羅培斯〉，《月刊建築文化，月刊建築文化史》No.146（1993-07）
李鏞在〈華特·葛羅培斯的建築宣言與作品特性相關研究〉《韓國室內設計學會論文集》NO.41（2003-12）
Jeon Jin-Ah，鄭振國〈由合作計畫看包浩斯教師的建築實現過程意義〉《大韓建築學會秋季學術發表大會論文集》v.21 n.2（2001-10）

www.bauhaus.de/de/
en.wikipedia.org/
en.wikiarquitectura.com/
www.britannica.com/
www.archdaily.com/
www.dezeen.com/
www.biography.com/
www.harvardartmuseums.org/tour/the-bauhaus/slide/6339
www.keonchook.com/service/board.php?bo_table=architect&wr_id=8

照片出處

華特·葛羅培斯人物－Google image
commons.wikimedia.org/wiki/File:Walter_Gropius_Foto_1920.jpg

阿瓦·奧圖

Ito Daisuke《世界建築散步3－阿瓦·奧圖》文藝復興出版
卡爾·弗雷格《阿瓦·奧圖》大建社出版
東京工業大學塚本由晴研究室《窗，光與風與人的對話》台灣臉譜出版
柯林·戴維斯《20世紀經典住宅：平面、剖面、立面》韓國居住學會
喬納森·格蘭西《20世紀精選建築》東方出版
中村好文《住宅巡禮》台灣左岸文化出版
光嶋裕介《建築武者修行》台灣聯經出版
Kim Hyon-Sob, 郭昇〈阿瓦·奧圖遺作的現代借用與變形相關研究〉《大韓建築學會論文集》v.27 n.11（2011-11）
鄭泰容〈阿瓦·奧圖的教會建築特性相關研究〉《韓國室內設計學會論文集》v.15 n.4（通卷57號）（2006-08）
Kim Hyon-Sob〈阿瓦·奧圖瑪麗亞別墅中的幾何系統相關考察〉《大韓建築學會論文集》v.29 n.10（2013-10）
Kim Soo-Mi, Han Ji-Ae, 沈愚甲〈阿瓦·奧圖建築轉變期的特色研究〉《大韓建築學會論文集》v.27 n.7（2011-07）
Kim Soo-Mi, 沈愚甲〈從衛普里圖書館看阿瓦·奧圖建築轉變期的特色研究〉《大韓建築學會秋季學術發表大會論文集》v.21 n.2（2001-10）
Park Byung-Chan, Kim Jeong-Kon〈阿瓦·奧圖建築中的地區特性研究〉《大韓建築學會學術發表大會（創立60週年紀念）論文集》v.25 n.1（2005-10）

www.alvaraalto.fi/en/contacts/
www.artek.fi
www.paimiosanatorium.fi/
www.finlandiatalo.fi/
en.wikipedia.org/

en.wikiarquitectura.com/
www.britannica.com/
www.archdaily.com/
www.dezeen.com/
www.biography.com/
www.moma.org/

照片出處

阿瓦・奧圖人物－Google image
commons.wikimedia.org/wiki/File:Alvar_Aalto1.jpg
衛普里圖書館
ru.wikipedia.org/wiki/%D0%A4%D0%B0%D0%B9%D0%BB:Vybo
rg_Library_Interior2.jpg
芬蘭地亞音樂廳
 Dmitry Nikolaev / Shutterstock.com

羅浮宮
ru.wikipedia.org/wiki/%D0%A4%D0%B0%D0%B9%D0%BB:Vyborg_
Library_Interior2.jpg
匯豐總行大廈
Isaac Mok / Shutterstock.com
美利樓
www.flickr.com/photos/garyhymes/4897579836
艾佛森美術館
en.wikipedia.org/wiki/File:Everson_Museum_rear.jpg
甘迺迪圖書館
en.wikipedia.org/wiki/File:JFK_library_Stitch_Crop.jpg
蘇州博物館
Gwoeii / Shutterstock.com
HAO LYU / Shutterstock.com
en.wikipedia.org/wiki/File:Suzhou_Museum_-_new_buildings.jpg

貝聿銘

喬納森・格蘭西《20世紀精選建築》東方出版
東京大學安藤忠雄研究室《建築家的20歲年代》台灣田園城市出
版
俞炫準《現代建築的發展》建美出版
Lim Hee-Jae《當建築與美術相遇1945～2000》人文主義出版
Christina Haberlik《20世紀建築經典50》勝利出版
如絲・佩塔森,翁甄舜華《與普立茲克獎大師的對話》台灣馬可孛
羅出版Moon Jung-Pil〈貝聿銘建築語言中的東西方美學互補性〉
《大韓建築學會論文集》v.29 n.7（2013-07）
貝聿銘〈[對談] 與14位美國現代建築師的訪談(8)〉《美國現代建
築,月刊建築文化》No.36（1984-05）
Lee Sang-Hoon〈[新專案] 蘇州博物館〉《韓國文化空間建築學
會》Vol.53 Autumn 2011（2011-11）
Lee Sung-Hoon〈貝聿銘的博物館建築特色相關研究〉《韓國室內
設計學會》2012
Yang Hee-Myung〈貝聿銘建築中的傳統與現代表現手法研究：以
蘇州博物館為例〉《弘益大學》2012年

www.pcf-p.com/about/i-m-pei/
www.peipartnership.com/
www.miho.or.jp/
en.wikipedia.org/
en.wikiarquitectura.com/
www.britannica.com/
www.archdaily.com/
www.dezeen.com/
www.biography.com/
www.pritzkerprize.com/
www.moma.org/
archinect.com
www.architecturaldigest.in/

照片出處

貝聿銘人物－Google image

路易斯・康

大衛・B・布朗寧,大衛・G・德・龍著《路易斯・康：在建築的王
國中》台灣五南圖書出版
Kim Nak-Joong, 鄭泰容《尋找路易斯・康建築的本質》生活出版
俞炫準《現代建築的發展》建美出版
柯林・戴維斯《20世紀經典住宅：平面、剖面、立面》韓國居住學會
東京工業大學塚本由晴研究室《窗,光與風與人的對話》台灣臉譜出版
喬納森・格蘭西《20世紀精選建築》東方出版
中村好文《住宅巡禮》台灣左岸文化出版
Song Suk-Hyun, Cha Myung-Yeol, 金元錚〈路易斯・康的設計理念與造型
元素對平面結構模式的影響相關研究〉《大韓建築學會論文集》v.20 n.3
（2004-03）
Lim Sung-Hoon, 李龍欽, Lee Dong-Eun〈路易斯・康建築展現之溝通的意
義〉《大韓建築學會論文集》v.27 n.8（2011-08）
Choi Young-Ah, Lee Kang-Up〈路易斯・康建築中圖案相關研究〉《大韓
建築學會論文集》v.22 n.8（2006-08）
Kang Hyuk〈關於路易斯・康建築中的類型學性格〉《建築歷史研究》v.8
n.1（1999-03）

en.wikipedia.org/
en.wikiarquitectura.com/
www.britannica.com/
www.archdaily.com/
www.dezeen.com/
www.biography.com/
www.moma.org

照片出處

路易斯・康人物－Google image
耶魯大學美術館
en.wikipedia.org/wiki/File:YUAG_stairwell.jpg
www.flickr.com/photos/atelier_flir/15108827972
沙克生物研究中心
Shawn Kashou / Shutterstock.com
Felix Lipov / Shutterstock.com

艾克斯特特圖書館
en.wikipedia.org/wiki/File:Phillips-Exeter-Academy-Library-
Exterior-Exeter-New-Hampshire-Apr-2014-b.jpg
孟加拉國民議會大廈
Social Media Hub / Shutterstock.com 四大自由公園
Felix Lipov / Shutterstock.com

金壽根

金壽根文化財團著《你是知名建築師金壽根嗎》空間社出版
Kim Hyon-Sob著《空間的深度，時間的堆疊：〈空間舍屋〉的足
跡》『ARCHITECT』第265號（2013年11／12月）
金壽根著《好路越窄越好，壞路越寬越好》空間社出版
李祥林著《韓國史市民講座，金壽根，韓國現代文化藝術復興的
鍊金術師》一潮閣出版
Jung In-Ha〈金壽根建築造型相關研究〉《大韓建築學會論文
集》v.10 n.12（1994-12）
Choi Lim, Kim Hyon-Sob〈1960年代末期金壽根都市建築中的人造路
面相關研究〉《大韓建築學會論文集》2015, V31,N1,通卷315號
Jung In-Ha〈汝矣島都市計畫相關研究〉《大韓建築學會論文集》
v.12 n.2（1996-02）
Kim Kyung-Tae, 安慶煥〈金壽根建築模式的改變與其背景相關研究〉
《大韓建築學會論文集》v.13 n.1（1997-01）
金晶東〈金壽根建築，25年再考〉《韓國建築歷史學會秋季學術發
表大會論文集》（2012-11）
Lee Min-Jung, Lee Dong-Eun〈金壽根的空間舍屋階段相關解析研究〉
《大韓建築學會論文集》Vol.32 No.02（2016-02）
Jung Nak-Hyun, Lee Jae-Hoon〈空間舍屋的空間構成特徵相關研究〉
《大韓建築學會論文集》v.14 n.5（1998-05）

www.spacea.com/
ko.wikipedia.org/
www.vmspace.com/
kimswoogeun.org/
www.mediatoday.co.kr/news/articleView.html?idxno=33820

照片出處

金壽根人物－Google image
國立扶餘博物館
www.dapsa.kr/blog/?p=10234
首爾大學肝臟研究大樓
http://www.spacea.com/renew/works_detail.html?idx=183&p_
gbn=building

法蘭克・歐恩・蓋瑞

FOUNDATION LOUIS VUITTON, CONNAISSANCE DES arts, 2014
El Croquis 045+074+075, Frank Gehry 1987-2003, A. Asppan S.L., 2005
法蘭克・歐恩・蓋瑞《蓋瑞，法蘭克・蓋瑞口中的自我建築世界》
Mimesis出版
芭芭拉・艾森柏格《Frankw談藝術設計X建築人生》台灣遠見天下文
化出版

俞炫準《現代建築的發展》建美出版
漢諾・勞特貝格《建築問答集：國際建築名家訪談錄》台灣藝術家出版
Na Il-Hyung《第一位解構主義建築師，法蘭克・蓋瑞》生活出版
如絲・佩塔森，翁甄舜華《與普立茲克獎大師的對話》台灣馬可孛羅文
化出版
Park Ki-Woo〈[PRACTICE freeform] 法蘭克・蓋瑞的非典型建築設計方
法〉《月刊建築文化》No.338（2009-07）
李寬錫〈法蘭克・蓋瑞的博物館在現代博物館建築中的意義〉《大韓建
築學會論文集》v.29 n.11（2013-11）
Seo Soo-Kyung〈法蘭克・蓋瑞的博物館建築空間特性研究〉《韓國文化
空間建築學會論文集》通卷第61號（2018-02）
Bae I-Jin, Cho Ja-Yeon〈以空間句法分析法蘭克・蓋瑞的博物館設計空
間結構〉《國家室內設計學會論文集》v.20 n.5（通卷88號）（2011-
10）
Yoon Yong-Jib, Hong Sung-Gul〈法蘭克・蓋瑞建築的結構系統相關研
究〉《大韓建築學會春季學術發表大會論文集》v.22 n.1（2002-04）
Cho Hee-Young, Kim Jung-Gon〈透過畢爾包古根漢美術館分析現代建築
的標誌化要件〉《大韓建築學會學術發表大會》（2007-10）

en.wikipedia.org/
en.wikiarquitectura.com/
www.britannica.com/
www.archdaily.com/
www.dezeen.com/
www.biography.com/
www.pritzkerprize.com
www.moma.org/

照片出處

法蘭克・蓋瑞人物－Google image
維特拉設計博物館
www.flickr.com/photos/dalbera/28943131251
畢爾包古根漢美術館
Melanie Lemahieu / Shutterstock.com

阿道・羅西

阿道・羅西著《一部科學的自傳》SOOH建築出版
莫里斯・阿迪米森著《阿道・羅西（ALDO ROSSI）建築1981～1991，最新建
築師14》英文出版
磯達雄，宮澤洋《日本後現代建築巡禮（1975～95，昭和、平成名建築
50選）》台灣遠流出版
喬納森・格蘭西《20世紀精選建築》東方出版
金文德《歐洲現代建築之旅》泰林文化社出版
如絲・佩塔森，翁甄舜華《與普立茲克獎大師的對話》台灣馬可孛羅文化
出版
Lim Sung-Hoon, Lee Dong-Eun〈阿道・羅西建築中重複的意義〉《大韓建築
學會論文集》v.28 n.01（2012- 01）
Kwok Ki-Pyo〈阿道・羅西建築中的生死觀研究〉《大韓建築學會論文集》
v.26 n.10（2010-10）
Park Sang-Seo, Lee Dae Jue〈從類比觀點考察「古羅馬廣場」與阿道・羅西
的「世界劇場」〉《建築歷史研究》v.17 n.2（通卷57號）（2008-04）

437

Choi Yoon-Young, Yoon Do-Keun〈阿道‧羅西建築的類型學觀點相關研究〉《大韓建築學會春季學術發表大會論文集》v.18 n.1（1998-04）

Lee Sang-Min, Lee Kang-Up〈阿道‧羅西建築中的短篇與事件研究〉《大韓建築學會春季學術發表大會論文集》v.23 n.1（2003-04）

en.wikipedia.org/
en.wikiarquitectura.com/
www.britannica.com/
www.archdaily.com/
www.dezeen.com/
www.biography.com/
www.pritzkerprize.com

照片出處

阿道‧羅西人物－Google image

倫佐‧皮亞諾

倫佐‧皮亞諾《倫佐‧皮亞諾A+U作家系列26》集文社出版

磯達雄，宮澤洋《日本後現代建築巡禮（1975～95，昭和、平成名建築50選）》台灣遠流出版

喬納森‧格蘭芙《20世紀精選建築》東方出版

東京大學安藤忠雄研究室《建築家的20歲年代》台灣田園城市出版

光嶋裕介《建築武者修行》台灣聯經出版

Christina Haberlik《20世紀建築經典50》勝利出版

俞炫準《現代建築的發展》建美出版，2009

如絲‧佩塔森，翁甄舜華《與普立茲克獎大師的對話》台灣馬可孚羅文化出版

Lee Sung-Hoon〈博物館建築之分離型展示空間結構特性研究〉《韓國室內設計學會》v.15 n.5（通卷58號）（2006-10）

Lee Sung-Hoon〈倫佐‧皮亞諾（Renzo Piano）的美術館建築空間結構特性研究〉《韓國室內設計學會》NO.17（1998-12）

Moon Jung-Pil〈倫佐‧皮亞諾高科技建築中的生態中心思考相關研究〉《大韓建築學會支會聯合會》v.13 n.01（通卷45號）（2011-03）

Ahn Dae-Hyun, Cho Chang-Hwan〈龐畢度中心空間結構中的媒介元素研究〉《大韓建築學會秋季學術發表大會》v.18 n.2（1998-10）

Jang Yoo-Jin〈[陪伴人類歷史的建築商品100選] 美麗的衝擊，龐畢度中心〉《韓國建設產業研究院建設期刊》v.70（2007-02）

Lee Sung-Hoon, 朴勇煥〈博物館建築之分離型展示空間結構特性研究〉《韓國室內設計學會》第15卷5號，通卷58號，2006

en.wikipedia.org/
en.wikiarquitectura.com/
www.britannica.com/
www.archdaily.com/
www.dezeen.com/
www.biography.com/
www.pritzkerprize.com

照片出處

倫佐‧皮亞諾人物－Google image

龐畢度中心
Charles Leonard / Shutterstock.com
曼尼爾美術館
commons.wikimedia.org/wiki/File:MenilCollection.jpg
關西國際機場
www.flickr.com/photos/redjoe/2639997307
提堡文化中心
commons.wikimedia.org/wiki/File:Egrant-190-91.jpg

安藤忠雄

安藤忠雄，《安藤忠雄の建築 0：發想》TOTO出版，2010

El Croquis 044+058, Tadao Ando, A. Asppan S.L., 1996

古山正雄《Tadao Ando》TASCHEN出版

安藤忠雄《建築家安藤忠雄》台灣商周出版

俞炫準《現代建築的發展》建美出版，2009

磯達雄，宮澤洋《日本後現代建築巡禮（1975～95，昭和、平成名建築50選）》台灣遠流出版

中村好文《住宅巡禮》台灣左岸文化出版

如絲‧佩塔森，翁甄舜華《與普立茲克獎大師的對話》台灣馬可孚羅出版

Jung Han-Ho〈安藤忠雄博物館作品的建築特色相關研究〉《韓國文化空間建築學》通卷第13號（2005-08）

Park Si-Won, Yoon Sung-Ho〈安藤忠雄建築牆面表現特性研究〉《韓國空間設計學會》Vol.10 No.03（2015-06）

Han Myung-Sik〈安藤忠雄建築中的日本傳統借景技法相關研究〉《韓國室內設計學會》v.17 n.1（通卷66號）（2008-02）

Kim Min-Jung, Kim Yong-Sung〈安藤忠雄的展覽空間特色研究〉《韓國文化空間建築學會論文集》第59號（2017-08）

Jun In-Mok〈從安藤忠雄的名畫之庭分析體驗型空間〉《大韓建築學會論文集企劃季》v.27 n.8（2011-08）

Kang Min-Ku, Kim Jin-Kyun〈從安藤忠雄建築的幾何學看空間構成方式〉《大韓建築學會秋季學術發表大會論文集》v.21 n.2（2001-10）

Son Tae-Heung〈[陪伴人類歷史的建築商品100選] 光之教堂－安藤忠雄，設計光線〉《韓國建設產業研究院CERIK期刊》（2014-04）

Noh Joo-Young, Kim Chang-Sung〈安藤忠雄建築中的光線建築表現〉《韓國生態環境建築學會學術發表大會》通卷第24號（v.13 n.1）（2013-05）

www.tadao-ando.com
en.wikipedia.org/
en.wikiarquitectura.com/
www.britannica.com/
www.archdaily.com/
www.dezeen.com/
www.biography.com/
www.pritzkerprize.com
www.moma.org/

照片出處

安藤忠雄人物－Google image
住吉的長屋
https://ko.wikipedia.org/wiki/%ED%8C%8C%EC%9D%BC:Azuma_house.JPG
水之教堂
www.flickr.com/photos/eager/5298637466

光之教堂
Sira Anamwong / Shutterstock.com
名畫之庭
Sira Anamwong / Shutterstock.com
沃斯堡現代美術館
Shawn Kashou / Shutterstock.com
T photography / Shutterstock.com

雷姆・庫哈斯

EL Croquis 53 (1992 - I): REM KOOLHAAS-O.M.A. 1987-1992, El Croquis
El Croquis No. 79 Oma/Rem Koolhaas 1992-1996, El croquis
雷姆・庫哈斯《建築的危險：庫哈斯的未來宣言》MGH Architecture Books
柯林・戴維斯《20世紀經典住宅：平面、剖面、立面》韓國居住學會
金元鈕《第二機械時代，具現代性的建築呈現：雷姆・庫哈斯的建築》SPACETIME出版
Roberto Gargiani《Rem Koolhaas》時空文化社出版
俞炫準《現代建築的發展》建美出版，2009
漢諾・勞特貝格《建築問答集：國際建築名家訪談錄》台灣藝術家出版
喬納森・格蘭西《20世紀精選建築》東方出版
東京大學安藤忠雄研究室《建築家的20歲年代》台灣田園城市出版
光嶋裕介《建築武者修行》台灣聯經出版
Christina Haberlik《20世紀建築經典50》勝利出版社
如絲・佩塔森，翁甄舜華《與普立茲克獎大師的對話》台灣馬可孛羅出版
Kyeun Jin-Hyun〈對ZKM中雷姆・庫哈斯的巨大建築相關考察〉《大韓建築學會論文集》v.28 n.12（2012-12）
Kim Suk-Young, 金文德〈以吉爾・德勒茲的空間空間談論為基礎，研究雷姆・庫哈斯室內空間的特性〉《韓國室內設計學會》v.18 n.3（通卷74號）（2009-06）
Cho Han, Kim Nam-Hyun〈雷姆・庫哈斯建築中的德勒茲生成思維研究〉《大韓建築學會論文集》v.28 n.08（2012-08）
Kim Nam-Hoon〈OMA圖書館建築中的空間構成方法論研究〉《大韓建築學會論文集》Vol.3 2 No.08（2016-08）
Choi Won-Joon, Kim Do-Sik〈雷姆・庫哈斯初期作品的近代建築引用〉《大韓建築學會論文集》v.27 n.4（2011-04）

oma.eu/
en.wikipedia.org/
en.wikiarquitectura.com/
www.britannica.com/
www.archdaily.com/
www.dezeen.com/
www.biography.com/
www.pritzkerprize.com

照片出處
雷姆・庫哈斯人物－Google image
波多音樂廳
Filipe Frazao / Shutterstock.com

CCTV
EQRoy / Shutterstock.com

札哈・哈蒂

El Croquis 73: 1995 an Issue Devoted to Zaha Hadid 1992-1995,El croquis, 1995
漢諾・勞特貝格《建築問答集：國際建築名家訪談錄》台灣藝術家出版
喬納森・格蘭西《20世紀精選建築》東方出版
俞炫準《現代建築的發展》建美出版，2009
Christina Haberlik《20世紀建築經典50》勝利出版
札哈・哈蒂，裴諾科學中心《建築世界》2005年6月號
如絲・佩塔森，翁甄舜華《與普立茲克獎大師的對話》台灣馬可孛羅文化出版
Park Sung-Hee, Kim Kyung-Yeon, Jeon Byung-Kwon〈從伯格森德流動概念看札哈・哈蒂的MAXXI空間流動性表現研究〉《大韓建築學會論文集企劃季》v.29 n.4（2013-04）
札哈・哈蒂〈[real PROJECT] 艾芙琳葛雷斯學院〉《月刊建築文化》圖書出版ANC，No.355（2010-12）
札哈・哈蒂建築事務所〈[special issue] 東大門設計廣場〉《月刊建築文化》圖書出版ANC， No.396(2014-05)
Seo Soo-Kyung〈札哈・哈蒂的博物館建築空間構成特色研究〉《韓國文化空間建築學會》通卷第45號（2014-02）
Gook Jin-Seon, Cho Ja-Yeon〈從空間句法分析札哈・哈蒂博物館建築的空間構造〉《韓國室內設計學會》v.22 n.5（通卷100號）（2013-10）

www.zaha-hadid.com/
www.ddp.or.kr/
en.wikipedia.org/
en.wikiarquitectura.com/
www.britannica.com/
www.archdaily.com/
www.dezeen.com/
www.biography.com/
www.pritzkerprize.com/

照片出處
札哈・哈蒂人物－Google image
威爾斯千禧中心
antb / Shutterstock.com
寶馬中央大樓
https://commons.wikimedia.org/wiki/File:BMW_Leipzig.JPG
裴諾科學中心
Alizada Studios / Shutterstock.com
艾芙琳葛雷斯學院
Ron Ellis / Shutterstock.com
廣州大劇院
Jimmy Yan / Shutterstock.com

討論區 040

建築的誕生
15位傳奇大師的生命故事，
161件影響世界美學的不朽作品

作　者－金弘澈
譯　者－陳品芳

出版者－大田出版有限公司
台北市一○四四五 中山北路二段二十六巷二號二樓
E-mail｜titan@morningstar.com.tw　http://www.titan3.com.tw
編輯部專線：(02) 2562-1383　傳真：(02) 2581-8761

總編輯－莊培園
副總編輯－蔡鳳儀
內頁美術－陳柔含
校　對－金文蕙／黃薇霓

初　刷－二○二○年十一月一日　定價：六五○元
三　刷－二○二三年六月二十一日

購書E-mail｜service@morningstar.com.tw（晨星網路書店）
網路書店｜http://www.morningstar.com.tw
TEL：04-23595819 # 212　FAX：04-23595493
郵政劃撥 15060393（知己圖書股份有限公司）
印　刷－上好印刷股份有限公司
國際書碼 978-986-179-601-7　CIP：920.9/10909254

① 立即送購書優惠券
填回函雙重禮
② 抽獎小禮物

國家圖書館出版品預行編目資料

建築的誕生／金弘澈著；陳品芳譯．
──初版──臺北市：大田，2020.11
面；公分．──（討論區；040）

ISBN　978-986-179-601-7（平裝）

920.9　　　　　　　　　109009254

Original Korean language edition was first published in
April of 2019 under the title of
건축의 탄생 by Rubybox Publishers Co.
Text and Illustration by Kim Hong-Cheol
Text and Illustration Copyright © 2019 Kim Hong-
Cheol
All rights reserved.
Traditional Chinese translation Copyright 2020 TITAN
Publishing Co., Ltd.
This edition is arranged with Rubybox Publishers Co.,
through Pauline Kim Agency, Seoul, Korea.